JN071642

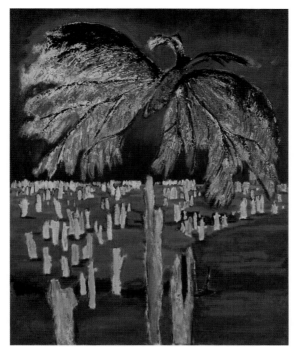

「枯死帯（枯木原）」(1957) 99.9×80.6、油彩、キャンバス（＊）

「SON」(1960) シリーズ・石版モノタイプ（柴橋蔵 #）

ICHIHARA—Art walk

「Z30,a」(1964)(アート・フロント・ギャラリー蔵)

「RIS」(1967)アルミニウム、米、スイカの種、糸(柴橋蔵#)

「LEN」(1975＋1979) シリーズ・(柴橋蔵 #)

「RML(c)」(1974＋82) 40.0×30.0(＊)

「RIW59(b)」(1971+81)（＊）

「DON」(1960+79) シリーズ・石板モノタイプ (柴橋蔵 #)

「SOP(2)」(1960＋83) 119.0×313.0(＊)

「ZON」(1982年) 79.3×119.5(＊)

「FⅡ(1)」(1984年) 径24.5・鉄
（柴橋蔵＃）

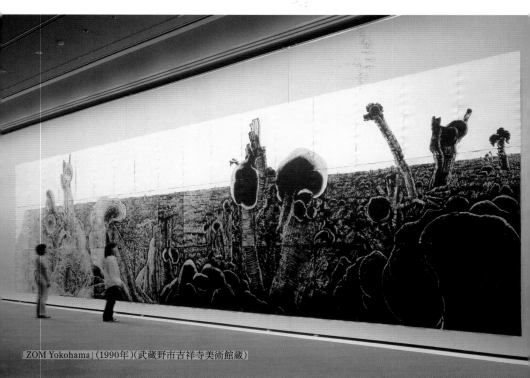

「ZOM Yokohama」(1990年)（武蔵野市吉祥寺美術館蔵）

モニュメント「炎」（小樽園公園内・鉄・焼き付け塗装・1984年）（★）

「Com Zon 1992-Ⅱ」（1992年）360.0×360.0（＊）

「山岸巨狼句碑」（札幌市西区盤渓プレイばんけい・1988年）（★）

河邨文一郎(詩人・医師) 詩碑(小樽水天宮・1993年) 全体と部分(★)

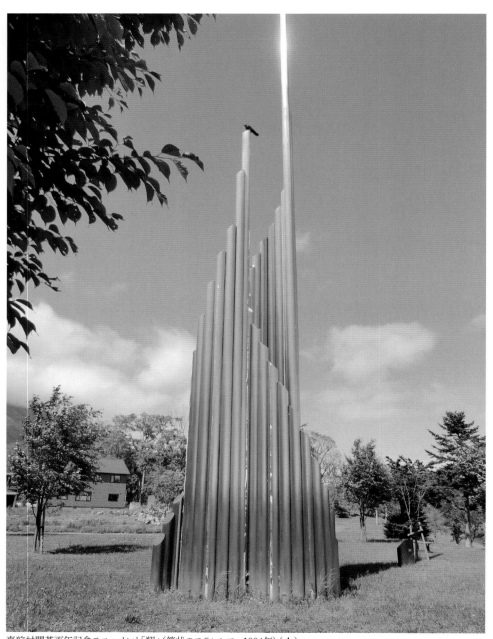

真狩村開基百年記念モニュメント「翔」(筒状のステンレス・1994年)(★)

「OLD　TOWN」（小樽市民ホール・1995年）全体と部分（★）

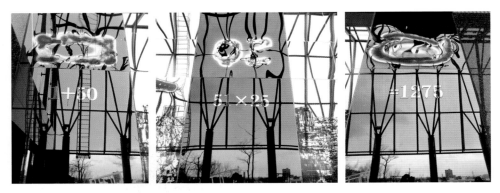

「ＳＤＭ」（札幌ドーム・ステンレス・焼き付け・2001年）「熱版」（★）

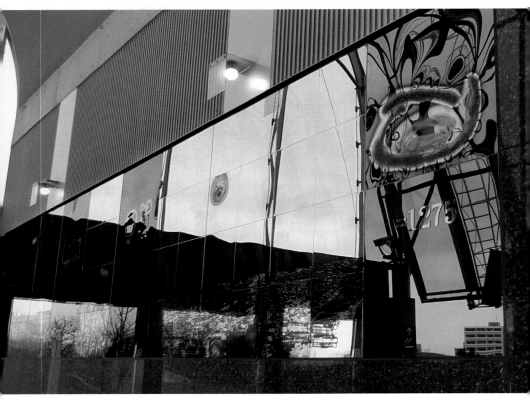

アヴァンギャルドバード
一原　有徳
ARINORI　ICHIHARA

喫茶店「ELEVEN」前の一原有徳
「SEVEN DADA'S BABY」展開催中（1982年）（★）

●市立小樽美術館からの借用画像については＊マークを、私が一原有徳からアトリエで直接いただいた作品には＃マークを付けております。
また、私が撮影した写真は★のマークを付けております。

表紙作品「RON」（1975年）シリーズ・銅板モノタイプ（柴橋蔵＃）

まえがき　自在航行した前衛　一原有徳

一原有徳という男がいた。マルチな才能を謳歌した。私にとっては、最も敬愛する芸術家の一人であった。それ以上に、いつも私のつたない批評に耳をかたむけてくれ、ダダイスムを主体にした二つの私の企画展「SEVEN DADA'S BABY」「帰ってきたダダっ子」に無条件で参加してくれた。血はつながっていないが、「叔父」さん的存在だった。いや、ある時は、私を温かくつつみこんでくれた「父親的存在でもあった。「叔父」さんは人が大好き、山が大好き、そして誰もやったことがないことが大好きだった。版画の世界では、「世界の一原」とまでいわれるほどだったが、私はそんなことを一度もしたことはなかったし、一原はそんな意識をもっていなかった。いつも平然としていた。私は一原のことを「アヴァンギャルドバード」と呼んでいきたい。つまり「前衛鳥」だ。一原という「アヴァンギャルドバード」は、少年期から青年期において苦と貧の時を潜りぬけた。それは自分探しの疾風怒濤の旅を過ごしてきた。

小樽地方貯金局に勤務しながら、学歴がない中、そのハンディをもろともせずに、絶えず身を前へ前へと押し出していった。太平洋戦争時は、召応され軍隊の醜悪さと非人間性を痛いほど目撃し、人間を冷厳に洞察する眼を養った。いつも友や仲間に恵まれ、新しい知見を求めながら、明治、大正、昭和の三つの時空を自在航行しながら、未知のフィールドをめざして高く高く飛翔した。

私は本書を通して、自由な精神と前衛的思考を両翼にして自在航行したすぐれた芸術家として、つまり「アヴァンギャルドバード」と名づけたいのだ。さらに一原有徳を再発見することで、言葉はきついが、軽佻浮薄の美の氾濫が増すばかりの今日的現象に〈異議申し立て〉をしたいのだ。薄っぺらな私情によりかかり、内省的な思考にねざした前衛的な思考が欠落したアーティストばかりが目についているではないだろうか。この「前衛鳥」は、ドーンと腰を据えてみずからを見つめ直し、何事にも動じず文学（俳句・小説・エッセイ）、美術（版画・オブジェ・立体作品）、登山という三つの異なる世界を自在に飛び回っていた。これまで多くの評者が、一原に賛美を贈った。

土方定一（元・神奈川県立近代美術館長、美術評論家）は一原の版画をみて、「この奇蹟の、孤独な歌のような世界の独自さ」といった。針生一郎は、「明らかにこれは、立体派や未来派の登場したころに似た、機械のポエジーと幻想の世界」とコメントした。佐々木静一は、ジャン・フォートリエを引き合いにしつつ、〈その不思議な物質感の世界〉と論評した。この数人の、日本を代表する評論家の「評」は、すべて一原の、一九六〇年六月に開催された東京画廊での個展に関するものだ。中央のメディアで書かれたこれらの「評」により、無名の小樽の人は、一躍〈時の人〉となりまぶしいスポットをあびた。

このように強烈な光を浴びた一原だったが、長く〈不遇な時〉をすごした。これまでは一九七八年の東京・青画廊での個展が再デビューとみられてきた。ただこれは正確にいうとそうとはいえない。なぜならそのままだと、つまり下手をすると間違ったイメージを与えてしまうからだ。〈不遇〉からの再出発というドラマだけが強調されてしまうことになりかねない。困ったことにこの〈不遇〉からの再出発というイメージは、巷では一人歩きしてかなり威力をもっていた。

4

なぜ私はこのイメージの除去にこだわっているのであろうか。理由ははっきりしている。一九七八年までの雌伏する期間が無ければ、後半の華々しい活動はなかったかもしれないからだ。本書『アヴァンギャルドバード』、つまり「前衛鳥」では、その弊害を可能な限り除去してゆきたいと考えている。そしてしっかりとした一原像を後世に残してゆくことが、北海道に身を置き、つねに一原のアートワークを目撃してきた者の責務と感じている。ひとえに一原の人間性にも目を配りつつ相貌の多様性を辿ってゆくことをめざしたい。そしてなにより〈多軸の視点〉に立脚しながら、このヒューマンな「前衛鳥」の素顔と独創的な作品に迫ってみたいのだ。

これから並置（提示）する16の断片的な論考、それぞれを仮に一つの〈群島〉と見立てみたい。考えてみれば、一原が愛した街小樽もまたさまざまな歴史の諸相が集合した〈小さな群島〉である。この〈群島都市〉、人はそれを簡単に一地方と呼んでしまう。だが、中央から離れた群島から真の文化が生まれ育ったのだ。黒い大地の温かみや日本海から吹く潮風に、身も心も洗われながら、そこからうまれてくるもの。それが〈虚のない卵〉たる「アヴァンギャルドバード」を育んだにちがいない。

いうまでもなく、この北の〈群島都市〉の一つから一原有徳という名の〈巨なる前衛鳥〉が誕生したのだ。これを単純に奇蹟というべきか。あるいは北の地の中では、いち早く商業ベースで文化を開花させ「北のウォール街」と呼ばれた都市としては必然的だったか。明らかに後者であろう。

一原という人の人間性（実像）、思想、生きがいに影響を与えた群像を可能な限りクローズアップさせ、実に多様な、そして魅力をもった人間一原の素顔をみることができるはずである。それによりこれまでやや ステレオタイプ化され、さらに単相的にみられていた像が修正され、

5

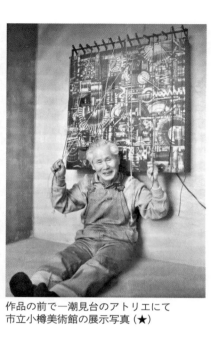

作品の前で―潮見台のアトリエにて
市立小樽美術館の展示写真（★）

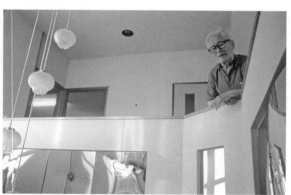

潮見台のアトリエにて（★）

より真正面から、このアーティストのすばらしさを伝えることができると考えた次第だ。私はアプローチの方法として、いくつかの視点をみつけて〈16の断片的な論考〉を重ねてゆくことにした。小樽地方貯金局時代の一原、現代美術の奇才としての一原、登山家としての一原、文学者・俳人としての一原などをそれぞれのことを一つ一つ、しっかりと見つめ直していきたいと。つまり「アヴァンギャルドバード」の実像に迫りたいと願いつつ……。さらに中央の美術界ではあまり知られることがなかった事象を提示することをひとえにめざしていきたいと。

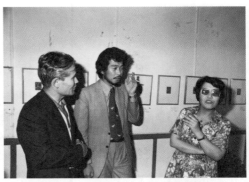

NDA画廊にて――原有徳（左）、中野美代子（右）

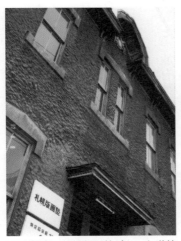

NDA画廊・札幌版画塾があった道特
会館（写真提供・中村恵一）

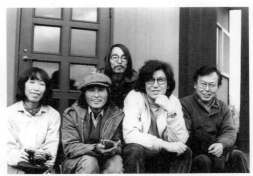

長沼の森ヒロコのアトリエにて―
手前左より森ヒロコ、石井満隆、長谷川洋行、種村季
弘（写真提供・中村恵一）

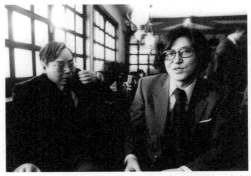

カフェでの種村季弘、長谷川洋行（写真提供・中村
恵一）

アヴァンギャルドバード　一原有徳＊目次
Avant-garde Bird

まえがき　自在航行した前衛　一原有徳　3

〈16のフラグメント─Fragment × 16〉

I　歩行の足跡　11

II　小樽地方貯金局と一原有徳　31

III　〈慧眼の人〉──土方定一　47

IV　俳句の魔神　59

V　哲学書との出会い　77

VI　アルピニスト一原有徳　91

VII　長谷川洋行──ＮＤＡ画廊　107

VIII　「アヴァンギャルドバード」の実験　129

IX　詩人木ノ内洋二の魔術　151

X　ダダの使徒　165

XI　幻視家の相貌――小説空間　187

XII　『裸燈』の文学空間　205

XIII　「HIR,45（e）」が語ること　229

XIV　前衛の旗　243

XV　螺旋の海あるいは廃墟の鏡　275

XVI　不滅のバード　283

あとがき　精神の〈熱版〉　296

一原有徳年譜――Biography　314

「Yf(2)」（59.8×19.8、1966年）（＊）

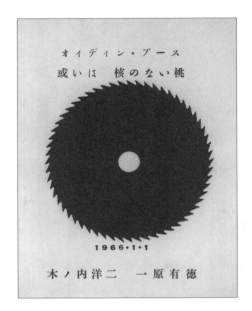

私家版詩画集『オイディン・ブース 或いは　核のない桃』
（詩・木ノ内洋二、版・一原有徳）1966年、上：表紙と下：裏表紙（#）

I 歩行の足跡

樹氷きらきら水道の鍵手にねばる（一九二七）

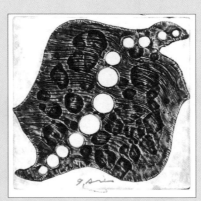

「X」（10.0×9.9、1964年）（＊）

北に点在する〈群島〉のような小樽。一原有徳（一九一〇〜二〇一〇）はまちがいなく小樽の人だ。かつては「北のウォール街」といわれていた。その名残がこの小都市に深い陰影を刻んでいる。いま小樽の人とかなり断定的にいったが、正確にいえば正しくない。というのも彼は徳島の生まれだからだ。それは一九一〇年のこと。そこは徳島県那賀郡平島村（現・阿南市那賀川町）。父・周二、母クニの長男だった。

父は、大きな夢を抱いて、父祖の故郷を後にして北海道の原野に挑んだ。虻田郡真狩村に入植した。実は、最初にこの地に開拓に入ったのは香川と福島の県人達だった。それは一八九五年頃という。その数は、香川・福島県人、併せてわずか五戸一八名という。

虻田の地名は、アイヌ語を語源とする。説が二つある。一方の「アプタペッ」は、「鉤ヲ作リタル川」（釣り針を作る川）の意に依る。他方の「ハプタウシ」は、「いつもウバユリの球根を掘るところ」の意に依る。また真狩は、アイヌ語「マッカリベツ（マク・カリ・ペッ）」が転じたものともいう。意味は「後ろ・まわる・川」を指している。それは真狩川が尻別川から分れながら、羊蹄山を取り巻いて流れる、その情景を表象している。いまも真狩村は、〈いつもウバユリの球根を掘るところ〉の名にふさわしく、全国に食用ユリ根を出荷している。先に祖母の兄・小田国太郎が移住していた。それを頼ってのことだった。未開の土地を切り拓くこと。どうみても大きな賭けだった。

一原は何度か「苦の壁」に包囲された。この「苦の壁」の最初は、真狩での生活だった。開拓は苦と貧を伴った。ただこの「苦の壁」は、どんなに貧が厳しくても父母がそれを和らげてくれた。また幼いということがある種のクッションとなった。

一九一三年に一原は初めて真狩の地を踏んだ。まだ一原は三歳の幼児だった。一度六歳のとき、父に

12

連れられて帰郷し、約半年間すごした。徳島の記憶はこの時のものだけという。箱のような小さな汽車が走って、家は終点の手前、羽ノ浦駅のすぐ近くだった。全ては予想をはるかに越えていた。一家には厳しい生活が待っていた。笹葺きの掘立小屋に身を置いた。とうてい「家」と呼べるものではなかった。気候がまったくちがった。冬の豪雪と厳しさは心底身にこたえた。貧と忍の日々を少しでも軽くするため、父は副業として高価な値がつく毛皮の仲買を始めた。扱ったのがイタチ、リス、カワウソ、兎など。かなりの収入となったこともある。母は嫁ぐ前に機織、裁縫、手芸を身につけていた。冬の間、それをいかして部落の人に裁縫を教えた。小樽に出てからもその手芸の技をいかした。

第二の故郷となった真狩。そこには厳しい自然だけが王として君臨した。村ともいえない程の集落ができた。その場は、阿波衆と呼ばれた。いわば最初の、開拓者が身をよせる〈小さな群島〉となった。目の前にはマッカリヌプリ、つまり羊蹄山（エゾ富士）が雄然と立っていた。

泰然とした山の雄姿にみつめられながら一原少年は分教場へ通った。小学校三年の頃、一家は真狩村の中心部へと移った。父は手を広げ、雑穀のブローカーとなった。ようやく家にも電気が通り、いくぶん生活が改善されたが、苦しさは不変だった。

一原は、突然、叔父小田仁一が経営する店を手伝うため上京することになった。これが大きな試練を与えた。いや試練というより「苦の壁」となった。この「苦の壁」は、予想もしない状況をもたらした。相談するにしても父母がいない。当時僅か一〇歳だった。この「苦の壁」は、自分の意志とは全く関係ないところで築かれていた。叔父は甘言で父母を説得し、一原を東京へ連れ出した。そこには予想もしない悲劇的体験が待っていた。

叔父は早稲田大学正門前に乾物屋・北海屋小田商店を開いていた。さまざまな乾物を扱い、また煙草を売っていた。すぐに茶の縦縞の着物に兵児帯のスタイルに身を包んだ。そこで丁稚奉公のような身分で働いた。先輩について御用聞きに赴き、配達の労にも就いた。また時間があると、煙草売り場に座った。これまで正座などしたことがなかった。すぐに膝がパンクした。青白く内出血した。店では〈アリドン〉と呼ばれた。また叔父を命令調に〈旦那〉と呼べといわれた。

叔父から聞いていたことと全然ちがった。月一の休みもとれなかった。休みには、「浅草などにも行ける」と言われたが、そんな自由な時間は微塵もなかった。また「勉強ができたら中学校へも通わせてやる」という約束も絵に描いたものと判明した。それでも懸命に日中は店で働いた。夜は小学校へ。帰っても休むことなどできなかった。煙草売り場の手伝いが待っていたからだ。半年間は歯を食いしばりガマンした。何か得るものがあるにちがいないと、一心に耐えた。しかしそれを得ることはできなかった。ついに限界にきた。幼い「アヴァンギャルドバード」の純心がつぶされたのだ。方法は一つしかなかった。ほとんど逃げるようにして、「苦の壁」からの脱出を図り北海道へ戻った。

事の次第を聞いて、母は泣き崩れた。みずからの手を打って、身内である仁一のやり方に激怒した。一原はこの辛い体験から何を得たのであろうか。自分をこき使った叔父の人間性、その醜さ。商売人のもうけ主義、その実態であろうか。いずれにしても叔父に限らず、大人の醜さと社会というものの現実の一端を知ったにちがいない。

だから東京には良い思い出はほとんどなかった。きっと恐ろしい場に思えたにちがいない。

小樽では通信社の給仕になった。夜間は中学校へ通った。その校名を小樽高等実修商科学校という。

そこで出会ったのが、終生の友となる中江良夫。中江は登別から小樽へやって来た。のちに作家となり『どぶろくの辰』『鰊場』などを書いた。当時、中江は株式店の小僧、一方の一原は東京の株価動向を伝える通信社の給仕。同じ境遇が二人を近づけた。

中江は大きな夢を抱いていた。貧乏人の味方となる政治家になること。その後中江は札幌郵便局員になるが、そこを辞し、土方などのキツイ労働をしながら、身を立てるため懸命に上京費用をたくわえた。中江の上京後は太平洋戦争下という情況の中で、二人は互いに連絡をとりあうことはできなかった。戦後になりようやく再会できた。

一原は、中江文学の根底には〈人間性・社会性に徹してものを書く〉、そんな確固たる基軸があると高く評価する。それだけではない。みずからの美術表現にも影響を与えたという。日常性を否定し、人生観と矛盾する立場を意識できたのも、中江のおかげという。社会の底辺から立ち上がりながら、ある種の反骨心をもちながらも、それにとどまらずに人間存在を深くみつめた中江。その生き方にねざした文学性。一原はそこに熱く共感するものがあった。のちに中江は一原をモデルにして『星置の瀧』をかいた。

一原は中江作品の舞台上演の際に舞台装置を考案したこともあった。

一原は、このあと小樽地方貯金支局に正式に採用された。当時かなりの就職難時代だった。一原のこの入局には徳島県や真狩村出身の方々のお世話（ある種のコネも含めて）があったようだ。

＊

初給与は日給六五銭、身分は臨時事務員だった。それは一九二七年のこと。この前後に世界中で金融恐慌の嵐が巻き起こっていた。日本は大正から昭和にかわっていた。政治的対立も激化し、かなり混乱

した。一方社会全体は不安を抱えながらも、「モダンボーイ・モダンガール」（「モボ・モガ」）が流行した年でもあった。すぐに肩書きの臨時がとれ、身分も少年事務員になった。結果的にはこの局で四三年二ヶ月という長い勤務となった。最終的な肩書は課長だった。

はじめの頃は、学歴もなく〈いつ馘首になるか恐怖心〉をいだいていたという。これだけ長く勤められたのは、なによりも一原の誠実な人間性、そして勤勉な労働態度があったからにちがいない。一方よき指導者としての上司の存在もあった。仕事だけでなく、山登り、俳句づくりにおいても上司はさまざまなことを教えてくれた。いまでは考えられないが、かなりあとのことになるが、局内の地階に〈秘密のアトリエ〉までつくることを認めてくれた。

ここで一原の父・周二のことに触れておく。その後父は、小樽で花火師となった。その技はすでに徳島で得ていた。冬の農閑期、村の花火工場に通いその技術を学んだ。さらに本格的な花火師となるため、国家試験を受け資格を得た。父はなかなかの創意の人でもあった。仕掛け花火づくりに精を出した。まちがいなくこの創意の気質は、一原の血に流れこんだにちがいない。

その後一家は、潮見台の借家に移り住んだ。ただ父の投機好きの性格はなかなかやまず、そのため生活はなかなか好転しなかった。一原の句にこんなのがある。

「馘首のがれてもどる坂道馬糞風」

〈髑首のがれて〉に、先に触れた一原の、不況という社会状況下、十分な学歴がないなか働いている不安定さが浮き出ている。そうした身に、風が吹くと馬糞が舞い上がった。切実さと生活感が滲んでいる句ではないか。もう一つある。

「鶯が囲む曉の馬車屋町」

鶯の啼き聲が囲む、そこからその当時の家の場景がリアルに浮かんでくる。これらは、一九二八年に詠まれた。馬車が行き交った馬車屋町にある潮見台に住んだ頃の、生活臭が滲んだ作である。

花火師たる父を詠った句がある。

「焦臭さ消えて花火師棺に入る」

一九六九年の作だ。投機に昂じながら、花火師として生きた父。たっぷりと身体にしみこんだ火薬の焦げ臭さ。つき放すような〈棺に入る〉という即物的言い方。一原の複雑な想いがヒシヒシと伝わってくる。感情を殺したい方に、かなり錯綜した感情のゆれを感じる。いま、眼前から父の姿が消えること。それを〈焦臭さ〉が消えるとつき返す。悲しみや追憶の情よりも、棺を前にしてまだ言葉にできない程の重いものをかかえていた。これが一原の父への、この世での別れの聲となった。

＊

目を転じて、太平洋戦争下における一原の動向を探ってみる。ある逸話が残っている。国が戦費調達のため報国債券の発行を行った。一原は職場でその管理者に就いていた。かなりの量の計算を扱った。

一原は思案した。どうしたら早く計算する方法を見出した。算盤を使わずに「ガウスの計算法」を応用した。「ガウスの計算法」とは、ドイツの数学者・天文学者が考えた方法。1から100までの数字全てを足すとき、1から100までを足してゆくのではなく、1と100の和である101が50個あるとみて計算すること。それを学んでいたというから驚きだ。それを応用したわけだ。

一原に召集令状が来た。それは一九四四年六月のころ。はじめ、札幌市月寒にある大砲隊小隊に入隊した。約一ヶ月余りの軍事訓練の後、日高・胆振沿岸へ。その後東京・築地の「稔部隊」に編成替された。このあと軍都広島へ配属された。そこで特別の任務訓練を受けた。それは暗号解読だった。所属したのが、陸軍船舶輸送司令部暗号教育部隊。通称「暁部隊」といった。

「暁部隊」は、海上輸送など「海」にかかわる陸軍の部隊をさした。この「部隊」は宇品に置かれ、そこには戦時中、船員や工員、軍属を含め三〇万人に及ぶ巨大な部隊があった。千隻以上の大型輸送船を配し、補給と兵站を担った。つまり陸軍の心臓部でもあった。その中の暗号教育部隊に属した。はたしてどんな実践教育をうけたのであろうか。調べようとしたが、ほとんど資料がない。一原自身もほとんど語っていない。ただ日記などやノートがあれば断片でも書かれているかもしれないのだが……。旧陸軍の暗号関係文書は、終戦直後に組織的隠滅工作によりほとんど現存しないという。だから謎のままである。ただ教育の教則となる『暗号教範』があったという。一原らは、この『暗号教範』により特訓をうけた

ようだ。

いうまでもなく暗号解読作業は秘密情報を扱うきわめて特殊な任務。精神的にも極度の緊張を強いられる。特別な能力と強い精神力が必要とされたことはわかる。それをおこなったこと。やはり選ばれるだけの能力と資質があったわけだ。察するに「ガウスの計算法」を応用した数学的思考力や創意力などが認められたので、この部隊に入れられたようだ。

それにしても、転属なくこのまま軍都広島にいたとしたら、一九四五年八月六日の原爆投下により被爆していたかもしれないのだ。一原は宇品から小樽の第五船舶輸送指令部暗号班に配属された。

この解読作業が反映（？）したような句が、戦後になってよまれている。たとえばこれ。

「一九一〇八二三七九四二〇　白」

「９９９９９９９９ヒラケゴマ」

不思議な句である。謎いっぱい。句といわれても困りはて、途方に暮れる。少し考えてみる。年月日時などの数字も、いわばある種の「記号」だ。「一九一〇……」についてはあとで少し考察する。「９９９９９９９」、この数字の羅列はあそびにみえる。いや何か呪文のようにもみえてくる。「解読」を待つ「記号」ではないか。「記号」の入れ方、このあっけらかんとした自在なあそび感覚。

いや、どうみても暗号そのものではないか。感情や情緒を殺し、何かを隠す。文学的遊戯や前衛的試行に留まらないもの。それが反映しているとみたい。秘密情報を手にしたときの怖れや葛藤。手の震えや

心臓の鼓動。それを押し殺した心のゆれ。いやそれにとどまらない、かなり意識的に情緒や感情を殺した「記号」のような句にもみえてくる。

裏返しに、一原の心の風景がふつふつと湧いてくるのだ。あえていえば、こうした句を創句することで、自らの押し殺した心のゆれを読んでくれと私たちに託しているかもしれない。

さて「記号」を指向する意識の脈動、それは句に留まらない。実は、作品にもその意識が波及しているのだ。「記号」のようなタイトルが多いのだ。一例を挙げる。「RON」「TEO」「JAN」「R―W」など。いやまだまだ多数ある。漢字を排し、あえてアルファベットを組み合わせた。漢字は、基本は形象文字だから具体性と意味を合わせもつ。またある場合、情感を帯びることもある。それを意識して避けたようだ。

「RON」や「R―W」という無機質な語感。こうも考えられる。作品とは本来「無題」がいいのだ。みる者が自由にそれを解釈すべきだと！一原の巧妙に仕組んだ言葉の魔術。ここに一原の隠れた企図、仕掛けがあるのだ。見る者の感覚をマヒさせながら〈謎のゾーン〉へとつれ込んでゆく。戸惑う見る者の姿を脇でみて、ニコニコしながら悦んでいるのだ。

暗号解読の作業の中で、きわめて重要な軍事的機密を知ることになる。それは広島への原爆投下の直後のことだった。アメリカはさらに八月一〇日に呉、一五日に金沢、一七日に小樽にも原爆を「投下」という情報を得た。一原はそれを知り、慄然とした。すぐに上部に報告した。そこに小樽も含まれたことに心は嵐の状態になった。これを大切な身内に知らせることもできず、悶々とした。時計の針の動くのが怖かった。数日がとても長く感じ、一時は死を覚悟した。

20

何も好んで暗号解読の任務についた訳ではない。国家の一方的な命令で兵に駆り出されたにもかかわらず、みずからのいのちを捧げることを強要される。いや捧げるのではない。いのちが理不尽にも奪われるのだ。それが戦争のもつ非人道性、残虐性だ。軍の内部、その中でも秘密情報を扱う特殊機関にいることで、強大なアメリカの軍事力のすごさを肌で感じていた。

暗号班にさらに刻々と新しい情報が入ってくる。全てが国家存亡の危機に関わることだった。しかしそれを絶対に口外できない。つまり一原は他の兵隊とはちがう意味で、宇品においてある種の拘束状態にいたのだ。抗いがたい不条理な情況に苦しんだ。人生で一番の苦悩を味わい尽くしたのだった。

この時期、一原は病気の妻をかかえていた。広島を離れ、「暁部隊」が小樽に移っても、市内で病に伏している妻に会うこともできなかった。妻は肺結核で苦しんでいた。病身を回復する薬も体力をつける食糧もなかった。ただただ無力さに苛まれた。戦争を憎みながら、堪えることしかできなかった。

原爆投下という危機は脱し、ひとまず安堵した。いのちが奪われることは回避された。八月一五日、終戦を迎えて、ようやく地獄の底に一条の光がさしたと感じた。死の不安から解き放たれた。ただすぐに除隊とはならなかった。なぜか。司令部の将校たちは、秘密情報管理のため一原たちをさらに拘束したのだ。

そのうちにようやく外出できるようになり、まず家へ電話した。ようやく妻の声がきけると思い、心は躍った。「これから帰るぞ、まっててくれ」といいたかった。しかし電話に出たのはなんと父だった。父からは、「妻が死んだ」と伝えられた。これから葬式を執り行うという。戦争が早く終われば、妻を死なせることはなかったとも考えた。せめてもう少し早く除隊をさせてくれていればと悔やんだ。

一原は、戦争という不条理の極点で、愛する妻を失った。任務上抗うこともできず、病床の妻を充分に看護できなかった。特殊任務を呪い、それを受けてしまった自分をひたすら責めた。

自分をかろうじて支えていた糸が激しい音を立てて切れた。目の前から希望の光が消えてしまった。暗い穴に落ち込んで、いま何が起こっているのかもわからなくなった。呆然と立ちすくんだ。〈妻死す〉と聞いても、身を起こすことができなかった。一原は、すぐに家へ足が向かなかった。無力さに苛まれて、「隊へ戻ってひっくり返っていた」という。いや足をむけることはできなかった。一原は、すぐに家へ足が向かなかった。無力さに苛まれて、「隊へ戻ってひっくり返っていた」という。ようやく足をむけることはできなかった。重い足を運んだ。もう一言も発しない妻と対面して、深く頭を下げることしかできなかった。葬儀の間、一原は放心状態が続いた。

苦楽を供にした妻貴久枝。あまりに早い三三歳での旅立ちだった。一原は、追悼の句をかいた。

「妻逝きて黍の焼くるを待たれおり」
「雪女の妻を憎み切れずに火を叩く」

この二句には、なんといたたまれない無念さが溢れていることか。妻の死後、玉蜀黍を焼いた。その香ばしい匂い。秋の日、脇で焼けるのを待つ子。しかしそこには愛する妻はいない。その事実が痛烈に胸中に迫ってくる句だ。なにより小樽に戻っていながら、何もできず、妻を死なせてしまったことを悔いた。

もう一つある。二男の一成が一九四四年に病死したことも胸を裂いた。つまり、かけがえのない子と妻を喪ったのだ。

22

除隊は九月だった。世にいう「ポツダム上等兵」となった。一原は、幼い子供をかかえていた。茫然自失の日々を過ごした。

*

立ちふさがっていた「死の壁」をのりこえ苦悶の鎖を切るようにして、句作を再開した。俳誌『緋衣』に所属した。その後、縁があって一九四八年に寺中マツと再婚した。懸命に前を向き、生活の再建に向かった。

さらに一九五一年より、絵筆をにぎりはじめる。この年、すでに四一歳になっていた。手ほどきをしてくれたのが局の先輩の画家須田三代治（一九〇七─一九九三）だった。油絵の道具一式をプレゼントしてくれた。

ここでもう少し小樽地方貯金局と一原の関係を探ってみたい。なぜならこの職場は、単なる働く場だけではなかったからだ。絵を学ぶ仲間や俳句をたしなむ文学志向者もいたからだ。働く仲間との交流は、一原の心の糧となっていった。その中で須田三代治の存在は大きい。

太平洋戦争後、多くの人々は荒れた心をいだいていた。巷ではアプレゲールという言葉が流行った。生きる目的を見失い、退廃的な行動をとる者もいた。一方でマルクス主義に走る者もいた。ようやく、職場にも活気が戻ってきた。民主化の波は全国へ波及した。働く者達は、生活の余裕がでてくる中で文化活動にも参加していった。一原の職場にもサークル活動の一環として美術部ができた。もとより小樽は絵心をもつ人々が多い街だ。港・海・川・山ありの風景は、恰好の絵の題材となった。道内で最初に創立された北海道美術協会（道展）で、一時は、小樽の画人たちは〈小樽派〉と呼ばれる勢力を形成する程

であった。

須田は、この美術部において指導的立場にいた。一原は、須田に同行して美術展に足を運んだ。また市内にある画塾「裸童社研究所」の存在も教えられた。このアトリエの名は、部屋の中心に裸童の石膏像があったことによる。

三浦は、小樽美術界の育ての親だった。一九五一年には、早くも日本美術院展に入選し、その後「日本美術院自由研究所」、さらには東京・谷中に開設した「本郷洋画研究所」で学んでいた。が、家の事情もあり小樽へ戻った。すぐに「小樽洋画研究所」を立ち上げ、後進の指導に熱を入れた。ここから「太地社」が生まれた。そこで育った画家には、工藤三郎、中村善策、國松登らがいる。須田もまた、三浦の薫陶を受けた一人であった。須田は、師の三浦から教わったことをベースにして、局内の美術部メンバーにさまざまな取り組みをさせた。心がけたことがある。それはすぐれた作品をみて眼を肥やさせることだった。

須田は、一九五一年に札幌の丸井今井百貨店で開催した「日仏美術交換・現代フランス美術展──サロン・ド・メェ日本展」に一原をつれ出した。

この「サロン・ド・メェ」、その嚆矢となったのは一九四一年にパリで開催した「フランス伝統青年画家展」。この展覧は美術史的には、これまでの革新的な運動となった印象派、フォービスム、キュビスムに匹敵する位置を占めた。そこにマティス、ピカソ、ブラックらが参集し、さらに新進作家も顔をみせた。

ではいったい、どこが革新的だったのか。一言でいえば、当時主流となっていた抽象(アブストラク

ション)とは、別なコンセプトである「ノン・フィギュラティフ」という旗を掲げたこと。もう少し説明する。たしかに「ノン」とついているが、「フィギュラティフ」(形象・形)を全否定するものをめざしたものではなかった。つまりある種の伝統的なフィギュラティブを残しつつも、造形の中に新しさを宿したものをめざした。

いずれもこれまでの抽象絵画とは異質な美を放っていた。

ではどういう経緯で、「サロン・ド・メェ」が日本開催となったのであろうか。パリのチェルヌスキ美術館長ルネ・グルッセが、フランス政府の文化使節として来日した。その時、毎日新聞社の本田社長が「フランス美術の招来」をフランス政府に切望した。こうして「現代フランス美術展」(いわゆる「サロン・ド・メェ」)が毎日新聞社主催で開催することになった。一九五一年、東京日本橋・高島屋を皮切りに全国で開催された。厳選した約五七点が展示された。その中には、かなり実存主義哲学に影響された新造形をめざしたメンバー、アンドレ・ミノー、クラーヴェ、ロルジュらがいた。展覧は、マスコミや雑誌などで大きく紹介され、日本の若い画家達に多大な影響を与えた。

そこにはこれまでみたことがなかったフランスのいきのいい作品が並んでいた。若い画家の眼が興奮した。それは「ノン・フィギュラティフ」の、新しい美だった。一原もまた頭の中が真白になった。そこでみたのは、マルシャン、ピニョン、ミノーらの半具像・半抽象の作品だった。彼らはパブロ・ピカソやアンリ・マティスの後をつぐ新進の画家だった。一原にも彼らの熱い息がひしひしと伝わってきた。

一原は、美術の世界も大変動していることを実感した。そしてふと「この方向の絵なら自分にも描くことができるかも知れない」とおもった。すぐに須田は一原の内心にまき起こった渦を察した。先にも紹介したように、絵の道具一式を買ってプレゼントした。こうして「サロン・ド・メェ」でみた感動が、

一原をして絵筆をにぎらせたわけだ。須田はそれを後ろからサポートした。

そのためであろうか。一原の初期作品（油絵）は、やや半具像・半抽象風だ。当時の作品で今確認でき

るのは「青蛾」（一九五二年）だ。月の下、森の中で青い蛾が二匹うごめいている。一原の内心がそのまま

絵の中でうごめいていた。いかにも暗いテーマだ。そこには戦後の重苦しい雰囲気が漂っていた。大空

間がうねり、色彩も青、緑、オレンジ、黄などを使っている。

この作品を須田のすすめもあり、第五回小樽市美術展に出品、入選した。この時、一原は四一歳となっ

ていた。さらに道内で二番目の公募展としてうぶ声を上げた全道美術協会展（全道展）に出品した。四四

歳の新人の誕生となった。他の画家と比較すれば遅いデビューを飾った。

初期の作品では、どういう訳か〈蛾〉を主題にしたものが続いた。戦中、戦後という激動する時代を目

撃してきた一原の内心に堆積したもの、つまりかなり鬱積した心情が描かせたものであろうか？それと

も新しいイメージを追究したものであろうか？そのいずれか、すぐに判然とできないが、ただ一ついえ

ることがある。

「蛾」のあとに「枯死帯」（枯木原・一九五九年）がつくられるが、そこにも暗調の音が鳴りひびいてい

ることに注視したい。作品をみてみよう。「枯死帯」の上部には巨大な〈蛾〉が、その下部には枯れ野が描

かれている。これは死の暗喩であろうか。それともどこかの山でみた光景が一気によみがえってきたの

であろうか。枯れ木が立ち並ぶ情景はやや静かではあるが、上部の〈蛾〉が魔王のごとく君臨しているで

はないか。より無気味さは増している。つづけて制作した「変身」（一九五八─五九年）は、明らかにフラ

ンツ・カフカの不条理な文学作品『変身』に触発されている。全面にクローズアップされたのは毒虫化

したグレゴール・ザムザだ。この「変身」は、茶系で統一され、ペインティングナイフで毛虫の手足など
を造形している。

〈蛾〉といい、〈毒虫〉といい、いかにも異種といえるものを選んだ。一原の画業全体を見渡してみると
き、初期作品はひときわ異色であり、そして表現主義的である。まちがいなく一原は、暗い時代の息吹を
吸って筆をうごかしていたのだ。この様にこの時期（戦後初期）の一原は、内心の蠢きに即自的に反応し
ている。画風はややシュールだが、初期における半具像・半抽象の絵画作品は、共通して暗い情念を孕
んでいることを指摘しておきたい。

もう少し「変身」の作品にこだわってみたい。一九五〇年代にカフカの『変身』が多くの芸術家に強い
衝撃を与えた。その衝撃を受けた一人が、京都の陶芸家八木一夫だった。八木らは、旧体制の陶芸界に反
旗をひるがえした。〈脱ロクロ〉にとり組んだ。そこから生まれたのが「ザムザ氏の散歩」（一九五四年）だ。
この作品は〈オブジェ焼き〉といわれた。八木は、毒虫化した「ザムザ氏の散歩」と名をつけることで、こ
れまでの陶芸界に激しく〈否〉〈ノン〉をつきつけたわけだ。

人間が毛虫（毒虫）化する、つまり異物化するということをテーマにしていることになる。このことは、
一原の芸術作品を理解する上でとても重要ではないのか。なぜなら一原は、自己の内心の風景に蠢く
「蛾」や異物化するものを心のままに具象として描いているからだ。これが一原芸術のスタート地点であ
る。そこには浅からず、暗い戦争時の体験が影を落としているにちがいない。一原の初期作品には、生々
しく現実を見つめる眼があった。これを軽くみてはいけないのだ。なぜならたしかに同時代の画家達も
同質のものを描いたが、それとは一線を画しているからだ。この生々しい暗いうめき声が宿った絵画を

描くことで、みずからをみつめ直し、これから何を描いていくべきかを探ってゆく〈出発点〉になっているからだ。

その後絵に専念し、小樽市展や全道美術協会展に出品。さらに日本版画協会展にも作品を送った。さらに國松登のアドバイスを受け、一九五九年には中央の公募展国画会にも出品。

こうして一原の戦後は、美術という新しいフィールドの住民となった。次第に〈暗いトーン〉を脱し、何を表現してゆくべきか、遅れを取り戻す如く、早いピッチで制作に挑んだ。もう少し、一原の戦争体験を一考したい。たしかに戦地に赴き戦火をくぐることはなかった。敵に銃を向けることもなかった。だが日本の軍隊の暗部を目撃したことはまちがいない。秘密保持厳守の「暗号解読」という特殊任務を通して、実際に日本という国家の〈虚〉の実態が手にとるように分った。その官僚主義と秘密主義にも辟易した。

一原の発言がある。戦後になり世はいろいろなものをまぜこぜにして「一億総ざんげ」などというが、それは〈ごまかし〉だ。みんな〈軍閥の被害者だ〉と。こんな厳しい言を吐いたのだ。かなりあとになるが、あるところで一原にこんな質問がなされた。戦争体験が貴方の表現に〈何らかの形で食い込んでいる〉かと。これに対してこの質問には直接的に答えることはしなかった。話をそらして世界観よりも人生観に大きな影響を与えた旨のことを話している。本当は「苦の壁」と「死の壁」に囲まれた生活をすごしており、この言葉は、私にはみずからの実体験をかなり浄化しすぎているようにおもえてならない。

一時はみんな〈軍閥の被害者だ〉と声を荒々しい言を吐いていたが、直接的な〈天皇制批判〉や戦争批判の声をあげる聲をおさえていた。社会の変革の道を選ぶことはしなかった。むしろこういう。創作の

世界では互いの自由をみとめ合うことだと。互いに矛盾していても、その〈矛盾〉を大事にするように

なったことはまちがいない。ただそうはいっても、冷静かつ客観的にそうした意見（立場）をもちえるま

でにはかなりの時間がかかったと想像する。

実際は必死の想いで一原は、戦争体験の呪縛から抜け出そうとしたにちがいない。いやきついいい方

をすれば、それから逃げていたのだ。そこでは、ある種のニヒリズム（虚無主義）をいだいていたにちが

いない。なにせ人間というものを信じることができなかったのだから。このニヒリズムを克服するため

にはかなりの時間が必要だった。かなりの時間を経ることで、みずからを縛っていたものから脱すること

ろができたのだ。つまり退廃的にならず、さりとてマルクス主義に深まることなく自分を保とうとした。

そしてより高度な創造的行為の中に自分を押し出していったのだ。ただその道は決して平坦ではなかっ

たはずだ。一つは俳句の世界で、一つは山登りの旅の中で、そして現代美術の世界で……。だが戦争から

受けた「苦の壁」を忘れてはいなかった。いやそれからのがれることはできなかった。心の奥に仕舞い込

んでいたのだ。のちに心の深淵に沈潜していたものが浮き上がり、みずからそれを縛っていたものを吐

き出すようにして小説空間に描くことになる。このことはのちにくわしくみてゆくことにする。

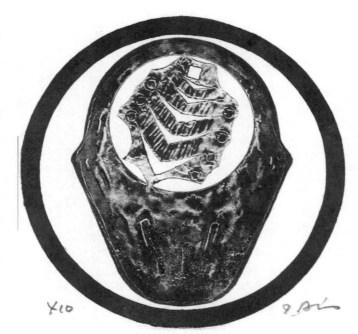

「X10」（10.0×10.0、1964年）

II 小樽地方貯金局と一原有徳

病む子を家に舷側を跳ぶイルカ見つ（一九四八）

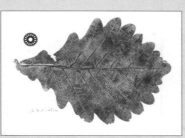

「RIW59」（39.7×32.2、1971年）（＊）

小樽駅から海（港）の方へ坂をさがってゆくと、旧国鉄手宮線の跡が残されているゾーンとぶつかる。

二〇一八年に、北海道遺産「小樽の鉄道遺産」に認定された。また貴重な近代化産業遺産になっている。

この線路の上をかつて弁慶号が走った情景を想い浮かべてみる。ただ私の耳には、その音は響くことはない。廃れてゆくもの、その実相の痕跡だけがここに開示されているのだ。この線路に寄りそうようにして市立小樽美術館・文学館が在る。すぐ向かいが、威容を誇る日本銀行旧小樽支店。東京駅の設計で有名な辰野金吾と、その弟子である長野宇平治と岡田信一郎の設計である。

この市立小樽美術館・文学館がある建物は、かつて小樽地方貯金局といわれていた。この地方貯金局は、一原有徳が長年勤務した職場である。

この小樽地方貯金局の建物は、歴史的価値を有している。まずこの歴史的建築の横顔を紹介してみたい。鉄筋コンクリート。地下一階、地上三階。トイレも広く、全体にすっきりとした感覚だ。一九五二年に建造された。階段のところがガラス張り。それにより外光が入り、建物全体に明るさをもたらしている。装飾性を排したモダニズム建築である。気をつけてみると、正面玄関に、英語でかかれたこんな表記を発見できる。「OTARU LOCAL SAVINGS OFFICE」。つまり小樽地方貯金局のことだ。この看板は創建時のものという。この看板の書体もなかなかいい。

郵政省は大きな権力（パワー）を保持していた。国民は大切な資産である貯金を預けた。銀行よりも、郵便局の方が身近であった。そのため地方の貯金局もまた、大きな経済的な機能を果たしていた。

こうした背景もあって、一地方たるこの小樽地方貯金局の建築に郵政省はかなりの資金を投下した。

このモダニズム建築の設計者は、小坂秀雄という。のちに建築家として独立するが、はじめは郵政（逓

信）局職員として設計の仕事をした。つまり官庁の職員建築家だ。現在とちがって官庁おかかえの技師・建築家はかなりいた。その一端をみてみる。小樽にある「日本郵船」（小樽市の重要文化財）を設計した佐立七次郎は、工部大学校第一期生で、郵政局の技師だった。

小坂秀雄の横顔を寸評する。一九一二年に東京日比谷公園内にある洋食屋「松本楼」を生家として誕生した。「松本楼」は一度焼失し、現在の建物は小坂の手によるものという。一九三五年に東京帝国大学建築学科を卒業。その後二年間は設計事務所に勤務した。一九三七年に逓信省に技師として入省した。

だが当初は逓信局の建築をまかされることなく、しばらくの間、やや不遇の時を過ごしたようだ。ようやく一九五一年に「東京逓信病院高等看護学院」を設計した。この作品で栄誉ある「日本建築学会賞」を受賞した。つまり一原が勤務したこの小樽地方貯金局は、この受賞の翌年の仕事となる。その意味でも、まちがいなく小坂の代表的建築の一つだといえる。

「小樽地方貯金局」の建築は、ただ単に小坂の設計であるということにとどまらない。一九五〇年代を代表する日本のモダニズム建築の一つといえる。小坂は、この受賞後、大きくブレークした。「外務省庁舎」（一九五二年）、「愛知県文化会館」（一九五三年）と続いた。さらに一〇年後に谷口吉郎と共に「ホテル・オークラ」を設計することになる。その後みずから独立し、「丸ノ内建築事務所」を興した。

だが建築の老朽化のため、歴史的価値をもつ「小樽地方貯金局」が壊される事態となった。当時、日本各地で美術館建設がブームになっていた。いわゆる「箱物」空間が雨後の筍のようにできていた。小樽でも市民の間で、これを壊して新館を建設する要望がでた。それに一番心を痛めていたのが一原だった。

一原はそれに抗い、ほぼ一人で〈保存を〉という声をあげた。その声は人一倍大きかった。一原の必死

の行動に対して戸惑う美術関係者もいたと聞く。つまり取り壊し賛成派の方が主流だったようだ。この抗いの姿勢。どう読むべきであろうか。ここに一原の手になる保存を願った一文（要望書）がある。少々長いが、一原の真意を推し計るためにもそのままここに記録しておきたい。

＊

〈小坂建築の保存改修復元と市立小樽美術館として運営にむけて〉

提　案

現、市立文学館と美術館の建物は旧小樽地方郵便局として、昭和二七年に小坂秀雄氏のモデル建築として建てられたものであります。

現建築界の最先端に位置する原広司氏にうかがいますと、「小坂氏は日本建築界の元老にて、モデル建築が北海道にあることは知らなかった。どんな建物かは知らないが、時代から想像はつくし、大切に保存したいものである」といわれました。

当時、朝鮮戦争のインフレーション時代の影響で、予算通りにならずに、資材が制限され、特に外観のタイルがモルタルになったりして、一見栄えのしない建物として誰一人省り見られぬ有様ですが、当時郵政省の一員として、機会あって、面談させてもらったことがありましたがこのときのことです。後に同氏によって建てられた京都地方貯金局がありましたが、この建物は小堀遠州の庭に面し、小樽と略同じですが、中庭に面して一階がベランダがあり、その中に石や植木が配置されております。これは外観の庭との調和させたものと思いますが、充分な資材が使用され、一見現代建築の粋を集めて誰が見て

も立派な建物です。建築を扱うことの少ない美術雑誌「みづゑ」にも特集されたくらいでした。

これに対し、小坂氏は「資材不足から単純化した小樽の方が作品としてはよいと思っている」といわれたのが強く心に残っております。建築の大家といわれる方々の北海道に作られた建物の殆どが、寒地建築に欠けるといわれることにもいくぶん当てはまりますが、それはいくらも、建築美をそこなわずに補強できると思います。小坂氏は私に作品として語られたこと、そして資材不足で外観がタイルででなかったことや天井や階段の材料のこともいっておられました。それでも当時としては、階段外壁を総ガラスと、これから採光によるロビーは今も優れた発想であること変わりないと思います。さらに煙筒と非常階段も氏の特色として、その後の作品に、また他の人の建築にも利用されております。また経費の一部を割いて作家の特色を出した一室に、その後の氏の特色ともなっている瀧で割いたという井桁の柾ぶきの天井や当時一五万円したという自然しぼりの床柱などでできた和室がありました。

逸話になりますが、当時の設計図に周囲に槙を配置していましたが、この樹は北海道では育たぬというこ

とで、いろいろな樹木の写真を送りポプラとなったのですがポプラが大きく高くなる樹と知りながら送った関係者の不信が問われるところでした。

在職中聞きましたこと、建物の管理には本省の指示がやかましく、二重窓にしたときも厳しい制限の中で行なわれましたし、内部の補強にも色彩の制限、白とグレーと茶以外は使うことはゆるされず、茶のときは指示を受けねばならぬほどでした。

それが市に移ってからはどうでしょうか。ご存じの通りで、特に文学館に到っては、建築作品と見るならば常識を越えた破壊といわれても、仕様のないほどです。

最近この建物が半端な建物といわれ、別に美術館を建てる運動まであるのはどういうことでしょうか。建築も美術の範疇であることが忘れられているように思います。小樽市唯一といってよいほどの優れた建築であるのに、資材の劣るのみで省みられぬのは残念でなりません。

新しく建てるならば、むしろ文学館他の施設の方ではないでしょうか。文学館は市内にある古典建築またはこれに相応した建物を利用したら良いと思いますがさしむき、文学館と美術館だけにし、ゆくゆくは美術の作品として建てられたこの建物を美術館一本として活用していただきたいものです。まどりはそのままでも、企画展と団体展も同時に、そして市民の満足のゆく個展も数ヶ所、そしてこれに伴う施設の室も十分に当てがわれると思います。

（付記）このような施設のあるものに横浜市民ギャラリーがあります。一〇数倍の広大な建築施設ですが、人口比から見てこの建物に劣らぬ収容度と思います。

新しく建てる費用ででき得れば当初の計画の資材で改修し、内部も復元して、京都の建物並みか、或いはそれ以上にしてほしいものと思います。

実現すれば、小樽市はもちろん美術関係者の訪問をまねくことにもなりますよう、市民の一つの誇りが生まれることを、美術を愛する者として願ってやみません。

追記　その後の調査で判った小坂氏のこと

○　昭和三八年創設の丸ノ内建築事務所を引続き経営中

○　主な建築

・外務省庁舎

・愛知県文化会館

・ＫＤＤ国際通信センター

（復元するなら、ご本人のご意向を聴き指導を得て、現代にマッチしたより優れた建築にすることも理想かと思います）

　　　　　　　　　　　＊

　ただこの〈提案〉文書が書かれた年がいつかは、現在のところ確定できていない。それにしても、この〈提案〉はよく調査してかかれている。現代建築家原広司にも問いあわせていることが判明する。そしてこの小坂建築は、現代建築として〈小樽市唯一〉という結論をえた。小坂とは直接会って話をしていたことも分かった。まず当初小坂が構想していた内実がここからも読みとれる。一九五〇年よりはじまった朝鮮戦争によりインフレーションがおこり資材の高騰によりかなりの計画変更が強いられたようだ。当初は外観をタイルに、そして天井や階段の材料も別なものを計画していたようだ。一原は小坂建築の独自性をしっかりと見抜いている。その独自性は〈階段外壁の総ガラス〉〈煙筒と非常階段〉にあらわれていると。さらに〈井桁の柾ぶきの天井〉や〈自然しぼりの床柱〉などを挙げている。そこからかなり〈和風〉の美も意識されていたことが判ってくる。一方でこの〈提案〉はかなり革新的な、そしてポレミックな内容を含んでいることに気づかされることになる。〈文学館〉の方は、建築作品とみると〈常識を越えた破

壊〉となっていると！　そして新しく建てるのならむしろ〈文学館〉の方ではないかと。そしてゆくゆく
は美術品として建てられたこの小坂建築を〈美術館一本〉として活用すべきと！　もう一つ提案してい
る。仮に新しい建築を建てる費用ができるならば、小坂秀雄が最初にプランニングした資材で〈改修〉し、
内部も復元してゆくべきだと。

　どうも一原のこの〈提案〉の背景には、かつてみた〈和風の庭〉を配した京都地方貯金局のことがはっ
きりと存在していたようだ。ただその後、この〈提案〉がどのように議論されていったかつぶさには分
からない。はっきりしていることは、この建築は市立文学館と市立美術館の二館体制を継続することに
なったことだ。私からみて、この一原の〈提案〉は〈死んだ案〉とはおもっていない。まだ〈生きている案〉
とみている。今後この〈二館〉の未来を論じるときには、第一に取り扱うべき〈提案〉であることにまち
がいはない。

　ここでしばし一原のその心中を推し計ってみたい。ただ単に、自分が働いた懐かしい職場がなくなる
からではなかった。まずこの建築の価値を充分に知っていたからだ。自分の身体の一部がなくなり、そ
れが奪われるように感じたのではないか。つまり〈分身〉としての小樽地方貯金局だった。どうしてもこ
の自分の〈分身〉を残したい、その一念ではなかったか。周りをみても、歴史的建造物や倉庫などもどん
どん姿を消している。それも憂いた。どうにかしないといけないと考えたにちがいない。

　　　　　＊

　一原は、この建物の地下の一隅で、仕事が終わったあと版画づくりをした。今からは考えられないこ
とではある。地下とはいえ公的な機能をもった空間に、きわめてプライベートな制作場（アトリエ）を設けること。

管理上からも、普通なら許されないことだ。いまなら公私混同といわれ、バッシングをうけるかもしれない。それができたのだから、管理や規則一辺倒の今からみれば夢みたいなこと。ただそれができたということは、局の上層部だけでなく、職場の仲間たちも一原がやろうとしたことをサポートしてくれていたことになる。ある意味それが許された、そんないい時代だった。

再び考えてみる。では自分を育ててくれたこの空間、それを残すことにだけこだわったのであろうか。まちがいなく同じ時代を生きてきた職場の仲間の顔も浮かんできたにちがいない。彼らのために、どうにかして残そうとしたにちがいない。結果として、一原の〈抗い〉は実を結んだことになる。一原は後世にむけて大きな仕事をしたことになる。きっと一原は、この建物を一つの〈生命ある有機体〉として認識していたにちがいない。私はこの建物の前に立つと、いつも〈抗う〉一原の勇姿を心にうかべるようにしている。小樽運河も埋められることになっていたが、長きにわたる市民の保存運動が実ってその一部が残された。いまや小樽にとって欠かすことができない観光資源となっているのも同じこと。

＊

大正から昭和初期では、石版印刷が主流だった。石版印刷は、石版石を材料とするもので平版印刷の一種だ。磨いた石面に絵具・墨・クレヨンなどで文字や絵をかき、それを転写して製版する。さらに水と油の反発原理を活用して印刷する。この手法を使った版画作品のことを石版画（リトグラフ）という。

職場の地下空間に使われなくなった大型石版機があった。地下の一隅に置かれたその古びたプレス機。一原はそれを再活用することを考えた。事は意外にスムーズに進んだ。使用許可が出た。まず使い方

を技工士に教えてもらった。こうして地下の一部屋が、一原の〈秘密のアトリエ〉となった。いやみんなから認知されていた〈公然のアトリエ〉でもある。つまり一原は、局の地下空間に自由な場を手に入れたのだ。このプレス機が彼の運命を変えていくとは、一原はこの時は微塵も思っていなかった。

一原は、局の技工士から小さな石版石をもらいうけていた。絵を描くとき、それをパレットがわりに使っていた。ある時、この小さな石版石が不思議なことを教えてくれた。石版石に絵具をおき、それをパレットナイフで練っていた。するとそこに偶然できたイメージが立ちあらわれた。それに驚いた。絵を描くことによらない、偶然から生まれるものがそこにあったからだ。これはシュルレアリスム（超現実主義）でいうところの〈偶然の美〉〈不意の美〉でもあった。一原はそんな美術用語に精通していたかどうかは分らない。いうまでもなくシュルレアリスムは、人間意識の全的解放をめざし、夢や無意識を積極的に活用した。そこからさまざまな美術的技法も生まれた。自動筆記（オートマチズム）、フロッタージュ、デカルコマニーなどだ。共通して理知を排し、より偶然性を大切にした。

一原は、眼の前に立ちあらわれた〈偶然の美〉を刷ってみた。それが版画家一原の誕生の瞬間となった。

これまで一原は、具象系の絵を描いていた。他方、一時は心象風の作品をつくっていたこともあった。だからいわゆる抽象系の画家ではなかった。それゆえ、刷りとられることで生起した映像をどう自分の中で位置づけてゆくべきかはっきりしたものはまだなかった。はっきりしていることはひとつ。偶然により生まれたイメージが新しく、そして魅力あるものに感じたこと。この手法を使ってさっそく年賀状を作成した。それをみんなに送ってみた。すると予想をはるかにこえて、その小さな作品によいリアクションがあった。

〈秘密の基地〉みたいなアトリエ。それは美の神様が彼にプレゼントしてくれたものだった。仕事が終わると、そのまま地下へ直行した。この地下のアトリエは、恰好のワンダーランドや〈実験工房〉となり、やや大げさないい方になるが一原を新しいアーティストへとつくりかえたのだった。そこは誰にも支配されない〈自由な天地〉となった。喜々として様々な実験的なことを試みた。新作が生まれた。それを第二七回「日本版画協会展」に出品した。タイトルは「轉」とつけた。「轉」とは〈ころがす〉〈回す〉などの意がある。良い方向へ〈ころがった〉。この作品は彼の運命さえもグイグイといい方向へ動かしていった。

＊

この作品に注目したアメリカ人がいた。フランク・シャーマンだ。シャーマンは一九一七年にボストンに生まれた。ボストン美術館学校、ウェントワース・インスティチュート・フィラデルフィアアカデミーなどで学んでいる。連合国軍最高司令官総司令部（GHQ）所属の民政官だった。一九四五年一一月末に来日し、主として印刷・出版の分野を担当した。アメリカから送られてくる雑誌の再編集や、米軍向けの舞台公演の広報活動を行った。その後、帰国せずに一四年間にわたって滞在した。特にアートに関心があり、日本人の作品を収集した。また日本人のアーティストを写真に収めた。

現在、フランク・シャーマンのコレクションは、東京国立近代美術館、ポーラ美術館、目黒区美術館などに所蔵されている。いっぽう藤田嗣治などとも親交があり、シャーマンが撮影したフジタなどの写真も残っている。フジタが渡米する際にはさまざまなサポートを行った。

フランク・シャーマンが収集した莫大なコレクションの一部は、その後シャーマンが親交していた河村泳静に引き継がれた。最近、縁があって北海道伊達市教育委員会にその一部が寄託された。それは、画

家野田弘志の紹介によるものだった。そのコレクションが北海道立近代美術館やグランビスタギャラリー（札幌）で展示された。実見して、その質の高さと量に驚いた。イサム・ノグチ、猪熊弦一郎、棟方志功、利根山光人などの作品があった。

一原作品との出会いについて探ってみる。フランク・シャーマンが、当時まだ無名だった一原作品と出会った。眼識のあるフランク・シャーマンが、当時まだ無名だった一原作品の新しさに目が奪われたのだ。

事は、さらに別な方向へ〈轉〉じた。フランク・シャーマンは、買い求めた一原の作品を東京銀座にある養清堂画廊に預けておいた。養清堂画廊は、日本の現代版画を専門に取り扱っていた。海外とのパイプももっていた。この画廊で一原の作品を目にしたのが、当時の神奈川県立美術館長・美術評論家の土方定一だった。なお土方と一原の繋がりについては、別のフラグメントで詳しく論じることにするが、ここでも少しその一端を紹介しておきたい。

土方は、一原が造り出した作品を高く評価した。さっそく神奈川県立美術館として翌年に企画中の「現代日本版画展」への出品を決断した。すぐに小樽にいた一原に速達で「ぜひ出品を」と打診した。

この突然の申し出は、一原にとって青天の霹靂だった。何かのマチガイではないかともおもった。聞くと、展覧会は、その後メキシコ、ウィーン、ローマの美術館を巡回するという。出品メンバーをみてさらにびっくり。棟方志功、浜口陽三、駒井哲郎などの名があった。みんなすでに国際的にも名の通った、日本の第一線で活躍する方々だった。

とりあえず、内心に逡巡をかかえつつこのかなり強引な誘いをうけることにした。その指示に従った。

急遽手元にあった一〇点を額装し、航空便で送った。受けとった土方は、その中から九点を選んで展覧会へ出品させた。残りの一点は、第一回「朝日選抜秀作展」（朝日新聞社主催）へ出品させた。

ここで疑問が生まれてくる。では土方は、一原作品の何を高評価したのであろうか。他にも将来が期待できる新進作家もいたはずだ。そうはしなかった。なぜだろうか。一原に狙いを定めた。その背景を探ってみたい。色々と考えられるが、すでに名の知られた作家よりも、未完成でも未知なものを孕んだものに賭けたのかも知れない。それを裏づけるように、土方は一原に後日になって、「君の作品は全面がいい」というものではなく、一か所いいところがあればそれでよい。絶対自信をもって推薦したい」といった。〈全面がいい〉というものではないとはどういうことか？作品の全てがいいということではないということか？

技術的には未熟な点があったはずだ。それ以上に、土方がこれまでみてきた作家のものとはちがうものがそこに生きづいていると洞察したにちがいない。私の言葉を加えるならば、技法はまだまだであっても、〈既存の美〉とはちがうものが作品の中で蠢いていた。他の版画家とは異なるモノタイプが創り出すイメージ、そこに鮮烈なものが脈動していたからだろう。

ドイツの画家パウル・クレーが、こんなことをいっている。「絵の眼がわれわれを見ている」と。クレーの言葉が語るように、一原の作品の中にひそんでいた〈絵の眼〉が、土方をみつめ、彼の心をとらえたにちがいない。土方という評論家は、一原の作品の中にひそんでいた〈絵の眼〉と出会うことができたのであろう。もう少し推察を続けてみたい。土方は、若き日において詩才を開花させていた。高村光太郎など名だたる詩人とも交流した。こん

な詩がある。

「トコトコが来たと言ふ／トコトコが朝と一しょに来たと言ふ／まほうのようにねむったら／トコトコで眼がさめたと言ふ／何だかうれしいと言ふ」

詩というべきか？ いや散文の断片にもみえる。初期の一九二五年の作という。この詩を教示してくれたのは、酒井忠康『芸術の海をゆく人─回想の土方定一』（みすず書房）だ。この本によれば、この詩は土方の詩の中でもよく引かれる〈定番〉という。伊東静雄が感動し、草野心平は〈「人間」的抒情詩〉、粟津則雄は〈ず太い肉声が響く〉と評している。

この詩は、土方が旧制水戸高校時代に、舟橋聖一らとつくった同人誌『彼等自身』（一九二五年）の創作号に発表した。〈トコトコ〉の音は、茨城県那珂川を上下する蒸気船が発する音のこと。〈何だかうれしい〉と発したのは、一夜を共にしたお女郎のようだ。読後に妙にこの〈トコトコ〉が耳に残ってくる。那珂川をゆったりと走る一艘の蒸気船が発する〈トコトコ〉の音、それが土方の内側で反復する。そして〈お女郎〉の膚のぬくもりと重なってゆく。〈トコトコ〉は音でありつつ、それをこえて、土方の青春のひとつの映像記憶と重なっていった。私の中でこの〈トコトコ〉が、突然に別の記号になって変幻した。ひょっとして新しい〈トコトコ〉となったのが、一原の作品が発した音ではないのか。そんな風におもえてきたのだ。独自な感性にねざした美意識をもち、新しい美を探していた土方は、まちがいなく一原の作品からこれまでにない〈トコトコ〉の音を聴いたにちがいない。

さて一原の死後、遺族により作品が市立小樽美術館に寄贈された。それを機にして、この美術館三階に、二〇一一年「一原有徳記念ホール」が開設された。ここには、アトリエを再現した空間と作品を展示する空間がある。すぐに「没後一年　一原有徳・大型モノタイプ展」が開催された。こうして旧職場の一角にみずからの名がつけられた空間ができた。自分が勤務していた場に自作が展示される。これは夢みたいなこと。生前、はたしてそんな夢を一原は抱いていたのであろうか？それは考えられない。だからあえていえば奇跡でもある。

他にこんな例があるのであろうか。自分のアトリエがあった家が、そのまま個人美術館として開設されることはある。たとえばパリにあるギュスターヴ・モロー美術館。そこはこの画家のアトリエであり、生活空間でもあった。書斎や寝室もふくめてまるごと美術館になっている。東京港区青山には岡本太郎記念館がある。ここも元は岡本太郎の自宅・アトリエだった。「太陽の塔」をはじめ、巨大なモニュメントや壁画などを構想した現場である。たしかにアトリエが残されていると、その作家がどんな空間で構想を抱き、制作をしていたかを肌感覚で知ることが可能になる。作家を知るためには貴重な空間である。

うれしいことに、潮見台にあった一原のアトリエがこの記念ホールに再現された。中央奥に大型プレス機を置き、周辺に床から壁まで制作に使った道具類などが置かれている。鋏やドリルなどの工具。トタンや鉄や金属。ペイントなどもある。もちろん作品の一部も置かれている。その中の一つに、小さな「絵馬」が飾られている。それは私の企画展「SEVEN DADA'S BABY」に出品してくれた作品の一部だ。だから私はこの空間に入ると、いつも「絵馬」や版画の〈原版〉となったさまざまな機械の部品などに目が

*

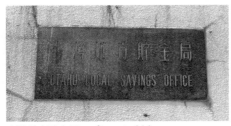

小樽地方貯金局のプレート（★）

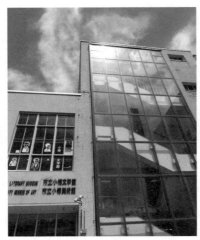

小坂秀雄のモダニズム建築（★）

小樽地方貯金局時代の一原有徳
市立小樽美術館の展示写真（★）

行くのだ。またこれらの道具一つ一つは、一原が大切にしていたもの。いわば仕事上のかけがえのない相棒である。いやこういいかえるべきだろう。一原に愛されたもの達だった。この実験工房のような混沌とした空間。この場に身をおくと、私はいつもにこやかな一原の相貌が自然と浮かんでくる。そして〈一原はここに生きている〉〈天から降りてきて、ここにきていつも制作しているのだ〉と一人つぶやいている……。

Ⅲ 〈慧眼の人〉——土方定一

まぎれなく神々の死のななかまど（一九五二）

「歯車5」（最大径15.7、1985年）（＊）

土方定一（一九〇四—一九八〇）、この人との出会いがなければ、これほどにまで一原の名は語られることはなかったかも知れない。それ程までに一原の人生を左右したキーパーソンである。のちに一原は、「現代版画の鬼才」とまでいわれることになるが、そこまで彼の名が高められていったのは、土方定一が一九六〇年代において、いち早く一原の作品の先見性を洞察し、国内外の展覧会などに彼の作品を出品させたからだ。

一九六〇年代の一原。それはほとんど無名の作家にすぎなかった。土方が一原作品のことを知ったのは、一九六〇年直前とおもわれる。先にのべたようにこれまでの国内外の作家のものとは明らかにちがった。異光を放った作品に心をひかれた。この作品を創った作家を内外に知らしめることがみずからの仕事（任務）と考えたようだ。先に小樽にいた一原に速達で「ぜひ出品を」と打診した、と書いた。この前後を補足する。一原は、さっそく手紙の指示に従い、作品をとりまとめて送る用意をした。国画会展や日本版画協会展に出品していた中から一〇点をセレクトした。

土方はまず五点をみずからが館長をつとめる神奈川県立近代美術館に収蔵することにした。はじめての買い上げである。これは一原作品が公的美術館に収まった嚆矢となった。すぐに土方は、いくつかの場に作品をさらすことにした。一点を「朝日選抜秀作展」に出品した。さらに九点を同館主催のメキシコ、オーストリア、イタリアに於ける「現代日本版画展」に出品した。つまり国際的に活躍する作家と肩を並べたことになる。まさに作品がひとり歩きをはじめた。一原有徳という名は、次第に異光から威光へと転じていった。それを決定的にしたのは、その年の内に、東京画廊で企画展が開催されたこと。

日本でも、戦前とは異なる新興画廊が登場した。その一つが、山本孝がはじめた東京画廊だ。もう一つ

48

が志水楠男の南画廊である。東京画廊の前身は、数寄屋橋画廊といった。鳥海青児、安井曽太郎、脇田和などを取り扱っていた。東京画廊には、有力なパトロン的企業家がいた。それは大橋化学工業の大橋嘉一だった。大橋は、この画廊で開催した国内外の作家の作品を買い求めてくれた。

山本は、これまでの路線を変え、新しい可能性のある若手に着目した。加山又造、斎藤義重などに声をかけた。さらにこれまで光が当てられていなかった萬鉄五郎などを紹介した。

画廊・画商の国際化が進んだ。海外へも眼を向けた。山本らはみずからパリやヴェネツィアにも足を延ばし、海外の画廊の画商とも出会い、作家ともコンタクトをとった。

画商・画廊と評論家が、手を結ぶ新しいスタイルができた。画廊の後ろ盾になったのが、一群の新進美術評論家たち。南画廊では瀧口修造、大岡信、東野芳明らが、東京画廊では、瀬木慎一などがサポートした。評論家は、画廊に新進作家を紹介し、展覧会に際してテキスト（作家論）を書くなどした。

さらに競って海外作家の紹介に努めた。東京画廊では、日本の前衛的作家もフォローし、さらにイヴ（イヴ）・クラインの遺作展、ルチオ・フォンタナ展、フンデルトワッサー展などを開催した。文字通り、革新的な画廊としての地位を築いた。だからこそ当時、東京画廊で個展を開くということは、美術界でのメジャー入りを意味した。この時、後ろからこの画廊をサポートした一人が土方定一だった。

東京画廊は、土方のアドバイスをうけつつ、周到に個展の準備をしてくれた。

画廊側はかなりの経費を投入した。カタログ（図録）づくりに七万五千円をかけた。テキストは土方定一が書いた。作品を額装するのに一五万円を費やした。一点のプライスは大判でも五千円とした。それでもかなり高価であった。東京オリンピック前であり、日本経済は復興の途上であった。あることに一

原は気づいた。いろいろ計算しても、全作品が売れても画廊としては赤字になると。結果的に、会期中に四四八点が売れた。そのことに一原は、少し安堵した。

これはあくまで東京画廊の側のこと。では経済的にみて、一原自身はどうだったのか。かなりの持ち出しがあった。小樽から東京へ、そして長期間の滞在。旅費や宿泊代を工面しなければならなかった。急な個展開催のため、充分な準備金もない。やむなく息子の学資貯金までおろして対応した。それ以上に大変だったことがある。だから一原にとっては、経済的にもリスクを冒しての大変な〈事業〉となった。東京には相談できる美術家初めての東京での個展。晴れの舞台であるが、全てが初めてのことばかり。東京には相談できる美術家もいなかった。一人で不安をかかえていた。会期が終わるまで、足が地についていない状態だったと推測できる。

このデビューは、さらに大きなチャンスを与えてくれた。ただ土方との出会いは正と負の両面を帯びていた。そのことは後述する。出品作の内、三点は東京国立近代美術館が買い上げてくれた。さらに残っていた一二〇点を大阪のコレクター大橋嘉一が購入してくれた。このことに一原は、とても驚いた。北海道では起こりえないこと。いくら財があったとしても、まだ名をなしていない作家の作品を購入してくれた。そのことにとても感謝した。大橋コレクションは、大橋の没後、遺言により国立国際美術館（大阪）へ寄贈された。

ちなみに大橋嘉一とはどんな人物であろうか。関西の企業家であり化学者でもある。大橋化学工業の創業者。熱心なコレクターでもあった。特に一九六〇年代前後の、日本の前衛運動に熱いまなざしを送っていた。関西の過激な前衛グループ・具体美術協会の作家（白髪一雄など）の収集は群を抜いている。

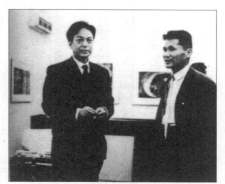

土方定一と一原有徳─東京画廊にて（1960年）
酒井忠康『芸術の海をゆく人─回想の土方定一』
（みすず書房、2016年）より転載

『DOCUMENT40 東京画廊の40年』
（1991年、東京画廊、造本デザ
イン─杉浦康平など）

『DOCUMENT40 東京画廊の40年』の
一原有徳展（1996年6/13〜18）の紹介ページ

他方、さまざまなアート支援活動を行っている。その中で有名なのは、東京藝術大学に設けられている「大橋賞」（現在、O氏記念賞奨学金）である。生前に収集した作品は約二千点におよぶという。一原有徳という名は、日本の美術界に「版画界の新星」としてしっかりと刻まれていった。

こうして、あれよあれよという間に、

それを転載してみたい。

では土方は、一原の個展にどんな文を寄せたのであろうか。予想に反して批評文ではなく、現代詩であった。一原は、この時出品した連作を「石のメモ」と名づけたが、それに触発されてかかれたようだ。

灰色の鉄屑のうえの青い花
蠕動する鉄管の緑の錆の幻想。
蠕動する鉄管の赤さびた鉄たちの幻想。
機械が人間化する瞬間、
の無言の呪言。
機械のたなばた。
無言に動いている。
鉄屑の青春の追憶の歌。
空間のなかに生きている膨張と伸縮。

空間のなかに展びている遠近法の野原の花錆。

なぜ現代詩だったのか。それを説明するには土方のもう一つの顔に触れておかねばならないだろう。若き日に、土方は詩作に自我の発露を託していた。日本の詩誌としては古株の『歴程』に作品を発表。また小説家舟橋聖一らとは一九二三年に『歩行者』を創刊した。

土方の死後、一九八一年には『歴程』で土方定一追悼特集を組んだ。美術批評において新地平を切り拓いた土方ではあるが、一時期思想的には左傾化し、アナキストの片鱗をみせた。社会の変革と芸術思潮の在り方にラジカルに向かいあった。

こんなこともあった。二四歳の頃のこと。人形劇のギニョール劇団「テアトル・クララ」を結成し、熱心に活動した。ギニョールは高村光太郎のを借用したという。草野心平も出演したことがあるという。

私見をのべれば、美術批評には、美を判別する高次の意識が必要となるが、その時有効な武器となるのは詩的感覚である。すぐれた美術批評家は、すぐれた詩人でもある。

土方定一という批評家に対して、これまでいろいろなことがいわれてきた。敵も多かったようだ。一時は言葉はきついが〈八方破れの土方〉とか〈インテリ・ヤクザ〉という方もいたとも聞く。

私にとっては、ブリューゲル研究の土方であり、鎌倉にある神奈川県立近代美術館の館長である。厳しく学芸員を育てながら、すぐれた美術展を世に送ってくれた名プロデューサーでもある。その薫陶を受けた学芸員には、北海道関係者では匠秀夫や酒井忠康らがいる。

そしてなによりも小樽の一原有徳のアートワークを、誰よりも先頭を切って心をこめてサポートして

くれた。これらのことを考えてみるとき、日本において忘れられない先見的な美術批評にチャレンジした一人だ。

*

先の土方の詩について触れておきたい。明らかに一原の作品を詩のイマージュで代置しようとした。〈灰色の鉄屑〉〈蠕動する鉄管〉〈鉄たちの幻想〉などは、まさに一原の作品に増殖する形象に触発されている。紙の上に定着した形象の断片を、映像詩としてとらえつつ、最後の二連にあるように、開示された空間が自在に膨張と伸縮をするとみた。と同時に、土方はこの無機質に富んだ断片の集積に、〈青い花〉や〈青春の追憶の歌〉〈野原の花錆〉という風に、やや郷愁さえ漂う情景を重ねている。これは何を意味するのであろうか。ここに抒情を越えてくる何かがうごめいていたからではないか。

つまり土方は、かつてみた風景や記憶の断片が浮上してくるという〈体験〉をしているのだ。ひょっとすると、土方自身の青春譜の一ページが密かに絡んでいるのかも知れない。

これはあくまで私的感慨ではあるが、一原の作品に宿っていた〈見えないもの〉が、訴求力となり、土方の記憶の域に入り込んでいったともいえる。無機質にみえるがそれは生々しくうごめいていたのだ。その〈うごめき〉は、土方が長い間、これまで記憶の渕に押し込めていた何かに熱く触れたのであろう。なぜなつかしく、そしてある種のエネルギーを内包するイ無機質な地平からこっちへ来るもの。なぜかなつかしく、そしてある種のエネルギーを内包するイマージュ。それに土方の豊かな詩質が反応したにちがいない。それはほとんど無意識のうちにおこった。土方の記憶の渕に澱んでいたのは郷愁的記憶だけでなく、悲惨な情景も含んでいたかも知れない。いやこんなことも考えられるかも知れないのだと……。

その〈悲惨な情景〉には、あの関東大震災後の〈廃墟としての東京〉も入っていたかも知れない。というのも、土方は関東大震災を体験し、死臭をかぎ、荒廃した痛々しい光景を身と心にやきつけていたからだ。〈慧眼の人〉は、一原の作品がこれまで埋もれていた内なる情景に光を灯してくれたことに驚きつつ、あの詩作を詠んだにちがいない。その意味で土方はかなり私的解読に片寄っていったといえなくもない。

さて先に、一原にとって土方との出会いとサポートは正と負の両面があるといった。その点について触れてみる。土方は公的美術館の館長、美術評論家で、美術ジャーナルにおいても大きな力を持っていた。つまり美術界の大御所である。その方が肩入れしてくれた。国内だけでなく国外へも道をつけてくれた。それは〈正〉の作用をもたらした。その恩恵に感謝して、今後もすぐれた作品を創り出してゆくこと。それがなによりも一原にとって大切なことだった。それが恩返しになると考えた。恩を返してゆくにしても、どういう方向で自分が制作をつづけてゆくべきか土方からアドバイスが欲しかった。

だが、土方のディレクション（指示）は、予想に反するものだった。一原の気持ちとは逆の方へ行けと指示した。土方の言葉は強いパワーがあった。威圧を伴っていた。無視して聞き流すことはできなかった。では土方は、どんなディレクションを与えたのであろうか。土方は一原に対して「マイナー・ポエットたれ」と訓じた。

一般に「マイナー・ポエット」とは「メジャー・ポエット」（大詩人）に対し、〈小詩人〉〈群少詩人〉を指す。いわば青二才のこと。まだまだ〈君は、群少〉にすぎない、だから〈厳しく精進しなさい〉という励ましの意もあったかも知れない……。よく解釈して「マイナー・ポエット」から「メジャー・ポエット」へかけ上っ

てゆけ、そのために、さらに〈新しい革新的作品を生み出せ〉という激励のメッセージだったかも知れない。が、一原には、それはかなり上からの〈厳しい〉突き放し、なによりも無視できない厳命におもえた。職場でいえば上司からの厳命である。無視することはできなかった。ましてや抗うことなどできなかった。

土方はもう一つの指示をした。「地方でガンバレ」ということを吐いた。つまり〈上京するな〉ということだ。小樽に留まり、そのままで創作をつづけることを暗に指示した……。

この二つの厳しいディレクションは、一原にとってはたして〈想定内〉のことであったか。それとも〈想定外〉のことだったのだろうか。それは、現実に引き戻されたのだ。その判別はできない。ただはっきりしていることがある。冷水をかけられ、現実に引き戻されたのだ。自分は小樽地方貯金局の一介の職員であることをしみじみと感じたはずだ。はたして上京して、これから光にみちた道が開けるものかどうか、それも確かではない。なによりも自分にそれだけの才能があるのかどうかも不明だった。一原は自分の姿を鏡に映してみた。もう若くはなかった。家と競いあって日本の美術界で食べていけるものかどうか、家族のこともある。しばらく悶々とした。葛藤の渦にいた。仲間に相談したとしても、最後は自分が決めなくてはいけない。

様々なことを思い巡らしながら、一原は、どうにもこうにも埋められないものを抱えながら小樽に留まることにした。

土方のこのディレクション、はたして一原の将来のことを見越しての、土方の遠大なプランのひとつであったのであろうか。一原がこの指示をどう受けとめ、自分の壁を打ち破り、見事に厳命を打ち返し

てくるのを待っていたのであろうか。なんともいえない。もう少し、一原の内心にわけ入ってみたい。

土方の指示はあまりに一方的で、上からの厳命以上の、突き放しに映っていたかもしれない。もう少し相談にのってほしかったにちがいない。ただ未来はみえないもの。仮に上京していて、そのまま上昇気運にのって美術界で花を咲かせることができたかどうか。これからも土方の後押しがあったとしても、それに充分に答えることができるかどうか分からない。一原はそう考えながら土方の言葉を何度も何度もかみしめていたに違いない。

一原の人生を逆回転からながめてみたい。上京しないで地方で精進したことがマイナスにならず、後半の飛躍力を蓄えることになったのではないかと。たしかにこのあと中央のアートシーンから注目を浴びることなく長い〈不遇の時期〉を過ごすことになるが、それも一原の人間の幅をひろげ、さらにだれにも邪魔されることなく、自分が目指すことに邁進できたのではないか。私はこうみたい。これは一原の臥薪嘗胆になったと。なにより自分を〈しばる〉ものは何もなかったからだ。ただ自分だけをみつめることができた。そして大好きな登山や俳句も自由に続けることができた。

未来は、決して暗くはなかった。後半に触れることにするが、もう一人の土方的存在となる、長谷川洋行が登場するのだ。臥薪嘗胆が、ようやく報いられるときがきた。だから土方との出会いは「負」の部分も少なからず存するのだが、やはり忘れられない恩人の1人であった。

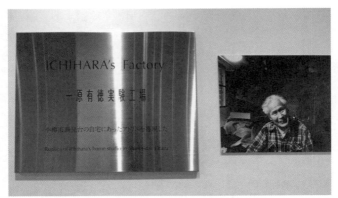

「一原有徳実験工場」の表示 (市立小樽美術館3F)（★）

一原有徳が使用したプレス機 (再現された潮見台
のアトリエ)（★）

一原有徳の作品素材たち (再現された潮見台のア
トリエ)（★）

「一原有徳記念ホール」展示風景（★）

IV 俳句の魔神

夫に運河の冬　妻に水甕の冬（一九五三）

「柏の葉」（16.2×12.3、1964年）（＊）

一原有徳は俳人であった。これがもう一つの相貌だ。実はこっちの方が年季が入っている。版画よりも古いつきあいをした。たしかに一時は創句を休止したこともあったが、ほぼ生涯を通して、俳句世界のゾーンから離れることはなかった。

もちろん時代の変遷に伴いつつ、俳句の傾向は激しく変動した。一原の俳句も時代の波をうけて変化している。初期の写生俳句から転じて、後半は「アヴァンギャルドバード」らしくシュールな前衛俳句へと走り込んだ。

その変遷の実景をたどると、そこから一原の精神の変容もかいまみることができるのだ。少しその変遷の跡を辿ってみることにする。まず戦前の句を二句あげてみたい。

「えぞ丹生を押しかたむけて熊の糞」
「いく度書きにし西町は青葉照る中に」

後の句は時期がはっきりはしないが、臼田亜浪（一八七九〜一九五一）の「石楠（しゃくなげ）社」に投稿した頃のようだ。

ここではまず少し遠廻りになるが、大正期俳句の動向を、木村敏男『北海道俳句史』（北海道新聞社・一九七七年）のテキスト「第三部　青木郭公と暁雲」から一瞥してみたい。その後で、俳句における臼田亜浪の位置を確かめてみることにする。

大正期俳句は、大きくみて二つの潮流があった。いわゆる高浜虚子の『ホトトギス』にみられる花鳥諷

詠のスタイル。一方に河東碧梧桐の自由律の新風。二つは対立を深めた。

そのはざまで第三極が誕生した。それが臼田亜浪の俳誌『石楠』だ。臼田の本名は卯一郎。長野県出身、和仏法律学校（現・法政大学）で学んだ。在学中に短歌を与謝野鉄幹に、俳句を高浜虚子に学んだ。臼田は、創刊号でみずからが志向する俳句のテーゼをこうまとめた。「純正なる我が民族詩」であり、「内的に現実生活より生まれ来る真生命を希求し、外的に自然の象徴たる季語と一七音の法形」を肯定すると。

さらにこんなことを宣言の基柱とした。俳句の〈頑陋〉なる因襲的思想を排斥し「偏狭なる党派的観念を打破」「虚妄なる非俳句的傾向を革正」「疎懶なる頑陋なる遊戯者流を驚醒」すると。

最後に〈門戸の平等性〉を、と言を強めた。こうしてみるとかなり強固に「反アララギ」の意志をもち続けているのが手にとるようにわかる。これだけなら単なる反抗となるが、臼田の卓越性は、それに停留せずにより高次な理念を提示したことにある。

それを臼田は簡単に三つにまとめた。「まこと」「自然感」「広義の一七音」。「まこと」とは、広汎な人間道とみた。「自然感」とは、季語を大切にしながら表現を「大生命に還元」し、さらに「大自然と帰一」へと高めること。最後の「広義の一七音」では、一七音を「一句一章」と認識し、そこに過去に縛られない表現の幅と自由を探すことだった。

こうした革新的な理念を礎にして、会の存在を全国に広げていった。臼田は一九二四年と一九三六年に来道した。一九二四年の来道は、真冬という厳しい気候のなかで行われた。矢田枯柏が随行した。臼田の来道をうけて、このあと矢田はみずから『あかとき』を小樽で刊行した。さらに一九三六年の旅の後には、「北海道石楠連盟」を結成し、竹田凍光が中心になり機関誌『北光』を刊行した。

「石楠社」に話を戻す。それは東京の中野西町にあった。結果として一原は「石楠社」に一三年間投稿をつづけた。一九四二年六月、新事務の研修のために東京へ出張することがあった。叔父の家（高円寺）から研修先の浅草蔵前にあった貯金局分室へ通った。この研修中にはじめて「石楠社」を訪ねることができた。

その訪問が後半の句に反映している。〈いく度書きにし西町〉とは、投稿時、何度も石楠社の宛名を書いて投稿したことを指している。一原は、のちに「石楠社」時代の作風とは全く別の道を歩みはじめた。対比的に次の句を添えてみたい。

「一九一〇八二三七九四二〇　白」

この句はすでに記してある。句ではない句だ。無季句そのもの。いやそれさえもこえている。ほとんど記号そのもの。季語もなく〈言の葉〉そのものも排除した。五七五の規矩もない。最初に〈一九一〇〉とあるから、一原にとって大切な年月日、つまり時間を示しているようだ。なぜなら一九一〇年八月二二日に誕生しているからだ。ただ〈七九四二〇〉は何を示しているか不明だ。「白」の意味も不明だ。あまりの落差に驚くばかりだ。「アヴァンギャルドバード」に〈変貌〉したのだ。同一の作家のものとは到底おもえない。だがまちがいなく双方とも一原の観念装置（脳内）から生まれ落ちた卵なのだが……。

ここではこの落差の度合いを計り、その背景にあるものが何か精査することはしない。それよりも先に、一原が俳句という表現形式にいかに出会い、どんな風にして俳句に身を会にしたい。それは別な機

投じていったかをまずそれをクリアにしていくことにする。

一原の俳句づくり。スタートは一五、一六歳の頃という。それは小樽地方貯金局の事務員となり夜学に通っていた頃のこと。夜学の先生が、臼田亜浪の『石楠』の同人だった。その方の勧めもあり、『石楠』への投稿となった。

この『石楠』に投稿していた先人がいた。木原一方（本名・木原健造）という。木原は指物大工の職人、日傭土工夫を経て西口麦村の世話で小樽地方貯金局の小使いとして入局した。のち監視員となった。

一原は自著『脈・脈・脈──山に逢い人に逢う旅』（現代企画室・一九九三年）の「三月の声〈初期の俳人たち〉」に「千鳥の声［木原一方］」として一文をしたためている。ここで名を挙げた西口麦村も木原一方もみな同じ職場の方々だった。つまり小樽地方貯金局に創句する仲間が多数いたことになる。

いやこの小樽地方貯金局の職場に限らず、全国的にも大正期から昭和期にかけて、大きなうねりとなって、多数の結社や句会が誕生した。小樽も例外ではなかった。こんなこともさかんだった。正月の小倉百人一首、そのカルタとりあそび。文学に縁のない者でもこのカルタあそびを介して、眼と耳でしぜんと文学的素養をもった。

一原の職場でも毎月のように句会が開催された。その中心に坐したのが桐生鷗水。桐生は局に赴任以来、句会を「コクワ吟社」と命名して官舎を開放した。一原もその句会に参加した。うれしかったことがある。桐生は公私混同せずに、さらに年齢を問わずにメンバーを平等に扱ってくれたこと。役職、立場をこえて句づくりでは平等だった。

句づくりに喜びを感じる中、一冊の句集と出会った。それは矢田枯柏（本名・栄一）編の『木華』だっ

た。それを偶然古本屋でみつけた。開いてみて大きな感動へと一原をつき動かした。眼も心も開かれた。先にも触れたように矢田は、臼田亜浪が第一次来道をした時に随行した方だ。当然にもこの『木華』は、臼田の思想が反映している。

一原は、「平易な表現と身近なモチーフ」「これほど句集を見て感動したのはその後にはない」とまでいう。「無学な私」にも句を創れるのを知ったと。この『木華』は一つの格好の手本（教科書）となった。

一原が、特別の関心を寄せた木原一方について触れてみたい。一原は〈千鳥の声〉として木原の句をくっているが、〈千鳥の声〉は働く者の姿をよくとらえていた。ちなみに〈千鳥〉は俳句では冬の季語でもある。一句一句に一原はとても共感した。初期の作にもいわゆる〈概念分析思考の臭み〉が少しもない、とほめている。

一原がとりあげている句をいくつか引いてみる。

「春月にむかって車ひいてゆく」
「鉋叩く音に起きたる根雪かな」
「庭の焚火腹掛の蜜柑もらひけり」
「飯喰ひし汗ばみに葵ながめて」

〈腹掛の〉は、木原が日傭土工夫をしていた頃、いつも自分の〈腹掛〉の中に汚れた手帳と鉛筆をしのばせながら、厳しい労働のあいまに句づくりをしていたことを示している。

このように一原は、木原一方の句に心を寄せた。そこに同じ労働者として、どんなに苦しくとも下をみないで、懸命に一句に自己存在の全てを注ごうとする姿に強く共感した。私は木原の創句を高らかにこう評したい。高次のすぐれた「人間道」「全生命的」が色濃くにじみでていると⋯⋯。

私が全く知らなかったこの木原一方。一原から教えられた。木原の句は厳しい労働の日々を激する心で表現した。それらは、これまでの一原の〈句〉〈辞典〉にはないものだった。木原は日々の苦しみを自然体でそれを受けとめ、句の中に昇華した。それはできそうでなかなかできることではない。汗くさい労働歌に流れずに適度にブレーキをかけつつ、みずからの内心をのぞきこみながら句を客観化している。このバランス感覚がいい。その点においてもすぐれた俳人といえる。これからも私もこの俳人をしっかり心の中に蔵してゆきたい、と思っている。こうした木原への熱い共感。そこに一原のヒューマンな人柄がほとばしりでているのではないだろうか。

一原は三七歳の時、はじめて句集『岳』を刊行する。題材も劇的に変化した。私はそこにいくつかの特徴を発見する。

「地球また吹雪の面にふれ来る」
「まぎれなく神々の死のななかまど」
「侏儒の国の森や月夜の箒草」

この二句に散見するように地球、神々など巨視的な視点からの新しい言辞が立ちあらわれる。一方「侏

儒の国…」のように、ロマンチシズムの香りを放つ句も生まれる。かなり自在に五七五という狭い空間の中にイマージュを飛翔させているのが読みとれる。

この句集刊行後、一原は俳句の世界から一度退くことになる。それから一四年の歳月が流れた。ようやく一九七四年に山田緑光に勧められ、『粒』に参加した。翌年に川端麟太と再会し、『氷原帯』に参加となった。『粒』と『氷原帯』では、〈伊知原孟〉のペンネームを使った。ちなみに他では、ほぼ〈一原九糸〉を使っている。さらに一九五二年に山岸巨狼とも再会し、山岸が主宰する『葦芽』にも句をおくった。

こうしてほぼ三誌に参画した。堰を切って斬新な句が生まれおちた。この三誌に書いた中から、制作動機に照らしながら四二句を選んで社八郎と句集『二人の坂』を編んだ。

大局的にみて、その後一原の句はダイナミックに変貌していくことになる。その背後には、一原自身の人生観、芸術観の変容が絡んでいるようだ。が、私見では、臼田亜浪から学んだ「まこと」「自然感」「広義の一七音」のテーゼが姿をかえて生かされていると感じられるのだが……。

歳を重ねながら、いろいろな束縛するものから解き放たれていったからだともいえなくもない。むろんそれもあるだろう。が、それよりも私は版画制作を行い、現代美術の前衛的新手法やイズムを学ぶ中で、句づくりにも〈新しい血〉が注がれたことが大きいとみたい。

では一原は芸術表現の俳句と美術をどのように〈位置〉づけていたのであろうか。それについてのちに一原はこう語っている。「短詩型にある空間性の徹底は、空間表現の美術へ、そして空間創作の中にある時間性を考え、ふたたび俳句表現の可能性に希望をもったのが動機であった」(「あとがき」『二人の坂』)。美学的価値を下地にしながら表現における時間性と空間性を踏まえての論となっている。なか

なか整然としているではないか。ただしこの文のあとで、自分の性格からみて時間表現には向いていないという。

この言葉に従うように、後半にはより空間を意識した現代的作品が生まれてくる。現代美術では日常品や無価値なものもオブジェとして活用した。空間は自由になった。さらに観念(コンセプト)や言葉そのものがアートの素材となった。急速に彫刻や絵画の区分も無効となり、パフォーマンスのような身体表現そのものがアートの媒体となっていった。

一原はそうした大きなアートのウェーブを受けて、版画作品のタイトルから意味をはく奪した。すでに触れたように、「アヴァンギャルドバード」はみずからの前衛志向にねざしながら「RON15」や「DEY」「R─W」など、やや謎をかけたような記号化したタイトル(題名)を登場させた。タイトルを読み、作品を〈読む〉(つまり解釈する)というシステムを捨てさせ、作品そのものと対峙するようにさせたわけだ。全ては見た方が自由にリーディングし、感じること。それこそがアートの本髄だというごとくだ。

こうした現代アートの実験的な思想や技法が、一原の新しい血肉に加わった。さらに師たる臼田亜浪が亡くなったことも大きいようだ。それに伴い、投稿先の『緋衣』が廃刊となった。少し話がもどるが、ここまで『緋衣』については十分に触れてこなかったので、少し紹介したい。紹介する訳はいくつかある。その一つは一原がカバー絵を描いていることである。

この句誌をしらべに札幌の中島公園にある北海道立文学館に足を運んだ。ほぼ全てが揃っていた。やはり一原の版画がカバー絵となっていた。予想に反して草花が描かれていた。木版画のようだ。銅版画

とは異なる作品で、とても素朴な味があった。一原の句作品はもちろんだが、他の句への一原による評
なども載っていた。

もう一つある。それ以上に驚いたのは一原が俳句評論というべきものも書いていたことである。これ
はこれまで他の評論家からも言及されていないことだった。

その中からここでは一作を採録してみたい。ペンネーム一原九糸の名で、『緋衣』(二巻九月号・昭和
二一年)に発表している。タイトルは、「季の北方的特異性に就て——難解問題補遺——」という。〈補遺〉と
あるように、一原は先に『緋衣』において、「季の北方的特異性に就て」という論を展開していた。それを
踏まえての〈補遺〉である。少し長くなるが、貴重な俳句論ともなっており、また〈北方性と季語〉の関係
という、古くて新しいテーマを論じているので掲載してみたい。ただし個別の句を挙げての詳しい部分
は省き、論の根幹部を、少々長くなるが一部を省略しつつピックアップすることにする。

*

「最近本道に誕生した各俳誌が共通して取上げてゐる問題は、季の北方的特異性に就てであらう。之を
要約すれば、本道の特異性ある自然と、これに影響をうけるもろもろの人象を俳句として作品の上に現
はす場合とか、又その作品が内地の鑑賞者に判つてもらへるかどうか、その価値判断はどうであらうか、
かう云つたことが問題の中心であるやうだ。だがこれは今に始つたことではなくて、古い本道の俳誌を
見ても、必ずといつていゝ程觸れてゐるところである。又今後も本道俳人にとつては引續き重要な關心
事たることを失はない問題と思はれる。

何故斯様なことが本道俳壇に特に問題となるのであらうか、それは著しく内地と事情を異にする本道

の自然が、半殖民地として歴史の浅い爲に内地人によく知られてゐないことに基因してゐるのであらうが、その知られてゐないが故に、どうしてなのか？この心のよりどころを探つて見ると、はやり前稿七月號で取扱つた「判る判らぬ」の姿が關係してゐるので更にこれに結びつけて考へを進めて見たい。（中略）

そこで、普遍性を要求する作品とは、本道の特異性ある自然と人象（以下單に特異性と稱す）が内地の讀者に價値が判らないものでも、その讀者が經驗することによつて判る姿にあればいゝといふことになる。又大衆性を要求する作品とは、經驗といふ條件づきでなくて、直ちに認識される、決定的に言へば全國何處でも判る表現の形態でなければならぬといふことになるのである。特異性といふ季に關する、俳句の内容に屬する問題を短い表現形式の上で、何處にでも判らしめるなどといふことは困難なことであつて、極論すればこの大衆性を要求する作品には、特異性が除かれねばならぬ、特異性を内容に採り入れては作品がなりたたぬといふ事になるのである。然しここに例外がある。それは方言である。方言は言葉そのものに特異性がある。これを表現形式に採り入れられる場合は、普通語に代へることによつて大衆性を盛ることが出來るが、他は殆んど内容の問題に屬し、別に作品に註でも附し判らしめるより方法がないことなのである。（これは理論上のことで實際には一般作品を通して見るとき、内地人に眞の認識は得られなくとも、全く理解されぬ、又は難解の作品といふものは稀である。）

以下少しく作品に就て之等の現はれ方の例を求めて見よう。

（1）林檎咲いて蝦夷鶯のしきりなる　　汀花
（2）片岡の土の見え初め鳴くひばり　　同
（3）己が跫音土のこゝろと觸れ躍る　　同

69

（4）手に匂ふ蠟涙に雪聽きてひとり　　　同[註]

何れも特異性のよく現れてゐる、そして一樣に普遍性のある作品ではあるが、大衆性といふことに
なると各句にはかなりの開きが見られることと思ふ。（1）は大衆俳句を一通りやつた者には理解出來
る。（2）は片岡の土が出た現象に説明があれば判る。（3）は本道人の雪消えし頃の心情を説明するこ
とにより、（4）になると前三者より更に多くの説明を要する作品であらう。又（1）は蝦夷といふ地名
があるが（2）（3）は作者名だけでは積雪現象のない地方の者には全く難解に屬する作品であらう、
更に（1）（2）は自然事象の特異性（3）（4）は自然の影響下の人象、人象の中でも生活感情に迄發展
した作品であると思ふ。

　季の北方的特異性の讀者に及ぼす姿は大體以上の如きものであるが、次にこの特異性の盛られた作品
に對する價值判斷のあり方はどうであらうか。（中略）

　本道俳壇に、季の特異性が問題になるのは、又どうしてであらうか。私はかう考へてくるとき、この問
題となるのは、一つに創作上に存する大衆性に對する本道俳人の悩みの現はれと見る。又これと竝行し
て北方歳時記編纂の計畫があるのは、作品の大衆性昂揚、詳しく言へば特異性を普く世に知らせてその
現はれた作品の價值認識を高めんとする努力即ち廣い意味の宣傳工作であると思ふのである。そこで大
衆性に就てはたゞ歳時記等により作品を離れて作品の大衆性を高めんとする宣傳工作に俟つ外なく、特
異性の問題は必然此處に歸着し、これに關心が向けられねばならないことになるのである。（中略）
　その極端なのは特異性が總ての作品に盛られることを望み、その現はれ方の度合ひをその儘作品の價
値判斷の眼やすくとしてゐるのや、又巨狼氏の言はれた地方色の押賣りとか、或は本道人ですらめつたに

70

見たこともない事象を特異性として發表する季語製造屋がゐることである。このやうに歪曲された特異性は問題外としても、尚作家の態度として見る場合にも、特異性に關心を寄せ過ぎるのあまり、これが趣味性にまで發展し、趣味性はよいとしてもそれが無意識のうちに獨りよがりなものに堕ちてゐる傾向も見受けられるのである。特に北方の季に深い關心をもつ緋衣人も、このところ大いに反省する必要があるやうだ。（中略）

俳句が自然鑑賞の詩であるとしても、特異性そのものはどこまでも自然の創造であつて作者の創造ではない。これ等をも含めた自然の創造に作者が美を感じ創造が加へられて、初めて創作としての價値が生れるといふことを深く考へなくてはならない。

藝術といふ高い眼から見ればこの問題はさ程重要な問題ではないのである。あく迄も自己を掘り下げてゆかねば、いくら特異性が判つてもらへても、しょせん普遍的價値のないものは、なにもならぬのではなからうか。

最後に私は北方歳時記の計畫に就て、その編纂者達に希望を云ひたい。一般歳時記と同じ手引や參考書としての効用の外に、外に對して大衆性を高めんとする宣傳的使命、内に對して正しい後進への指針たることを考慮に要れ、從來の如き季語分類式にのみ依存せずに、新たなる統整的方法が採り入れられることを……。

　　「註」　一般論の上で大衆性を如何に取扱ふかは、まだ觸れてゐないが、作品の價値に對しては、普遍性と大衆性が相互に矛盾を來すべきでなくて（例へば普遍性があれば大衆性がなくてもよいなど）絶對的普遍性の上に大衆性が考察せらるべきこと、又兩者は都合上對蹠的に取扱つたが、本當は大衆性といふものも普遍性の一

部（内包）であるといふことを念のため言つて置きます。

*

この論考はかなりポレミック（論争的）である。ここではこれまでの季語分類法に異議を唱えつつ〈北方の特異性〉という批評軸に異を唱え、あくまで〈俳句〉は〈自然・鑑賞の詩〉であり、〈特異性〉も〈自然の創造〉であり、決して〈作家の創造〉ではないというのだ。それをわきまえるべきだとのべているのだ。

また当時の道内の俳壇の在り方にもその批評の矛先をのばしているのがよみとれる。特に当時すすめられていた「北方歳時記」の計画に一石を投じているのが目を引いた。また〈大衆性〉は〈普通性の一部（内包）である）という論もすぐれている。

つまり一原は句づくりの基礎ベースが激しくゆれ動いていた。それらに折り重なるようにして、東京画廊でのデビューにより中央の美術界でスポットライトをあびることになった。そんな中、一時みずから俳句の窓を閉めたにちがいない。

俳句への窓はかなりの時間、閉められたままだった。それは六四歳になるまで続いた。長い沈黙を溶かしてくれたのはかつて『緋衣』で句友だった山田緑光の存在だった。山田から新しい句誌発刊にさそわれた。ただ一方の、みずからのライフワークでもある〈山岳漫歩〉はそのまま続いていた。

山田は、『粒』を創刊し、一原はそれに参加した。こうして一原は長い沈黙を経て俳句に再び復帰した。長い沈黙を経て俳句に再び復帰した。こうして一原は長い沈黙を経て俳句に再び復帰した。

山田は、『粒』を創刊し、一原はそれに参加した。こうして一原は長い沈黙を経て俳句に再び復帰した。驚くことがある。句はさらに大変貌するのだ。全く別人の句とおもう程だ。それはある意味、異星人の句のようだ。古い句友はとてもこれがあの一原の句とは信じられなかった。こんな句が生まれた。まさにエイリアンが詠んだ句ではないか。

「鉄屑の中に巨大なきりぎりす」

写生のようで写生をこえている。このまでの創句の基準ルールとなっていた臼田理論にあった「まこと」「自然感」の柵をこえた。でもあくまで伝統的な「広義の一七音」を継いでもいることになる。このようにスケールは遠大かつ宇宙的になる。変貌して新しい感覚が脈動し、シュールな様相をみせた。もう一句をとりあげてみる。

「生きるは蝸牛のみ煮えたぎる海と陸」

この句には蝸牛の息づかいさえ伝わってこないだろうか。小さな〈蝸牛〉と広大なる〈海と陸〉のコントラストが生きている。それにしても〈煮えたぎる〉という表現がなんと強烈なことか。ここにはシュールな前衛志向に根ざした過剰な熱がある。

中野美代子（中国文学者）は、一原の画業を総論して〈人外魔境〉とくくった。中野は特に〈版画をもって遠く人外魔境〉に至ったと、より版画表現（世界）における〈魔境〉ぶりに力点をおいた。が、どうだろう。これらの前衛俳句もまた〈人外魔境〉そのものではないだろうか。

〈魔境〉とは〈仙人〉やデーモンが棲む空間のことを指している。一原に棲むデーモンは、人倫の域をこえて、言葉あそびに興じているのだ。まさに〈異境体験〉がありそうな、そんなすごさではないだろうか。

私は、一原有徳を「反世界」の探訪者となづけたことがある。なぜ〈反世界〉か。それには訳がある。かなり多くの評者たちが、一原のモノクロームの作品に対して〈イメージの側(がわ)〉に立って解読をしていた。それを脇でみて、そうではないと強く反発したからだ。一群の評者のように〈何々のように見える〉ことを排すべきだと叫んだのだ。ただ私の側に立つ人はとても少なかった。かろうじて共感の糸をたらしてくれたのが、美術評論家東野芳明だった。

私は谷川晃一(画家・美術評論家)の「月面の風景や、ナスカの地面やマンガのロバというイメージを、まるで合わせ鏡にも似た錯乱の中に見る」という見方にかなり苛立った。いや怒ったのだ。反論をかきたかったのだ。私はここで何らためらうことなく、イメージという共犯者によりかかっていると指弾したかった。

では私はどうみたのであろうか。「反世界」の探訪者『熱月』・一九七六年・冬号)でこうかいた。一原が試み、あがいているのは〈意味性の衣〉をぬぎ捨て、〈何かにみえる〉ことを拒絶する知的航海であり、〈存在の原質〉をつかみとることだと。先に紹介した「生きる蝸牛のみ……」などの句はまさに〈反世界〉の探訪者の姿を示現していないだろうか。つまりそれは〈無を分泌させる白紙還元の手術なのだ〉と論じた。

つまり〈見えること〉を拒絶して、全ての現象と解釈をうち捨ててゆくような、そんな激しい〈白紙還元〉を指向しているのだと。それで「反世界」の探訪者と命名したのだった。

一原は、伝統的な俳句世界の古い壁を易々とのり越え、これまでのルール(約束事)を破り捨て、ただひたすら新しいものを楽しみながら求めたのだ。つまり、俳句界でも「アヴァンギャルドバード」となっ

たのだ。

このアッケラカンな明るい破壊の業。無意識のなせる業だ。ここにあるのは自由な精神の躍動のみ。どんな風にでも感じて欲しいのだ。決して〈こうみなさい〉と、他者におしつけたりはしない。

私はここであえてラテン語「タブラ・ラーサ」という言葉を使いたい。本来、「何も刻まれていない状態」の「石板」を指している。つまり「白紙状態」のこと。それが転じて哲学では、経験などの外部要因を介さないで、ものごとを〈魂の原初状態〉に戻すことをいう。つまり予見や経験知を排外することで、再び魂にいのちをとり戻そうとするのだ。

もう少しこの「タブラ・ラーサ」と一原との〈結び目〉を辿ってみたい。こうもいえるのではないだろうか。アルピニストとして、ある時は単独行を決行し、山にチャレンジした。山ではこれまでの経験的知見は一切通用しないことがあった。

自然という大きな存在の前では、人は蟻の如しとなった。山は、人知を排除するのだ。多弁を弄せず、ただそこにあるのみ。一原は、特に岩峰に挑むことを好んだ。そこでは全力を尽した死闘を重ねなければならないからだ。でも厳しいチャレンジのはてに、そのラストに見えてくるものがあった。それは恐ろしい程に美しい光景との出会いや、やりとげたという達成感だけではないはずだ。むろんそれを全て否定するものではないが、むしろ一原は岩峰や冬山登山を通して生死を分ける程の厳しい状況、それをこえてみて、「言葉ではいいあらわせないこれまでにはないこと、つまり〈その何か〉を得たのにちがいない。

まさにそこである種の〈魂の白紙状態〉を感得したのではないのだろうか。これまで感覚したことの

ない愉悦を伴う、前の自分ではないものを掴んだという感覚。いや感覚以上のもの。ある種の〈無の境地〉への到達ではないのか。山と自分が一体化し、そこから湧き上がってくる親和性。そしてそこから姿をみせる〈親しい魂〉のことを。とすればこうした〈魂の白紙状態〉、いい方をかえれば〈存在のタブラ・ラーサ〉こそが、中野が評した〈人外魔境〉の実体ではないのだろうか。さらにいうならば、無季俳句のゾーンをさらに超えて、現代性を通底する記号と同一化する俳句（それはもう俳句というべきではないかも知れないが）を生み出してゆくパワー、それもまたこの〈タブラ・ラーサ〉から生じているのではないだろうか。

記号化した俳句、そんな新しい衣をつけた文学形式。私がいうこの〈記号俳句〉において、「アヴァンギャルドバード」は〈無の境地〉より一歩推し進めて、句の中から〈人間臭さ〉さえ消去させそうとしたのではないだろうか。情意が醸しだす人間的な臭い、抒情というやさしさなどを限りなく排し、美そのものさえ壊してゆくこの鋼鉄の意志の脈動だけが響いてくるのだ。

これらはこれまでの俳句という文学世界を超えてきているのだ。まちがいなく現代アートとしての〈記号俳句〉の誕生だ。それは見方をかえれば単に俳句文学への反逆というよりも、俳句という文学世界をより現代化し、風通しをよくすることでもあったともいえそうだ。

遊戯しながらの観念破壊。自由と破壊の連続。それが寄り合うことで別次元に歩みだしたことになる。これもまた「反世界」の探訪者だからこそのなせる業であったにちがいないと！

私はこう確信する。

V 哲学書との出会い

ヒラケゴマ言わずに2000シクラメン（二〇〇〇）

「PIK(k)」（15.8×8.0、1979年）（＊）

一時期、特に大正期においてアナキストやダダイストを軸にして読まれた哲学書がある。マックス・スティルナーの『唯一者とその所有』である。スティルナー（一八〇六〜一八五六）はドイツの哲学者。スティルナーの名は、彼の身体的特徴であるかなり突起していた額にちなんでつけられた渾名である。日本では「スチルネル」「スティルネル」とも表記された。本名をヨハン・カスパー・シュミットという。思想史的には、青年ヘーゲル派に属する。この哲学者は、厳格な自我論を打ち立てた。何事にも交換できないこと、それを自我とした。さらに他の全てを虚なるものとして排除した。

つまり私という自我が、「唯一者」（Der Einzige）というわけだ。現在、スティルナーの思想は、個人主義的なアナキズムや、デンマークの思想家キェルケゴールと共に実存主義哲学の先駆といわれている。

一原が、この難しい思想家の本と出会っていた。そのことだけで私はこの思想家に興味が湧いた。一体どんな出会いであったのであろうか。調べてみた。俳誌『粒』（第三五号・一九七六年一一月）に一原の一文があった。タイトルは「マックス・スティルナーの使者」とあり、筆名は当時のペンネーム〈伊知原孟〉となっている。

それは一原が二〇歳頃のことという。正月の休みに何かためになる本を読みたいと、小樽地方貯金局の同僚でもある親友Mに頼んだ。この時、Mから渡されたのが原稿用紙綴り五冊にわたる「藝術論ノート」だった。Mからの、創句する一原のために少しでもその糧となるようにとの配慮からだった。一原にとって、これ以後もこの「藝術論ノート」は友からのプレゼントというより、〈天からの賜物〉となり、それからいろいろなことを学んだ。

Mは「自分はマルキストではない、アナキストの一種だ」と語っていたという。そういえばダダイスト、

78

そしてアナキストでもあった辻潤が、マックス・スティルナーの『唯一者とその所有 人間篇』（日本評論社出版部・一九二〇年）を訳していた。その一人が語学力も優れていた大杉栄（思想家、作家、ジャーナリストでもあった）である。いや彼だけでなく、特に日本のアナキスト達はこぞってマックス・スティルナー論をかいていた。

一原はこのノートの初めに書かれていた「この一文を共に贈ろう」というスティルナーの言葉にいたく感動した。そこには「何事だって私の事でないものはない。第一に善のこと、神のこと、人類のこと、真理の自由の」と続いて、その他、無数のこととあった。ただそれに続いてこうあった。「ただ私のことだけが、私のことでない。おのれの事のみ考えるエゴイストに恥あれ！」と。

この「何事だって私の事でないものはない」。この哲学的（存在論的）な言説は、一原はいままで聞いたことはないことだった。つまり私という存在は世界の全てと通底している。それに気づくことが肝要だというのだ。一原は、眼から鱗が落ちる想いにかられた。

ただ私という存在は、「私のことではない」という。この思想家は「おのれの事のみ考えるエゴイストに恥あれ！」と檄している。〈私〉という存在、それを正面から問い詰めるこの思想。さらにエゴイストを脱せよという。頭の中がシャッフルされ、真っ白になった。いわば一原の中で〈スティルナー体験〉という激震が起こった。ではそこから一原は一体何を得たのであろうか。私はこう考えたい。今、ここに存在する自分こそが、〈唯一者〉であると。そこから自分というもの、これまでのものを一度排除して、ゼロにして考えるようになった、と。そして〈私とは何か〉を思索してゆくためには、もっと大きな世界のことを知らねばならないと意を強くしたにちがいないと。私は、このスティルナー体験は一原にとって

大きな転換期となったとみている。まちがいなくこれまで心の深部でわだかまっていたニヒリズムから抜け出ることができたにちがいないと。

よく一原は、会う毎に私にこう言っていた。作品の中から「私の知らない私」を見つけてくださいと。

この「私の知らない私」という言説、考えてみればいかにもスティルナー的ではないか。なぜそういえるのであろうか。作品の中に〈私〉だけが強くでてはいけないからだ。作品の中に、私ではないものを発見してほしいというわけだ。強いていえば、〈私ではないもの〉がそこに存していなければ作品ではないというのだ。

しかしながら、表現者たる〈私〉と〈作品〉とをはたしてそうきっぱりと切り離すことができるのであろうか。むしろ〈私〉と〈作品〉は密接につながっているのでないか。

では一原という表現者は誰のために小説やエッセイ文を書き、美術作品を造りだしたのであろうか。ただ自分のためだけではなかったはずだ。それを私なりに考えてみた。そもそも自分から〈私〉を切り離すことは、はたして可能なのであろうか。まずそんな素朴な疑問が湧いてくる。私見では、このスティルナーの言説が「受容」されていった背後には、日本で大きな文学的潮流となっていた、べったりと私性がへばりついている「私小説」観から脱しようとする意識の一端が深く絡んでいるのではないだろうか。

では「私」を様々な事象から切り離すということとは、どういうことなのであろうか。しかしながらどんな表現者みた。それはひとえに無根拠性という海の中を漂流することではないはずだ。むしろどこかで自分の魂の声をもロボットではない限り、自己意識を放棄することはできないはずだ。むしろどこかで自分の魂の声を聴いて、その声を残そうとしないだろうか。いや知らない内に〈自己愛〉にとらえられてしまい、みずか

らの魂の慰撫をすることさえあるではないか。

こうしたことを充分に踏まえた上で、一原は「私の知らない私」といっているにちがいない。無根拠
性であること、虚の中に「私」を造りだすこと。それこそ新しい表現、つまり表現者にとってもっとも大
事な創造の炎となるという確信をえたようだ。言を重ねていえばこういえるはずだ。一原は洪水の如く
襲ってくる意味の付加、新しい美の創造という誘惑を完全に捨てさった地点、つまり自家撞着を乗り越
えた地点にこそ〈表現の発火点〉があるという考えに至ったのだ。その発火点で、一度〈私〉は消滅し、別
な〈私〉が生まれてくることになる。そして別の〈私〉が、多くの他者と繋ぐ橋となっていくことになる
というのではないか。

さらに一原は、興味深いことに内田百閒の言葉に自分の心境を重ねている。「私というのは文章上のこ
とです。筆者自身のことではありません。……」。これは『百閒園随筆』（一九三二年）に載っている。こ
の言葉を一原は自らの足跡を記録した『一原有徳物語』（市立小樽文学館編・北海道出版企画センター）
の「あとがき」に引いている。意外にも一原は自分の実録（物語）もまた〈一つのフィクション〉としてみ
てほしいというのだ。

一原は内田百閒の諧謔性にどれくらい共鳴していたかどうかはわからない。が、先の百閒の言葉は、
スティルナーの「何事だって私の事でないものはない」や、一原の「私の知らない私」という言説と通底
するものを含んでいるようだ。ここから一原という表現者としての立ち位置がはっきりとみえてこない
だろうか。百閒の「私というのは文章上のことです。筆者自身のことではありません」は、そのまま一原
の言葉でもあるのだ。

一原はさらにシュティルナーがいわんとしたことを深く知ろうと努めた。影響の深さをこういう。「この冒頭言のみは思想的に白紙であった私に、またその後の人生に強い影響を与えたのは確かである」と！

シュティルナーに関心を抱いていた俳人が一原の近くにいた。中村還一（一八九八〜一九七六）である。中村は『思想教育研究所パンフレット』（長谷川辰次・一九三三年）や『俳句と人生』（氷原帯・一九六五年）を著している。一原は、句会などで席を同じくしたが、遠目にみていただけだった。が、戦後間もない頃、中村からかなり長い手紙を戴いたことがあった。

一原は、その年の句誌『緋衣（ひごろも）』（一月号）に「二〇歳の正月」という小文を書いた。中村はそれに目をとめてくれた。中村は俳人でシュティルナーに関心を持つ人はめずらしいと感じた。一原はこういう。あまりに小さな自分を対等に扱ってくれたので感激したと……。それで「よい機会だ、神髄を知りたい」と決意し、直接会って教えを請うことにした。中村は、かなり難しい文面の手紙や新聞の切り抜きも読んでみたが「わからなくてもうしわけない」と率直に謝った。その後、一原は、俳句世界から絵の方にシフトしたことくとも吸収しています」と温かく返してくれた。年賀状のやりとり程度になってしまった。さらに著書『転向者の言葉』などを送ってくれた。対面した際には、一原はお礼をいいながら、何度も読んでみたが「わからなくてもうしわけない」と率直に謝った。それでも「九糸さんは理屈でわからないき、さらに著書『転向者の言葉』などを送ってくれた。対面した際には、一原はお礼をいいながら、何度もあり、相互に遠のいてしまった。

一原が読んだ哲学書には、もう一冊ある。あのフリードリッヒ・ニーチェの本だった。一原はよく母親から、すぐにわからなくても〈手にした本は必ず読むように〉と指示されていた。それを守った。感動する部分はなかったが、「おぼろげながら輪郭がわかるような気がした」という。実は一原に、ニーチェの

思想を巡る随想がある。たしか何かの機会に、潮見台のアトリエで私に渡してくれた、と記憶している。表紙に「ツアラツストラ」とあった。数ページの薄い小冊子だった。それを全文引いてみる。

＊

私は二〇歳を過ぎる頃から、友人と共に哲学の本をよく読んだ。時代の風潮でもあったろうか、エンサイクロペディアなどの全集が出た頃で、古本屋にもたくさんの思想の本が出ていた。

私は厚いのに安いニーチェの伝記を買った。全くわからない字句のために読むことなく、机の上に置いたままであったのを、母に見つけられてメンタルテストされた。

「ニーチェが湖のある山から降りて来たのは何故か」と。答えられなかったところ、母は常に言っていた〈学校に入れられなかった代わりに、いくら高くとも本は衣類を質に入れても買う。だが読まぬ本は買わぬ〉と……。この本の挿画の解説を見ての質問であった。

以来本は、わからなくとも一通り読む習慣となった。

これは大事なことで、感覚として残るものらしい。ニーチェの伝記を読んで凡そ三〇年もたってのことである。ある年の暮れ、ラジオ放送でベートーベン第九交響曲を聞いていたときであった。ツアラツストラとはこのことを言うのかとおもわず膝を叩いたのであった。丁度、美術をはじめたところであった。

ニーチェの本にもそう書いてあったと思う。

しかし、ニーチェというと、青白い石のごとく冷たい、およそ愛情のない非人間的でニヒリストといわれている。だが、私はこれ以来、第九交響曲はニーチェが歓喜の歌としてあげた「神々が死んだ」代わりに生まれた芸術の原点を言わしめたツアラツストラの中枢と思っている。

ニヒリストといわれたのは、多分「神々は死んだ」ということにあり、キリスト教徒の多い欧州人の解釈をそのまま引き継いだ人のいうことではないだろうか。

フランスの有名詩人ポール・バレリーは「神々の変貌」といって、第一級の美術作品を紹介している。変貌というからには神々はまだ生きている。神々が死んだといい、ニーチェ自身も死んでどのくらいたつとか、バレリーは従来の空間美術より出ていない。昨年来日しても仏像を取り上げたりしている。

縦の線の美術を対象とし、横の線の時間の入ったインスタレーションは認めていない感じである。

ツアラツストラに心酔したという、昔の俳人中村草田男の有名句、

　ニーチェ忌尾輪ゆ線路光りつつ消ゆ

私はニヒリズムが理解できないのは勉強不足なのか、今の心境は、

　レザー光線桜を照射ニーチェ湖

である。

私は、最近、俳句のことで新聞誌上小文を書いて、日本の俳句はバレリーにも取り上げられるものがないであろうと……。所詮かつての桑原武夫のいった第二芸術に過ぎないと……。

だが、俳句はそれでいい、問題は中身のことにある。

私にとって俳句は、創作の可能性を与えてくれた最初の対象で、美術に転向して一四年目に復活している。弁証法は、山の親友に学んだ論理学に加え、仕事に大いに利用して成功したものが多い。美術制作にも全く無意識乍ら影響があった。ツアラツストラはこれにプラスした中味のとらえ方であったらしい。コーラ音楽は音痴に等しいが、第九交響曲はベートーベンの気持ちの中に、作曲の未来意識を感ずる。コーラ

スの歌詞に「これよりももっとよい心を唄おう」とあるところ、その完成を先に残した気持ちにひかれる。

だが一つ、問題として私にわからないのは、私の版画の唯一の特色とされるのは、白黒の段階のあるマチエールの冷たさである。正にニヒリスト作家と呼ばれてよいところである。それなのにツアラツストラを神々の死、つまり神々に代わる美、歓びの根源としたところの矛盾は何であろうか。

＊

少々補足をする。まず文中にひとつ誤謬がある。どうも勘違いしたようだ。「神々の変貌」を唱え、日本美術の世界性を洞察したのは、ポール・ヴァレリーではなく、フランスの文学者・文化相アンドレ・マルローだった。（一原はポール・バレリーと記したが、現在はポール・ヴァレリーと表記する）

中村草田男は、「ホトトギス」の客観写生を学んだが、さらに独自な句世界を開拓した。特に西洋の近代思想を和的な情感に溶かしこむ手法を編み出していった。草田男は、若い頃にかなり重い神経の病に罹った。中学も休学した。回復した頃に出会ったのが、ニーチェの『ツアラツストラはかく語りき』だった。そんなこともあり、ここで草田男は、〈ニーチェ忌〉〈汽車の尾輛〉と〈線路の光〉を組み合わせて句づくりをした。

一方の、一原の「レザー光線桜を照射ニーチェ湖」は、句の中にレザー光線という最新技術を持ち込みながら、〈神々の死〉の思想家ニーチェと対比した。一読してもどういう意図でかかれたかすぐに読みとれない句ではある。ただ〈ニーチェ湖〉は、母親が問うた「ニーチェが湖のある山から降りて来たのは何故か」と繋がっているようだ。

この随想は「ツアラツストラ」とあるが、一原は触れていないが、ニーチェの『ツアラツストラはかく

語りき』（一八八五年）を踏まえていると考えられる。この文からも、母の存在がとても大きいことがわかる。〈いくら高くとも本は衣類を質にいれても買う〉人だった。そして手にした本は必ず読むことが大事なことだと、子の将来のことを考えて厳しくも指示した。なんと賢い母親であろうか。〈孟子の母〉の如しである。母親の発した「ニーチェが湖のある山から降りて来たのは何故か」の問い。私でも、すぐには返答できない。賢母は、自分の息子の将来を案じつつ、誇れる学歴もないことで、劣等感などを持たないようにとの一心で〈本を通じて知を蓄えろ〉と指示したのだろう。

一原にはこの賢母のことを詠んだ句がある。その一部を紹介する。

「母とみに衰え小菊庭はみ出す」

秋の季節の頃か。老いていく母、それに反して庭の小菊は力をまして庭をはみ出してゆく。体力が落ちてゆく母と、その逆に勢いをましてゆく庭の小菊。その対比がより一層、母の衰えを印象づけている。

「母よ鰊漬の石がもてなくなる」

これも老いた母の姿を描いている。

「鰊漬塩っぽい母は歳とったよ」

鰊漬が得意だった母。だがうまく塩の塩梅ができなくなったようだ。その老いていく母を客観的に見つめる一原の優しさがなんと生きている句であろうか。

もう一つのことを書いておきたい。気になったのがベートーベンの「第九交響曲」、つまり文中の「合唱付き」のシンフォニーのところだ。一原はこの曲を聴いていて、そこにニーチェの思想の影を感じたという。姿を変えて「ツァラツストラ」の幹となっている中枢がここに表現されているというのだ。この「第

86

「九交響曲」をニーチェ思想の側（サイド）から解釈すること、一流の音楽評論家でも試みていないことではないだろうか。さらにベートーベンのこの曲には、〈未来意識も宿っている〉という。この洞察も深い。このようにニーチェと「第九交響曲」を結びつけて考察した。なかなか独創的な見方を展開しているではないか。気になってさらに思想的な句がないか調べてみた。〈九糸郎〉の名で出版した『メビウスの丘』に数作あった。

「極彩色のツアラツストラ熱気球」

この句は、ツアラツストラを探索や冒険の意で使っているようだ。

「一瞬のヘーゲル二果のサクランボ」

「茄子だヘーゲル・ハウエルうううう」

この二句は共に一九九〇年の作。果物や野菜名と哲学者ヘーゲルとの異色な見合わせだ。どこかユーモア感もないだろうか。ある種の言葉の〈ディペイズマン〉の手法を用いているようだ。それにしても〈うううう〉が謎めいていないか。人の〈うめき声〉にも聞こえるし、句にリズムを与えようとしてもいるようにも感じる。そこから立ち上がる語感や感覚の違和を上手につくり出しながら、新鮮な味をみせてくれている。

言葉の並置の仕方が、なんともオモシロイのがこの句。

「釈迦ヘーゲル、アインシュタイン、サクランボ」

偉大な宗教家である釈迦、弁証法の西洋哲学の雄ヘーゲル、「相対性原理」を打ち立てた物理学者アインシュタインも、目の前にある赤いサクランボもなんのてらいもなく同価とみる。見事に自己撞着の罠をするりと抜け出て、なんと楽しく無根拠の海に遊んでいることか。こうした自在な視点が俄然、他の俳人の句とは全く異質な異なる光を放ってくる。論理や理屈をこえてゆく思考の自在さがここに脈打っている。私からみて句ではむしろ赤いサクランボの方が存在感を持ち始めていると感じる。なぜなら現前にある美味しそうなサクランボはいまここに存在しているからだ。そしてサクランボはなんとも美しい肌をみせてくれているではないか。

つまり、どんな〈師〉〈尊者〉〈知者〉より一原の意識は〈サクランボ〉の側に身を置いているのだ。

このように、もうなんでもあり。何も縛るものはない。かつて俳句界で革新的といわれた自由律の俳句レベルではない。それをはるかに乗り超えている。もはや全く怖いものなし。ただただ「アヴァンギャルドバード」はシュールな美学の海で遊んでいるのだ。たしかにここには一原がいうところの、もう一人の「私」が存在しているにちがいない。まちがいなく〈どうだ〉といわんばかりに遠くの岸辺からこっちをみている一原がいる。ここにあるのは、他の俳人が立ち入ることができなかった〈魔境ゾーン〉でもある。そこには、まぎれもなく変幻自在の一原ワールドの一端が立ち現れているにちがいない。

俳句雑誌『緋衣』表紙・一原有徳

一原九糸・社八郎著『句集 二人の坂』(1979年)

『脈・脈・脈　山に逢い、人に逢う旅』(現代企画
室、1990年)

『羊蹄山マッカリヌプリ＋小樽赤岩山』（クライ・アント、1996年）

『小さな頂』（茗渓社、1974年）

『道外の山』（クライ・アント、1999年）

『午後の頂―戦後の山』（クライ・アント、1998年）

VI アルピニスト 一原有徳

切株に濡れしザイルと地図を干す（一九三三）

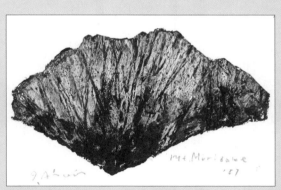

「Mt.Muridake」（8.5×14.5、1987年）（＊）

これまでも触れてきたように、一原にはさらに別な相貌がある。

アートの世界とは異次元にあるとおもえるアルピニストとしての相貌である。ここで登山を水脈といいかえてもいいかも知れない。なぜなら登山という水脈は、一原にとって尽きることのない水源を湛えたいのちの水脈となっていたからだ。

人には隠れた趣味や才能がある。人間一原有徳を語る上で、絶対に忘れてならないのはこのアルピニストであること。ただそれを趣味という言葉で語ってはいけないのだ。というのも登山、それは一原にとって掛け替えのないことの一つだったからだ。山は、自分を鍛え、さまざまなことを教え、みずからを成長させてくれた母のような大きな存在となっていたからだ。

一原は『小さな頂』（茗渓社・一九七四年）という本を出している。なんともひかえめな〈小さな頂〉というタイトルのつけ方がとても心に灯をともしてくれる。そこに二つの意をこめた。〈山の小さな頂〉、〈頂そのものが小さいこと〉。さらにこうもいう。「私の登る山は北海道の山、海外にゆく僥倖があっても小さな山より登れない」とも。このタイトルの『小さな頂』には少しひかえめな響きがあるかもしれないが、「私にあった題名」であるとものべている。

ここにも一原の人柄、人間性がにじみ出ていないだろうか。大仰ないい方は嫌いだった。できるだけ自分のことを他人にヒケラかすのを嫌った。そんな性格（人柄）だから、山登りは性にあっていたのかも知れない。なによりスポーツのように集団競技や相手と競うのでないのがよかったようだ。

この『小さな頂』には、さまざまなものが収録されている。山に関する文は『山と渓谷』『岳人』『北海道の山と旅』『アルプ』その他に書いたのを、またフィクションは、俳誌『楡』や『北方文藝』に発表したも

のを収めてある。

では実際に、海外にゆく僥倖があったのであろうか。残念ながらその願いは叶うことはなかったが、ただ行ってみたかった所はあった。定年後に時間に余裕ができたら、西部ヒンドゥークシに行ってみたいと願っていた。ヒンドゥークシ山脈は、現在のアフガニスタンやパキスタンに広がっている。かなりの難所で最高峰はティリチミール山、標高七七〇六メートルある。一原は登山家にとって聖地ともいえるヒンズークシに行き、どんなに小さくてもいいので自分にあった頂に立ちたかったようだ。

それが無理なら、英国人Ａ・Ｆ・マンメリーの心のふるさとクレポンに、仲間の支援を得ながら行ってみたいともらしている。一原は、マンメリーとしているが、現在はママリーと表記するという。ママリーは『アルプス・コーカサス登攀記』を著している。彼は〈岩と雪のスポーツ・アルピニズムを主唱してアルプスに新しい時代を切り拓いた名クライマー〉といわれている。まさにロック・クライミングの元祖という方だ。ママリーはヒマラヤの八〇〇〇メートル峰、ナンガパルパットを目指したが、そのまま帰らぬ人となった。

海外の山の〈小さな頂〉に立つことは、はかない夢と終わった。それでも、一原はそれを悔やむことなく、これまで自分の個性にあった理想の山に全力投球できたと喜んでいる。

小さいときから一原は、未知なるものへの憧れや探求心はひと一倍強かった。よく地図を眺め、外国の写真などをみて想像力をふくらませていた。それを空想心とか冒険心といいかえてもいい。たしかに子供は、未知なるもの、見たことのない世界にあこがれるものだ。夢みる子供、一原少年にとってその夢をふくらませてくれるものの一つが冒険心だった。供ならみんなやったことかも知れない。

よく読んだのが『ロビンソン漂流記』や、極地を探険したアムンゼンやリビングストンなどの探険記

だった。一時は夢が興じて、本気で探険家になりたいと思ったという。

こんな言葉がある。〈未知なる土地〉。ラテン語で〈テラ・インコグニタ〉という。たしかに〈未知の土地〉

の意味もあるが、人間の想像力を喚起し、その〈未知なる土地〉に足をふみ入れることを一生の夢とさせ

る空間のことだ。では一原にとって、この〈未知なる土地〉とはどこを指していたのであろうか。私はこ

うみている。どうしても足をふみ入れ、征服すべき〈未知なる土地〉となったのが、山という存在だった

にちがいないと。

山への情熱。登ることで、全身で体感できる愉悦。そして眼前に展開する地上世界とは異なる別世界

がみせてくれる美しい風景。いうまでもなく登山とは自分の体力を駆使して、その未知性を探るとい

う行為でもあった。ある時は、〈いのち〉を奪う危険と隣りあわせとなることもある。人間の知力だけに

頼ってはだめ。なぜなら特に天候の急変は命を奪うこともあるからだ。

それでもあらゆる困難をこえて挑むべき壮大な〈未知なる〉もの。その登山を、単なるチャレンジとし

なかった。では一原にとって山とは一体いかなる存在であったのであろうか。私はある事に気づいた。

一原はその登山記録を刻明に残している。それは単なる記録として書いてはいないようだ。私はこう推

察する。その記録は一つ一つの山を一つの生き物、つまり〈存在体・有機体〉としてつかみとるために必

要だったにちがいないと。どんなに低山の処女峰に挑んでいても、意識はつねに冷静だった。そのこと

をこのようないい方をしてあらわしている。

「山登りほど理念を持たなければならない」

そのようにきっぱりと宣言し、それを額に戒めとして刻んだ。こういえないだろうか。一原にとって登山を通してその理念を身体で実感すること、それが〈小さな頂〉をめざすことだったにちがいないと。

有名、無名は問わなかった。どんなに有名な名山（名峰）も、ひとつの山にすぎなかった。

その〈小さな頂〉は〈広くゆったりと憩える〉だけではダメとのべている。どういうことだろうか。安全・安定よりも、少しの危険と不安定があった方がいいというのだ。他の山岳人とはちがう発想ではないか。これは登山から得たある種の一原哲学といえるものかも知れない。こうした意識が生まれる背後には、どうも当時の人々の山登りの考え方・態度が影響しているようだ。

ではなぜ一山ごとに、そんなにも克明に〈記録〉を残そうとしたのであろうか。そのわけを再度考えてみた。それは何より登山家たる者のルールであった。これから登る者への大切な〈資料〉としてのこすためだった。その辺のことをたしかめてみたい。一原らが登山に熱を燃やしていたころは、食糧不足、物不足の中、携帯食糧も充分でなかった。登山は、かなり贅沢なあそびにみられた。世間の眼はかなり冷たかった。ましてや今のように、スポーツの一種ともみられていなかった。好事家の贅沢の一つ、ヒマ人の自己満足とみられた面が強かった。

もちろん一原にとっては、小樽地方貯金局の、日々の業務からのしばしの解放という側面もあったにちがいない。休暇や日曜の休日、そのわずかの時間を有効に使って、決して無理せずに無事に山から下りてくること。それが一番大事なことだった。ある時は、数人の友と、またグループの一員として行動したが、それ以上にたった一人になり、無となり、自分と対話できる空間を大事にした。だからこそ〈小さ

な頂〉がいいのだ。いや〈小さな頂〉でなければならなかった。

とはいえ、一原は、〈小さな頂〉だけでなくほぼ道内の全山を踏破している。さらに道外の山にもチャレンジしている。これは単に執念の業といって片づけることはできない。まさに前人未到の壮挙であり、壮大な出来事である。そして一原の人生においても一大所業、つまり大きなライフワークの一つであったのだ。こうした〈未知なる土地〉たる〈小さな頂〉への挑戦であっても。様々な準備が大切となる。まず足を鍛えること。岩山に備えてロック・クライミングの技を磨くこと。冬山では、冬スキーに熟練する必要もあった。

よくいわれるように登山は人生と似ていた。全てが順風満帆とはいかなかった。大きな試練が待っていたこともある。ある時〈未知なる土地〉への挑みにストップがかかることが起きた。

それは一九七一年四月一〇日に起こった。標高一四一六メートルの、夕張山脈の無名峰の頂上に登頂した。ひとまず目的を達成し、安堵（あんど）していた。下山の準備に入った。下山の途中にアクシデントと遭遇した。どういう訳か、突然スキーが外れたのだ。

山での遭難事故、一原はその恐ろしさをひと一倍知っていた。それが起こってしまった。右大腿骨の骨折だった。身動きもできずただただ痛みを耐えた。救助がくるまでが、とてつもなく長く感じた。身体もどんどん冷えてきた。不気味な厳しい夜の闇にも耐えた。ひたすら救助が来るのを待った。四月とはいえまだ山は雪にうもれていた。救助する方も大変だった。ようやく救出されたが、さらに病院に行くまでに三七時間もかかった。

この年、一原は六一歳になっていた。これは〈魔神の仕業〉であろうか、困ったことに手術がうまく行

かなかった。一〇月には再発することになる。そのため再度の手術が必要となった。退院しても後遺症に苦しんだ。病院をかえ三度目の手術となり、ようやく回復へむかった。

山での怪我。予期せぬ事故であったが、いまのべたように、それ以上に大変だったのがその後だった。三度の手術となり、やはり病院側の責任は重いといえる。医師の腕を疑うわけにいかなかったが、再手術となればそこにはやはり医師の未熟さも絡んでいたといってもいいかも知れない。

一原はこのことをやや自嘲気味に〈病院遭難〉と表現した。なんども、いろいろなところでこの〈病院遭難〉という言葉を使っていた。足に後遺症がのこってしまった。大好きな登山にブレーキがかかった。さらに定年退職後には、海外にいって登山するという夢も完全に絶たれた。よほどのことだったにちがいない。

*

ここからは、一原とスキーについて触れておきたい。小樽はスキーのメッカであった。かなり前の話になるが、コルチナ・ダンペッツオで開催された冬季オリンピック（一九五六年）において、日本人初の銀メダルを獲得した猪谷千春は小樽でスキーを覚えた方だった。小樽には全国に先がけて、一九一三年には小樽スキークラブが発足した。スキー産業も栄え、そのメーカー（アジアスキーや野村スキーなど）も小樽にあった。また一九二八年には朝里岳ヒュッテも完成し、小樽シャンツェが開設された。

札幌で大倉シャンツェが完成するのが一九三一年のことだから、それより三年も早い。スキー熱も高まり、小樽スキー連盟もつくられた。それらを基盤として、全日本スキー選手権大会なども小樽で開催された。文字通り、小樽はスキーのメッカとなった。

一原はこの連盟に属する山岳部に入り、理事の仕事もこなした。山行計画の立案や実行時のリーダー

ともなった。こんな仕事もした。スキー大会の開催時は、プログラムの編集やとても大切な計時計算、つ

まりタイム測定を行った。

スキー連盟のメンバーとも親しく交友した。その内でも連盟会長を務めた秋野武夫には色々なことを

教わった。一原によると、秋野はなかなかのアイデアマンだったという。全日本国体競技では全成績を

閉会式までに整理し、活版印刷にして配布して大好評を得たという。秋野は、一原の息子の命の恩人と

なった。息子が敗血症となり、危篤となった。それを知って、秋野は入手困難だった抗生物質をとりよせ

てくれた。秋野はこんなこともしている。一原は余市の桜ヶ丘シャンツェの設計を行っている。一原の

家の近くにある小樽潮陵高校には、小樽のスキー界を財政的にもサポートしてくれた野口喜一郎（北の

誉酒造経営者）と秋野の顕彰碑がある。

もう一人に登場してもらうことにする。上田彦太郎がいる。この方は小樽地方貯金局の先輩。職場に

山岳会（OMC）を創り、若い方々を山へと誘った。一原もその列に加わった。はじめて一原を冬山へつ

れて行ってくれた方でもある。

一原は七円五〇銭の、イタヤでできたスキーを買い、仲間の特訓をうけながらそれに備えた。行程は

奥手稲山から手稲パラダイスヒュッテまで。初めての冬山スキーだった。〈雪の女王〉から手荒い歓迎を

うけた。激しい吹雪の中、急な斜面の滑降で山側にのり上げた反動で転倒した。すっぽりと雪中に身は

沈んだ。ヒュッテでは一杯一〇銭の豚汁を食べた。それは一九三三年二月のこと。全てが初めてのこと

ばかりだった。冬山の難しさと同時にその美しい光景を全身で味わった。その時の写真がある。仲間の

石垣金太郎が写してくれた。それは朝里岳頂上から余市岳への行程だった。吹雪もおさまり、雪と風が

美しい造形をみせてくれた。

いま一原と小樽スキー連盟や山岳部との交友録を『脈・脈・脈　山に逢い、人に逢う旅』（現代企画室・一九九〇年）から探っているのであるが、山岳人として忘れられない人として、一原はさらに「風雪博士」として菅谷重二から、「中島信次、「ポロシリ」のタイトルで橋本誠二の三人をあげている。

ここでは詳しく紹介はできないが、気になったことに触れながら、彼らについて少々寸評しておきたい。「風説博士」こと菅谷重二との出会いは一九三二年のこと。一原が〈地図上の未知〉に興味を抱いた頃のこと。小樽の裏山に登りはじめた頃でもあった。菅谷はたくさんの山岳書を見せてくれながら、登山のスピリットを授けてくれた。さらに岩登りの特訓をしてくれたのもこの人だった。ただ特訓はきつかった。五〇メートルのジャンプ台のランディングバーンを滑れと指示した。下から高さを順次加えて練習した。かなりの角度があり足がちぢんだ。あまりの急角度に転倒して気を失うこともあった。ジャンプスキー選手と同じことをやったわけだ。こうした特訓を経て急峻な山でも恐怖心を克服して、登ることができた。

この特訓はのちに大いに役に立った。四九歳の時に、十勝連峰のオプタテシケを登った。〈山の記録〉では、登りに四時間近くかかるのに、そこを一二分で下るとあった。この山は槍がそこにそりかえっている山といわれている。そんな鋭い山容をみせる、標高二〇一三メートルの山だ。恐怖心から解き放たれることで、可能なことが分った。一原はこういう。それができたのはスキーのうまさによるのではなく、あの〈恐怖のジャンプ台〉の特訓から得たことであったと……。

さてなぜ菅谷は「風雪博士」なのであろうか。それは北大理学部で「雪博士」たる中谷宇吉郎博士の助

99

手となり、その後さまざまな自然災害対策の方法を見出し、理学博士となったことによる。さらに菅谷は、洪水対策のための無人の雨量計や川のない伊豆大島に水道を敷くための工事の設計などを手掛けた。

「茘枝」の中島信次。〈茘枝〉（れいし）とは果樹、ライチのこと。一原はこのタイトルで『美術手帖』にエッセイを書いている。文中で中島のことを紹介している。中島は山の仲間の会を「OHMC」となづけた。予想に反して意味はぜんぜん高尚ではない。「小樽半端者クラブ」の略称だ。なんともユーモアがある名づけではないか。このクラブは一つの功績を残した。小樽郊外の赤岩山の岩場を紹介し、岩登りの技術向上の端緒を開いたという。

中島はすぐれた学識の持ち主で、一原に色々のことを教えてくれた。これは私も知らなかったことだが、一時、一原は中学卒業資格の国家試験（専検）にチャレンジしていたという。合格するためには一二科目の突破が必要となる。努力を重ねどうにか七科目を突破した。最後に難関の数学、外国語が残った。北大予科生だった中島は、語学修得には興味をもって憧れることが近道といって、グラビアの山の絵入りの本をもってきてくれた。それはドイツ語でかかれていた。ただ経済専攻の中島の話を聞いている内に、すっかり自信を失ってしまった。この受験が〈本当に益になるのか〉〈はたして学歴が万能なのか〉。そんな疑問も生じてきた。悩みつつ大きな決断をした。これ以上、不得手なことにかかわらないことを決めた。受験を途中できっぱりと放棄した。

またこんなこともあった。一原が、職場でコンプレックスを感じているという悩みをもらした。すると中島は、コンプレックスをのりこえるために様々な本を一原に与えてくれた。その中には難しい論理学の教科書もあった。またよくクラシックのレコードを聞かせてくれた。中でも弦楽四重奏が一番いい論理

という。なぜかと一原が聞くと、それは「指揮者のいない岩登りに通ずる」からだといった。なんと名言ではないか。四人の演奏者による弦楽四重奏。そこには当然にも指揮者は不在である。不在のままでも互いに息をあわせ演奏はつづく。それはまさに岩登りに通ずるというのだ。

こんなこともあった。中島・菅谷らとスキーの回転について議論をしていた。回転のテクニックのことから、急に話が哲学的なテーマである「意識」へと転じた。さらに「意識とは何か」というところまで発展した。一原はいくらなんでもスキーの回転において、「瞬間的動作に意識などできない」とのべた。中島からすぐに反論があった。それは心理学の意識ではなく、「哲学的意識だ」と……。山のこと、スキーのことを話題にしつつ、それのみに閉じ籠ることなく、視点を転換することで、見える風景が全くちがってくることを。そんな先輩達から学んだことは大きなプラスになった。

一原はこんなこともいう。「職場四三年の後半は、いくらか後天的の勘ができて楽な仕事ができた」と。それは中島のおかげとまでいう。そんなこんなで中島からはもう一つの〈未知なる土地〉、つまり学問、〈知の力〉のすばらしさについて教授してもらったわけだ。一原は、さっそく岩波書店の『哲学叢書』を買って自分の知らなかった〈知の世界〉にも目を注いだのだった。初めての出会いは、一九三四年の五月六日のこと。潮見台から毛無山、朝里岳を登り、白井岳へ。さらにヒクタ峰を越え、三つの岩峰をめぐった。頂上で、コッヘルでコアをわかしている中学生が三人いた。一杯を頂戴した。そこは定山渓の北にある岩山、アイヌ名でキトウシヌプリ（ギョウジャニンニクの群生する山）で、通称天狗岳。正式には「定山渓天狗岳」（定天）という。あたりは集塊岩で、天狗岳、中天狗、後天狗からなる。

最後に橋本誠二に登場してもらう。

その後が大変だった。定山渓に出て当時あった豊平駅から札幌駅までの運賃代が不足した。そのため定山渓から三つ目の黄金駅まで歩いた。行程は一七時間、地図の平面距離で約四〇キロメートル。なんと一七時間かけて山中をマラソンしたことになる。なにせ平地ではない。高度差は二〇〇メートルもあった。身体にかなり堪えた。

その学生の一人が橋本誠二だった。これまで橋本とは何度も逢ってはいたが、その時の中学生であったとは二一年後にわかった。それは一九五五年五月、シーソラプチ川の原生林、その無人の温泉のほとりでキャンプして、語り合っているときだった。

一原は橋本についてこういう。日高山脈のほとんどの頂に立てたのは、この方のたしかな情報によると。絵心のある人で、山をスケッチした淡彩はがきをたくさん頂いた。橋本は元・北大山岳部長、日本山岳会北海道支部長をつとめた。またなにより地質学者として名を残した。私もこの人物に関心をいただき少し調べてみた。ネット上に彼の論文の掲載があった。それは「ネパールヒマラヤ、マナスル山の地質と岩石についての覚えがき」(一九五七年)という。『地質学雑誌』に発表した論文だった。一九六〇年にはアラスカ、メンデンホール氷河調査隊に加わっていた。のちに北大名誉教授となっていた。

いうまでもなくひとは仕事だけで生きられるものでもない。生きがいも大事だ。人間としての幅や深み。それは一朝一夕では身につかない。それらは後天的なものの方が影響する。つまりどんな人と出会い、どんなことに生きがいを見出すか。それがその人の幅と深みをつくり出す要因となったことを発見できる。俳句界のメンバーとの出会い、いくつかのことが、その幅と深みをつくり出してきたスキーや山岳会のメンバーとの交友、そして

一原の人生の足跡を辿るとき、いまのべてきたスキーや山岳会のメンバーとの交友、そして

職場の良き先輩たち。特に菅谷と中島についwas山の仲間としての友情の域をこえていた。私に影響を与えた恩人ともいう。そして一原はこの二人の影響の深さをこう締めくくっている。菅谷はパイオニア精神とすれば、中島は人生航路の方法論を教えてくれたとのべている。

とすれば絵画の師や仲間、俳句界やスキーや山岳会は、一原にとってある種の〈教授〉的存在であり、〈知的サークル〉であったともいえる。もちろんさらにそこには職場となった小樽地方貯金局も入ることになる。最近は、特に若い世代で何かの会やグループに属することを避ける傾向があるという。ただ人間の幅と深みは、そう簡単に身につくことはありえない。そこには人との出会いがとても重要となる。ある人は〈未知なる土地〉のありかとそこへの行き方を教えてくれる。苦しいとき、それをやわらげる方法も教示してくれるからだ。

それにしても、一原は実にすぐれた方々（先輩）と出会ったようだ。それが一原のあの温和な表情をつくり、一方でつねに前へ身をのり出して何か新しいものをつかもうとする真摯な生き方をつくり出していったともいえるのではないか。私はそう強く想う。

冒頭で紹介した『小さな頂』の「あとがき」には、二人のアルピニストの言葉に触れている。伊藤秀五郎とモーリス・エルゾーグだ。

一原はある時、伊藤秀五郎が『北の山』に記した言葉「心の中に聳ゆる無限に高い無形の山」に眼を止めたことがある。伊藤は、生物学者であり、登山家でもあった。北海道帝国大学（現・北大）在学中に、道内だけでなく北千島の諸山を踏破したアルピニストだ。雑誌『山とスキー』編集にも関わっていた。

当時著名なモーリス・エルゾーグが来日した。エルゾーグは、フランスの政治家、登山家。第二次世界

大戦中には、反ナチのレジスタンスの運動に身を投じていた。エルゾーグの『処女峰アンナプルナ――最初の八〇〇〇m峰登頂』はベストセラーとなり世界中で読まれた。この本の最後に「社会には第二のアンナプルナがある」とあった。伊藤とエルゾーグの言葉は、一原の心を広く深く捉えた。共に現実の社会という場にいどまなければならない〈無形の山〉があるということを示してくれたのだった。これは大きな〈教え〉となった。その後一原は、山での大怪我と、その後の「病院遭難」もあり、次第に美術という〈無形の山〉に〈もう一つの頂〉を求めて歩んでゆくことになるのだが……。

最近判明したことがある。北海道画廊（札幌）で一原の登山について四冊の小冊子を手にした。この冊子のことは全く知らなかった。すぐにコピーをとらせてもらった。その四冊を順にあげておきたい。

『羊蹄山マッカリヌプリ＋小樽赤岩山』（一九九六年）、『午後の頂』（一九九八年）『道外の山』（一九九九年）、『杖の頂――残された山』（二〇〇〇年）。四冊共に発行はクライ・アント、デザインは桜井雅章が担当した。四冊共に桜井による斬新なデザインが目を引いた。一冊毎に実に克明にそれぞれの山のことが写真を添えながら記録されていた。今みてもとても貴重な資料になっている。

ここで『杖の頂――残された山』について触れておきたい。ここにはアトサヌプリから平山まで三六峰のことが記されている。「乙部岳Ⅱ」（一〇一五m、一九九一年一〇月）は〈私のフィクションになった乙部山、幻想の山を天候のよいときに見極めたい〉という動機によるもの。二七年後の再登頂だった。頂も変貌していた。雨雪観測の建築や三角点には俯瞰盤も造られていた。この時は快晴にめぐまれ、夕焼けの風景は〈前にも増して幻想的だった〉と記している。一原は一九九六年九月に今度は「乙部岳南峰」にチャレンジした。この時、前年に大腸ガンの手術をしたばかり。脚がかなり衰えていた。それでも手術し

104

てくれた熱田先生などが付き添ってくれた。大雨という悪条件の中、コースを日本海側から峠をめざした。そこに数句が添えられているが、その中の一句がこれ。「杖二本手の甲の雨大粒に」。

この『杖の頂』には息子と共に登山したことも記録されている。藻琴山（九九九・六ｍ 一九七八年四月）は釧路市で教員をしていた息子（正明）が生徒を連れて参加。屈斜路湖雄阿寒岳、斜里岳もみえた。この時言葉も添えられていた。「嬉々とした少年たちと一緒に静かな鹿の群とよく逢い少年たちの未来をうらやましく思った」と。息子との登山はその後も続いた。ヌタクカムウシュペ山（桂月岳 一九四〇ｍ、熊ヶ岳二二一〇ｍ、一九八一年八月）では息子家族四人と一緒だった。時代はここでも大きく変化していた。高山であってもロープウェイ・リフトを利用するようになっていった。なにより旭岳温泉にはかつての勇駒別といった頃の面影は残っていなかった。

『午後の頂』は〈戦後の山〉の副題がついている。そこには富良野岳、美瑛岳から夕張山脈一四一五ｍ峰まで二四峰の頂をめざしたことが記録されている。私が登った数少ない山の一つ、故郷の岩内岳も紹介されていた。この岩内岳は一〇八五・七ｍある。一九六〇年九月の登山だった。そこに一句添えられていた。「霰まともに眼をぱっちりとコンクリート地蔵」。九月ではあったが〈霰〉が降ってきたようだ。そこに一句添えられて

ンクリート地蔵〉は途中の円山周辺でみた巨大な地蔵のようだ。頂上の岩かげで紅茶を沸かしたが、終始北風の霰が吹いてきたようだ。この『午後の頂』の最後は夕張山脈一四一五ｍ峰となっている。

夕張山脈一四一五ｍ峰でのアクシデントについて、こんなコトバがしるされていた。山行は戦争で中断した。昭和一九年の夏、私も応召し、敗戦除隊まで一年三ヶ月、この間に次男と妻のほか、身内で七つの葬式を出すほど直接間接に戦争の悲惨な目にあっていたとある。戦後になり世の中は自由となった。

〈山への自由は公的な奨励〉からはじまったといってヒマラヤより遠い存在だった日高山脈に行けるようになった。山行から困難が消えていた。しかしながら〈自由とは困難と相対的に存在する〉〈困難が伴わない自由の時代はしらずしらず堕落が生まれる〉とものべている。これは自戒を含めた深いコトバである。岩登りの厳しさをこうのべている。失敗は経験のもとという言葉があるが『岩登りでは失敗は失敗で終わる』と！　このアクシデントにより、三度の手術で右脚は3.5cm近く短くなった。その後は杖をつきながら、無雪期をえらんで登山を続けたようだ。

私は一原が「道外の山」にもチャレンジしていたことを知っておどろいた。てっきり道内の山だけだったとみていたからだ。冊子『道外の山』には、金精峠温泉ヶ岳や一九九〇年に下北半島などを回ったことが記されていた。道外のそれぞれの山は、みずからの個展の際に友人・知人の案内で車を使いながら登ったようだ。一九八七年には徳島市のNAO翠峰画廊での個展の際には、画廊主の西内重太郎の案内で県の最高峰剣山（一九五五ｍ）に登っている。この剣山を源にして南東に流れる那賀川の河口にあたる那賀川町（現在は阿南市に編入）は、一原の生誕地だった。さらに南川向の阿南市は母の故郷だった。なつかしさが自然とこみあげてきた。この地でみずからが生まれたことに言葉でいいあらわせないものを感じた。

こうして道外での個展開催により、これまで登ることができなかった本州の山とも出会い、さらに自分の故郷の山にも登ることができた。剣山頂上での写真には西内氏の横ににこやかな顔の一原が写っていた。徳島市での個展は、一原を故郷へと導いてくれたことになる。この時は、先祖の墓参りもできた。そのことに一原は特別の感慨をいだいた。ここまでよく生きていたと……。そして改めて自分の体内には徳島の血が流れているのだと……。なにより作品づくりをしていてよかったと……。

VII 長谷川洋行──NDA画廊

桜鎌倉わが作品の美術館

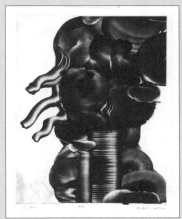

「POd」（34.9×27.3、1974年）（＊）

1・NDA画廊

　一原有徳、名のごとくにかなり徳の有る人らしい。人との縁により、一原の世界はその都度広く深く豊かになっていった。ここでは、その中から長谷川洋行にしぼってみてみたい。

　札幌の中心部、時計台の近くに道特会館（中央区北二条西三丁目）があり、一時はいくつかの画廊がひしめきあっていた。そこは小さな〈美の群島〉を形成した。上階には版画専門のクラーク画廊。オーナーは、十勝出身の児玉浩。このクラーク画廊では、矢柳剛や多賀新の作品を主に扱っていた。多賀新の作品については、私は詩と評論を軸とした『熱月』（テミドール）に短い展評を書いたことを記憶している。NDAとは〈北方のデザイン〉を意味した。長谷川は、背が高く、どっしり感があった。よく北海道や札幌市などの文化行政について鋭く批判をしていた。その口調も荒く早口なので、聞いている方は、反論するスキマもない程だった。たしか東北大学で美学をおさめていたと聞いたことがある。

　一言でいえば、これまで北海道にはいなかったタイプ。やや異端的存在だった。たしかに舌鋒は鋭いが、その分どんな困難があってもみずからのヴィジョンをリアライズするために全力を尽くしていた。つねに頭の中は革新的なことでいっぱいだった。世間的な肩書は否定し、本物を求めた。そのため保守をきめこみ冒険をしない、そして自己保身に走る輩（やから）には厳しかった。

　今風にいえば、アートコーディネーターとかアートディレクター的存在だった。いつも先駆的とりくみをした。道内の美術家と「北海道の美術界を変えよう」とグループ「組織」などを立ち上げた。一時は、

108

紋別市にあった道都大学の講師をしていた。講義だけでなく町興しと現代アートを結ぶ、〈オホーツクワークショップ〉を開催していたこともある。

長谷川は、一九七四年に「NDA画廊」を開設し、北海道の美術界にこれまでにない新風を送り込んだ。のちに長谷川と結婚することになる版画家森ヒロコは、一九七六年にここで「札幌版画塾」と「銅版画教室」を開いた。さらに長谷川は、「ガレリア・グラフィカ」を開廊させた。

では、長谷川と一原有徳との出会いの風景とはどんなものであったのであろうか。長谷川の記憶では初めて一原の名を知ったのは一九六四年頃という。一原がネオ・ダダ的な「今日の正常位展」に参加しており、その姿を遠くからみたときという。どういう訳か長谷川は〈激しい驚き〉を感じたのを鮮明におぼえているという。この時は会話はなかった。見た目は〈中年の普通のおじさん〉だった。長谷川はきっと〈中年の普通のおじさん〉の作品に〈激しい驚き〉を感じて、一原という名を心に刻んだようだ。長谷川はこうもいう。「正常位」という〈作品の若さ〉と〈肉体の実像〉の二つを〈うまくピント〉をあわすことができなくなっていたということより〈うまくピント〉をあわせることができなかった。

以後、全道展に出品した一原作品はみていたが、まだ顔をあわせることはなかった。

じかに話をしたのは一九七四年のこと。個展開催の依頼に潮見台のアトリエへ。一原は杖をついて玄関にあらわれた。この時一原は冬山登山で骨折して快復中だった。ただその表情からは全く失意は感じられなかった。むしろその表情から〈幽鬼〉せまるものを肌で感じたという。きっと一原の表情や言葉から〈病などに負けてはいられない〉〈早く直してさらに新しいものにチャレンジするぞ〉、そんなあふれるばかりの気迫に押されたようだ。それで〈幽鬼〉せまるものを感じたのであろう。

道外で活躍する美術家を呼んで作品展を企画開催した。みんな現代美術の先端で活躍する方々ばかりだった。その方々の名を少しあげてみよう。駒井哲郎、池田良二など多彩だ。オーストリアのウィーン派の巨匠フッターに教えをうけていた川口起美雄は、幻想的な図像をみせてくれた。島州一は〈オホーツクワークショップ〉でアートパフォーマンスを行い、一原も、その紋別まで足を運んでこのワークショップに参加している。さらに森ヒロコや一版多色の小池暢子の道内勢がつづいた。三神敬爾もいた。もちろん一原もいる。そうだ忘れてならないのは、画家佐藤武の作品展もあり、私は頼まれてそのDMに短い文を寄せたこともある。その時は佐藤の作品一点と原稿料を相殺した。

谷川晃一とは、こんなこともあった。長谷川は、長沼の地に「文化村」みたいなものを築く構想をもち、谷川晃一にもアドバイスをもらっていた。実際に私も同伴して谷川と共に長沼の方々と懇談したことがある。アトリエハウスなどをつくり海外からもアーティストを招聘して、現地制作をしてもらうというプランを含んでいた。今でいうところの〈アート・イン・レジデンス〉の先駆的とりくみでもあった。

実際に長谷川は長沼に一時住んで〈文化村〉づくりを行っていた。そこに種村季弘や舞踏家石井満隆などが訪れたこともある。その写真が残っている。

その後長谷川は、中央の画廊と接点をもち、積極的に外国作家の紹介にも努めた。これは道内の他の画廊もあまりできなかったこと。人体の解剖学的イメージをちりばめた幻想風なポール・ヴンダーリヒや小説家でもあるギュンター・グラスの作品も展示した。私にとっては、小説『ブリキの太鼓』の作者

たるグラスである。この作品は映画化されている。だから信じられないことが札幌でおこったわけだ。

グラスはのちにノーベル文学賞を受けるが、いっぽうで二〇〇六年に「私は元ナチス武装親衛隊員だった」という衝撃的告白を行った。この時、世界中に激震が起こったのを覚えている。グラスの版画も彼の文体と同じく、特有の味をもっていた。とても作家の余技とはおもえないものがあった。たしか巨大な魚の頭や野菜などが描かれていた。そんなに高いプライスがついていなかったと記憶する。一枚でも買っておけばよかったと悔やんでいる。

こんな異色な個展もあった。音楽家ミヒャエル・フェッターが来札し、日本の書のようなカリグラフィをみせてくれた。音を書にした抽象作品だった。ミヒャエル・フェッターは、一九七〇年の大阪万国博覧会に来日し、現代作曲家（シュトックハウゼンなど）の作品を演奏していた。そのまま日本に住んでいた。この音楽家には、『しじまの音—あるいは、音楽は精神の身体語』（山中智之他訳・朝日出版社・エピステーメー叢書・一九八一年）の著書がある。この時参加型のパフォーマンス「KAKIZOME」「YAKIMONO」「IKEBANA」などを行った。私は、このパフォーマンスには参加できなかった。ただフェッターとは個展会場で「音と書」について楽しく談論を交えたのを覚えている。

さらに長谷川は、全国的にもまだ注目されていなかったポーランドの作家スタシス・エイドリゲビチウスやフィリップ・モーリッツなどを紹介してくれた。

モーリッツはフランスのボルドー生まれ。特異な幻想的銅版画を制作した。過去の資料を調べていたら、私がこの作家の展評を書いていたことが分かった。『DIGGER』（四号・一九八一年三月）のアートコラムだった。『DIGGER』は、当時札幌の若者達で創刊した新感覚の文化情

報誌。タイトルを「幻視の風景　フィリップ・モーリッツ版画展」とした。その一部を引いてみる。

*

「巨大なトンボ（？）にまたがり、空から出陣する老兵士。ところがその老兵士はすでに肉体は朽ち果て骸骨。また、中世の甲冑に身をかためたまま死の眠りについた英雄。さらにそれを攻撃する虫のような人間達」。

こんな寓意にみちた絵だった。私はそこに現代人がかかえる不安な概念の潜みを感じた。さらにこう文をしめた。「現代のペストである国家主義体制（制度）による疎外の現象を、黙示の言葉で語ろうとしているのかもしれない」と。モーリッツは、幻想派のロドルフ・ブレダンやオディロン・ルドンの影響を受けている。いまでも鮮明に脳裏に残っている展覧会の一つだった。

さてスタシスの作品には、〈反ソビエト〉の政治意識が色濃く表出していた。一原は、スタシスの作品についてこんな感慨を漏らしていた。〈人間苦汁の表現〉が浮きでており、自らの体験を想起しながら〈貧と戦争体験の不幸な世代〉との共通性を感じると。ただこんなことをもらしている。自分達はポーランドの人から見れば、〈なんと自由で幸福かな〉とものべていたのが印象的だった。スタシスは来日し、札幌や小樽を訪れている。小樽の長谷川宅で水彩を中心にした新作を飾ったこともある。この時、一原はスタシスと初対面した。アーティスト同志楽しい会話をしてすごした。相互に作品を交換した。一原は〈廃車ボディー板の版画〉を。スタシスはスイスでしか発表していない作品を。さらにこんなこともおこった。すっかり打ちとけたスタシスは、興に乗ってペン画を一原のために特別に描いてくれた。

一原はこのとき、版画の制作中に指を怪我して手術を行ったばかりだった。指先に白い繃帯をしてい

112

た。それをみてスタシスは、その繃帯の先を鳩がくわえている絵を描いてくれた。細い線によるペン画だった。一原のことを想いやるスタシスの優しい心がその鳩に宿っていた。

白い繃帯と鳩、それは国境を超えた二人の間の、美しい交遊の印となっていた。

のちに「NDA画廊」を閉じた後、長谷川は小樽の緑町に「森ヒロコ・スタシス記念」美術館をオープンさせた。そこは森ヒロコの実家だったところ。元は質屋であった石蔵を再利用した。

さらに長谷川は、道内音楽シーンにも新風をおくった。みずからスロバキアに赴き、交渉を重ね、特別なスポンサーなしの手弁当をつらぬき、一九九九年にスロバキア国立オペラの招聘を実現させた。オペラを低料金でみせた。音楽界でもダイナミックな行動力を発揮したわけだ。それを数年間続けていた。

＊

私が「NDA画廊」でみたものは、大きな財産となった。いまのべてきたように、〈生きのいい現代美術の作品〉と出会ったことは、おおきな眼福となった。と同時に、他のジャンルのアーティストや作家・評論家とも出会ったことを忘れることはできない。彼らは私の中でいまも生きている。その中には、ドイツ文学者種村季弘、中国文学者中野美代子、舞踏家ビショップ山田らがいる。また現代短歌の空間を逍遥していた中村惠一（美術評論家）とも出会った。当時彼は北大の学生だったと記憶する。中村は、短歌を軸にした歌画誌『穿』を発行していた。私はそこに「オリヴィエ・メシアンの響きを聴きながら」を書かせてもらった。小樽の潮見台にあった一原のアトリエを訪問したことを書いた。一部を省きつつ引いてみる。

「師走の三一日、いてつく吹雪の中、小樽の一原宅を訪れた。

小樽は潮のにおいのする街だ。彼の家は小高いところにあり、札幌からバスに乗って行った。国道五号線からけっこうきつい坂を登ってゆかねばならない。しかし、昏れてゆくこの街の区域の街の名前がまたなんとなく精神が解放されてくるから心地よい。それに、この彼の住んでいる街の区域の名前がまたい。私は、この名前が一番この小樽という都市に似つかわしく、またポエジーを放っているとつねづね思っている。この潮見台に彼のアトリエがあるのだが、目印になる角の雑貨屋を過ぎ、そこを流れる小さな川のせせらぎを聞きながら、朽ちてしまいそうな木の橋を渡ると、きまって一原の年輪を増した顔を想い出した。

「版」のつくりだす「図像」に出会うたびに、そこに描かれた蒼や茶やグレーなどの結晶体が生きづき、私を遠い〈虚の空間〉へいつもつれさってくれた。知らない内に作品図像から不思議な恍惚感を味わう体験をしたのを覚えている。

音楽家が、大自然という存在体から、風や光がつくりだす旋律・リズムをよみとることがある。それとは異なって、一原はむしろ山岳風景でみた光景や、廃れた金属の処理がつくり出す物質感などを眼に仕舞いこみ廃れたオブジェや岩肌がみせるマチエールの自在性をつくり出しているのだ。そこで大切にしているのはそれぞれの物体のみせるマチエールを造形することだった。私は、一原と一人の現代音楽家をダブらせてみている。その音楽家はフランスのオリヴィエ・メシアンだ。メシアンの音楽には自然世界が生きている。彼は、五線譜と双眼鏡をもって、鳥の声の採譜に出かけたという。それも朝の三時か四時から、人のいない未明の世界を、ひたすら鳥との対話を求めて……。

メシアンは、そうしてフランス中の鳥達の声を〈採譜〉したという。メシアンがつくり出す音と、鳥の声とは切っても切れない関係があるのだ。

一方の一原有徳は、物質と交感している。彼の「版」からはどんな作曲家もつくりえなかった独自な無限の音楽が聞えてくるのだ。モノクロームの色彩は寡黙でありながらとても心に沁みてくるのだった。

メシアンの音を聴きながら、一原有徳の「版」の世界を渉猟する、それは至高の楽しみだ」

（歌画誌『穿』第五号・一九八〇年）

＊

フランスの現代作曲家オリヴィエ・メシアンは、鳥の鳴き声を〈採譜〉して曲づくりをした。メシアンは特異な感性をもつ音楽家だった。幼少から音と色に共感覚をもった。鳥の鳴き声は、通常の音程やリズムにないものがある。それに着目したのだ。鳥の声を素材にして一九五〇年代に「異国の鳥たち」「鳥たちの目覚め」などを作曲した。一方のアルピニストでもある一原。鉱物や岩や廃物がみせるマチエールの美を〈採譜〉したと。もちろん絵と音楽は異なるものだ。でも私にはメシアンと一原の感性の方位が近接していると感じた。それで「オリヴィエ・メシアンの響きを聴きながら」とした。メシアンの代表作で、めずらしい楽器オンド・マルトノを使った『トゥーランガリラ交響曲』などは、一原の作品世界に一脈通じるものがある。

まさに二人は共に〈美の調性〉を壊すことで、新しいものを生み出しているにちがいないのだ。

2. 北方舞踏派

　もう一人を登場させたい。ビショップ山田、本名を山田一平という。一九四八年に東京に生まれ、「暗黒舞踏」の創始者たる土方巽の弟子となる。土方巽は、一九二八年に秋田生まれた。本名は米山九日生という。土方は、「舞踏とは命がけで突っ立った死体」であると吐いた。まさに血を吐くようにして〈突っ立った死体〉を創りだした。そのアヴァンギャルドな身体表現から〈肉体のシュルレアリスト〉とも言われた。

　この「暗黒舞踏」について、原田広美（舞踏研究家）は、『舞踏大全　暗黒と光の王国』（現代書館・二〇〇四年）の「はじめに」においてこうのべている。「特に六〇年代までの『暗黒舞踏』は、欧米の異端文學（芸術）を意識したものであったため、それらを同様に意識した作家、詩人、文学者が良き理解者となり、パンフレットに文を寄せたり、互いにインスピレーションを与え合うという交流があった」と評した。その良き理解者として、三島由紀夫、澁澤龍彦、種村季弘、吉岡実、加藤郁乎、白石かずこ、瀧口修造らの名を挙げている。

　ビショップという名前、土方巽が名付けたという。ビショップとは、キリスト教世界では〈高位の聖職者〉を意味するが、それとは全く別である。当時ビショップ山田は、「アスベスト館」の土方の元で、ショーダンスの日々を送っていた。ある日の昼下がり、土方は山田の間借りアパートをぶらりと訪れた。その日はかなりビショビショッと雨が降っていた。それでビショップと名付けたという。嘘のような本当のような。かなりいい加減にもおもえる。ただ弟子たるもの、師の命名をいのちの絆

とした。私はこうみる。むしろ山田は、土方から自らの舞踏を掴みとり、その〈司祭者〉として歩め、と託されていると考えていったのではないかと……。

一九七二年、ビショップ山田は麿赤兒らとともに舞踏集団「大駱駝艦」を結成する。その後「大駱駝艦」を離れ、一九七四年に山形県鶴岡に「北方舞踏派」を結成した。そして舞踏伽藍「グラン・カメリオ」を開いた。

師を離れ、自らが目指す舞踏には、都会とは違うトポス、つまり中央から抑圧され、さらに東北の厳しい歴史風土に裏打ちされた空間が必要であったようだ。〈司祭者〉たるビショップ山田は、さらに異邦の地たる北海道へと翔けていった。こうしたより北を指向する意識。それは何を志向しているのであろうか。それは自らの舞踏を孵化させるには、どうしても北方の身を切るような烈風の愛撫が必要であったからにちがいない。一説では、土方の舞踏の原点になっている北に身をおくためであったともいうのだが……。あるいは「北へ目指せ」という〈舞踏の女神〉の啓示があったのかもしれない。北を指向する意識は、小樽のあと、さらにロシアの地へと繋がっていくことになるのだった。鶴岡での旗揚げ公演「塩首」には、土方巽、芦川羊子、玉野黄市、麿赤兒らの姿もあった。

＊

はじめてのビショップ山田との出会いについて語ってみたい。ある時、私はNDA画廊で長谷川と話をしていた。すると突然、異様な風体の男がやってきた。たしか髪が長く、流しの恰好だったと記憶する。山形の出羽山麓から、だれかの紹介で長谷川を訪ねてきたらしい。ビショップは、北海道で活動の拠点を築きたいという計画を抱き、その相談にきたのだ。

いまはじめてと書いていたが、すでに彼の舞踏はある舞踏公演でみていた。いまその経緯を思い出して
いる。ただ記憶が錯綜しているのだ。一九七五年六月に札幌大谷会館でビショップ山田の「飛蝗王舞踏
會」をみた。それが、ビショップ山田が小樽に「北方舞踏派」を旗揚げした後かどうか定かではないのだ。
はっきりしていることは、その時、舞台に白粉が舞い上がり、客席まで降り注ぎ、かなり咽んだこと。そ
して初めてみる異様な風体や情念と闇が折り重なった舞踏に震撼したことだ。気になったのでもう一度
調べてみた。ビショップ山田が小樽に「シアター海猫」を開くのが一九七六年のこと。とすればやはり小
樽に来る前のことだ。

この公演広告が載った『熱月 thermidor』（第五号・一九七五年春）をみてみた。そこに六月二二日、
二三日と二回公演があり、前売り八〇〇円、当日千円とある。この公演予告の横に、〈異常化社一九七五
年度作品　映画『陽物神譚』の上演〉とあった。そこにこんなキャッチが添えられていた。「聖なる便所に
垂下する　玉葱の宇宙軸をめぐって　永劫回転して止まぬ根源のドラマ」。そして小さく、澁澤龍彦原作
／麿赤兒構成・演出。さらに畸形社主催・熱月社後援とあった。公演日は一九七五年七月九日。場所は、
同じく大谷会館。午後の二回上映とある。

忘れていたことがある。詩人笠井嗣夫や私も含めた数人で雑誌『熱月 thermidor』を立ちあげていたが、
『熱月』はこの「陽物神譚」上映を後援していたのだ。当然、私はこれもみている。調べてみたら、この『熱
月 thermidor』（第六号・夏・秋一九七五年）のコラム「状況75─舞踏」に、前田敏則「肉体の深部から
突き上げてくるもの─〈陽物神譚〉」が載っていた。この前田の文には、「飛蝗王舞踏會」の評を含んでい
た。ちなみに「飛蝗」とは、バッタのことだ。

私のいかにも頼りない記憶より、前田の評は鮮明に当日の舞踏表現のことを記している。それを引いておきたい。

「それは、正確に縁どられた舞台が観客席を分け、その限られた四角の中で劇空間をふくらませるといった大劇場に対するイメージを根底から覆す舞台であった。サーカス小屋を思わせるような丸太が観客席まで侵入し、黒幕が丸太伝いに張りめぐらされた舞台はまさに暗黒の空間であった。

客席の中央を突抜ける花道、その奥には湿って縁のしたによくある、まだみたこともない昆虫の巣のような穴があいて、そこから人間と思えない、やはりその穴から出てくるのに相応しい奇妙な生物がまるで儀式のようにゆっくりと舞台に向う幕開きではその数匹の生物のあとを観客が否応なしについて行かざるを得なかった」

たしかに〈サーカス小屋〉のごとく、荒々しく暗黒の空間がそこに漂っていた。舞踏家たちの痙攣するような身体運動は〈奇妙な生物〉の如しであった。この時期は、私自身がアングラ前衛劇や前衛舞踏に関心を抱いていた。唐十郎、寺山修司、別役実の演劇空間。澁澤龍彦の幻想味が濃い文学世界や土方巽の舞踏表現に眼を注いでいた。いうまでもなく写真家細江英公が土方巽の舞踏を活写した『鎌鼬』も深く味わった。

私は暗い情念を孕みながら、抑圧から這い上がろうとする身体表現に関心があった。この意識はいまも持ち続けているが、多少は弱くなっているかもしれない。かわって大野一雄、田中泯の身体表現に関心を移している。

＊

長谷川はビショップ山田の依頼をうけ、すぐに動き出した。その後、一原のところにビショップの弟子たる神南天翔が、先兵隊の一人としてやってきた。その相談相手となったのが一原有徳だった。

一原は、地元小樽の人脈を使って、さっそく稽古場を探した。色内町に物件としていいものがあった。もう使っていない明治初期の倉庫だった。レンガ造りでガッチリしていた。元は、一九〇六年に佐渡から来た磯野商店が建てたもの。海産物用の蔵だった。この建物は小林多喜二の『不在地主』に登場している。

私も、長谷川や一原と共に、その場をみたが、ほとんどゴミ捨て場状態だった。「はたして、ここが稽古場になるのだろうか」と疑った。しかしである。出羽から来た「北方舞踏派」のメンバーは、力を合わせて莫大なゴミなどをはき出し、立派な空間につくり変えた。稽古場開きのパーティにも一原らと共に参加したが、その変容ぶりに感嘆したほどだ。あとから知ったことだが、一原は労を惜しまずに場づくりに尽力した。潮見台のゴミ捨て場を漁りながら使えるものをみつけて、その稽古場に運ばせたという。その中には柱、看板、船板などがあったという。

こうして廃れた倉庫は、一九七六年六月に「シアター海猫」としてみごとに再生した。一階が喫茶兼酒屋、二階が稽古場、三階が住まいとなった。よく知られているように作家村松友視は、ここを舞台にして『海猫屋の客』を書いている。一九七七年には雪雄子主宰の女性舞踏グループ「鈴蘭党」が結成された。

この「北方舞踏派」は、一九八二年に道新ホールで「月下の畝（うね）」を公演した。これを頂点として一九八三年に大きな異変があった。私には、異変の基因はわからないし、いまは探ろうとはおもわない。ただビショップ

この「北方舞踏派」の代表作となった。これは未見だが、かなり評判の高かった作品となり、「北方舞踏派」

120

山田の中で、どうも別な思念が渦巻いていたようだ。小樽に残るもの。脱退するもの。東京へ行くもの。バラバラになっていった。小島は、一九八二年にすでにこの派から離れていた。新しく「古舞族アルタイ」を立ち上げていた。

ここで視点をかえて、どうして一原が「北方舞踏派」にかかわることになったか探ってみたい。それは果たして長谷川とのつきあいからであろうか。どうもそれだけではないようだ。一原の「原風景」とつながっていたようだ。小樽という〈群島〉。大正から昭和初期。この時期、小樽は「北のウォール街」といわれた。港小樽は、有数の商業都市であった。豊かな経済力は、文化を育てた。いまは全盛期のおもかげは、商社や新聞社などの古建築や点在する夥しい倉庫群として残っている程度だが……。

かつてここには数多くの劇場や映画館があった。そんな繁栄の時期に、中央から舞踏団が来た。当時、舞踏は最新の舞台芸術として人気をあつめていたのだった。実際に一原は江口隆哉、宮操子夫妻らの「金と銀」や、崔承喜の踊り、さらには〈踊るバカ〉ともいわれた石井漠が踊った「松沢病院」などを観ているのだ。崔承喜は、一九二六年に石井漠に入門した。のちに漠より独立し、欧米や中国などに巡演し、国際的にも活躍した方だ。第二次世界大戦後は、北朝鮮に行き、〈朝鮮の舞姫〉とも言われた舞踏家だ。一原はこの「松沢病院」の舞踏を見て、その表現内容に「戦争へ移行する時代諷刺」を読みとっている。「松沢病院」とは、東京で最古の精神科の病院のこと。この病院を題材にして舞踏にしたものといえる。調べたが、どんな物語が含んでいたのか資料がないので詳しいことは不明だ。

ちなみに江口隆哉・宮操子舞踊団の一員となったのが、のちに伊福部昭の伴侶になる勇崎愛子である。

さらにいえば石井漠の息子達が、作曲家の石井歓、石井眞木である。

こうした過去において、小樽の地で前衛的ともいえる舞踏を目撃していたのだった。「北方舞踏派」の身体表現を観て、そうした懐かしい「記憶」が一原の内部で一気によみがえってきたにちがいない。

その不思議な魅力。心の内側に潜在する情念が、外へ外へと押し出されてくる。身体が一つの表現体として屹立してくる。

一原が彼らの舞踏から感じとったものは何か考えてみた。一原の内心に降り立ちひそんでいた闇を切りさきつつ、心身でいいあらわすことができない程の何かが、一原の中で長いあいだ埋もれていた「風景」がよみがえってきた。そこにとても言葉でいささり込んでくるものがあったにちがいない。一原は、「北方舞踏派」や〈津軽の舞姫〉といわれた雪雄子が主宰した女性だけによる「鈴蘭党」から、舞踏が〈自らの青春〉の一ページとなっていたことを思い出していたのだ。

一原は「鈴蘭党」の初めての公演に大いに心がうごかされた。それは小樽運河が発するメタンガスの匂いが、鼻先にささってくる夜だった。いまの小樽運河しか知らない人は、なんのことかと思われるかもしれない。かつて小樽運河に汚水などが流れこみ、やっかいな〈泥の河〉になっていた。たしか廃船もそのまま、臭いを発していた。(その後、道路拡張計画が打ち出された。運河は存亡の危機に陥った。そんなか市民の中から保存運動が起こり、再生して現在の姿になった)

「海猫屋」を半分区切ったところが桟敷となっていた。「鈴蘭党」の公演タイトルは「ホッケ考」。副題が詩的な〈蜜から粉へ〉とつけられていた。

舞台空間、その闇の中に浮かんできたのは、〈レプラ〉をよそおった三人の裸女。ゆっくりとそしてかすかに動く肢体。三人の裸女の背筋に一条の赤い筋がみえた。その舞台前面に雪雄子がいつの間にかあらわれ、いつとはなしに去っていった。闇の沈黙は一気に破られた。吊されていた箱が破れ、一帯に灰が

とび散った。ただ油蟬の声だけが彼女らの身体の中を貫通した。

まさに〈蜜〉のような時間が、砂山のようにくずれ落ち、一帯は〈粉〉と化した。それは一原の身体と感性にもいい知れぬものを与えた。一原はこんな感慨をもらしている。〈全体に時間の推移を感じさせない振付〉であると。さらに興味深いことにそこに立ちあらわれた〈空間的象徴性〉にみずからの俳句への思念との〈一致〉を感じとった。

闇の中で演じられた女性達の幻景としてのドラマ。そこに顕現した〈空間的象徴性〉に、みずからの俳句の〈時間〉を重ねていたのだった。この幻景体験が象徴的句を生み出した。松尾芭蕉の体言止めという方法と高浜虚子の〈写生〉の技法。それらの伝統の表現スタイルを統合させて一原はこう詠んだ。

「蜜から粉へ岩へしみ入る蟬の声」

いうまでもなく下句は松尾芭蕉のあの名句の「引用」ではある。ある種の「変曲」に挑んだのだ。たしかに「変曲」ではあるがそれでもやはり一原らしい時間を超越する句になっている。

一原はこの〈蜜から粉へ〉のイマージュは、余程気に入ったようだ。同じ「鈴蘭党」メンバーに宮城県出身の熊谷日和がいた。赤子のときから〈どんこ〉といわれた。〈どんこ〉とは、三陸などの東北地方ではエゾイソアイナメのことを指した。三〇センチほどで眼がとても大きい。熊谷は、一九八〇年の五月の「塩首」以来のメンバーだったが、癌に冒され故郷に帰った。小樽の土を踏むことはできないまま療養の甲斐なく一年後に帰らぬ人となった。ビショップ山田は、その死をこう悼んだ。「この小柄な女神は私ども

舞踏家の闇を映す鏡」であると! 追悼公演「どんこ姫」を小樽の「魚籃館」で行った。この追悼公演では、一原はこんな句を詠み弔句としている。

「蜜から粉へげに粉へ雨のアカシア」

熊谷日和の身体の死、それが〈白い粉〉となって地上から消えていったのだ。そしてはかなくも雨のアカシアに溶けていった。なんと〈げに〉がリアル感を出しているではないか。一原の「鈴蘭党」への熱い想い入れ。それはかなり重いものだった。だからであろうか、こうも告白しているのだ。一原は彼らに何かを贈ろうとしたが、それは難しいという。彼女らが造りだす〈直接肉体で示す実在感〉、それを言葉ではいいあらわすことはできないとまでいうのだ。直截な情念。闇を切り裂く白塗りの身体による〈痙攣〉。それに魂は共鳴していたが、一原をしても言葉を無力化するほどだった。実在感の方がすごかったのだ。それに素直に圧倒された。そうした感慨をつつみ隠さずに、一原はみずからの内心を吐露しているのだ。

では言葉、その〈間接表現〉ではいいあらわすことができなかったものとは一体なんだったのであろうか。私はこうみている。それは生（なま）の肉体のもつ実在感であり、心の閉じた扉を押し開く程の情念の叫びが、そこに裸形として立ちつくしていたからではなかったかと! 「鈴蘭党」は、みずからの身体を自虐しながら、その儀礼はつづけられた。それは見方を変換すればある種の大いなる生命の再生への祈りに通底していたにちがいない。

一原は、彼女らの舞踏儀礼に、みずからの身体を不可視なものに捧げる、そんな〈供儀の心〉を読みとったにちがいない。私はそう読みこんだ。一原の句の中でも、特異な作品であり、それゆえに一原の心性に振動を与えたものとはどんなものであったかを知る上でも抜かすことができないのだ。

これまで一原は、さまざまな無機質の素材を加工し、その表面に自動的に立ちあらわれるものを刷りとってきた。いわば物質の表面、そのうすい皮膚をはぎとってきた。物質の表層への感触。それを、プレス機を媒体にして掴みとってきた。だが彼女らの白い肢体、その皮膚が発するものは、人工的に加工されたものではなかった。金属の表層ではなかったのだ。血が流れる〈器官〉としての身体そのものだった。

一原の感性が、それに熱く捕らわれたのにちがいない。

もう一つありそうだ。それは、「北方舞踏派」や「鈴蘭党」の身体表現の底にうずくもの、それが一原の魂を掴んで離さなかったに違いない。私はそうみたい。いや、これまでの内心に刻まれた痛みが翳を落としていることも否定できないのだ。だから全て「北方舞踏派」や「鈴蘭党」に触発されたともいえないのだ。というのもこの時期に創った俳句にはこれまでとはちがって異様に「死」「葬」を孕んでいるからである。まちがいなくなんらかの内的影響があったといえるのではないか？その内的影響がどんなものかみておきたい。一原は、舞踏体験を言葉に置換せんとした。一九八七年九月にかかれた句がある。これまでのゾーンから外れ〈異形〉の姿をみせた。まさに一原の句が〈変曲〉したのだ。

　「鳥葬の爪神励むことなかれ」

「赤と青の奸計蛇葬つかさどる」

「ピチピチと魚葬たけなわマゾヒズム」

私はこの短詩のような句を何度も詠んでみた。一原がここで死のことを三度も語っていることに気づいた。〈鳥葬〉〈蛇葬〉〈魚葬〉とある。地上の生き物、その死を弔う儀礼。彼女らの舞踏からその〈弔いの儀礼〉を幻視しているのではないかと私はみた。ここで使われている〈鳥葬〉〈魚葬〉などに頻出する〈葬〉。さらに調べてみるとこの時期、それが頻繁に句の中に登場していることが分かった。調べながらその多さに私は、一原の心の中に潜んだ〈闇の音詞〉の現存をより はっきりと感知した。

一原の句集『メビウスの丘』の「日常編」の一九八一年のところを開いてみる。同系の句がのっている。少し列挙してみる。

「赤と黄の奸計蛇葬つかさどる」

「ピラニヤ葬の火が消えておとこ森に入る」

「砂葬後の山脈（やまなみ）遠く破れ旗」

「飛行雲のほかは死角のセメント葬」

「魚葬の火しだいにあせる男たち」

さらに一九八二年をみてみる。

126

「臍出して砂に描く鳥葬解剖図」
「鳥葬の一転ケシの密培地」
「蜜たまる日や鳥葬のポストランナー」
「凍て雲の層の隙間に鳥葬歌」
「刃研ぐ鳥葬の間（ひま）雪朋音」
「霧月夜阿修羅風葬積石（ケルン）帯」
「いきしちに風葬の列とぎれとぎれ」
「碧落や赤き褸褸に鳥葬刀」
「のっぺらぼうのつそり歩き鳥葬圏」

ここであげたものは「日常編」に収録された、その年の分の全てである。つまりこの二年間は、どういうわけかどれにも〈葬〉が入ったコトバが使われているのだ。あきらかな〈葬〉の多用。まちがいなく一原の心の中で何かがおこったのだ。それはいかなることを示しているのであろうか。ひとつ気づいたことがある。一九八二年の句では、ほぼ九句の内八句で〈鳥葬〉が使われていたこと。〈鳥葬〉とはチベットなどで行われる葬儀のこと。死体を山の上におき、ハゲタカなどに与えてゆくもの。死者の弔いの仕方の一つだ。いのちを別な生命に与えてゆく。自然の掟に従いつつ、つまりいのちの循環をとり行うことだ。

127

音楽家ミヒャエル・フェッターの個展会場で対話
する筆者（NDA画廊）

『版　一原有徳のネガとポジ』
（NDA画廊、1986年）

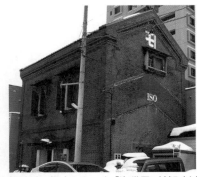
北方舞踏派の拠点となった「海猫屋」外観（★）

登山家の一原だから、それをどこかの山で目撃したことがあるのかもしれない。それがはたして影響したのであろうか。いやそれだけではないはずだ。こうした〈鳥葬〉というコトバをある意志をもって選んで使ったのではないか。単なる文学的な修辞や虚性表現にはおもえなかった。意志へとつき動かしたものとは何か私なりに思索してみた。そこには、人間の死もはかないものであるという一つの観念がひそんでいるにちがいない、と。当然アルピニストとして、他の生物が鳥などにくわえられている姿もみているはずだ。だからそのイメージが強烈に彼にやきついて、離れないものになったのかも知れない。それにしても私に〈鳥葬〉のイメージは鮮烈な印象を残すのだ。まちがいなく私が踏みこめない一原の〈内面の風景〉を鮮明に映し出しているにちがいない。

128

VIII 「アヴァンギャルドバード」の実験

クローンの世紀はさくら一色に（一九九〇）

「歯車(8)」(24.7×17.8、1964年)（＊）

1・再度のデビュー

　さて一原と長谷川洋行とのつながり、その実景について触れておきたい。すでに紹介したように、一九六〇年代に一原は中央でデビューしている。土方定一のサポートにより東京画廊で行った個展が、一原の画歴において一つのエポックになったことはいうまでもない。

　が、その後一原の名は中央の美術界において広がることはなかった。地方に住む一人の版画家となりほとんど注目を浴びることはなかった。

　その間の一原の内心をのぞくことはなかなか難しい。というのもあまりこの辺のことを語っていないからだ。あとは推測の域を出ないが、私としては、単純に、〈失意の時期〉といい切ることはしたくない。というのも、すでに少し触れているようにこの〈失意の時期〉を使ってさまざまな試行・実験を行い、誰もが到達することができなかった「地点」に立つことができたからだ。自由な精神の脈動は不変だった。いや前より激しくなった。「版」の概念を根こそぎ改変するだけの技法も獲得できていた。こうもいえるのではないか。これまで主流だった日本的な「版画」のイメージの原点たる浮世絵などにみられる「木版画」、その固定概念を壊したかったのかもしれないと。

　なによりも「版画」の一つの〈特性〉である〈複製性〉から脱しようとしたのではないか。一原が大事にしたのは、単色のモノタイプ。なにより一点ものの作品。できるだけ作品の〈複製化〉をさけようとした。

　あえていえば、「版画」を現代美術の脇役からメインストリームに置きたいと願ったともいえる。いや、これもやや一原の意図とは少しずれがあるかもしれないが私はこうもみている。というのも「版画」と

いうジャンルを超えて、ただただ自分が思考する概念を実体化することが第一義であり、これまでにな
いもの、他に似てないこと、定義できない位の新規さ、生まれた作品自体が価値をもつもの。そんなこと
を意識していただけなのだから……。それを「版」を通して行ってみただけなのだ。

結果として小樽を離れなかったことで、中央の余計な雑音を遮断することで、ただひたすら自分をみ
つめ直すことができたのだ。とすればいい方をかえねばならない。〈失意の時期〉ではなく、独創的なる
ものを生みだしてゆく〈駘蕩の時期〉になったと……。

中央の無用な〈雑音〉には耳をかさなかったが、美術雑誌やさまざまな最新ニュースにはアンテナを
はっていた。東京での再度のデビュー後は、特に中央からアトリエを訪ねた美術家からはいろいろな貴
重な情報を聞いている。潮見台のアトリエに行くと、まず芳名帳に記名をもとめられた。私も何度か記
名しながら、その芳名帳には高名な彫刻家、画家、美術家の名がたくさんあったのをみている。

充分に彼のアトリエは、高度なアート談義の花が開くサロンとなった。おのずと中央のアートシーン
とは陸つづきになっていたわけだ。むしろ地方にいることでプラス面もあった。どういうことかといえ
ば自分でアート情報を取捨選択できたからだ。他の画家・彫刻家のように契約を交えた専属画廊はな
かったのだから、自分が好まない作品制作を依頼されることもなかった。自分にとって益になるものと
不用情報を振りわけた。それによりいい距離感を保っていたともいえる。ただこれはあくまでも、私の
見方だ。当の本人は、やはり新作の評が欲しかったし、画廊のメッカたる銀座などで個展を行い、新しい
コレクターにも見てほしかったはずだ。

人にはいえない葛藤や苦悶をかかえていたにちがいない。土方定一の〈君は、そこで〈小樽〉でガンバ

レ〉の声が、虚しくおもえたこともあり、それを破ってゆきたいという衝動も時としてわきおこったことがあったにちがいない。

しかし一原は律儀な人だ。土方の言葉を、厳命としてとらえ墨守した。そんな心のゆれを、みずからの意志で打ち消していったのだった。そのことにおいても、私は、その律義さに彼の人柄を感じつつ、一原という表現者に敬愛の念を抱くのだ。

長い間不遇ともいえる、あるいは失意ともいえる境遇にあった一原に、一条の光を照射したのが長谷川だった。ひとえに、一原の作品の独創性に目を奪われた。美術ジャーナルにも精通していた長谷川にとって、彼の作品は誰のものではなかった。誰にも似ていなかった。それに驚き、一気に一原がつくり出す世界の虜となっていた。

長谷川は、「NDA画廊」で一原の新作展を企画した。それは一九七四年の一二月のことだった。すぐに伝手をつかい、中央への再デビューを準備した。それが自分に課せられた使命だと感じたようだ。中央との人脈をつかいながら、作戦を練った。つまり長谷川は、一原の二人目の恩人となった。

一九七六年三月に、東京・青画廊での個展となった。東京画廊の個展からすでに一四年の歳月が経っていた。画廊主青木彪がその労をとってくれた。青画廊は、麻布台にあった。近くには、各国の大使館があり狸穴もそばだった。実は一原にとり、この辺はなじみの場であった。長く勤めた貯金局の本省があったからだ。一原は、青画廊でこのあと一九七八年にも個展を開いた。

私は、たしか二回目の個展だったと記憶しているが、そのオープニングに足を運んだ。地下鉄から降りて一原と並んでこの画廊をめざした。なつかしそうに周辺を見渡しながら、「貯金局の仕事で来た頃の

ことを思い出している」と私に語ってくれた。そんな思い出深いところで、個展ができることがとても感慨ぶかげにみえた。

青画廊は、想ったより小さいところだった。この時、私は谷川晃一夫妻やインド哲学者・松山俊太郎らと出会った。異様な光景も目撃した。松山が、不自由な片手を隠しながら、もう一方の手で、谷川のパートナーたる画家宮迫千鶴の胸のあたりをタッチしていた。オープニングの片隅で、こんなことがおこるとは。これが東京ではめずらしいことでないのかも知れないが、やはりびっくりした。

この再デビューは、これまでにない新しいさまざまな出会いをもたらした。画家の合田佐和子、陶芸家の吉川正道、評論家の海上雅臣、評論家であり当時大阪の国立国際美術館館長だった村田慶之輔などだ。実は、一原の作品がこの国立国際美術館に多数収蔵されている。その収蔵作品は、東京画廊での個展の折、大阪のコレクター・大橋嘉一が買い求めてくれたもの。大橋が逝去したあと、遺言により寄贈されたという。なんと六四点が収められている。

美術ジャーナルもすぐに反応してくれた。『みづゑ』が記事にしてくれた。論は谷川晃一が書いた。さらに出会いはつづいた。一原の「版」の作品は、他ジャンルの方々にも大注目された。特に注目してくれたのが建築雑誌『建築文化』（彰国社）だった。雑誌のカバー絵として一原作品が連続して飾られた。これは〈晴天の霹靂〉以上だった。と同時に、さまざまな評者が一原作品について論じ始めた。

植田実は〈風景の廃棄〉（『建築文化』一九八二年一月号）において、多くの評者が一原作品について、現実の風景や戦争体験や登山者であることと結びつけて論じていることに異和を感じて、次のように一つの結論を導き出している。〈むしろまったく思念から解き放れたかに見える自在な手の動きのなかで

作者が見ているはずの風景がまるで見る者に開かれていないことこそ、一原有徳の大きさ〉といえると。

そして彼が造り出すマチエールは、〈さまざまな連想を呼びさます〉ことになるが、同時に〈連想によっ

て保たれている世界と表象との関係をずたずたに引き裂いてしまう〉と。そして最後に俯瞰した思念を

ベースにしてこう文をしめている。彼が造る版画やモノタイプは、〈手の恣意的な動きや薬液の自然の拡

がりと浸食にまかされているという意味では、アンフォルメルと呼ばれるのかも知れない〉とのべつつ、

さらに知見のフィールドを拡げて〈しかし、風景の廃棄のあとの幻視が信じられているゆえに、金属版

画が耕作してきたもっとも深い夢の大陸が、一原有徳のマチエールに相続されていることを私は知るの

である〉と締めている。『建築文化』という建築雑誌では、何人かの著名な建築関係者が一文を寄せてい

たが、その中でも出色の論ではないだろうか。植田実は編集者の相貌をもっている方だ。一九六八年に

は雑誌『都市住宅』を創刊し、長く編集長をつとめていた。この『都市住宅』の表紙デザインを建築家磯

崎新やグラフィックデザイナー杉浦康平などがになってきた。

植田は一九三五年に東京で生まれ、早稲田大学第一文学部フランス文学を専攻している。二〇〇三年

には日本建築学会文化賞を受賞している。植田の評は哲学的でありつつ、フランス文学専攻者らしく存

在論と詩的なイメージ論を絡ませながらすぐれた知見を展開してみせてくれた。特に〈深い夢の大陸〉

という言説は独創的ではないか。

作品はどんどんひとり歩きした。新風どころではない。疾風の如しである。美術の世界という狭い空

間を優に超えていった。

郵 便 は が き

63円切手
を貼って
投函して
下さい

0	8	5	0	0	4	2

釧路市若草町3番1号

藤田印刷エクセレントブックス

アヴァンギャルドバード 一原有徳

編集部 行

■お名前

男　年齢　　　歳
・
女　ご職業

■ご住所(〒　　－　　　)

1. 自　宅
2. 勤務先
3. 学　校

■本書をどのようにしてお知りになりましたか

①書店で実物を見て　②広告を見て（掲載紙名
③小社からのDM　④小社ウェブサイト　⑤その他（

■お買い上げの書店　　　　　　　市　　　　　　　　書店

■メールアドレス　　　　　　　　@

■お買い上げの動機

①テーマへの興味　②著者への関心　③装幀が気に入って

④その他（　　　　　　　　　　　　　　　　　　　）

皆様の声をお聞かせください

　　ご購読ありがとうございました。お手数ですが下記のアンケートにお答え下さい。また恐れ入りますが、切手を貼ってご投函下さるようお願い申し上げます。

■今までに藤田印刷エクセレントブックスの単行本を読んだことがありますか

①ある（書名：　　　　　　　　　　　　　　　　　　　　　　　　　　　）

②ない

■本書のお気づきの点や、ご感想をお書きください。

■今後、藤田印刷エクセレントブックスに出版を望む本を、具体的に教えてください。

　　ご購読、およびご協力ありがとうございます。このカードは、当社出版物の企画の参考とさせていただくとともに、新刊等のご案内に利用させていただきます。

2・一原有徳の〈ネガ〉と〈ポジ〉

長谷川は、こうした情況をふまえて、これまで書かれた一原に関する評論などを一冊の本にすることにした。それが『版 一原有徳のネガとポジ』(NDA画廊編・一九八六年)である。そこには私の評論「反世界の探訪者 一原有徳の作品をめぐって」なども収められている。

その中で興味深い論を示しているのが北川フラムだ。「自在なる手と版の感応」(『現代と声』展テキスト・版画の現代)、「はるかな氷河の記憶へ」(「ザ・メディテーション・一九七八年)、「北斉──博物誌的知の世界」(『流行通信』一九八〇年一九六号)など数本が収められている。

特に最後の「北斉──博物誌的知の世界」は、なんと一原と〈画狂人〉といわれた北斉に共通点があるというのだ。なぜなら北斉には〈万物に対する飽くことのない興味〉や〈画は知〉であるという信念があり、北川は、一原の作品世界にも〈博物誌的な眼など〉を感受し、それは北斉に通ずるものがあるとさらに論を進めてゆく。

一原の〈博物誌的知の世界〉は単なる〈操作としての知〉ではなく〈世界に対してのより欲望的知〉があると読みとっている。ではここでいっている〈世界に対しての欲望的知〉とは何だろうか。私はこう解釈したい。世界を、大自然を〈所有〉したいというあくなき欲望ではないだろうか。

この〈世界に対する欲望的知〉という言辞から私は、ある美術家の姿を想い出していた。一原も敬愛したニース生まれのイブ・クラインである。クラインはある時、仲間と世界を所有するとしたら何を選ぶかと話しあった。クラインは迷わず宇宙の根源たる青、空の青をえらんだ。それがクラインの知の欲望

であった。まさにクラインと同じく一原は様々な物質を愛しつつ〈世界に対して欲望的知〉をもちつづけた芸術家なのだ。

さて私の論は詩と批評を軸とした『熱月』（テルミドール）に書いたものの「再録」である。『熱月』では連載「小宇宙（ミクロコスモス）」を展開していた。かなりの長文ではあるが、私にとっても思い出のある論である。重複するところを大幅にカットして、不足部分を補いながらリライトしておきたい。

＊

迷宮の探訪者・錬金術師・神秘な存在の創造者。さまざまな名前をもちながら、全体を掴もうとすると急に霧のようなものが立ち込めてくる。

一原は、プレス機を押し、あらゆる日常性をおい払った精神の高まりの中で刷る。その時こそ、新しい内的世界をしっかりと実体としてつかんだ瞬間となる。制作にあっては、二つのことを大切にしているようだ。偶然性という、〈気まぐれな神〉が入りこむこと、それを積極的に迎え入れること。

一方でそこで生まれる映像に、これまでにないものを託すこと。二つがかみ合ったとき、そこに新しい何かが生まれる。制作時に息づいているのは、自由な創造する者だけがもちえる視線（まなざし）である。そしてそこで生まれてくるものは全ての束縛から解放された動的な精神の運動をみせるのだった。

彼は、自分の作品が安易に何かにみえる事を嫌った。なぜだろうか。何かにみえること、それは既成のものに束縛されているのであり、誰かの作品の模倣（ミメーシス）となるという考えから発しているようだ。

では私はどうみたのであろうか。私は、一原作品を見ることは、〈無機質な物との対話〉となづけてもいいと考えている。はっきりしていることは一つ。そこには意味性と日常性をのりこえてゆく全く新し

136

い空間が生々しく現存していることなのだ。

実のところ私は、一原の作品に触れるたびに、ある種の眩暈に襲われていたのだ。

たとえばモノタイプの蒼い結晶体や自在な線の乱舞は、私の感性の裸形の部分に達してきた。また陽炎のように不定形にうごめきながら、リアルな形となってあらわれてくるものは、生々しい熱い息を吐いている。また無機質なオブジェは有機体へと変幻してゆくのだった。するとこれまで私を支えていた存在に関する秩序的理知がみるまに崩れていった。

だが不思議なことにその瞬間、これまで味わったことのない恍惚感を感受したのだ。さらに一種の幻惑は、感覚の昂揚と高次なゾーンへと私を誘いこんだ。と同時に、どこか夢幻の原野を闇の中心に向かい、かなりのスピードで走っている不思議な感覚におそわれた。

言葉ではいいあらわすことのできないもの。〈デジャブ〉〈既視感〉ともちがうのだ。地上にはないもの。言葉で言い表すことができない何か。出会ったことのないいちがう生物に出会った違和を伴う感覚。そんな幻覚におそわれたのだった。つまり〈反世界〉をみせられたかのような感覚をあじわったのだ。〈反世界〉、それは〈虚の空間〉でありながら、視る者を強烈にひき込んでゆく磁場でもあるのだ。

少し飛躍するかもしれないが、こういえないだろうか。一原が生み出す映像は、存在の原初体としての映像、全ての物質の元型を形象化しているのだと……。なによりそこに幻視に近いある種の〈神秘性〉が現れでていると！

彼の比類ない前衛意識が、未知の極地を自由に歩き回り、トータルとしてみれば地上には存在しないイメージの塔、つまり不可視の〈バベルの塔〉をうちたてようとしていると！

私は近作の「RIS」などの作品に出会ってこれまでとは異なる幻視性を感受した。少々哲学的ない

い方になるが「存在の神秘性」をつよくイメージしていた。私は幻覚の淵に立ちながらここに顕現している〈神秘的〉な実体をみきわめようとした。私は無意識のうちにこれまでと違いそこに〈存在の無〉という哲学めいた言説を折り重ねていた。一方で「RIS」などに顕現した鉱物質の結晶は、非常に沈静され、闇の音楽をかなでているかのようにみえた。ひとつの結論をえた。また哲学的ないい方になるが、ここには〈無〉が分泌しているのではないかと想うようになってきた。

〈無〉という概念には、どうしても東洋的ニュアンスがたちこめている。〈流転〉とか、常が無い〈無常〉という風に解釈してしまうことが多いようだ。ただここでいう〈無〉とはそれではない。

はっきりしていることがある。これまでの思考パターンでは、一原作品に顕現する〈無〉の実体を正しく捉えることはできないのだ。なんとも形容できない、その形象が宿した〈神秘性〉は、まさにその〈無の分泌〉によって生まれてきたとしかいいようがないからだ。どうも言葉を使うと抜け落ちてしまう、なぜなら分割できない原核とでも呼んでいいようないような〈存在の原質〉が、そこに生々しく〈息〉をしているからだ。それをいま私は、〈無の分泌〉と呼んでいるのだ。

つまり〈無〉とは、決して〈空虚さ〉〈無常〉ではなく、全てが充満している物質の原初的内実のことに
・・
ちがいない。当然にもその空間では時間は固定されることなく、無限に流れているのだ。

さらにいえば、全ての物質の原質が存在する〈反世界〉がその正体なのだ。そこにあるのは〈存在の無〉であり、その〈無〉が生々しく分泌して紙の中に溶けこんでいるのだ。

少し突飛な解釈にふみこんでしまったかにみえるかも知れない。ただここで重要なのは、一原が創る作品の中に分解不可能な〈うごめく有機体〉が存すること。そこが他の版画家とはまったく異質なのだ。

その〈無〉が分泌し、造りだされる結晶体。それは極めて独創的《オリジナル》であり、私達に〈スフィンクス〉のように謎をかけてくるのだ。

ある人は、混沌と増殖する結晶体とは何かを追い求めて、最後に一原の〈岩石への偏執〉に行き着いている。少し横道に入るかも知れないがそのことに触れておきたい。確かに一原は『小さな頂』（茗渓堂）という山岳めぐりから生まれた書物の著者であり、いい意味で〈山狂い〉といっていい程の登山家《アルピニスト》でもある。

北海道にある連山を征服し、さらに欧州や、ヒマラヤの連峰に挑むことに尽きぬ夢を燃やしていたこともある。登山中のみずからの大怪我を〈病院遭難〉と皮肉っているほどだ。たしかに一原から山を〈引き算〉してはいけないのかも知れない。一原にとって仲間や家族と同じくらいに大切な存在であったのだから……。

大怪我のあともその山への愛情は決しておとろえることはなかった。とすればこういういい方もできるかもしれない。登山のなかで眼に飛び込んできた〈雪の結晶〉や〈岩石のおりなす模様〉が眼の原版に灼きついていて、それをどうにかして「版」の中に残していきたいと考えたのかも知れないと！　確かに岩石は、不思議な存在でもある。フランスの哲学者ロジェ・カイヨワは、『石が書く』という著作を書き上げている位だからその理由《わけ》も納得できる。カイヨワはこの本の中では風景石、瑪瑙、碧玉などの飾り石を取り上げ、石の造形に人はなぜさまざまなイメージを読みとっているのかを論じた。

いずれにしても一原の〈眼の原版〉にやきついた山の景色、岩肌や鉱物などが造りだしたマチエールが不思議な力をもって迫ってきたのだ。岩石はカイヨワのように〈夢の石〉となり、大自然の文様や影像

を喚起した。一原はその岩肌などがみせるマチエールの美も偏愛したのだ。このように岩肌・鉱物がみ

せるマチエールが〈反世界〉と〈神秘性〉へとつながっていったともいえないこともない。

＊

ただ気をつけないとそのままだと、一原は単なる非写実や心象系の表現者になってしまう。

岩肌や鉱物のマチエールが〈磁力〉を帯びて一原を魅了した。それはまちがいない。それを忘れると私

のいうところの〈無の分泌〉や〈存在の神秘性〉に辿りつくことなく、その前にまちがいなく途中で頓挫

することになるにちがいない。

では頓挫により、何を失うのであろうか。〈無名性〉にあきたらず、いやむしろ何か不安にかり立てら

れ、つい自分が知っている事象と重ねてしまう間違いを犯すことになるのだ。〈模倣〉への道へ踏みこん

でしまうことになる。つまり〈名を与える〉ことは、気づかないままに一原作品にとって最高の価値とな

る唯一無二の〈存在の神秘性〉を、音を立てて瓦解させてしまうことにならないだろうか。

画家でもあり美術評論家でもある谷川晃一は、「プリミティズムの宣言」と題して、『週刊読書人』の「時

評&展望」欄で一原の作品を批評した。彼は結論的には「一原の捕らえたイメージのマチエールは、その

画面にだけしか存在しない。したがって写真はマチエールのイメージであるのに対し、一原作品は、イ

メージのマチエールを表現しているといえよう」とのべた。この谷川の〈イメージのマチエール〉を表現

している、という視点はある意味、的を射ているのかも知れない。

だがそのイメージの部分に、その実体性にふみ込んで解釈して次の様にのべてしまうのはどうだろう

か。「私たちは、月面の風景や、ナスカの地面図やマンガのロバというイメージをまるで合わせ鏡にも似

た錯乱の中に見るのである」。

〈合わせ鏡〉であるから、自由にそして無数に複雑なものをダブらせてみるのもたしかに可能ではある。だが別な箇所でこの様に断言して評しているのは如何なものであろうか？

「換言すれば、一原氏の作品は、あたかも鉱物の断片、岩石の一部にみせかけた〈「だまし絵」だといえよう〉と。このようにとまどいもなく〈トロンプ・ルイユ〉〈だまし絵〉であると規定し、〈イメージの鎖〉をがっちりとはめられてしまうと、私は〈いやいや、そうではない〉と反論したくなった。それ以上に、この〈だまし絵〉論は、一原作品に宿っている大切なものを見失わせることになると感じた。なぜなら一原の美学の基柱にある〈混沌の中の秩序〉や〈透明なまでの錯乱〉が下位なものと化し、さらに〈不定形な面と線の増殖〉のおりなす作品に臨在している〈神秘性〉がまるごとはぎとられてしまい、平凡なマニエリスムの美に堕してしまうことになるからだ。

いうまでもなく批評は自由である。誰にも許されている。だからこれは谷川晃一の視点だ。私とは異なっても不思議ではない、事を荒立てることもないという人もいるかも知れない。でも〈それは違う〉と声を大にしていいたい。どうしても反論しておきたいことがあるからだ。一原が試み、到達しようとあがいているのは、まちがいなく〈意味性〉の衣をぬぎ捨て、〈何かにみえること〉を拒絶することではなかったのか。つまり一原が挑んだのはまちがいなく誰も到達したことのない〈未知の土地〉への航海なのだから。

私の言葉を今一度くり返すならば、「存在」の原質、つまり〈無〉を分泌させているのだ。一原作品にはどんな美術家も到達できなかった〈未知の土地〉が現出しているのだ。私達は気づかねばならないのだ。

それはこれまでの美の在り方を〈白紙還元〉させていると!

つまり、別な言い方をすれば誰もやったこともない〈美の革命〉に匹敵することを成し遂げたのだ。

私はこのように彼の作品に対して〈存在の神秘性〉という言説を付与してきたが、近作をみていると、別な感慨も生まれている。というのも〈存在の神秘性〉がより動態化してきているからだ。フランスの現代哲学者にメルロ＝ポンティがいる。新しく〈知覚の現象学〉を築き、知覚の主体である身体を〈主体〉と〈客体〉の両面でとらえることを提起した。つまり世界をより人間の身体性から考察する道をつくり出した。その著作の一つに『見えるものと見えないもの』（一九五九年）がある。

私が特にメルロ＝ポンティに着目しているのは、彼には『眼と精神』という書物があるように、知覚と精神のつながりにメスを入れて全く新しい視座をつくり出したことにある。そのポンティが語った言葉の一つに〈存在の燃え広がり〉という詩的な言説がある。まさにこの〈知覚の現象学〉を提起したポンティが記号化した〈存在の燃え広がり〉、その動態を伴う〈神秘性〉が生起していると……。

私は透明な無数の面の羅列がさらに生き生きとなり、〈存在の純粋性〉の本質がより顕現しているのにおどろいた。アンフォルメルな面が、より深呼吸し、無限に振動しているのに気づいたのだった。私はこんな感慨を新たに得た。さらに〈無の分泌〉が増幅し、と同時にそこには不可視な存在体の〈核質〉が、一原の熱い眼差しにより自動回転しているのだと想えてきたのだった。

そのとき、私はさらにいい知れぬ不思議な感覚に襲われた。私の中で空間の中の距離感、重心感はどんどん喪失し、ついには消滅していった。少々オーバーないい方になるが、それにかわって〈世界の輝き〉と通底していると気付いたのだった。たとえていえばちょうど黄昏に燃えさかる太陽が、つめたい海の

胎内にのみこまれてゆく瞬間に伝わってくる、あの〈神秘的な恍惚感〉に似ていた。つまりメルロ＝ポンティが形象化した〈存在の燃え広がり〉が空間に生起していたのだと、確信したのだった。

こうして「アヴァンギャルドバード」は、みずからの内部から湧き出てくる〈精神の至高点〉から、無時間となった空間で作品を生み出すことをなしとげたのだった。私はそう確信した。さらに一原は心を無にして、そこに啓示されたものを探しながら、ひたすら素材の表面と向かいあっていると、いつしか狭い自我意識に凝り固まった自分からとき放たれていたにちがいないと。

中国文学者中野美代子は一原の版画はあまりにも〈人間的要素〉を排除しているという。だが、版画をつぶさにみると、無機的な曲面の集積が線との論理的な戯れによって、何かしら太古的な生命体の原理を示しているようにみえ、〈不思議な感動に搏たれるのだ〉という。

まさにその通りである。中野はこうもいう。〈自然の最もエレメンタルな姿を表現した芸術は「現代的意義」などということごとしい思想性からは高く飛翔し去って常に永劫なるものとのみ語っているからである」という。この〈永劫なるものとのみ語っている〉という視座に私は強く共感する。そうだ〈アヴァンギャルドバード〉は、まがまがしい人間界を去り、永劫なるものへと向って飛翔しているのだ。

一原の制作風景をみてみたい。それは無言劇となる。まさに沈黙の〈聖なる儀式〉そのもの。観念や意匠、さらに日常性という狭い柵をのり超え、だれも到達したことがない極地帯に立つための航海をめざして一原はプレス機を回すのだった……。

私はこの錬金術的行為に声高く賛美の声をあげたいのだ。マックス・エルンストは、「怪鳥ロプロブ」をみずからの〈精神の化身〉としたが、〈唯一者〉たる一原はかくして無機質をあやつり支配する〈錬金術

師〉、そして私が名づける「アヴァンギャルドバード」となったのだ。

一般的にいって版画家は、つねに新しい技法を試行しながら、これまでにない図像やマチエールを追い求めるもの。それを通じて、新しい美を生み出そうとする。それは今までとは異なる自己発見の喜びとなってゆく。

*

アルチザン（職人）である一原は、亜鉛、ブリキ、岩石、トタン、花崗石などを自在に使いこなした。いや、それらをひたすら愛した。

ここで少し振り返ってみたい。彼は須田三代治に油絵を習い、ふとした偶然の発見から石版画を始めることになったことを。自分のパレットは石であった。さまざまな絵具が、そこにのせられていた。たまたまその石のパレットをキズつけていたら、ある予想しない像がそこにできあがっていることにとても驚いた。

それは私からみて〈聖なる瞬間〉となったのだ。それは版画家一原の誕生を意味した。これはちょうどマックス・エルンストが、幼年時代に天井のマホガニーの羽目板から、さまざまな有機的な像を喚起、連想した体験に似ていないだろうか。偶発的で、意志的な試みから発生していない所が共通しているといえる。

エルンストは、彼自身の説明によれば、その半睡状態において視覚されたこの体験は「五歳から七歳まで」におこったという。とすれば一原とはかなりの差異はでてくる。また後年、エルンストはある雨の日、海岸の宿屋で洗い流された床板が、一種の幻覚、妄想へ誘った。それを数枚の紙をおしつけ、その像

144

を写しとった。

こうしてエルンストは偶然の行為により、一種説明不可能な映像を獲得した。これが絵画における〈自動筆記〉の一つの技法たる〈フロッタージュ〉の誕生であった。エルンストはこれにより、さらに自由な連想をしながら、みずからの精神の幻覚能力を引き出していった。

単純に一原作品とエルンストのそれとの類似性を追い求めたりしてはならないし、それをすることはかなりまちがった発想ともいえる。というのも一原の体験は、エルンストがのちに理論的にのべるような〈精神の幻覚能力の能動的役割〉の拡大とは必ずしも一致しないのだから。

まちがいなくこういえる。誰かの理論に左右されてしまった固定化した方法論では、あのマチエールの〈無限の響き〉はでてこないと。一原は、恣意性を排してもっと純粋にマチエールそのものにより多くを語らせようとしているのだ。そして最初にのべたように、そのマチエールが既成の事物や何かにみえることを徹底的に避けようとしているのだ。そこが決定的に異なるといえる。

一原に線が集積した作品があるが、そこに生きづき躍動している線のリズムも自律している。また花弁のような、実に食肉的にみえる作品もある。一原は、物質の表面を摺る。そこに風景でもなく、事物の模倣でもないものが生まれる。一度全てを〈偶然の神〉に任せて、そこから何がうまれるかみてみようとしているからにちがいない。つまり、意識しない所作。最後までなりゆきにまかせてみる。かっこよくいえばこういえるかも知れない。〈廃物〉のオブジェや様々な素材を〈パン〉にして、〈インク〉をブドウ酒にして、一人黙々とアトリエの中で神秘的な儀式を執り行ったと! 一原が全く意図しないところからこれまでにない新しいマだからであろうか。それゆえであろうか。

チエールが立ち現れることがある。私はこう解釈している。この意識しない行為が素材に〈聖なる力〉を付与するにちがいないと。こうして無機質な素材が〈有機的生命体〉という高次元なレベルまで引き上げられてゆく。つまり類まれな前衛的意識に裏付けられた思考が、なんの変哲もない素材をもう一つの生命へと高めてゆくことになる。

特に近作の「RIS」「TAN」の作品は、私にはより自在となり別な生命性を帯びているように感じてならない。どこか植物的でもあり、その反対にハードな鉱物的硬直さも垣間見せてくれる。全体として双方ともかなりの深みあるフォルムをもちえているように感じる。これから一原自身が版画家として何を志向しているのであろうか。まず評者により安易に〈だまし絵〉といわれない自立した空間をどう構築するかではないのか。

いまいえることはただ一つ。〈錬金術師〉たる彼はそれをのりこえていくだろうというこである。透明なそしてヴィヴィッドな空間をさらに深く追いつめ、比類ない〈美の宇宙〉をつくり出してくれるだろう。アーティストにはまちがっても〈退行〉は許されない。それは保守に身を固め自分を裏切ることになるからだ。ピカソのように、つねに自作を壊し、のりこえて新しい作品をつくり出さねばならないのだ。みずからの内的創造力をエンジンにして、どこにもない「アヴァンギャルドバード」として、革新的な美を創出しなければならないのだ。

3. 実験的作品

このフラグメントを締めていきたい。「NDA画廊」で、一原は自在に様々な実験的作品を発表した。

私は今度はどんな実験的な作品、オブジェをみせてくれるか、いつもワクワクしながら画廊に足を運んでいた。

こんなものもあった。シャーレとチェーンのオブジェ、薬のカプセルを即物的に並べたものや「絵馬」の制作である。また、ステンレスの面を〈鏡〉に見立てつつ実験的な作品にチャレンジしていた。あとで詳しくふれることになるが、このステンレスの〈鏡面〉性を活用してモニュメンタルな立体作品も制作することになる。

美術史的にいえば、〈鏡〉の使用はマニエリスム美学の一つの特徴でもある。一原は実際に〈ステンレス〉に熱を加えて、そこに映る風景などを歪ませる実験的作品にチャレンジした。

一方で〈紙鏡〉（ペーパーミラー）という言説をよく使っていた。それは、「版」作品も文章もまた〈自分の内面〉を映し出す〈鏡〉であるという。〈鏡〉に映ったものから〈私を発見〉してくれというのだ。

それにしてもこの〈紙鏡〉という言説、私も好きな修辞的言説だ。私も、自分がつくり出すものは基本的に自己像が映った〈鏡〉だとおもっている。そのつど〈鏡〉には新しい自分が生まれでていれば と念じているのだが、いつもそうとはならないことが多いのも事実だが……。

その中で、これまでとは全く異質な作品と出会うこともあった。こっちの貧しい脳がそれについていくのが難しいこともあった。その一つが「箱庭作品」だった。一九八四年の年末に、一原はそれをはじめて「NDA画廊」一〇周年記念の「俳句・版画・箱庭」展に発表した。

いうまでもなく〈箱庭づくり〉は、アートセラピー（芸術療法）の一つである。日本にこの療法を導入

したのは、ユング派の心理学者河合隼雄という。これは医学療法において感情の言語化に適していると

いう。

「箱庭療法」では、箱に砂をいれ、様々なもの、たとえば人、動物、建物、木などをクライアントに自由

に配置・構成させる。その配置・構成から、クライアントの心の底にあるものを読み取るわけだ。

この時、会場には、モノタイプの版画（二〇点ほど）や俳句の短冊（二〇句ほど）、さらに立体作品と「箱

庭作品」が並んだ。立体作品は、ビール瓶やジョッキをダイヤモンドカッターで切断し、その断面を少し

ずらしたオブジェだった。一原作品の中では、めずらしくやや荒々しいコンセプチュアルなものだった。

ただこの「箱庭作品」には、人、動物、建物、木などは無く、かなりガランとしていたように記憶して

いる。たしか全体の色は濃い灰色だった。見ていてとても戸惑った。はたしてこの「箱庭作品」は、アー

トセラピーを目的にしたものなのか、あるいはあくまでアート作品なのか、どうにもその区別ができな

かった。この時、一原にその制作企図を確かめるべきであった。というのも、この後この「箱庭作品」は

新展開をみせることなく、短期間で終わってしまったからだ。

気になったので調べてみた。どうも医学的なアートセラピーとは直接的には繋がっていないようだ。

箱庭と盆栽は、美術を始めた頃から夢だったというのだ。こんなこともあったという。東京画廊主山本

孝が、「現代美術としての盆栽はまだない。ぜひやってほしい」といった。山本に請われてプランの一つ

を話した。「それはいい」と言われた。さらに参考になればと、発想として共通点がある外国作家の立体

造形作品の写真をみせてくれた。だがこの現代美術としての盆栽は実作までいかなかった。「年齢を考え

ればこれからやるとしてもみずからの盆栽は時間がかかる」と諦めたようだ。あとでそのときやってい

たら「ものになっていたかも」と悔やんだようだが……。

では「箱庭」のアイデアは一体どこに由来するのであろうか。かなり時間をさかのぼることになる。真狩での少年期までさかのぼる。当時遊び道具などない中、子供の間で「箱庭」の見本があり、遊びの一つとして身近な品を使った〈箱庭づくり〉が流行ったという。真狩の店などに「箱庭」の見本があり、遊びの一つとして身近な品を使った〈箱庭づくり〉が流行ったという。陶器でできた灯篭、橋、藁ぶきの家、蛙などが一銭から五銭で売られていた。さっそく一原少年は、リンゴ箱を「箱」（ボックス）にして、友から教えてもらった下水の底にある粘土を塗った。さらに裏庭から苔を集め、母から三銭もらい橋を買って置いた。なかなかいい樹がなく羊蹄山の裾野辺りからイタヤの木を見つけ植えたこともあるという。

こうした子供の時の〈箱庭づくり〉の思い出が、どうも蘇ってきたようだ。だから自らの懐かしい記憶に沿った制作だったようだ。

この頃に北海道立近代美術館から出品が依頼された。この年のテーマが「水」だった。このテーマに合わせて「箱庭作品」を出品したが、一原はどうもこの作品から〈私の意図は伝わらなかった〉とのべている。私もこのテーマ展の会場でみたが、残念ながらさほど強いインパクトはなかったと記憶している。

全体の色が灰色だったのは、粘土を意識したからであろうか。

一原はあとで〈意図〉そのものに問題があったと反省の弁をのべている。現代美術としての「箱庭」は、そう簡単ではないようだ。かなりしっかりとしたアートコンセプトが必要のようだ。

*

これまで「アヴァンギャルドバード」としての実験をサポートしてきた長谷川洋行は、二〇一六年

一一月、交通事故で急逝した。私は死亡記事をみて驚いた。これまで名は「ようこう」だと思っていた。みんなそう呼んでいた。が、ちがった。「ながゆき」だった。私も、長谷川自身から名前は「ながゆき」と聞いたことは一回もなかった。この時、一原が百歳で亡くなってからすでに六年たっていた。

長谷川の死。惜しまれる死だった。エネルギッシュで機関銃のように話続けるあの姿をみれなくなるのはとても淋しい。この事故死のあと、二〇一七年五月に良きパートナーであった森ヒロコ（版画家）が、長谷川の後を追うようにして病気により天へ駆けて行った。森ヒロコの死後、二〇一八年に全作品を収めた『森ヒロコ作品集』（柏艪舎）が刊行された。

現在、二人が築いた美術館は、一部名称をかえて「森ヒロコ・スタシス記念　小樽バザールヴィタ美術館」となり開館している。「NDA画廊」に繋がる方々が地上から姿を消してしまった。それは白熱していた一つの時代の終わりを物語っていた。それがとても淋しい限りだ。

森ヒロコ・スタシス記念 小樽バザールヴィタ美術館（★）

森ヒロコ・スタシス記念 小樽バザールヴィタ美術館の建物の柱にドローイングしたスタシスの作品（★）

IX 詩人木ノ内洋二の魔術

メビウスをめぐりどおしのかたつむり（一九九三）

「HE」(8.7×7.0、1960年)（＊）

1. オイディン・ブース　或いは　核のない桃

小樽に木ノ内洋二（一九四〇―二〇〇五）という詩人がいた。はじめに個人的な木ノ内との思い出を少し語っておきたい。ただ思い出といってもさほど多くはない。最初の出会いは「ＮＤＡ画廊」で開かれた一原有徳の個展会場であったと記憶する。この時少し話をした。詩人であるが、写真にも詳しい方という印象がある。明治大学を卒業後、小樽に戻り、一時期小樽の陣内露山写真場に勤務していた。その後、市立小樽文学館で二、三度顔をあわせたことがある。市立小樽文学館の開設の労をとり、その後も嘱託職員としてこの文学館の企画展などの下支えをしていた。では素顔はどうか。少し探ってみたい。とても映画好きであった。小樽にあった幻視舎に出入りした。音楽はブルース狂だった。ブルースのレコードを集めていた。北方舞踏派ともかかわっていた。また小樽写真研究会のメンバーだった。

詩人木ノ内洋二という存在を強く意識したのは、小樽・潮見台にあった一原のアトリエで木ノ内との共作、詩画集『オイディン・ブース　或いは　核のない桃』（一九六六年）を拝見したときだった。このタイトルが私にマジカルな謎をかけてきた。〈オイディン・ブース〉とは何か。そして〈核のない桃〉とは一体どんなことをシンボライズしているのか。そしてそれがどうつながってゆくのか。皆目分からなかった。少し考えてみた。オイディン・ブースとはギリシャ神話に登場するオイディプース（Oidipūs）のことであろうかと。

ギリシャ神話ではテーバイの王ラーイオスとその妻イオカステーの子。実の父を殺し、実の母と親子婚を行った。のちにエディプスコンプレックスに名を残してゆく。一方中国や日本では、桃には邪気を

払う力があるといわれた。桃の節句には、女子が桃の加護により健やかな成長を願った。さらに女子が将来妊娠して子供が授かることも願ったという。また〈桃の核〉は、神の居場所と考えたという。「桃」は中国からペルシャやローマへ伝わった。そのため〈ペルシャの林檎〉とは〈桃〉のことという。どうも木ノ内は、この桃には〈性的な隠喩（いんゆ）〉を付託させたようだ。

この詩画集はこれまでみたことがない程に異様な相貌をもっていた。一口でいえば全く別々な惑星が突然衝突して、地上にその造形体を残していったようにみえた。無機質で幻惑的な一原の作品と、それとは真逆の木ノ内の形而上学的なポエジー。そうだ！　二人の悪だくみにより、この詩画集は〈奇妙な卵〉いや〈奇妙な桃〉となって地上に産み落とされたのだ。

木ノ内の詩は、私には一九世紀フランスの詩人ロートレアモン伯爵とフランス象徴主義の詩人マラルメのポエジーがまぜこぜになっているように感じた。たとえば「盲目に似た落日の手術台の網膜に残し」は、すぐにロートレアモン伯爵の『マルドロールの歌』（一八六八年）に収められた、あの有名でシュールな詩句「ミシンとコウモリ傘との、解剖台のうえでの偶然の出会いのように美しい」を連想させた。

また詩人マラルメは「半獣神の午後」において、ギリシャ神話世界を〈あそび野〉として選び、ニンフと官能的な愉悦にひたる情景を描いたが、それをふまえて木ノ内はここではギリシャ悲劇のオイディプスを登場させたにちがいない。先にも触れたようにいうまでもなくオイディプスは実父を殺し、実母と性的な関係を結んだ。そんな物語を下地にして、木ノ内は詩中において桃に〈ファルス（性）〉をシンボライズさせたのだ。

とすれば、この詩の世界には、木ノ内が師事した稲垣足穂が濃い影を曳いているともいえるのではな

いだろうか。いやそれだけではない。まちがいなく木ノ内の内部に生々しく息づく〈ファルス〉が素顔を
みせているにちがいない。驚くのは、詩にはいろんなものがまぜこぜになっていることだ。オンプ、液体
を吸いとる器具のピペット、ネジ、鋏など、さらにロコモーティーヴ（機関車）の火失やポインターマン
（転轍機を動かす人）など。こうした雑多でやや非詩的な言葉を配することで、そこから〈不意の出会い〉
を造り出していった。

こんな一行がある。「鳥たちの反魂香」。この〈反魂香〉とは中国の故事に由来する。その香を焚くと、
その煙のただ中に死者の魂が立ち現れる、という。そんな風に木ノ内は煙の中にみずからを隠し込み、
ゆったりと私の眼の前から幻惑の幕の奥の方へと姿をゆっくりと消してゆくのだった。

この詩は、木ノ内という詩人の特異な資質を知る上で恰好な素材となっている、といえる。

ひとまずこのミステリアスな詩人の横顔にもう少し迫ってみたい。生まれは一九四〇年三月六日。洋
二には、ある意味が隠されている。父・久一が干支の〈辰〉にかけた。地上では龍の化身として妖しく変
幻するといわれるタツノオトシゴから採られた。

生粋の小樽っ子である。花園小、菁園中、緑陵高校、北照高校に通った。その後、明治大学文学部仏文
科へ。木ノ内は小さい頃から本好きだった。よく古本屋に顔を出した。こんなこともあった。高校二年の
頃というから緑陵高生の時、よく通っていた市内のボックス席が三つしかない茶房「スカラ座」で詩人
鷲巣繁男の本『メタモルフォーシス』をみつけた。この本の第一章に記された「AMOR et MORS」（「愛と
死」）が木ノ内の詩魂をわしづかみにした。木ノ内は、この言葉を呪文のごとく何度も唱えてみた。する
と、この言葉は不思議なことに彼の中にひそんでいた異次元の〈アナザー・ワールド〉へとつれ去った。

鷲巣は、日本では数少ないギリシャ正教会の信者で、ダニール・ワシリースキーともいった。横浜生まれであるが、太平洋戦争後、開拓民として石狩の地に開拓入植した。厳しい労働を耐えていたが、のち離農し、札幌の印刷会社に校閲者として働いた。もっぱら〈形而上学的〉な結晶度の高い詩や詩論を書いた。相貌も日本人離れしていた。木ノ内は、個人的に鷲巣と昵懇になった。そして交友させていただく中で鷲巣の詩空間に、壮大な叙事性と、さらに虚構の極地に立ちつつ、生の悲哀や悲惨さを凝視する鋭い眼を発見した。

木ノ内は明治大学で学び、そこでマラルメなどのフランス象徴詩を愛した。在学中から稲垣足穂の文学空間の方へと傾斜してゆくのであるが……。それ以前に北の地で鷲巣の〈人間味溢れる温情〉に浴したことは忘れられなかった。〈高次の聖性〉にねざした高質の詩性の洗礼をうけたことが、彼の特異な詩性の基底部を形成させたことはまちがいないようだ。

2 · 稲垣足穂──エロスの宙(そら)

少し木ノ内と稲垣足穂との交遊を寸評してみたい。出会ったのは、足穂が京都(宇治)にいた頃のこと。そこに四度程訪問したという。談論の中から多くの事を学んだ。そのいくつかを挙げてみたい。「美的なものは在るが、美なるものは存在しない」「一人の作家に影響を受けたら、先ず一五年は駄目だと覚悟をしなさい」。そんなラジカルで本質的な言説であった。

特に木ノ内の心に残っている言説がある。「文学には郷愁をそそるもの、懐かしいものがなければ駄目

です」。これは足穂が三島由紀夫文学にそれが欠落していることをふまえて語っている。この言説は、一見すれば足穂文学とは無縁とみられるかも知れないが、決してそうではない。片目だけで足穂をみて、これまで足穂文学の定型となっている天体とエロティズムを偏愛する文学と判断したらマチガイなのだ。

世間において足穂の文学空間には一つの定型となっている〈少年愛の美学〉とは異なるもう一つの美質があるのだ。ではそれは何であろうか。私はこうみている。それは陰影をもった郷愁感であり、そこでは失われた時間・記憶へ遡行する意識の河の音である。

とすれば木ノ内は、足穂文学から、鷲巣文学にはないもの、つまり風や星の哀しみを感じとる感性力や文学空間の根底には人間の哀しみが培われていなければならないことを教授されたにちがいない。

足穂と木ノ内の交友の目撃者がいる。作家・編集者の萩原幸子だ。萩原はある時、古本屋で足穂より『ヰタ・マキニカリス』を贈られ、それが縁となり交遊は続いた。のちに『稲垣足穂全集』の編集を手伝っている。萩原の「稲垣先生とY・K氏のこと」によれば、木ノ内が京都宇治に住む足穂を訪ねたのが一八歳の時。萩原は足穂とのつながりで、今度は木ノ内とも交友した。先の文に依れば、萩原からは木ノ内は典型的な「血判押したタル党員」となる。また足穂の側からみれば、様々な情報を運んでくれる〈小天狗〉にみえたという。

とはいえ、これだけはどうしても触れておかねばならないことがある。それは一体何か。四度程の訪問の際に、木ノ内が足穂のために手にしたものがある。それは足穂の奥様も証言していることだ。木ノ内は足穂の所望に応じていくかの文献を調べて資料提示をしたという。それらが原材料となって足穂文学の〈代名詞〉となっているあの『A感覚とV感覚』という視座が確立していったというのだ。足穂文学

に精通している方ならすぐに分かると想うが〈A感覚とV感覚〉とは、人間を口から肛門までを一つの筒と見立てる特異なエロス論である。とすれば、木ノ内は、足穂コスモロジーの〈一つの塔〉である〈A感覚〉と〈V感覚〉というユニークなエロス論を打ち立てる上での、影の功労者の一人となったのだ。

さて萩原をうらやましく思わせたことがある。それは足穂と木ノ内が、男同士だけに通交する直接法で会話していたことだった。そしてなにより萩原を驚かしたのは、当時足穂はまだメジャーな作家でなく、識る人も少なかった、それを一八歳の青年が一人で訪ねていたことだった。さらに木ノ内が『少年愛の美学』を何度も読みこなし、そこに刻印された言葉を自在にそらんじていたことだった。そんな年差をこえた親密な縁を足穂と木ノ内は結んだ。さらに縁は深まり、木ノ内（Y・K）は足穂文学の中にたびたび登場することになる。『少年愛の美学』（日本文学大賞受賞）には意味深長な図入りの〈三角形〉が挿入されているのだ。それは何を意味しているのか。足穂文学の愛好者ならすぐに分かるはずだ。

忘れないうちに記しておきたい。ある時、木ノ内は稲垣足穂宅を訪問する際に、どんな作品か不明だが、一原作品を持参し、それをプレゼントした。その時は、足穂からの一原作品への評はいただけなかった。ただそのお礼にと一原は足穂より『一千一秒物語』などを頂戴した。このままでは終わらなかった。

どの位後か不明だが、〈宇宙的先生〉から木ノ内への便りにこんな一文があったという。「毎夜一原版画が夢の中に出てくる」と！　ちなみにこの〈宇宙的先生〉とは、一原が足穂につけた〈あだ名〉であった。

この頃、足穂はかなり深刻なアルコール中毒に苦しんでいた。ある種の幻惑状態の渦の中で、一原の作品に宿った画像がさらに幻覚の苑へと誘い込んだのかも知れない。一原の作品が〈宇宙的先生〉の幻惑や〈幻覚〉を増殖させていったとしたら、これはなかなか興味ぶかいことではないか。

さらに木ノ内は一原を、師たる足穂だけでなく、敬愛する異端の文学者澁澤龍彦とも繋ぐ橋渡しを行った。もちろん直接的な結びつきではない。互いに実際に顔をあわせることはなかった。木ノ内は自作『ヴィオレット』を持って澁澤宅へ赴いた。澁澤は木ノ内に作品を〈多作し、毎年一冊位出すように〉と指示したという。このとき、澁澤は同様のことを一原にも伝えてくれたという。一原はそのメッセージを聞いてさらに「後半実作上に自信をもたせてくれた強い忠言だった」とのべているのだ。

3・一原ワールドへ

　木ノ内は詩的感性に基づいて、一原ワールドへの接近を何度か試みている。ここにあるのは「一原有徳への架空凝視」(Le25 Sept, '68)や「附録・一原有徳への Cross-World」(Le20 Jan, '64)「蔦の下道　一原有徳」(一九八六・一一)の三本だ。この三つは『詩人・木ノ内洋二』(二〇〇九年・市立小樽文学館編)に載っている。この図録は〈亡き父に／母上に＊その人に〉と捧げられている。原本は売り切れとなり、そのコピー版を入手できた。この冊子の表紙には木ノ内の横顔が添えられている。この絵は、私もかつて親交していた小樽の画家山田芳生によるもの。この冊子は、当時市立小樽文学館長だった玉川薫より資料としていただいた。この冊子の「編集後記」に玉川は「木ノ内さんは私のただ一人の先生であった。それは言葉の正確な意味において」と記している。いやそれ以上でもあったという。どうも玉川からみても木ノ内の知識の堆積量はすごく、疑う余地などない程に絶対的であったからだろう。そんなやや超

越的な部分が存していたためであろうか、木ノ内の言葉にはそう簡単に聞き直すことなどできない程の圧倒的な重みと深みがあったにちがいない。

そこでは木ノ内を評するにあたって〈妄信〉という言葉さえ使っていた。盲信ではない。〈妄信〉ということだ。どうして〈妄信〉というコトバをえらんでいるのであろうか。不思議だった。私なりに推察してみた。

どうも〈妄信〉には別なことを含んでいたようだ。ある時から、木ノ内の言動が別な様相をみせはじめたという。木ノ内から〈幻聴〉〈幻視〉〈幻想〉といった言葉が、口から発せられたことに玉川は耳を疑い、たじろいだ。信じられなかったが、そうとしかきこえなかった。玉川は、彼の体調不良を疑った。それに加えて木ノ内は次第にその〈幻聴〉〈幻視〉に従うそぶりもみせた。すぐれた感性の持ち主で、莫大な知量を誇ったこの文学者が心的に病んでいった。心的病は、いろんなものを崩してゆく。まさに悪魔による
. .
ものだ。知の働きを、そして記憶そのものを消失させてゆくのだった。どうもこれが〈妄信〉の実風景だったようだ。

玉川がひどく驚いたことがある。亡くなる少し前のこと。木ノ内は長く住み慣れた花園町の自宅を離れ、石山町で兄と暮らすことになった。みずから〈死の影〉をみたのであろうか。身の回りの整理を行った。多くのモノを捨てはじめた。その袋の中には自分のポートレートや、みずからの師として深く心酔していた額縁に入った渋澤龍彦と稲垣足穂の写真なども入っていたという。それに気づいて、兄は驚きつつそれを救出した。かなりのコントロールできない精神の乱れが襲っていたのだった。

それにしても、木ノ内の特異な詩質を培ったこと（性的趣向も含めて）とはなんだろうか。先の『詩人、木ノ内洋二』から探ってみたい。ここには「白い手帖」という回顧的断片が載っていた。そ

のいくつかから木ノ内の感性が、いかに形成されてきたか窺い知ることができる。そこに〈秘められた性〉にまつわることが告白されていた。

文学では『花のノートルダム』のジャン・ジュネや、テオフィル・ゴーチェ、さらに詩人高橋睦郎などの文学性を偏愛した。これは一言でいえば〈男色の趣向〉だ。そこには〈禁断のエロス〉が描かれていた。雪雄さんなる少年との唇合わせ。S君は、母親の部屋で白粉の下地を木ノ内の頰になすりつけてきた。嗜好も〈禁色のエロス〉が翳を落としていた。身体では乳首へのこだわり。さらにナルシズムへの耽溺。そうした自己愛を貫きながら独自の象徴的空間を築いていったのだ。

木ノ内の長詩である『ヴィオレットの仮面に向かって』にはこうある。「ヴィオレット　私の仮面よ」

「私の瞼の内なる鏡　私の仮面よ」「そなたを前にして　私の素面は死を息吹く」と哀切を重ねた。

〈ヴィオレット〉、つまり「あかねさす紫の女人ヴィオレット」は〈永遠なる処女〉であり、〈永続する美の形象〉だった。この〈ヴィオレット〉、はっきりとは確定はできないが、イマージュの源泉にはサルバドール・ダリの「ヴィオレット・ノヂエールの偏執症的肖像」が絡んでいるかもしれない。

さらに渋澤龍彦の『サド復活』との出会いも影をおとしているのではないだろうか。渋澤はシュルレアリストのアンドレ・ブルトンの長詩「ヴィオレット・ノヂエール」を介した女人像に言及しているからだ。そこには父娘相姦の秘密がひそんでいた。

このように、木ノ内は幻惑と現実の境目をゆれ動きながら、詩世界と幻想世界の両方に〈ヴィオレット幻想〉を織り成していったようだ。

このままでゆくと本来の一原に関するフラグメントからドンドン逸脱して、木ノ内の詩論へと変貌し

そうなので、これ以上の言及は避けたいことがある。木ノ内は現代思想社から、『タルホートピア』を編むにあたって一文を依頼された。そこである告白をしている。それはどんな告白であるか。足穂文学の底流には、ひそやかな官能のほのめきや〈かすかな肉のたゆたいとしての美的少年がフレームアップされる……〉と。この言説はまちがいなくそのまま木ノ内自身の〈肉のほのめき〉を示現しているのだ。永遠の美少年の臨在。この地上では獲ることが難しい妖しい美の香り。それを終生にわたって儚い〈美の幻影〉として掴みとろうとした詩人、それが木ノ内だったのではないのか。

話を戻してみたい。再び一原との〈魂との交流〉に触れてみたい。一原の美学と思想の流儀とはどうみても対極にいた木ノ内。だからこそ、未知なるものを知らしめる存在となっていたにちがいない。木ノ内が間（あいだ）に入ることで、土方定一やドイツ文学者種村季弘らとの一原との会話もスムーズに進んでいったこともあるという。実際に種村は四度程小樽に来て木ノ内と酒をのみ交わしている。だから一原にとってとても得がたい存在だった。一原が木ノ内の仕事に大いに感心したことがある。それは足穂信奉者とは異なるものだった。これまで陽の下に晒されていない文学者や未調査のことに着手していたのだった。〈小天狗〉としてではなく、北の大地に根をおろして新しいことを調べる文学者（研究者）の姿だった。それは結果として全てが成就することなく終わったのだが……。

木ノ内の『一原有徳への架空凝視』（一九六八年）という文がある。いくつかの詩的断章を連ねている。その中に見事なまでの一原評がある。こうのべてある。「一原氏にとっての作品は氏のアルピニズムと同じ、ゴルゴダ巡りであり、シージュポース的努力と並みならぬ誠実さの所産であろう」。つまりキリスト

と同じく十字架を背負っての〈ゴルゴダ巡り〉を行い、神より火を盗んだ罰として不条理きわまりないシージュポースの努力を重ねていたと。つねにそこには誠実さがあったというのだ。卓越した評ではないか。そこで強く木ノ内の文学館員としての仕事で特筆すべきとあげていることがある。一つは小樽の詩人大野百合子（一九〇八―一九三八）の、詩業の再評価だった。木ノ内に最初に大野百合子の存在を知らせてくれたのは小樽に文学館を作ろうという小樽ライオンズクラブの設立期成会の事務局を預かることになり、その第一日目に札幌へ赴き、詩人小松瑛子のところに行ったときのこと。小松は〈小樽に大野百合子という詩人がいるのをご存知ですか〉と問われた。と同時に大野作品が載っている『河』のバックナンバーを拝見した。木ノ内は〈平明な表現の裡に秘められた抑制の利いた抒情と、なお且漂い匂ふ若い女性特有の華やかさと天真爛漫さに心を奪われ〉たという。この時小松は近年評価が高まっている左川ちかの小伝『黒い天鵞絨の天使』を書き上げていた。小松は左川ちかと同じように大野はいまはうもれているが、すばらしい詩人だとのべたのだった。

一原は先の『詩人・木ノ内洋二』（小冊子）に「蔦の下道」（一九八六年二月）を書いた。

大野の生家は余市町にあり、漁場の網元だった。のちに上京して洋裁を学び、小樽で小樽洋服裁縫女学院を設立した。詩人宮崎丈二に師事し詩心を燃やし、詩誌『青い実』『詩歌建築』『河』などの作品を発表した。遺稿詩集に『雪はただ白く降りて』がある。木ノ内は彼女を「非名に手折れた一本の花」と讃えた。

もう一つある。一原は民俗学者早川昇の遺稿整理出版のことをあげている。ちなみに早川昇は経済学者・小説家であった早川三代治の弟である。

この〈木ノ内洋二の魔術〉を締めるにあたって木ノ内が一九六四年一月二〇日に書いた、一原への不

162

思議なオマージュでもある「Cross-Word」をあげておきたい。実験的な、ある種の〈図形詩〉にみえる。流れ落ちる星の礫。透明な薄明かりの野。空は祭壇へと化してゆく空間。この時、木ノ内は透明な眼で一原にひそむ〈内心風景〉を透視したであろう。全てのことが意味を失ってゆく空間。この時、木ノ内は透明な眼で一原にひそむ〈内心風景〉を透視したであろう。礫、死、祭壇という一原の魂魄の奥にしまいこまれていた〈死の記憶〉を強く感受したのかも知れない。さらにこの短詩「Cross-Word」の中に、木ノ内は卓越した一原についてのすぐれた評を置くことを忘れなかった。

　　　　　　　　　　　　星の礫が死んだ時
　　　　　　　　　　　　　　　　　　　　に
　　　　　　　　　　星の礫が死んだ時のように
　　　　三度羽搏いて　祭壇
　　　　　　　　　　空間の意味を失う

　一原の「版」は「マッスを模索する不毛の処女に似た登山」であるという。〈妄信〉どころか、なんと〈心眼〉をもったすぐれた詩人のユニークな評ではないか？　さらに「現代美術」の「不気味な火口に身を投げかける一つのモノクローム」であると鋭く洞察した。これも本質をわしづかみした卓越した評ではないだろうか。

　さらに木ノ内は、一原が創出した「版」世界の背後にアルピニストの相貌を、こんな風にダブらせてみているのだ。「人影のない忘却の高原」「屹立した屋根を岩肌に執拗なまでに思い出そうとする遠近法の

魔術」であると……。

一原は詩人の自在な想像力に驚いた。「人影のない忘却の高原」や「屹立した屋根を岩肌」というイメージ。一原の「版」に隠しこまれた「デ・ジャブ」の映像。まちがいなく一原は多くの山々でみた映像に束縛されることなく一度はそれを消去しつつ、刷る瞬間において「デ・ジャブ」の像が羽搏くことに賭けたのではないか。

木ノ内は詩的感性でそれを深く読み取ったのだ。考えてみたい。今一度、〈空は祭壇のように〉というこの詩句のことを！　宇宙的でありつつ虚と実が混じりあった「空」。そこは祭壇のようになるというではないか。

たしかに、一原は「版」という〈虚〉の中に、マジシャンのようにひそかに一つの「リアルなイマージュ」を隠しこみ、それが意味性を失ってゆくことで、そこから新しく何かが生まれることを仕組んだ。その ことを考えてみるとき、木ノ内によるこうした高質の〈詩的解剖〉は詩人としてのイマージュ力を巧みに生かしつつ、一原にひそむ〈内景〉に息づくものを鋭くえぐり出しているのだ。木ノ内の詩文にはどうあがいても私には及ばない〈聖なる詩性〉の輝きがある。

一つ触れていないことがあった。一原の初期平面作品についての木ノ内の評である。木ノ内は、その絵の中の〈光景〉は恐ろしいという。石版作品（『美術手帖』の表紙を飾った）には、こんな印象を寄せている。「地獄のすきま風さえ吹く余地のない機械の奈落にも例えるべき集積である。画家は此処で神なき祈りを賽の河原の石積み唄に託したのであろうか」と。この初期作品（石版）についての詩的評はなんと秀逸であることか。私は木ノ内には渾身の一原論を書いてほしかった、とつくづく想うのだが……。

X ダダの使徒

ウォホルの九つの顔鉢朝顔（一九八七）

「コイルと犬」（最大径14.7、1964年）（＊）

1・「今日の正常位展」

一原有徳の別な相貌、つまり「アヴァンギャルドバード」としてのアートワークに迫ってゆくことにする。一原に潜む「タブラ・ラーサ」の志向は、時として既成の美そのものに、そして、その保守的な価値観にも〈異議申し立て〉を行った。元を辿ると、この〈異議申し立て〉とはいうまでもなくダダの精神そのものに繋がっている。

ダダは第一次世界大戦中、スイスのチューリヒで奇怪なうぶ声をあげたという。それは一九一六年のこと。場は、キャバレー・ヴォルテールといわれている。その中心にいたのが詩人のフーゴー・バルやトリスタン・ツァラらであった。この運動は、その後も各地で、私生児として奇怪な声をあげた。日本でのうぶ声は一九二〇年の頃という。とすればかなり早い受容といえる。辻潤はみずからダダイストを名乗り、吉行エイスケは詩誌『ダダイズム』を刊行した。さらにドイツから帰国した村山知義らは「MAVO（マボ）」を結成し、ダダ的な演劇や舞踊など、芸術の革新をおし進めた。

その後ダダはしばらく息をひそめていたが、第二次世界大戦後、一九五〇年代から六〇年代にかけてアメリカで「ネオ・ダダ」が生まれた。レディメイド（既成品）や廃物を使用し、さらに様々な図像を引用し、これまでの芸術に反旗を翻した。ただダダとはあるが、第一次世界大戦時のそれとはかなり異なっていた。大衆文化や消費文明が謳歌された時代を反映し、社会的・文学的性格よりもより美術的様相が濃くなり、また時代の潮流に沿いつつ〈反芸術〉的な性格をみせた。またフランスなどでは「ヌーヴォ・レアリスム」が誕生し、「ネオ・ダダ」とは別な様相を呈した。

日本でも一九六〇年代に、関西で「具体」グループが組織され、東京で多数の〈反芸術的作品〉が賑わした無審査の「読売アンデパンダン」展が立ち上がった。また都市型の〈ネオ・ダダ〉的な運動体というべき「ハイレッド・センター」（一九六三年結成）も活動をスタートさせた。このグループ名は、メンバーとなった高松次郎、赤瀬川原平、中西夏之の、〈高・赤・中〉から採っている。

そうした全国で燃えあがった前衛アートの流れを受けて、一九六四年秋に札幌でも「ネオ・ダダ」的精神が芽生えた。一九六四年年一〇月に「今日の正常位展」がHBC三条ビルギャラリーで開催された。この「正常位」という名前は、〈性上位〉をもじっている。それを主宰したのは「無理性芸術株式会社」というナンセンスな団体。〈無理性〉という言葉、ドイツの観念論の祖たるカントの著作『純粋理性批判』『実践理性批判』を茶化したようだ。オルガナイザーは、菊地日出男。菊地は、一九三四年に江別市で生まれている。前衛思考の強い美術家で、一九五五年には「読売アンデパンダン」展に出品している。では、菊地がこの時期に制作した作品とはどんなものだったのであろうか。一九九四年に「札幌アヴァンギャルドの潮流展」（北海道立近代美術館）が開催された。副題が「戦後から現在へ——北海道における前衛美術活動の軌跡」という。菊地日出男は、「僕のおうちはビール会社前」を出品した。この作品は一九六一年に制作し、一九九四年に再制作したもの。それはベニヤ板に建築素材を使って壁をつくり、そこにビールの王冠を埋め込んだ。ポップ感覚に富み、王冠がリズムを刻んだ。〈ビール会社〉とは、サッポロビールのこと。その工場の近くに住いがあったようだ。

菊地は、この「今日の正常位」展の後、飲食業のいくつかの店の経営者となった。その中には、「バー・サン」があり、さらに株式会社「ドリームフード」を説立し「いろはにほへと」「春花秋灯」などの店舗展

開をした。またこんな一面もあった。一九八三年の北海道知事選では、田村正敏（元・日本大学全共闘会議書記）と共に革新系の候補を支援し、ススキノの飲食店オーナーなどに呼びかけ「勝手連」を結成した。この「勝手連」の名は、ベトナム戦争時に戦争反対を叫んだ市民運動「ベトナムに平和を！市民連合」（「べ平連」）を意識したものであろうか。

「今日の正常位」展への出品者は、菊地の他に、千葉豪、児玉喜八郎、高橋英生、一原有徳らがいた。出品作のタイトルを挙げてみる。菊地は「ジャンプ式小便場」、千葉は「トリマルキォーの饗宴」、高橋は「ニッポン・ニッポン・赤コンポジション」、児玉は「興奮集団の周期的運動」、一原は「自由にお並べください」だった。

＊

この一原作品は、六四個の版画ユニットを格子（八×八）に掛け、それを組みかえ可能にしたもの。つまり鑑賞者が自在に作品を変更できるという参加型のもの。このように一原作品は、ダダ的思考に強く根差したというよりも、当時企図していた展示表現スタイルの延長上に沿ったものだった。

ただこんな吉田豪介（美術評論家）の評が残っている。一原作品は「画面構成における意識と無意識の接点を探る実験の提案」（『北海道の美術史　異端と正統のダイナミズム』）であり、かなり注目される作品だったと。吉田は、〈画面構成における意識と無意識の接点を探る実験〉というが、私には、それよりも一原の遊戯に昂じる意識の方が強いと感じている。自作を高度（高尚）なものにせず、みんなが勝手に並べかえて楽しんでくださいという。何事も複雑に考えない、このあっけらかんとした意識こそ、一原そのものではないか。みんながやることはしない。みんなが美しいというものは造らない。あえていえ

168

ば、それが一原のアート戦略だった。そんなやや〈駄々っ子的〉な仕掛けを好んだ。だからここには一原流の〈ダダ的思考〉が宿っているといってもいいかもしれない。

一番ダダ的だったのが菊地の作品「ジャンプ式小便場」だった。菊地は、百円札をコラージュしたものを画廊の壁におき、床にしきつめてあった小銭を踏みしめてみさせるというもの。作品を鑑賞するためには、通貨をふみしめるという、いわば〈通貨冒涜〉というかなり危ない行為へと誘ったわけだ。この指示は巧妙であった。この作品は、刑法上の罪にあてはまるとの理由で、警察沙汰になり新聞をにぎわしたという。十分にダダの使命を果たしていた。

＊

別な角度から、一原の内にある〈ダダ的〉な思考を検証してみたい。彼は生粋の自然児であり、また既成の美に反旗を翻す異端児でもあった。つねに精神の遊戯性を忘れなかった。年齢を加えても、子供のようなたずらっぽい表情が見え隠れしていた。

なぜここで「ダダの使徒」というタイトルをつけたのであろうか。それはただ単に先の「今日の正常位展」に出品していたからではない。ましてやすでに先に触れてきた私の企画展「SEVEN DADA'S BABY」展や「帰ってきたダダっ子」展に二度にわたって参加してくれていたからではない。

それよりも私は、つねづね一原の芸術性には、既成の美に抗う自由な思考が息づいていると感じているからだ。つまり〈既成の美〉に抗う、その思考の底には、広い視野に立てば〈ダダ的思考〉が息づいているにちがいないとみているからだ。さらにいえば、素材の選び方や使い方も〈ダダ的〉ではないか。あえていえばそこに無機質好みの偏執性が関係していると思えるほどだ。

偏執的とは穏やかではないが、ここでは決してマイナスの意で使っていない。むしろ積極的に褒め言葉として使っているのだ。なぜならサルバドール・ダリを持ち出すまでもなく、偏執的な芸術家は、一つのことに固執することで意識はより全開するからだ。ひとまずこういえるのではないか。古い美を壊し、これまでにないものを造り出そうとする芸術家は、程度の差はあってもそこには必ずどこかで偏執的部分を持っていると……。

＊

では選ばれた素材とはどんなものであろうか。先にも触れてあるが、それは鉄、トタン、亜鉛板、ステンレス、銅板などだ。もちろん素材になったものには、米粒や動物の皮などもあるが、だんぜん無機質が多いのだ。その中には、野外に放置し雨風にさらしたトタンや機械の一部であったネジやナットなどの金属部品もある。私は一原が住んでいた潮見台のアトリエを訪れる毎に、周りに放置され腐食して錆色をみせる大量のトタンなどを何度もみている。それらが〈錬金術師一原〉の手によって変幻してゆくのだった。

なによりも廃物などの表面を加工し、物質の変容を愉しんだ。こうもいえる。その無邪気さは遊戯性を伴いながら、言葉を発しないオブジェを慈しむそんな偏執的な愛と繋がっていると！

いうまでもなくアーティストにとって素材は、いのちにつぐ位大切なもの。たとえば小説家は言葉を素材にしつつ、イマジネーションを駆使して独自な文学空間を築いていく。その文学空間は、一つの料理に譬えることもできる。小説を読む側は、その素材がいかに料理され空間の中で生かされているかを味わうからだ。いま〈一原は素材としての廃れたオブジェなどを偏愛した〉とのべた。偏って愛すること。

170

それはそのことを他に眼もくれずにひたすら愛すること。そのことに少しこだわって考えてみたい。別な表現でいえばそれらを自分のかけがえのない分身として愛することではないか。一原は捨てられ、無用の廃物となったものを偏して愛した。口の悪い人は、その姿をみて「マイナーなアーティスト」というかもしれない。

廃れたオブジェの破片や断片の一つ一つを愛でて、手を加えていく。この姿、たしかにマイナーではある。でもそれがいいのだ。高価な素材でなく、脇に転がっている無言のオブジェ達。それに偏することと。この姿、唐突にみえるかもしれないが、どこか小説家内田百閒に近いものがあるようにみえてしょうがない。内田は、借金に苦しむ話、食べ物の話、友や猫のことなど、やや非文学的なことを題材にした。片隅にあること、棄ててもいいような私的な出来事を拾いあげた。つまり日常の他愛のないことに偏した。しかし不思議なことに、そのたわいのない日常の断片が読む者の心にユーモアや温かさを与えてくれた。

これはこれまでよく言われてきた定番の内田像だ。少しそれを崩してみたい。というのも素材となった言葉の漢字を使って幻惑する小話を造りだしているからだ。それが「件」（くだん）という物語だ。『冥途・旅順入城式』（岩波文庫）に収められている。倉橋由美子は『偏愛文学館』でベタ褒めしているほどだ。漢字の「件」は、「人」と「牛」の合体だ。「私」はその人と牛が合体した「件」に変身する。この「件」は、生まれてから三日間で死んでしまう。その短い時間で未来におこる凶福を予言するという。ある種の幻獣話だ。一面で内田は、たった一字たる「件」を素材にして魔訶不思議な作り話を拵えたわけだ。なんという奇才、なんという恐ろしい作家ではないか。私はこうみている。まさに一原にとって「件」となったのが、〈廃

171

れたオブジェたち〉ではなかったかと。

ではなぜこんなにも、廃物的な素材に固執したのであろうか。もちろんそれらの素材は、街を歩けば

いつでも入手できた。安価で棄てられていたものもある。

はたして単純にイメージを造るよりも物質の変容に拘ったのであろうか。そしてそこで生まれる偶

然の美を好んだのであろうか。たしかに一原は、絵を描いていた時から具象作家の部類には属していな

かった。そして具象よりも心象や抽象の方を上に考えていた。そうしたことは大きい要素となった。だ

が果たしてそれだけであろうか。

私見であるが、そこに確固たる一つの人間観と社会観が反映していないだろうか。これまで一原はい

ろんな人と出会ってきた。心の優しい人。他のために身を砕く人。不正を嫌い平和と社会正義を求める

人。偽善を偽善とおもわない人。エゴイズムの塊のような人。〈サル山の親分〉を気取っている方もいた。

一原は厭というほど、〈人間動物園〉の実相をみてきた。たくさん見て辟易した。だから彼らとは、〈別

な世界〉に住みたかったにちがいない。山に登るのも本人は意識していなかったかも知れないが、俗的

世界からのある種の離脱だったかもしれない。登山は、この俗性に汚濁した人間世界(つまり人間関係

でもある)から離れ、本来のみずからを取り戻す行為でもあったはずだ。またこうもいえる。俳句世界で

も自然を客体化し、抽象化を試みたが、詠む主体たる自分を句の中で消すことはできなかった。どうし

ても創句する主体、自我が絡んできた。それが次第に悩みとなってきた。どうしてもそれらを〈脱構築〉

することが課題となっていった。

そんなことがいろいろと絡みながら、アート世界では別なことを願ったにちがいない。こういえるか

もしれない。無機質的なオブジェ達と付き合うことで、〈人間的なもの〉〈人間臭さ〉〈甘っちょろい情緒世界〉から解き放たれると考えたのではないかと。

いっさい余計な口だしをしないオブジェ達。無言性（沈黙性）はとても新鮮かつ魅力に満ちていた。そのままで自分と付き合ってくれた。気がねは不要だった。俳句のように句会での評価や他人の眼を意識しないで済んだ。これまで感じたことがない新しい歓びがあった。人間を気にしない別世界があった。

つまりこれまでどこにもなかった〈精神の自由〉、その躍動があった。

では一方の登山はどうか。登山は、考えようによってはかなり自己充足的であり、社会的にみれば非生産的行為ではある。また一原には気どった〈名山趣味〉はなかった。そんなに有名な山でなくてもよかった。どんな山も等しく価値があった。山には上下の差はなかった。一つ一つの山を恋人のように愛した。いうまでもなく登山行為をお金に換算できるものでもない。どんなに危険を冒して登山したとしても、そしてそれを自慢しても、たいしたことにみてはくれない。ましてや一つの功績として履歴書にかけるわけでもない。

未踏の山があれば、計画を立てながら挑んだ。それができれば、しばしの休息後、また新たな山のことを調べた。そのくりかえし。この下調べの時間が、日々の雑念を拭い去った。

一原には、日本人がよくみせる山への愛着とはちがうものがあった。むろん山歩きの楽しみの一つである、四季の推移がみせる華麗な美しさはなにものにも勝るものだった。心身は喜んだ。また処女峰の征服という気負った意識とは無縁だった。むしろそれよりもはじめて登る山を〈知〉り、〈体験〉したことを大切にした。

では一原にとって山とは一体何だったのか。再び問いたい。これに触れながら、ここでは少し私的感慨をのべてみたい。間違いなく山は〈人間のメタファ〉でなかった。つまり母でもなく父でもなかった。気づくことがある。〈未知の山〉に対しては、人並みの以上の憧憬心を抱いたが、一原らしいのはそこでも情感的な志向を抑制し、きわめて〈理性的なかかわり方〉を心掛けていることだ。

優れた登山家は、含蓄のある素晴らしい言葉を残した。イタリアの登山家ラインホルト・メスナーは、「目の前の山に登りたまえ。山は君の全ての疑問に答えてくれるだろう」という。名言ではないか。山は〈大いなる師〉であるという。一原にとっても山は〈大いなる師〉であり、自己省察を行う絶好の対象となった。〈大切な人〉や〈哲学書〉となり、ある場合はそれ以上の価値のある存在となった。それはどういうことであろうか。それをどう解釈すべきであろうか。私見をのべてみたい。山では自分が〈素っ裸〉になった。いや〈素っ裸〉にならなければならなかったのだ。なぜなら小賢しい浅知恵は全く通用しなかったからだ。どんな人間であるか、本人が意識しなくてもそれが全部透けてくるのだ。こう言い換えてもいいかも知れない。まさに嘘をつけない相手だと。いつも本心を語りあうことしか親しくなれない真の友人だったにちがいない。

一原は、一つ一つの山を登るという出来事（一部始終）を意識して全て記録した。それは莫大なデータとなって残された。いま流にいえば一つ一つの山を記録しデータ化したのだ。これは単なる一原の記録魔の習性によるものではない。

それだけで終わってしまうと、他の登山家やエッセイストと大した違いがなくなってしまう。私はこうも考えている。全てを記録する意識、その背後には山そのものを、人間をはるかに超えた大きな存在

174

体として客体化するという意志もあったにちがいないと！　そうすることで、自分の行為を冷静に省察
し、まちがいなくそこから得たものを心のページに刻みこみ、貴重な財産としたのではないか。

さらにこんな見方もしてみたい。俳句は短詩型の芸術だ。だが登山は、時間と空間がリアルにかつ複
雑に絡んでいる小説や叙事的なもの。私は、その違いを一原は意識していたのではないかと推察するの
だが……。山の魔力性は短詩型では描ききれないと考えたのではないだろうか。だからこそ、いやそれ

ゆえに先に詳しくみたように、山をテーマに文学作品にもチャレンジしたのだろう。

山には霊力が存する。いやそれを魔力といかえてもいい。人知をはるかにこえたものが宿る、壮大
な生命体（霊気体）でもある。だからこそ記録としての〈登山記〉とは質的に異なる山の霊力をテーマに
どうしても山岳小説を書かねばならなかったのだろう。そこが山岳人としても異色である。生きて息を
する有機体そのもの。かつ不可知を帯びたシュールな「巨大なモンスター」としての山。それを文学とし
て描きたかったにちがいない。これについては別の〈フラグメント〉でくわしくのべることにする。

狭い視野しかない人知を寄せ付けない美しく厳しい魔的なゾーン。そこには言葉でいくら表現しよう
としてもできない別なものが存在していた。俳句や版画とは質的に違う世界が広がっていた。だからこ
そ大きな怪我を乗り越えながら、七〇歳をすぎても果敢に山へ向かったのだろう。山はいつもある時は
手荒く、ある時は優しく無言で歓迎してくれた。登山は無上の友人でもあったが、一歩まちがえれば不
思議なパワーを放つ魔王でもあったといっていい。その霊的で神秘力にみちた魔王が一原を呼び寄せた
にちがいない。

「SEVEN DADA'S BABY」展―ギャラリー・ユリイカ2F（1982年）（★）

「SEVEN DADA'S BABY」展の会場風景
中央に一原有徳作品（★）

2・オブジェ思考

ここから視点をかえてみたい。このフラグメントのテーマになっている〈ダダの使徒〉に戻って再考してゆきたい。ここで話題にしているダダ性を帯びたオブジェ的思考は、多様な方向へ展開していった。単相的にアート世界にとどまることはなかった。すすんで前衛的俳句などに導き入れた。どのように俳句世界にも立ち現れているかをたしかめてみたい。そのことに拘って句作を再考してみることにする。

句集『二人の坂』の「さくら以後」というセクションに次のような句がある。

「鉄屑の中に巨大なきりぎりす」

「釘二本打ちても不安さくら咲く」

「1910823 79420　白」

前衛俳句のエキスをいっぱい宿した前者二つの句は、〈鉄屑〉〈釘〉という無機質の事物がじつに即物的に描かれている。「鉄屑の中に・・・」では、鉄の廃物とは好対照に、小さな〈きりぎりす〉が配置され読む者に斬新なおどろきを与えている。どこか〈未来の予知〉を現しているような情景さえ読むものの脳裡に浮かんでこないだろうか。「釘二

本・・・」は、全くの脈絡が切断された地点から相反する〈不安〉という言葉と〈さくら咲く〉が接続されており、〈打ちても〉がより強調されている。ある種のディストピア的感覚さえ感じるほどではないか。

ここではひとまずそんな非合理の心象詩となっているといっていい。

それにしても情景と内面のざっくりとした大胆な切断には驚かされる。さらにこれらの句に、〈鉄屑〉〈釘〉という無機物が登場していることに特に注意を払うべきではないのか。

『さくら以後』には、他に登山用具に関係ある「錆びたハーケンくずし字が書けない彼だった」「切れたザイルそんなある日の白日夢」がある。もう一つ異色とおもわれる「体内に鉄片バラ科のサクラ咲く」もある。この句の〈鉄片〉もまた同じく実にストイックな表現様式に支えられている。〈鉄片〉と〈サクラ〉という相反するイメージの衝突がなんと鮮烈であることか。徹底して説明を排除し、ぶっきらぼうにかつ禁欲的に、脈絡をはずして創句を行うこの方法論を生かしめているのは、この〈鉄屑〉〈釘〉〈鉄片〉というオブジェであると考えるのははたしてあやまりであろうか。

これらを他の句、「生きるは蝸牛のみ煮えたぎる海と陸」「ぐにゃぐにゃに街融け迫りくる氷河」と比較してみるとき、たしかにこの二句がシュールの手法によって実験され、それなりに秀作とおもわれるが、私にはどこか宙ぶらりんに感じてしまうのだ。スケールは大きいが、やはりSF的にみえてしまうのがない。

三句目の「1910・・・」は、ダダ志向というよりも、大きな〈なぞ〉を秘めている。これについては別のフラグメントで私なりの〈解読〉を試みている。

3．「SEVEN DADA'S BABY」

一九八二年七月に、私は、今はクローズした札幌のギャラリー・ユリイカで、北海道では数少ないダダイスムを主題にした美術展「SEVEN DADA'S BABY」を立ち上げた。ギャラリーオーナー鈴木葉子との協同企画だった。画廊開廊一周年を記念したものだった。出品作家は札幌、旭川、小樽、東京の各地から参加してくれた。メンバーは阿部典英、山内孝夫、藤原瞬、荒井善則、藤木正則、一原有徳、重吉克隆の七人。私はこのあともこの画廊一〇周年記念の際にも同じテーマの企画展を行った。この時は「帰って来たダダっ子」展とした。双方とも、一九八〇年代から一九九〇年代の時代情況の中でダダイスムを再考することをめざした。私は「SEVEN DADA'S BABY」開催にむけて、こんなメッセージを出品者に送った。その一部を引いておくことにする。

　「SEVEN DADA'S BABY」は、表現者がいかにみずからの表現をつくりあげるか、その回路にダダの志向をもちこみ、私性と社会性の結合をめざし、むしろその位置からバラ色に染まったブルジョワ的価値体系が見せつける幻想を撃つだけのインパクトを獲得することをめざすものである。いまこそアナーキーな無意味な騒音を！そしてばかげた道化の劇を見せようでないか！そして世界の心臓をぶち破るだけのショット・ガンをうち込もうではないか！」

　一原は「SEVEN DADA'S BABY」に、新作「奉納・伊岐那　伊岐那美命―あるいはピテカントロプスエ

レックス」を出品した。ただし、この題名は、一原と相談しつつ、私がつけたものである。さまざまな廃物（雑品）による一種のアサンブラージュ（Assemblage）だった。このアッサンブラージュとは、さまざまな物体を積み上げ、寄せ集めて造形してゆく手法を指している。形式は、「絵馬」という日本の神社における〈奉納儀礼〉をもじっている。アサンブラージュ的であるが、フランスの彫刻家セザールとは全く異なるもの。日本の伝統たる〈奉納儀礼〉をふまえたアサンブラージュとなっていた。

この「絵馬」には原型がある。かなり前に全道展（北海道の公募展）に出したオブジェ作品にあるようだ。このことについてはすでに紹介してあるが、短く記しておきたい。全道展では、タイトルを「占」とした。札幌市民ギャラリー（一階）のかなり高い天井から吊るすスタイルにした。上がオブジェでステンレスの鏡面をいかした。ステンレスをアセチレンで焼いて穴を開け、下にも同質のものを置いた。その間にどこか骨のような形象（イメージ）をもつ版画を配した。さらにこんなことを仕組んだ。板に磁石をつけ、その磁石を取り換えさせた。一原有徳は、この変幻自在の作品を「二重絵画」とよんでいた。

その制作動機について彼は、こうのべている。公募展のあり方、会員と他のメンバーとの空間の占有について一石を投じるため、〈抵抗の意志〉を抱いて出したと！　つまり〈抗いの意識〉がこうした作品を生みだしたのだ！　一原は、この時会員であったが、会員、一般入選作などの作品の差につけた展示の仕方に疑問をいだいていた。それで〈いうべきことはいわねばならない〉という姿勢を貫いた。つまり作品を通じて、展示方法の在り方そのものに「一石を投じる」ことになったわけだ。

この「占」にみられる構成は、そのまま今回の「奉納・・」に継承されている。これまでの三つの試作が総合されたかたちとなっている。「絵馬」にも鏡（もっともこれはバックミラーの廃物であるが）をつ

けているが、それは一九六〇年代のこの作品の手法そのままだった。「絵馬」では、アルミカンの栓が数珠のようになって紐と化していた。

ここで気づいてほしいことがある。「占」や「奉納・伊岐那　伊岐那美命…」などの作品では、一原はみずからを「版画家」として自己限定していないことを。むしろ〈アイロニカルな実験家〉としてふるまっていることを。私には、さまざまなオブジェ、それも廃物、日常品の雑品を私撰してそれをひそかに組み合わせて作品に世相を鋭く批評させる〈ダダ作家〉の一面をもっているようにおもえてならないのだ！

また「占」や「奉納・伊岐那　伊岐那美命…」のタイトルや作品スタイルからも窺うことができるように、古い日本神話の〈引用〉も効果的だった。作品の前に立つと、祭りや夜店の場で、出会ったような懐かしさもあった。一方で廃れたものや機械の部品達を素材とすることには、失われていく一九六〇年代への郷愁も脈打っていたとみえたのだが……。

やはり一原の心性（エートス）の底には、廃物や機械への共感というか、ノスタルジーみたいなものが潜んでいるようだ。もう少しくわしく「絵馬」作品を考察してみることにする。一原は、日本の創造神アダムとイブにあたる二神に廃品で着飾った絵馬を奉納した。この手法は、馬鹿げたなかにも毒々しいイロニーをこめている。新聞批評では「一原有徳はタイヤ、空き缶、機械の部品などを絵馬と結びつけた作品を出品。この展覧会の中では一番、六〇年代を思わせる作品になっていよう」と報じ、「いずれにせよダダイスムという"精神の獣性"がどのように作家の中で屈折しているのか、そこがみどころといえるだろう」とも付け加えてくれた。

では一原の絵馬作品は、どんな〈精神の獣性〉が息づいていたのであろうか。私はこうみていた。察す

181

るに公害日本、自然破壊、環境汚染などにより、せっかく創成された〈瑞穂の国〉も、みるも無残に傷だらけとなった状況を憂いたのではないだろうか。大資本の論理だけが肥大し、生命の価値は、どこかにおいやられ、さらに〈機械の奴隷〉という時代はすでにすぎ去り、視えざる頭脳の密室からつくられた電子工学やAIという新しいイノベーションによって支配されている、そんな現代の悲惨な現実を知るにつけても、この奉納にこめられたイロニーはずっしりと重いといわねばならないのではないか。

なにより男神、女神へ献上したオブジェがとてもおもしろい。コカ・コーラやポカリスエットやジュースのアルミカンのたたきであったり、アルミカンの栓でできたヒモであったりした。先端には、ゴムタイヤがゴロンと投げ出されていた。なんともあそび心いっぱいのアッサンブラージュだった。

ここで視点をかえて現代美術の鬼才ともいえるマルセル・デュシャンのことを思い出してみたい。

デュシャンは、美術作品でありながら、言語作用を有効につかって見るものの脳髄への攪乱をつねに行っていた。たとえば、もっとも神秘的でありかつ難解である通称「大ガラス」と呼ばれる「彼女の独身者たちによって裸にされた花嫁さえも」は、まさにコンセプチュアル（概念的）な途方もない言語実験を伴っている。実はこのデュシャンのタイトルは、同じくダダの作家にも近似のものがみられる。写真家でもあったマン・レイの「彼女自身の影を従えたロープの踊り子」という油彩を描いているからだ。デュシャン作品にはマン・レイのこの作品からの影響がありそうだ。

デュシャンの言語実験で一番スキャンダルな作品は、いうまでもなく「L.H.O.O.Q.」と名づけられている髭の生えた「モナリザ」であろう。それは「Elle a chaud au cul」、つまり〈彼女の尻が熱い〉というフランス語の発音による語呂合わせとなっている。人は「モナリザ」のコピーをみつめながら、下に付加され

182

た「Ｌ・Ｈ・Ｏ・Ｏ・Ｑ」の解読を行うというシステムを強いられる。そのためここに仕組まれた「モナリザ」を揶揄するというシステムこそデュシャンの常套手段だった。

一原有徳の作品にも、このシステムが導入されている。ただ一原は、言語あそびよりも、即物的な廃品への嗜好を先行させたわけだ。デュシャンのようなややこしい複合したトリックはつかっていない。むしろ、素材としての廃品をそのまま生かすことに興味があったとみるべきであろう。

どうであろうか？　私見ではあるが、この一原作品はどちらかといえばセザールの廃物作品に近いというべきかもしれない。また一面ではハノーバーダダの旗手たるクルト・シュヴィッターズに通じるものがあるとみたい。つまり、デュシャンなどとくらべるならば、クルト・シュヴィッターズはより即物派である。そこがシュヴィッターズらしいところ。雑品、廃品を拾っている収集家であり、それでいて人一倍それを大事にして、組み合わせを行い造形する日常派といえる。シュヴィッターズの作品では廃品そのものが美を喚起するのであり、さほど〈ダダ的思考〉が先立っていないようだ。寄せあつめの構造を生かして絵画にしているのだ。そして醜悪な美やスキャンダラスな扇情主義とは一線を引いた。そこが造形する作品がどこか正装した紳士の風情をもつゆえんではないか。

つまりこういえるかもしれない。一原のダダ思考は、アイロニー性の濃い〈知的ダダ〉であり、文学性を保持したダダでもあると。そして何よりも政治的プロパガンダを低位なものとみなし、それに足許をすくわれまいとしている自由な精神の躍動がそれを支えていると。

最後に、「SEVEN DADA'S BABY」展の会期中におこった自然発生的な出来事についてのべておきたい。

「奉納……」の作品は、床にものび、ちょうど〈ピテカントロプスエレクス〉の足となっているタイヤや、アルミカンの口金と結び合っていた。一原とも相談し、予想外のことだったがおもしろいのでそのままにした。それは誰かのいたずらだった。私はいま久しぶりに「奉納……」の作品をみながら、ハンス・リヒターがシュヴィッターズについて批評した言葉をおもいおこしている。「〈シュヴィッターズは〉絶対に、無条件に一日二四時間中、芸術だけに生きた」。芸術の立場をかたくなに守ろうとしたシュヴィッターズは、〈新しい神〉たる「メルツ」をつくり出すことに専念した。当時、政治的ダダが主流をしめ、詩的革命と政治的革命とのせめぎあいが白熱した論争をまきおこしていた。シュヴィッターズはその論争の外に身をおき自分の立場を守ろうとしたのだった。「メルツ」とは、〈神〉の名であり、彼の〈魂〉である。

その〈神の家〉は、「メルツバウ」(メルツの家)とよばれた。シュヴィッターズは、戦争という文明の極盛においておこる〈醜悪な怪物〉に対抗するため、あえて〈価値のない廃品〉をこよなく愛したのだった。「メルツバウ」は、彼にとっての〈聖なるカテドラル〉であり、作業場でもあったが、それは大戦によって数度破壊された。ついにはシュヴィッターズはイギリスへのがれた。そこで納屋を改造した「メルツバウ」の制作を日々行った。家の壁には、大きくはないが、如露の口、車輪、ゴムのボールなどが石膏の壁にはりつけられていた。その写真をみて私は、美しく眠りにつく鳥のようにもおもえてならなかった。実は、私の小さな納屋のような書斎の上部に、この「メルツバウ」の横長の空間を写したポスターを飾って、毎日ながめているのだ。

私はこう宣言したい。一原は潮見台のアトリエ空間を「メルツバウ」としたと! 私流にあえて言いかえればそれは「イチバウ」「アリノリバウ」と命名したいのだ。かつて「北のウォール街」と呼ばれた小

184

樽。この街はずれの潮見台に立つ小さなアトリエ。それが世界に一つしかない〈イチバウ〉〈アリノリバウ〉となった。「イチバウ」「アリノリバウ」は、全てから自立するアトリエ空間だった。何かに似ることを嫌い、アイロニーのないもの、冗漫なものを、全て下位なものとして打ち捨てていた。観る人にそっと知的爆薬を仕掛けて、どんな反応をするか脇で楽しそうにながめている。まさに私が命名するところの〈イチバウ〉〈アリノリバウ〉で既成概念をどう壊すか日々楽しんだのだ。

こんなことを考えてみた。一原の父は、名の知れた小樽の花火師だった。どこかで一原は他人の観念装置に、かなり破壊力のある〈ダダの火花〉をちらすことをめざしていたのかも知れないのだ。

このフラグメントの中に〈タダの使徒〉として一原のことを書いておきたいとおもったのは、なによりも私の小さな、貧しい観念装置にも色とりどりの〈ダダの火花〉の華を咲かせてくれたからである。

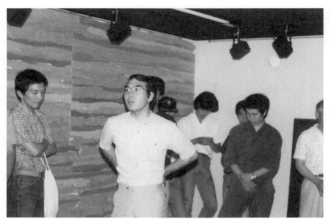

「SEVEN DADA'S BABY」展オープニング風景（1982年）

一原有徳の作品の一部（★）

制作風景
左・一原有徳　右・山内孝夫

XI　幻視家の相貌──小説空間

クラインの壺に居坐るこおろぎだ（一九九三）

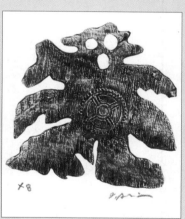

「X8」（9.1×9.1、1964年）（＊）

1．クライン・ブルーの石

　一原有徳という表現者。これまで触れていないことに筆をのばしてみたい。それはひとことではいえないが、あえて言葉を編み出していけば幻視家といっていいだろう。人は、幻視家というと、どんなことを心に想いうかべるであろうか。何かこの世にはない別世界をみることができる特殊な能力をもつ人とイメージするかも知れない。が、そんなオカルト的なことではない。むしろこういうべきであろう。フランスの哲学者で詩的想像力の研究をなしたガストン・バシュラールが詩的断章たる『大地と休息の夢想』において次のようにのべる事象に通底していると。その言説を引いてみる。「一つのイメージの深化はわれわれを、われわれの存在の深みへと降りてゆくように仕向ける。それは原初的な夢の方向自体のなかで働く隠喩の新しい力である」。

　このバシュラールの言説全体は、そのまま一原の作品全体についてのべているかのようにもみえる。たしかに一原の作品は、みるものを幻惑し〈われわれの存在の深み〉へとさそいこんでゆく磁力を帯びているからだ。

　それはそれとして私がこの言説に心が魅かれてゆくのは、その〈イメージの深化〉が〈原初的な夢の方向自体のなかで働く〉というくだりである。つまり〈隠喩の新しい力〉、これが一原の文章世界の中にも顕現しているからだ。

　ここでその〈原初的な夢の方向〉に立って、まずその中から一篇をかいつまんで紹介する。タイトルは「クライン・ブルーの石」。「山行小説集」たる『クライン・ブルーの石　一原有徳』（現代企画室・

188

二〇〇一年)に収められている。
最初はこうはじまる。「ある年の四月、多勢の人と十勝岳頂上に立ったとき、私は東に展開する雄大な
景観にしばらく魅せられていた。地図とは違ったいくつもの広く白い尾根、その下方にひろがる原生林
が、果てしなくつづき、模糊として雪霞の中に消えていた」。

一原は、このあと仲間と別れ、ロング・スキーで斜面を滑っていった。赤えぞ松の純林のところでザッ
クをおろした。その純林は紫褐色の樹肌をみせる太い幹がまっすぐ三〇メートル以上のびていた。そこ
で濡れたスキーを脱し紅茶を沸かして一息つこうとした。そこに沢筋の方でただならぬ光がさしている
のを発見した。その光に導かれるようにして沢頭に出た。すると予想もしない光景が、深い沢をはさん
だむこうに展開していた。白い風景の中に〈夏そのものの樹林の茂った丘〉があった。驚き、目を疑った。
よくみると、〈眼前に一枚の巨大な鏡を垂らしたような平面〉が、こちらの風景と区切ってあった。透け
ていて硝子のようだった。それはどうも〈異次元への扉〉だったようだ。この〈ガラス体〉のようなもの、
スタンリー・キューブリックが映画『二〇〇一年宇宙への旅』で描いたあの不思議な立方体「モノリス」
に類似しないだろうか！　一原はその〈無形の二次元の夢〉のようなものへ空身のまま入っていった。
そこでみたものは何か。そこにあったのは常夏の国だった。そこでは花が咲き小鳥が囀っていた。そ
の異次元の地では、どういうわけかネパールのような、それでいて日本の古い時代の服をきた数人に
会った。そこでさらに不思議なことを目撃した。
女の人が懐から裸の赤ん坊を出して座らせ、蔓草を絞ってその汁を頭にたらすと、赤ん坊はみるみる
灰色に変化して石になった。幻視はさらに続いた。そこに〈ギャラの実〉があった。別な果実を食べた男

はもがき苦しみ、みるまにミイラ化していった。その〈ギャラの実〉を他の人に与えた。お礼にとペンダントをくれた。手にしてよくみるとそれは方位石だった。

このペンダントをくれた女の姿を一原はこう描写する。〈小柄な体、色白の首筋、ヘアースタイルに衣裳、そして歩く動作。もう半世紀も前に忽然と私の前から姿を消した彼女である〉と。幻視の園の中で出会った彼女。はたして、この女は何者なのであろうか。虚か実か。それ以上の詳しい説明は一切ない。∴はたして一原にとっての永遠の女(ひと)ベアトリーチェであろうか。幻視の中に急にリアルな話がさしこまれていた。それに私はとても困惑した。どう解釈していいのか分からなかった。

一原はさらにつづけてこんなコトバを添えている。「あの時のショックは大きかったが、私は不思議と親しい人であればあるほど、特に恋愛感情が伴えば、その人をイメージにすることができない。これは特殊な悩の作用があるとしかいいようがない。それに救われた。イメージにすることができたなら、私は悶え死んだかも知れない。そう思える一つの出来事を、私は長い間自分の心の底に持ち続けてきた」。

・・・この様に突然に一原の私的告白を聞かされるのだった。ただそれにとても驚かされた。ここだけが異質ではないか。どうみても文脈からずれている。ひょっとしてこの女性のことをきしるしておくためにこの掌編をつくり出したのではないかとさえ疑いたくなるほどだった。ここだけが妙にリアルであり、生身の一原が立っているようにみえたのだ。

詩人ダンテは『神曲』において、ベアトリーチェに導かれて〈地獄篇〉から〈天国篇〉へと歩んでいった。一原にとってのベアトリーチェとなったこの女性。〈永遠の幻〉となったようだ。

もう一つ気付くことがある。〈特に恋愛感情を伴えば、その人をイメージすることができない〉という

くだりだ。その人を強くイメージしないことで、〈自分は救われる〉というのだ。これをどう解釈したらいいかいろいろと想いを巡らしてみたが、困惑するばかりだった。最後には途方にくれた。これは普通の人がいだく感情ともかなりちがっているのではないだろうか。

一原がこんな風に恋愛感情をつかみとっていたとは……。それにしても文中の〈一つの出来事〉の実体が気なってしょうがないのだが……。もう少しこのことを考えてみた。一原は、ひと一倍イメージする力が強いので、その女性の存在に支配されないようにして自分を保っていたのかも知れない。私にはどうしても、文学上の〈虚の女〉にはどうにもおもえないのだが……。それでこんなことも考えてみた。その消え去った女性の存在は、長く一原の心の中でうごめいていたのかも知れないと……。それでこの掌編の中でこの女性のことをほのめかすことで〈心の整理〉を行ったのかも知れないのではないかと。いずれにしてもこの〈忽然〉と一原の前から消えた女性が〈虚〉なのか〈実〉なのか気になってしょうがないのだ。なぜならここに一原にとって〈特別だった女性〉が立ちあらわれているのではないかともおもえるからだ。

一原のこの小説の続きをみておきたい。このあと元来た道を引き返した。また別の風景と出会った。その描写がとても絵画的だ。こうある。「インディアン・イエローの風景、魚眼レンズで見るごとく、円い地平線……。横一直線の縞模様を重ねた、遠近法絵画そのままの人為的に作られた風景のようであった」。

この仮構されたような風景の前が深い渓になっていた。そして平で面無形の幕に片脚をふみこんだ。そこには白い雲が舞い上がり、雲のように青い蝶が群れとなってきた。その青い蝶がびっしりと埋まった視野は、ヌーヴォー・レアリスムの美術家イブ・クライ

そのはずみで石が音を立ててくずれ落ちた。

・・
ンの平面となっていた。こうもいう。青一色に専心したイブ・クラインも企図しなかったであろうと。さらにイブ・クラインよりも〈自然がなす巨大な作品〉と表現した。とすれば、一原は自然がつくり出す青そのものは、それを〈聖なるもの〉として愛したイブ・クラインのより優っているといっているのかもしれない。

最後に、一原はいただいた方位石を使って現世（地上）へと戻ってくるのだった。〈ギャラの実〉といい、桃源郷のような幻視世界といい、まさに人外魔境への参入であった。それははたして山中でみた〈一瞬の夢〉だったかも知れない。まさ中国の思想家荘子がみた、あの「胡蝶の夢」のごとしである……。

いずれにしても自然が放出する霊力とは、とてつもないパワーを発揮するものらしい。未知のパワーにあふれた山。山そのものは人知を排する存在だ。山という存在体（有機体）は、そうした魔的な顔をもっているのだ。アルピニストたる一原は、そのことを存分に知っていたにちがいない。だからこそそうしたみずからの想像力を駆使して、〈人的魔境〉のゾーンを描き出すことができたのだろう。

ここにもう少しとどまってみたい。ぎっしりと青い蝶が埋められた視野について論じておきたいから
だ。〈二次元の幕〉からはみ出すことなく、イブ・クラインの平面にみえたという。そこでは不思議にも青い蝶が集合し、その一つ一つの形状が消えて青そのものになってゆくのだった。私はなぜ青い蝶なのかひどく気になった。

こんなことをイメージしてみた。一原は山の谷間や沢のようなところで蝶の大群を実際にみたことがあるかも知れないと！　その神秘的な光景が眼にやきついて離れなかったのかも知れない。それでなければ青い蝶がイブ・クラインの平面になるという表現は生まれてこなかったにちがいない。このように

幻視の中にも、眼がたしかにみた実相が織りこまれているようだ。

青い蝶がクラインの平面となってゆく、それに強く触発されて、実は私はある構想を立てたことがある。青い蝶ならぬ、一原の青い作品のみでギャラリー空間を飾ってみたいと……。

その部屋の真中に〈クライン・ブルーの石〉を一個おいてみたいと……。これは別のフラグメントで触れることになるのでたしかめて欲しい。

*

一原が創作した小説空間。その中の一篇をとりあげて少々語ってきた。では実際のところ一原の小説歴はどの位あるのであろうか。調べてみると一九七〇年代とかなり早い。一原が勤めた職場とは同系にあった札幌郵政監察官の堺浩とのつながりによる。堺は同人誌『楡』を主宰していた。その『楡』（一九七〇年七月）に発表したのが一原の山岳小説「乙部岳」だった。これが処女小説だった。

この「乙部岳」とは、道南にある標高一〇一七メートルの山。そこには義経伝説が残っており、山中に祠がある。岳名はアイヌ語「オトウンペ」（川尻に・沼が・ある・もの）に依るという。

小説「乙部岳」に目を止めてくれた方がいる。NDA画廊でも一原が親交した中国文学者中野美代子だ。中野はそれを文芸評論家小笠原克が編集長をつとめていた『北方文芸』に推輓した。一原は、伝統あるこの文芸誌をかなり意識して推敲を重ねて書き直した。一原自身は〈元々小説的素養はまったくなく、俳句的写生〉でまとめたという。主人公を横田周三とした。人は周三を一原本人として読んだようだが、一原自身は、モチーフは同じでも性格をかえてあり、〈あくまでフィクションである〉と念を押している。

ひと言そえればただこの周三の名は、一原の父の名でもある。

ではどうして他の山ではなく「乙部岳」を題材として選んだのであろうか?

それは山岳人が良きガイドブックとしてきた、北大山岳部の人々が編集した『北海道の山岳』(一九三一年)にこの「乙部岳」などが載っていなかったことが一因という。それでしっかりと書き残しておきたいと思ったようだ。また一原にとって処女峰であり、想い出の多い山でもあった。

登る前に、この山についての基礎的データがないので慎重に準備した。一度は濁川温泉から山越えで上ノ湯温泉へ。少し麓の事情などをつかんだ。二度目は、長谷川秀男と二人で登山。すでに語ってきたが実は、かなり意識して一原は道内の処女峰にいどんでいる。危険を伴うが、その体験を大事にした。のちにもう一つの小説「大千軒岳」もまたみずからの体験をベースにしてフィクションへと高めている。

では「乙部岳」の文学空間の中に入ってみる。この〈山行〉では地図にはない〈場〉と出会ってしまう。〈魔の山〉というわけではないが、地図を出してみてもどの位置にいるのか皆目不明だった。地形だけでも観察しようとするが、雲が深く垂れ、さらに森全体が視界をかく乱してしまった。

では一原は何をそこで見たのであろうか。はじめそこは帰農者の部落かと思ってみたが、どうもちがった。酪農家の家にもみえなかった。全く家畜の気配もない。サイロにみえたものがあったが、よくみるとただの石を積んだようなものだった。それはある種の実験室のようにみえた。人の気配がしたが、自分を避けているようにも感じた。それでひどく恐怖を感じた。ひょっとしてこれは阿片を密栽培をしている〈ケシ部落〉ではないかとも疑ってみた。

五日間の休暇を利用しての〈山行〉だったが、すでに六日目をむかえていた。帰りの道をさぐってみた。しかし迷路のように光はみえなかった。〈空はぶなの枝にふさがれて陰惨な沢〉であった。どんどん

194

食料もなくなってきた。五年前に買ってあったヒットビーが二個、あと乾パン一袋、カルパス半本、粉末ジュースとレーズン。それが全てであった。それを少しずつ食しつつ、必死に戻る道をさがした。どうにかこうにか、ようやく海岸へつづく尾根をみつけた。

この道南の山。かなりイージーに思えた山だったが、それが見事に裏切られた。周三は帰還後も、この〈未知の部落〉さがしに出かけようとしたという……。

私は全体を読み通してみて、この小説「乙部岳」をどうとらえていいかいささか迷った。一原は実録をふまえつつフィクションとして書いたというではないか。では一体何を表現したかったのだろうか。地図と実際とのちがいだろうか。地図には書かれていないことがある。それが山という存在そのものを示しているといいたいのだろうか。いうまでもなく地図とは、人がつくるもの。だから万能ではない。地形も植生も変化してゆく。また地図にないものがあっても不思議ではない。特に沢などに入りこむと方位は分らなくなるものだ。

ただこの小説には「クライン・ブルーの石」のようなオモシロサが不足しているようだ。フィクションよりも〈実録〉が主体となっているからだろうか。私はそのため文学的な想像力や幻視力が弱くなっているようにみえた。でも見方を変えればこうもみえてこないだろうか。こうした実際の体験記録をベースにした習作をつくり出すことで、独創的な「クライン・ブルーの石」などを生み出すことができたと……。その意味でもこの「乙部岳」は一部に小説としての不足分があったとしても一原の処女的小説であることはまちがいないと。もう一ついえることがある。この数日間の単独行。かなり危険な冒険行だったようだ。そして完全なる孤独だけを道づれにしての登山だった。ただいつも自分に課していた

掟があった。どんな状況下にあっても〈絶対に死ないで山を降りる〉、そのことを至上命令として自分に課して行動する人だった。まさに〈真のアルピニスト〉である。

この美術作品を新しく造り出すこととはちがった文学的行為。が、これもまた一原にとっては、〈新しい自分〉を生み出してゆく大切な〈いとなみ〉であったにちがいない。このあと、一原は〈大千軒岳〉を主題にして四五〇枚を書きあげている。推敲もなくそのまま中野美代子へ送った。が、結果は散々だった。「乙部岳」とはちがって〈冗漫〉で、読んでみて〈三日間損をした〉と厳しくいわれたという。この原稿はそのまま手元にあるという。それにしても四五〇枚とは。その筆力、なかなかものではないか！

2・幻視の物語

もう二編をとりあげてみたい。すぐれた幻視力がうごめいている作品がある。まず「畸形児」だ。奇妙きわまりないかなり〈怖い物語〉だ。異形の物語でありブラック的な色合いも濃いのだ。

なんと〈六〇近くになった王女が赤ん坊を生んだ〉というのだ。まず文を読んでみる。

はじめ気がつかなかったが、〈床払い〉をした時、抱きあげた〈赤ん坊の畸形のひどさ〉にアゼンとする。よくみるとその〈畸形〉体は左側は〈さかしい大人〉のようにみえ、右側はミイラのごとし……。「栄養失調だ、早く医者に診せなくちゃ」というと、赤ん坊は「ゼンマイ仕掛け玩具のように高いキンキラ声」を発した。「医者なんかわかるものか半分は栄養過剰だよ、ウウウウウ」と声を発した。

このあとがさらに恐い。「あんたのせいじゃないから、ポリ箱につめてや、燃えないゴミのとき捨てな、ウウウウウ」。最後は「やっぱり夢であった」でしめられている。文中に夏目漱石の『夢十夜』のことに触れられているから、なんらかの文学的な影響があるのかも知れない。この短篇は特異（異様）ではあるが、よく練られていて、情景がアリアリとうかんでくるのだった。〈六〇近くになった王女〉が赤ん坊を生むというそれ自体が〈怖い〉が、それ以上に〈畸形児〉の姿が半分ずつ異っていることが異様ではないか。半分は大人のごとく目がらんらんとしていながら、半分はミイラのごとくひなびているというのだから。

こうした半分ずつに異なる姿の子供。それをイメージしてみた。そこが妙にリアルで絵画的であることにもおどろくのだ。そのまま絵にしたら、かなり表現主義的な絵になるにちがいない。スペインの画家ゴヤの絵、みずからの子供を喰う「サチュルヌス」よりも怖いかも……。

その畸形児が発する「ウウウウウ」、うめき声にもきこえるが、私には〈呪い〉の声にも感じられた。夢というのは、現実の社会でおこっている出来事（事件）を〈隠し込んでいる〉ことがある。未来を予知することもある。〈その隠し込んでいる〉ことの一つが〈ポリ箱〉につめて、燃えないゴミのときに捨てるというくだりだ。一原はテレビか新聞でこのたぐいの恐ろしいニュースを知ったのかもしれないのだ。

いや、「ウウウウウ」のうめき声は、畸形児のそれだけでなく、ふと一原の心からもれているのかも知れないとも感じたのだが……。この異様なブラックで童話のような〈恐い話〉の中に、いのちが軽んじられる世相への鋭い批評の目があるともいえないだろうか。

最後にもう一篇を紹介したい。こっちの方は、幻視と実録がうまく調合されている。「化身」という作

品だ。

ある時、裏山の散歩で大きな青大将をみた。不思議なことに、その青大将の眼にふれる中、次第に恐怖心がうすれ何か特別の心さえかんじた。一見すると一本の棒のように長い。しかし〈薄雪草の花のような、銀灰色の美しい肌〉には冷たい光ではなく、どこか〈ビロードのような温かい感触〉さえかんじた。

「私」に近づき、甘えたそぶりをする。蛇は人格をもちはじめたように哀願する表情さえみせはじめた。「私」は家にそれをつれてくる。会話が通じた。喜ぶと〈尻尾を直角に立てて、棒状の全身を宙に浮かせ、尻尾を中心にコンパスを廻しはじめる〉。するとたちまち〈五色の彩〉が美しく光りはじめた。

そして「私」のゆくところについてきた。この蛇、キャラメル、チョコレート、林檎など、なんでもたべた。しかし妻が来ると身をかくした。奇妙な生活はつづいたが、秋になり大掃除のため妻が部屋に入ってきた。すると、蛇はかくれ場を奪われ、プロペラ旋回をした。妻もそれは何かの〈玩具〉かとおもってみていた。蛇は廻りつづけた。「私」はどうなるか息をのんだ。すると不思議にも旋回がすぎて空気と摩擦をおこして煙を立てて消えていた。蛇は最後に青い火をふいたあともういなかった。

よく蛇は女の化身ともいう。だからであろうか、妻が部屋にくると隠れる。「私」と蛇との「奇妙な生活」だった。そこに特別なことがおこるわけではない。ある種の民話で語られるような〈変異譚〉であり、大人の恐い童話のようなものにもみえる。私は読みながら川上弘美の不気味な小説『蛇を踏む』の世界にどこか通底するものがあると感じていた。

もう少し考えてみた。ここに何かが隠れていないかと。一原自身はそんなに意識してはいなかった

※

かも知れないが、私が一番気になったのが蛇の美しさの描写のところ。ビロードの皮膚やそして〈五色の彩〉のみせる美しさは、いいようのないあやしさの光を放っていた。この物質感に心がひかれてゆく「私」。これは物の表面を刷ってゆく「版」づくりに感じるものと同質のものではないだろうか。蛇は別に恩返しもしないで、半年あまりの共生のあと、家人に知られると自己消失していった。

ひとり勝手に、さらに妄想めいたものを抱いてみた。この蛇、なぜか一原が素材にしたさまざまな〈物質の化身〉ではないのかとおもえてきた。

一原は、ひそかにアトリエにこもって、さまざまな物質の表面を、プレス機を使刷りとり、そこにあらわれた美にとらわれていた。でもそれらは家人にしてみれば、ある種の〈玩具〉、さらにいえば〈蛇〉のようなものだったかも知れない。家人の前では、煙を吐いて姿を消すような存在だったのかもしれないのだ……。

いやこうも考えられないか？ 一原はあらゆるものを刷った。ある時は動物の皮さえも用いた。

とすれば、蛇の皮で刷ったことがあるかも知れない。ひょっとしてその〈蛇〉が顔をみせているのかも知れない。そう考えてみると、この「化身」という小説空間には、予想以上にミステリアスな何かが隠れているともいえる。

「化身」にちかいもう一篇を紹介する。タイトルは「樹木の生命」という。「乙部岳」と同じく『北方文芸』（第一巻・第二号・一九六八年一一月）に発表した。タイトルだけでみると樹木の生命に関する随想に思うかもしれないが、なかなか寓意にみちていておもしろい。

短いので全文（原文のまま）を採録する。ここでは自らの肩書を〈登山家・版画家〉としるしていた。

＊

紫灰色の花模様をつけた、円筒状のぐにゃぐにゃした胴体、周囲に濃緑色の箒のような触手が無数にある得体のしれぬお化けが、道一ぱいに私の行手をふさいでいる。気味が悪いのでひきかえそうとすると、触手がぬらぬらと動いて、私にかぶさり退路へ回った。

「何するんだい、お前は一体何んだ」

「俺か、一五年前にお前に殺されたトドの精だ」

「ボクはトドを殺した憶えはないぞ」

「海のトドではない、樹のトドだ」

私は山で椴松を何本か伐ったことがある。一五年前というと、日高山脈へいった。身に覚えがあるのでだまっていると、

「俺はエサオマントッタベツの主だった。樵たちさえ俺様をおそれいや尊敬して、商売の生贄にはしなかった。それを通りすがりのお前が、ただ川を渡るだけの利用に俺を伐った。千年も長生きした俺様を、たった一日の遠回りを横着しやがって……」

千年、このホラふきお化、と私は思った。直径三〇CM位だったから、せいぜい百年位のものだ。する

とお化は、

「俺様をホラふきだと、あの場所を考えて見ろよ、あの岩石だらけの二股で生きるには千年はかかった。この枝ぶりを見ろ」

なる程あの樹には無数のくるまった枝が出ていた。材木にならぬから伐採しなかったのかもしれぬ。あの椴の横により太い楢の木があったが、私らはこの椴を伐った。それは飯場の人が、架橋には枝の

たくさんある椴がいい、枝を摑んで渡りやすい、といってくれたからだ。

あのときはカムイエクウチカウシ山の帰りで、連日の好天で川は増水して、岸を下るのに予定が一日延び、二股で左岩へ架橋して渡ったが、崖につき当り引きかえして、また半日を費やした。これからもどれだけかかるかしれない。ここで右岸に渡らねばならぬ。見事な枝ぶりで気がひけたが倒した。小さな鋸と斧で、反対側に傾いた樹だったが、軍隊での樵の経験を活かして、二時間もかかって架橋に成功したのである。

「本流トッタベツも増水で一日遅れたんだ。君のおかげで帰れた。でないと遭難さわぎで世間に迷惑をかけることになったんだ、許してくれ」

「たとえさわいだからとて、生命にはかわりないじゃないか、俺の生命はどうでもいいというのか、大体、山にくる君らは、樹の生命をムシケラ程も考えちゃいない。そのらしめだ。」

枝の触手が次々と動いて私をとりまき、胴体が真上になる。しかし、いい椴松でおしいとは思ったが、動物的な生命感にはいっこうに反省が湧いてこない私だ。

「それだけでも死刑に価するでないか」

とお化はいう。なる程、真善美という概念からすればそうかもしれない。もう仲も大きくなったし、美をそこねたつぐないに死んでやってもいいと思った。

「わかった、いいようにしてくれ」

というと、化物は消え、夢からさめた。

昨日、本棚を整理していて、トルストイの短篇、三つの死というのを拾い読みした。貧乏な馭者と貴族

婦人の死、もう一つが樹木の死である。読んでいて実感が伴わなかったが、夢になっていくらかわかった。といっても観念としてである。外国人の感情と思ってみたが、宮城道雄の随筆に、阿里山の樹木が伐られ、谷に落とされるのを、涙を流してかなしむのがあたかも人に対する感情で書かれていたのを思い出す。あれは盲人の感覚だからと、よそごとに読んでいたが、いまも記憶には鮮明である。

それに、樹木に対しては他人の財としての、刑法的な罪悪感も私にはとぼしい。三島由紀夫の短篇に盗伐を扱ったのがあった。「斧を入口に置いてある」ということだけで、内地の人には盗伐とわかるのだろうが、私には、いや北海道人にはおそらくすぐにはわからぬ表現だと思った。

北部日高山脈、トッタベツ川上流のピリカペタンの飯場、私はいつもそこに泊るとき、樵頭のH老人に鋸の目立てをしてもらった、生木でも枯木でも挽けるようにと……。樹の権利をもつ飯場の人が枝のある椴を伐れとまで教えてくれるのだから、というと泥棒にも三分の理ということになるだろうか？

何れからしても、樹木に対しては、私の罪深い所業ではある。

広く明るく、雄大な日高山脈の頂稜から、深く暗く陰鬱な谷に下り、いつ里へ出られるかわからなかった、あのときの印象が、トルストイの短篇からひき出され、お化となって、ここにざんげさせられたわけである。だが、化物のイメージは、実は絵のモチーフで、この文章ではお伝えできぬのが残念である。

＊

どうだろうか？これはある種の「樹木幻想」とでもいうべき作品ではないか。カムイエクウチカウシ山の帰りとあるから、この作品も実際の登山から生まれたもの。この山は、北海道日高山脈にある。名はアイヌ語「熊（神）の転げ落ちる山」に由来するという。熊が落ちるというのだから、かなり険しい山と

いえる。登山する者は〈カムエク〉の愛称で呼んでいる。現在は、日本二百名山の一つに数えられている。

もう少し〈トドマツ〉について語ってみたい。〈山の精が宿ったようなトドマツ〉。トドマツは、北海道において最も多くみられる樹種だ。高さ三〇メートル、太さは六〇センチメートルほどになる。ちなみに〈トド〉の語源はアイヌ語「totorop」に由来するという。

そのトドマツが伐られ、その樹に宿った霊がお化けとなって出てくるわけだ。〈樹の生命をムシケラ程も考えちゃいない〉という。激しく抗議されるとすればその不思議な生命力を奪った人間への警告の書にもみえてくる。

冒頭の表現がとても印象ぶかい。お化けが、〈紫灰色の花模様をつけた、円筒状のぐにゃぐにゃした胴体、周囲に濃緑色の等のような触手が無数にある〉という。イメージしただけで気持ちが悪くなる。その後、すぐに会話文へ動いていくのだが……。この文の流れもなかなか創意工夫されている。〈千年も長生きした俺様を、たった一日の遠回りを横着しやがって〉の台詞。その得体のしれぬお化けが、道一ぱいに私の行く手をふさいでいる。気味が悪いのでひきかえそうとすると、触手がぬらぬらと動いて、私にかぶさりやむなく退路へ回ったという。

最後に一原は〈樹木に対しては、私の罪深い所業〉があると懺悔している。これは多くの山を歩き、樹に対して何度か罪深いことをしたことを自覚していることを示している。これは一原自身のいつわらざる気持ちであろう。中盤でこれは夢であった種明かしをする。これは夏目漱石が『夢十夜』でとったスタイルではある。それを継いでいるようだ。後半は、〈夢ばなし〉から転じて、随想風になる。文中にトルストイの短篇、宮城道雄、三島由紀夫も登場する。この〈夢物語〉一篇を編むためにも、一原はいろいろな

作品をリサーチしていたことがわかる。また〈絵のモチーフ〉であったというのだが、これがどんな作品に生かされているのかどうかは不明だ。この『クライン・ブルーの石　一原有徳「山行小説集」』の〈あとがき〉でこんな言葉を残している。齢九〇をこえて、先の「大千軒岳」をまとめてゆくと。とすれば「大千軒岳」の完成をめざしていたことになる。

一原は一つの山に二度登ることが少ない自分にとって、この山は小さいが、また行きたくなる程の魅力をもっているという。この「大千軒岳」を最後までまとめてゆくことにこだわった。九〇歳をこえてもそれに情熱を注ごうとした。このあくなき執心、なんとすごいことであろうか。私は言葉を失うほどだ。

このあと一句ができたという。

「合歓の下で千代に左様なら玉手箱」

そして文をつづけた。「浦島太郎の華々しさはないが同じ心境の四〇年前のモチーフがあり、まとめたいが、書く時間が吸そうもない」。九〇の齢をこえても、まだまとめなければならないことがあるという。でも〈千代に左様なら〉もいわねばならない。やはり時間が足りないと、内心はひどくゃんでいる。一原は浦島太郎のように、もう一度別世界に入っていって玉手箱をもらって若がえりたかったのかも知れないと……。ただ私には玉手箱や浦島太郎は単なるレトリックにおもえないのだが……。少しでもいのちが永らえることができたら、この世にみずからの足跡をのこしておきたいという、とてつもない強靭な意志さえ感じるのだ。

私はこんなこともイメージした。〈千代に左様なら〉もいわねばならない。

XII 『裸燈』の文学空間

一瞬のヘーゲル二果のさくらんぼ（一九九〇）

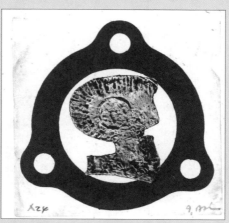

「X24」（9.4×9.4、1964年）（＊）

1・「ベッドの恐怖」

　一原有徳は、途轍もない熱量の持ち主だ。美術作品の制作や登山だけでなく、文学表現においても特異な才能を発揮した。あまり大きくない身体であるが、精神の熱量は飛びぬけていた。ここではいま一度小説家としての相貌に迫ってみたい。では一原にとって小説を書くこと、そこにどんな意識が脈打っていたのであろうか。いまのべたように膨大な熱量の持ち主だから、俳句以外にもエッセイや小説にチャレンジしてもなんら不思議ではないといえばそうなのだが……。ただ、いうまでもなく俳句と小説とは全く別もの。五・七・五の定型を基本とする俳句。ある種の抽象化を伴う。それに反して、小説は約束事や克縛するものは何もない。もちろん何をどう書くのか大きな構想力も必要となるが、〈文は人なり〉といわれるように文体も大事な要素となる。

　ここでは一度エッセイの方は脇に置きつつ、一原が創作した小説空間とはどんなものか丁寧に探ってみることにする。まずその小説作品を三つのジャンル別に整理してみたい。『乙部岳』にみられる山岳小説。『裸燈』にみられる兵隊体験記。そして私がいうところの幻視・幻想的小説。この幻視ものは『クライン・ブルーの石　一原有徳「山行小説集」』におさめられている。これについてはすでに語ってきたので、ここではあつかわない。それぞれ、制作動機がちがうようだ。山岳小説は道内の処女峰などをめぐった実体験がベースにある。ただ単なる体験的な〈山行記〉ではない。そこにも一原らしいものが隠れている。それは何か。山のもつ神秘性や霊力も描かれており、他の登山家が書いた山岳小説とは全く異質な表情をみせている。

では兵隊物はどうか。このジャンルは書き方（つまり表現の仕方）がとても難しい。戦時下という特異な状況を舞台とするので、ただ戦争体験だけを書いてしまうのがオチ。これまで沢山の作家が戦争の非人間性をテーマにして作品を世に送ってきた。ただ単相的に戦争の不条理を描いていては文学にはならない。そこに人間存在への深い洞察や現代に通じる冷厳な眼がなければならないのだ。つまり文学的な批評眼が必要となる。では一原の兵隊物に、その冷厳な眼や人間洞察がはたしてあるのであろうか。まず結論を急がず、どうしても書かねばならなかった内的な動機とは何かを『裸燈』をとりあげながら探ってみたい。

『北方文芸』に発表した「裸燈」は、サブタイトルに〈初年兵記〉とある。ただし、それから二〇年後に一冊となった『裸燈』（共同文化社・一九九〇年）では〈初年兵記〉のサブタイトルは消えていた。この一冊本の発行人は「いつまでも戦争を忘れない小樽教師の会」（代表鴨田節夫）となっている。発行にあたり、つまり戦争を語りつぐ教師の方々のサポートがあったようだ。

一原は主人公を横田孟とした。〈初年兵〉とあるが、書き手の一原が兵隊にとられたのが三五歳。形は教育召集だった。かなり年を喰った〈初年兵〉だった。そのこと自体に一つの悲劇が予兆されていた。それなりの職歴をもち、家族もいた。だからどんなことがあってもいのちを落とすわけにはいかなかった。だからであろうか、かなり醒めた眼で、軍隊生活を眺めた。ではなぜ悲劇となったのであろうか。『北方文芸』の「裸燈」の〈まえがき〉からそれを解読できる。

異色な〈まえがき〉の冒頭はこうはじまる。

「私の軍隊生活は僅か一年二か月で五味川純平の『人間の条件』にくらべれば、楽な方であったとも思

207

う。だが若い現役兵と違って、『こんなものだ、当り前だ』と観念的にはなれなかった」。

そのため一原は〈不必要な精神的ロス〉を費やしながら、〈奴隷的地位と立場〉に隷属させられたとのべている。その中で自由というものを考えさせられたという。

*

つまり自分は戦争に馴化できず、足掻きと苦しさを味わったが、召集された若者たちは自分とちがい〈こんなものだ、当り前だ〉とおもうので、かえって軍隊の消耗品となっているのにそれに気づいていないというのだ。たしかに〈若者たちがこんなものだ〉という感慨を持ったかも知れない。しかしそれも悲劇であるが、日々馴化できないまま〈醒めた意識〉を抱きながら戦争に組み込まれた一原は、彼らとは全く別な悲劇を味わうことになった。三五歳の〈初年兵〉がいかに軍隊生活の中で奴隷として使役されていたか、その過酷な実体験をどうしても記録しておかねばならなかったわけだ。

この〈まえがき〉から浮上してくることがある。一原は奴隷的という言葉を何度も使っている。それはややくどい位だ。実は、この奴隷的体験を書くことになった直接的きっかけはみずからが足のケガで入院したことだった。兵役から解放されて、かなりの時間が経っていた。入院生活を送るなかで、戦時中の体験を書くことが今大事なこととおもった。これまではそれから逃げていたのでないかと、病床でふり返ってみた。自ら戦時中に記しておいた「軍隊記」の草稿があることをおもい出していた。そしてこうもおもった。戦後の日本社会、外見上は民主化されたかにみえるがはたしてそうだろうか。戦後の日本社会にはびこる権威主義や官僚主義、その悪しき根源こそ軍隊の中にあったのではないのか……。とするならば、どうしても渾身の想いをこめて、忌まわしい記憶を呼び起こさねばならない！それをしっかり

208

と「記録」する使命があると考えるようになった。〈まえがき〉にある奴隷というかなり強烈な表現。私は、はじめこの奴隷という言葉をここで使うことにかなり違和感をもっていた。ではどんな風に使っていたか、文中から探ってみる。

〈奴隷、これはなってみなければ、なった者でなければ到底観念ではわからぬ〉。

〈奴隷ではないが奴隷よりひどい軍隊の中の初年兵〉。

ここでいう奴隷という言葉にはもちろん肉体的な奴隷もあるが、それ以上に精神的奴隷の意が強いようだ。先の〈奴隷、これはなってみなければ、なった者でなければ到底観念ではわからない〉という強い表現にはある種の叫び声や告発を含んでいる、と感じた。それは他のエッセイにも散見できるのだ。

少し長くなるが、そのエッセイ全文を引いておきたい。タイトルは「ベッドの恐怖」という。『北方文芸』（第五巻第五号・一九七二年五月）に載った。

＊

山で足の骨を折って入院して一年にもなる。ベッドに動けないで、隣の室の臨終を何回も聞いているせいか、おそろしいことが人一倍おそろしい。

ソウルのホテルの火災、全日空機墜落、そして今度の赤軍事件だ。「赤軍事件は政治不信となんの関係もない」といった佐藤さんに、別の白々しいおそろしさがあった。ずい分おそろしいことばかりいう人だ。入院以来、いやでも老人を思わせられていた矢先、老人無視の大臣が出て、これまたおそろしかった。毎日、新聞でわるくいわれても、いっこう退く様子もない佐藤さん、代わる噂には、亜流の大臣が一番有力とある。赤軍リンチは次々と増えるし、とてもおそろしさに耐えられない。新聞は当分見ぬこと

にした。

　本ばかり見ていると目が疲れる。そうだいつかは、整理しようと思っていた軍隊日記、それを書庫の奥から出してもらった。ザラ紙にうすれかかった鉛筆書に、二八年たった今も、つい昨日のように記憶を呼び起すものがあった。こんなこともあったかと全く忘れていた数々のおそろしい事実……。私の軍隊は、一年二ヶ月で、小説『人間の条件』ほどではないが、映画「真空地帯」よりは、精神的にはひどかったと思う。短い期間であったが、いつ帰れるかしれない、寸時も安まることのない刑期なき監獄であった。

　私は三〇すぎの老兵で、現役の若い兵と違って「こんなものだ、いわれる通り精を出さなくちゃ」とは、素直になれなかった。そうなることによって、兵はなんの疑念もなく人殺しができる消耗品に仕立てられていた。本多勝一氏の中国紀行で日本兵の惨虐記事を見ると、おそろしいこと、中国には詫びてゆるされることでないと思うとともに、そうさせた組織や将校へ憎しみが湧く。私は運よく、内地部隊で人殺しをせずにすんだ。「稔」（ねん）作業部隊では、馬や兵器よりも軽んぜられ、「暁」（あかつき）司令部では、将校の中の兵として、奴隷の地位と立場を思いしらされ、終戦の報を聞いたときは、「陸軍ザマ見ろ」と心の中で叫んだ。悲惨な生活が待ち受けていると思っても、求めれば得られる自由があると、開放感に浸った。それは涙の出る複雑なよろこびだった。

　それからのながい人生。世の中には依然として、軍隊と変りない顔や言葉に出逢い、おそろしいと思うこと度々だった。吉田茂さんの「バカヤロー」池田勇人さんの「貧乏人は麦を喰え」東条英機の子分だった岸信介さんは数えきれない。左翼にだっていえる。総評議長の太田薫さんが「昔陸軍今総評」といわれ

たのも、軍服姿の陸軍大臣と変りない態度があったからだ。それでも戦後の言論は自由で、ゴマメの歯軋でもすればできる。あのころはひどかった。戦争反対の片鱗でもあれば検束された。

そんな中で、軍閥内閣の施策に抵抗した実力者がいく人かいて、自殺した中野正剛もその一人であったという。終戦間もなくのこと、私の職場貯金局に官費購入（名目？）で本省から送られて来た本があった。『東条に召されたる二等兵』（？）である。著者は元逓信院総裁、今でいう郵政大臣である。彼も抵抗者の一人で、当時抵抗の力を持ちながら、保身のために屈従した人の多い中に、これらの人の勇気は讃えられてよい。だが私はこの本を読み、わが意を得るどころか、憤りさえ感じた。程度の低い二等兵など

にされる身分ではないという誇示が、そして、彼の権力がフルに働いて危険を避け、ついに寺内南方司令官を動かして除隊になるまでの経緯が書かれていた。

当時は、あらゆる職業、社会的地位の異なる何百万もの者が、過去の一切を捨て裸になって召集され、そのうち何一〇万人かは、父母妻子にうしろ髪引かれる思いで沖縄の海に沈んでいった。あのときあの中で、よくも逃れられたものだ、おそろしい人物だ。誰でも守れたら自分を守った？であろう、それはいいとして、これを誇らしげに、臆面もなくぬけぬけと書ける神経、官僚ならではの態度が、私はゆるせない。彼はその後、革新政党の参議院議員にいく度も当選、世間が認める？ところである。参議院に当選する問題の高級官僚らは、私らのはかりしれぬ権力手腕があるらしい。これを認める世間がおそろしい。いや、認めなくとも認めさせる力があるのだと思う。一層おそろしいことだ。こんな見方は、私に兵が身についた奴隷根性というものか、いや、それでいい。実感だ。人の弱みに権力を振るう者は、一度なれるものなら奴隷になってみることだ。

戦争の恐怖は本土にも及んだ。各地の空襲、二つの原爆、一夜に一〇数万の死者を出した東京江東地区の絨緞爆撃のおそろしさ。第二次大戦で、非戦闘員の大量虐殺をしたのは、ナチス・ドイツに次いでアメリカである。それを戦災と称して、震災と変りない受とめ方をし、扱っていることの方が、よりおそろしい。これこそ本当の奴隷根性というものだ。

私の体験でおそろしいのはお医者さん。それは、記憶も生々しい一度目の四時間に及ぶ拷問手術である。私は名医K先生を知っていたが、手数をかけてはと思ったが失敗で、病院が第二の遭難で、結局はK先生方に何倍もの手数をおかけしている。でもあの先生は、謙虚でやさしく、親切で非を認め、憎む気がしない。ところが「局部麻酔はしないのも同じですからね」といった。患者への神経の鈍感さというか、それを思うと、ぞっとすることがある。これは、外科や産科でもあることで、「だから患者にいえることは、人手と設備の整った病院を選ぶことだ」と、久留米医大の先生はいう（朝日新聞）。なんともいえぬおそろしさである。死ぬまでお医者さんの厄介になると思うと、おそろしくて、これ以上書けない。

かれこれ思うと、生きることが、おそろしい世の中だ。といって、死ぬことはよりおそろしい。なんで死ぬかを思うと、身毛もよだつ。安心立命などできそうもない意気地なしの私は、おそろしいおそろしいと、おののきながら死ぬことが、一番倖なのかもしれぬ。

＊

この文は、いわゆる〈病床記〉の〈わく〉をはるかにこえている。世相の混乱を憂い、政治不信の元凶たる政治家・官僚に怒りをぶっつけているのだ。それにしてもこの文の後半では、〈奴隷〉にかわって〈おそろしい〉が何度も何度も連発されているのにはとても驚いた。一原はベッドの中で痛みをこらえなが

212

ら、戦時中も戦後も何も変わっていないと怒りをこめて〈おそろしい〉とかかねばならなかったのだ。文中の〈名医K先生〉とは、一原が親しく交友していた詩人でもある整形外科医河邨文一郎を指しているようだ。

この文が書かれたのが一九七二年のこと。ちょうど赤軍派のリンチ、あの〈浅間山荘事件〉がおこった頃だ。それまでに新左翼系の武装組織たる赤軍派が世界各地でゲリラ事件やテロ事件を引きおこしてきた。その中にはイスラエル・テルアビブ空港での無差別テロ、ドバイでの日航機ハイジャック事件などがある。この過激派組織が最後におこしたのが浅間山荘事件であった。文中の「赤軍事件は政治不信となんの関係もない」といった佐藤さんとは、当時の総理大臣佐藤栄作のこと。佐藤は一九六四年から一九七二年まで総理の職にあった。だから一原の文中にある赤軍事件とは、一九七二年二月におこった〈浅間山荘事件〉を指しているとおもわれる。

ここで一原はみずからの「軍隊日記」の存在をあかしている。それは〈三冊の記録帳〉がベースになっている。書庫の奥にしまってあったようだ。それと再び向きあった。みずから読んでみて、いやこのままではいけない。〈刑期なき監獄〉といわれた体験のことをどうしても書いておかねばならないと思ったのだ。みずからを〈三〇すぎの老兵〉という。そういえば岡本太郎がパリから帰国して、中国大陸へ引き出されていったのも三〇すぎ。一原はこの文を書きながらフツフツと湧き上がるものに導かれるようにして、これまで腹の底に押さえに押さえてきた声に導かれるようにして、こう発しているではないか。「兵はなんの疑念もなく人殺しができる消耗品に仕立てられ」た！戦争は、人間を人殺しのロボットにかえてしまう！さらに戦時中の陸軍での体験について語っていった。「稔」作業部隊で馬や兵器より軽んじら

れた」！暗号部隊「暁」での〈将校の兵〉として〈奴隷の地位と立場〉を思い知らされたと！いやここに記していないことはまだまだあったはずだ。非道の扱いをうけた忘れられない体験。骨の髄まで刻まれた憎しみや怒り。それが一気に堰を切り、洪水のように押し寄せてきて、筆を走らせたにちがいない

この文のタイトルは「ベッドの恐怖」とあるが、実質は戦争体験、軍への不信、さらには戦争責任からのがれ自己保身にたけて、権力により寄って大臣にまでのぼりつめていく人間の愚かさ、醜さに満身で怒っているのだ。こんなことをいうのは〈奴隷根性〉というものからかと自己卑下しつつ、次の言葉を発するのだった。権力者は、〈一度なれるものなら奴隷になってみることだ〉と！

この言葉、なかなか痛烈である。小説家がフィクションとしてつくり出した言葉ではない。まさに行きどころのない〈憎しみ〉を実体験した元兵士だったからいえることだ。私は、はじめこの文を読んだとき、これがあのやさしい表情をいつも崩さない一原の言葉とはとてもおもえなかった。そして前衛的なアートワークにチャレンジする敬愛する表現者の雄姿との〈落差〉にとまどうばかりだった。それ程までに心身の襞に鬱積したものがうず高くたまっていたわけだ。このエッセイは私が一原の文を読んだ中で一番の叫びのこもった「生の声」におもえてならなかった。一原の口から政治家や官僚に対して〈奴隷になってみることだ〉と厳しい口調を聞くとはおもっていなかったからだ。それにしても伝統ある文芸誌にそれを書くこと。かなりの意を決してのことであったと思う。

最後の一言も強烈ではないか。太平洋戦争の終わりを聞いて、〈陸軍ザマ見ろ〉といったという。心の中の叫びが自然ととび出たのだ。これは偽りのない叫びである。きっともっと先につまり、戦後直後に大きな声でいいたかったにちがいない。私はこのエッセイを単なるエッセイとしてみることはできな

い。身を切るようにして、いや血を吐くようにしてある決意をもって発表したにちがいない。それが痛い程ずきんずきんと伝わってくるのだ。この「ベッドの恐怖」はみずからが受けた手術の不手際や残酷さを語ってはいるが、もう一人の自分、つまり不条理なことに〈抗う心〉をもっている一原という存在を書きしるしておきたかったにちがいない。その意味でこの「ベッドの恐怖」は軍部・権力・官僚の〈恐怖〉についての告発の文でもあるのだ。

2・暗闇の体験

先の『裸燈』に戻ってみる。そこには一原の怒りといきどおりが迸りでていた。ただそれだけならある一種の浮いた〈うらみ節〉になってしまう。だから他の人からは無視されてしまうかも知れないとためらいもあったはずだ。一原はそうならないように慎重に自己が体験したことを刻明に記そうとした。だからそこに人間の醜さ、愚かさ、組織がかかえる悪、自己保身にたけた者のあざとさ、それらを生々しく描き出さねばならなかったのだ。

それ以上に心がけたことがある。それは人間の醜さと愚かさだった。一原は長期間ではないが軍務に就いた。が、みずからのべているように実際には幸運にも戦火をくぐっていない。大陸や外地に引き出されてはいない。つまり敵軍に銃を向けてはいなかった。だがそれに等しい位の重い傷を心身に刻んだのだ。まちがいなく戦争の不条理や人間の醜悪さを日々じっと耐え、黙しつつ目撃したのだ。こういいたい。だからこの『裸燈』もまた戦争批判の書、告発の書でもあると。と同時にもう一つのこ

215

とを告発していることに気づかされる。戦後日本にはびこる病根をしっかりみつめろというのだ。官庁機構だけでなく、民主的組織（労働組合など）の中にも軍隊的人物が何事もなかったように幅をきかせているではないかと。一原は、首相や大臣や上司、さらには組合の幹部であろうが、彼らのふとした仕草や表情の中に、戦争中に身におこったことを想い出し怯えた。神経過敏にもみえるが、かつて奴隷的なあつかいを受けた者にはそれが直観として分った。文中にこんな表現がある。「軍隊の中にもあったヒューマニズムを思い、生活が豊かになってくると、逆にアンチ・ヒューマニズムとなるものなのか、いや軍隊は滅びたが、そこに軌を一にした、官僚機構が続いている」と。またこんなこともの・・・べている。湿に、働く者を有形無形に〈圧迫〉し精神的においつめているではないかと。

戦前、官庁では簡単に人の首を切っていた。いまの日本ではたしかに〈クビ〉にはしないが、かえって陰

さらにもう少し『裸燈』について言及しておきたい。カバー版画・挿画は一原の作品である。よくみると表紙カバー部分に、小さく〈苛酷なシゴキ〉のことが書かれていた。そこを引いておきたい。

「椅子の上に立て！」――人見上等兵は背が高いので、ちょうど良い高さに〝勝木〟を置き、往復ビンタを、およそ百回繰り返した。〝勝木〟の両頬は赤く腫れ上がった。二三名の初年兵は、直立不動の姿勢で整列した。

どの顔も緊張し、苦痛にゆがんでさえみえる。その上を十燭光の裸燈はぶら下っていた。――消燈点呼の時刻である。

つまり本のタイトル「裸燈」とは〈燭光〉の裸燈のことだ。軍隊での不条理な〈しごき〉の目撃の実際でもある。〈裸燈〉となっているが、なかなか重いタイトルである。この〈十燭光〉を放つ裸燈、まさに一原の当時のやるせない心に逆巻いた怒りや心の渦を象徴しているにちがいない。こうもいえるかも知れない。十燭光の弱い消え入りそうな光であるが、その光がみたもの、体験したことをかくさずに示したのがこの本であると。〈刑期なき監獄〉といわれていたこの兵役体験。そのことを後の世にもしっかりと伝えていかねばならないと。そんな切なる想いをこめて〈裸燈〉としたにちがいない。

挿画は小さな花の絵や人物デッサン、ふとながめた山岳風景、馬の絵、林の中の憩いをとった情景などいろいろある。それらには日付がついているので手元に残してあったもののようだ。また処々に俳句も配してある。よくみると、こんなものもあった。船舶暗号作業表や計算票、乱数表だ。それらは、いうまでもなく戦時中は絶対に公開してはいけない秘密情報である。私もはじめてみるものだった。そこにはなんと暗号づくりと解読の仕方まで説明してあるではないか。

さて小説空間は部隊名を中心にして構成されている。次の通りだ。「暁二九四〇部隊」「北部第二部隊」「稔九二五八部隊」「稔九二六九部隊森林隊」「稔九二六九部隊作業隊」「稔九二五八部隊その二」「暁二九四〇部隊暗号教育隊」「暁二九四〇部隊陸軍船舶兵」「戦後――一九七二年一月」。

戦時中、すでに触れているように一原は特別な任務に着いた。「暁二九四〇部隊」、つまり暗号教育隊に配属された。陸軍一等兵横田孟に、昭和二〇年二月二八日の朝、突然の命令が一原に下った。全く予期せぬことだった。苫小牧師団指令部の赤石隊長はこう放った。「一億玉砕の時期は近づいている」横田は直立不動の一原に向かってこうのべた「君はエンピ（スコップ）や馬は苦手だ。同じ死ぬならペンを持つ

た方がいいだろう。大隊に一人の暗号兵要員があてがわれたので、特に俺はお前を推薦した」と。つまり、横田は、スコップで軍馬に代わってペンを持って国のために働けといったのだ。この時、赤石隊長は餞別としてバット（煙草）二〇個を一原にわたした。

一路、広島市宇品にある船舶司令部をめざした。この任命は、一原がそれまでひたすら心待ちにしていた満期除隊、そして帰郷という一縷の願いを無情にもこなごなに打ち砕いた。一原はこう書いた。これは〈教育召集という欺瞞〉そのものであると。すぐに命令に従い、任務につくための準備をした。まず函館へと急いだ。心の中は、これから何がおこるか分からないので、不安でいっぱいだった。ボーッとしながら海をみていた。津軽海峡をわたるとき舷側に海豚がとびはねていた。それをみて喜々としてはしゃぐ子供の姿をみた。おもわず一原は小樽に残してきた子供のことをおもった。まぶたに子供の笑顔の姿が浮かんでは消えた。手が動いて一句を詠んでいる。

「どの兵も子あり海豚のとぶを見て」

大鰐から新津駅で乗替えて名古屋へ向かった。途中でみた常念岳、木曽駒ヶ岳の真白な勇姿は、一瞬、一原の空腹を忘れさせてくれた。一原はこう書いている。「山好きな私には、別世界のように目に映った」と。ただその〈別世界〉は続くことはなかった。名古屋から大阪へは、空腹と寒さをこらえながら列車の座席の下に外套を着たまま寝た。一原には、一切の食糧は与えられていなかった。青森ではお腹におさめるものに、胃におさめたものを書き出してみる。苫小牧で握り飯をいただいた。文中からその間

3・暗号教育隊

　広島市の南に位置する宇品は、日本の大陸侵略政策に伴い軍事基地化していった。広島との間に軍事鉄道が敷設され、宇品には各地より兵員が輸送され、大陸への前進基地となっていった。陸軍関係の重要な施設も置かれ、兵站基地化は決定的となった。

　では宇品における暗号教育隊での任務、その実際はどうだったかのであろうか。

　中心にあったのは陸海軍で使用する全ての暗号システムの習得だった。だからかなり頭を使う仕事だった。マチガイは許されない。その中でも陸軍暗号と陸軍船舶暗号習得に重点がおかれた。暗号作業は、発信側で行う組み合わせと、そして受信側の翻訳がある。陸海軍でシステムが全くちがった。陸軍では、総て四文字が基本となっていた。一原が船舶暗号で強く記憶しているのが〈小樽2020〉だった。ただしこのまま〈2020〉とは打たない。解読されるのを避けるため「乱数表」を用いた。さらに実際

は何もなかった。大鰐では一計を案じてどうにかこうにか農家に赴きリンゴを買い求め、リンゴ酒をいただいた。大阪の旅館でようやくヒジキの丼を得た。ようやくお腹がおちついた。これが全てであった。あとはなにもなかった。残るのは〈不安〉と〈空腹〉ばかりだった。軍からは厳命だけがあり、あとは〈全て現地徴発せよ〉という。まさに非人間的な、いやまさに一原がいうように〈奴隷的〉あつかいであった。いやこれは見方をかえれば奴隷以下の扱いではないだろうか。戦争の不条理は、いのちをかけて戦う兵のお腹さえも満たすことを怠ったのだ。

には一週に一度変更する「計算表」を用いて行った。肝心の長い文（つまり秘密情報）も四数字で示した。

そのために「明嗚辞典」という補助暗号簿を参照して作成しなければならなかった。

たとえば大きな港は暗号化して打診した。道内の江差、岩内、寿都などはカタカナの（エ・イ・ス）で示した。いうまでもなくエは江差、イは岩内、スは寿都を指した。一原は山歩きをしているので各地方の知識が豊富だった。道内だけでなく全国の山々がある場所についてもある程度知識があった。他の召集されたメンバーは農漁村出身者が多く、数理学的知識はとぼしく、地理学的な情報も不足していたようだ。その分一原の成績はかなりよかった。結果としてそのことが評価され、そのまま宇品に残ることなく、運よく小樽へ帰れたのだった。

〈もしも〉は歴史にはないが、あえて〈もしも〉このまま宇品に残り、広島市内の方へ移動させられていたら、被爆していたかも知れないのだ。原子野の中に消えていたかも知れないのだ。四ヶ月後には広島に原子爆弾が投下されるのだから……。

普段つちかっていたすぐれた事務能力や、小樽地方貯金局では高度の〈ガウス理論〉を応用し計算システムを編み出していった、そんなすぐれた発想（思考）能力が一原のいのちを救ったともいえる。

いうまでもなく近現代戦争は情報戦争でもある。暗号解読が勝利か敗北かのカギを握っていた。まさに一原はその情報戦の最前線にいたことになる。実際に暗号が解読されてしまった大事件があった。山本元帥がアメリカ軍に暗号解読されてしまい元帥の搭乗機が奇襲されて戦死したのが、それである。一原はその報を聞いておどろいた。と同時に、自分が扱っている暗号がいかに重要なものかを改めて思い知った。そのときさらにふとこんなことを口にした。「しょせん、人間の頭で作ったものは、人間の頭で

解読されるものらしい」と。

小樽の「暁六一六〇部隊」に字品から転属した。帰路では目をおおいたくなるような悲惨な状況を目にした。神戸が空襲で瓦礫の状態となっていた。大阪でも焼野原となっているのを目撃した。心のなかで「これが戦争というものの実相なのか。なぜこんな戦争を大国を相手にはじめてしまったのだろうか」とつぶやくことしかできなかった。ようやく大鰐までたどり着いた。行く時に泊った加賀旅館でようやく自分をとり戻した。生きていることを無言で感じた。ここでの二夜だけは安息を感じて床についた。

〈軍隊の鎖〉〈非常な奴隷状態〉からとき放された気がして安堵した。

しかし〈軍隊の鎖〉は一原の手からはずされてはいなかった。一原はさらなる任務につかねばならなかった。戦局が厳しくなる中、暗号解読も厳しいものになってきた。まちがいは許されなかった。特に八月六日に広島に原爆投下がされた直後、事態は急をつげていた。

突然暗号翻訳をして気が動転することがおこった。

「原子爆弾投下のおそれある都市とその期日次の通り、長崎八、呉八、一四、金沢一五、小樽八、一七」

という情報を受信した。

〈二〇二〇〉という数字（記号）は小樽を指していた。手が震え、全身から一気に血が引いた。さらに長崎に原爆が投下されたニュースを知った。全身はふるえ心臓はドキドキと激しく脈打った。一原は「今度は小樽かと覚悟した」という。この一七日が来るのが恐かった。一原の人生において〈一番長い日〉となった。その日は来た。ちょうどその日は、一原は拓銀ビル三階での任務だった。どうすればいいかパニックに陥った。死さえ覚悟した。それでも任務に就かねばならなかった。どうにかして死をのがれる

方法がないか、必死に思案した。この時、ふと一つのことが頭をかすめた。「発送電報」を届けに行き、そのまま嵐山にある地下施設に身を隠すこと、それしか助かる方法はないとも考えた。（実際には八月一五日に日本の降伏があり、幸いにも小樽などへの原爆投下はなかった）。

一原はこの人生において〈一番長い日〉のことをどうしても忘れることはできなかった。人が人を殺しあう地獄のような戦争。人間が獣のようになる不条理きわまりない戦争が終わったという実感はまるでわいてこなかった。なぜならそこから解放されたという実感を味わう状況には全くなかったからだ。

一原にとって戦争は終わってなかったのだ。まず気になったのは病床にいる妻のことだった。敗戦国になったのだからどうなるのか不安だった。何も考えられなく、放心状態がつづいた。それでも戦争が終わったことだけは事実だった。明日という時間だけは存在すると信じるようにした。〈死からの恐怖〉からは逃れられたことはまちがいないと、自分にいいきかせた。ただこれからどう生きていくべきか、全く光はみえなかった。

ここまで一原の『裸燈』について調べてきて、私の中である疑問が湧いてきた。もちろん人名は変更してあるが、ほとんどの描写が事実に基づいているという。なぜなのか。一つ一つの戦時体験をメモにして記録していたというではないか。では戦時下の中、どの様に記録していたのであろうか。

一原に「記憶」という一文がある。『一原有徳物語』（市立小樽文学館編）に収められている。一原は心理学者のように「記憶」そのものを分析している。記憶そのものは心理学的にいえば三つの段階からなっているという。「銘記」「把握」「再生」に分類できるという。一原は、この「銘記」という記録行為を活用したようだ。その後にも時々それを読んで内容を「把握」していた。ではどのように軍隊の中で日々の出

来事を「銘記」したのであろうか。なんといくら疲れていても、寝袋にもぐって、わずかなライトの下で書きとめていたという。この執念はすごい。それでも疑問が残る。当然にもメモにはかなりの軍事的機密も含まれている。そのメモが見つかったら、大変なことになる。スパイや犯罪者の烙印を押されることになるかも知れない。だから常に身の危険を感じながらメモを残したことになる。戦後になり、いくら平和国家となってもそのメモの全てをさらすことには長い間躊躇していた。

私の中で新しい疑問が生まれてきた。ではそもそもメモなどはどのようにして保存していたのであろうと?本になった『裸燈』の〈あとがき―予期せぬ未知〉でそのことについて触れている。これが私の疑問を解いてくれた。

たしかに軍都広島ではスケッチ一枚できなかったという。それでも手元にあった三冊の手帳は、外出のとき郵便で小樽の自宅へ送ったという。また誰かの家族が面会にきたときには、小樽の家の方へ届けてもらうように頼んだ。一番メモをしっかりと残せたのは最初の森林部隊の頃という。時間的余裕もあり、まだ状況も逼迫していなかったのでそれほど厳しくなかったようだ。

この〈あとがき―予期せぬ未知〉には、ふたたび一原の〈なぜ書くのか〉〈なぜ書かねばならなかったのか〉についての言葉がのせられている。みずからいまわしい経験でありながら、なぜかなつかしいイメージが起こるかをみずから問い直しつつ、そうではないという心境をもつようになったと。私はこうみているのだが……。つまり全ての事象（出来事）を客観化できたからだと。一つに、結果としてではあるが、たしかに〈奴隷的〉な、非人間的あつかいをうけたが、「自由」とは何かを身をもって考

えさせられた月日でもあったことに気づいたからだと。次に、みずからの人生の歩み全体を俯瞰してみて登山と質的にはちがうが、同じある異種の悲惨な「旅」であると感じたことではないか。つまり冷静に振り返りながら、みずからの意志に反し強制された日々を送った実在の〈有形の山〉や、さらにいえば戦後社会という〈無形の山〉よりも、苦難と困難を伴いながら、そこで予期せぬさまざまなドラマ（出来事）があったことを記録しなければならないと……。さらにもう一つのことがあるのではないだろうか。他からみれば、この戦争という場・空間、その不条理の世界を計る一つの尺度があるのではれるかも知れないが、つまり外地の前線部隊からは、自分が属した部隊は〈極楽の軍隊〉といわだろうかと。そこまで書いてきて私はこうも思った。ただ一原が、みずからの体験を〈有形の山〉や戦争社会という〈無形の山〉と比較していること、でもこれはやや評論的すぎるのではないだろうか。

再度考えてみたい。たしかに事実を抑制しつつ一原はフィクション化することで、一つのクッションをつくり出しているようにみえる。察すればきっともっと書きたいことがあったにちがいない。実名をあげて怒りをぶっつけたかったこともあったにちがいない。

ただこの兵隊体験を、一原は他の画家のように美術作品として〈表現〉しなかった。なぜだろうか。強く疑問がのこる。つまり戦争を主題にした絵や版画を制作していないのだ。それとは意識して距離を保っていたのかも知れない。また戦争を寓話化する表現もしていない。再び問いてみたい。なぜ「版」表現と『裸燈』の文学表現を区分けしたのであろうかと。

一原は冷静にこういう。少しでも〈マイナスの尺度〉で、山の紀行文同様、〈小さなドキュメント〉としてみて欲しいというのだ。〈奴隷的〉あつかいを受けた戦争体験、愛する妻も死なせてしまった戦争。そ

れでありながらただこう冷厳にやや客観視しつつ〈小さなドキュメント〉として見つめるまでにはかなりの時間を費やさねばならなかったようだ。どうみても、彼の戦争体験は〈小さなドキュメント〉に収まるものではないと私は強く感じているのだが……。生々しい〈戦争〉の非人間性を告発する書でもあると！

＊

だがやはり一原は普通の人ではなかった。みずからの手記メモを土台にして、この小説を書いたのだから。そのことを私情を絡めずにみとめるべきなのかも知れない。一原はこの「記憶」という小文の中で、幼い時の記憶について触れている。そのことに少し拘ってみたい。「記憶」で、最古のものが真狩村に移住した満二歳の頃のこと。この最古のものは、母が家を空けたとき、畑にいるとおもって出ていったが、迷ってしまったという。それは「銘記」の印象が強いのでしっかりと把握し、すぐにでも再生できるというのだ。さらに五歳までに三つはあるという。このように様々な出来事を整理しながら、一原という人間はそれらを心のアルバムに仕舞いこむ独自な〈記憶装置〉をもっていたようだ。この記憶するシステム、なんと凄いことであろうか。やはり小さい時から並の人ではない才覚を持っていたのだ。

これ以上、兵隊体験記をベースにした小説についての言及をここで停止することにする。あとはぜひ実際に『裸燈』を手にとって読んでほしい。

ただ最後にこのことだけはどうしてもいっておきたい。こうした生々しい悲惨な体験を書き残すことで、一原は自分という存在をそして今生きていることの意味を真摯にみつめ直しているにちがいないからだ。一原という表現者は、ある強い意志を抱きながら、実体験をよりリアルに具象化すること、あるいは思想を、あるいは内心世界を形象化する道を選ばなかった。意識的に避けたともいえなくもない。一

原が意識して美術作品で表現していったのはまさに非日常の世界だった。情や知が入りこまない別の自由な世界。マイナスもプラスもない世界。ひたすら物質の変容やマチエールの変化にあそべる天地。創り出した美術作品に悲惨な体験や日々の雑多な事象を排除した。そしてつねに自分を超えた地点に立つことを願った。そこから独自な価値が生まれると！

この『裸燈』の文学空間について解読してきて、いま私は一つの感慨を抱いている。こうもいえないだろうか。見えないが、兵隊体験記が〈ネガ〉となって隠れてもいるかも知れないと。私はこの本をこうして書きながら、いつもそのことを片隅において考えてきた。「版」と「文学」はどこかで〈赤い線〉でつながっているにちがいないと。そのことを少しでも解明してみたいと！むしろ隠れていることがあるとすれば、そこにあらわれていないことに目を注ぐべきではないかと。「版」づくり、つまり「美術」と「文学」とは一見して断絶しているかにみえるが、深部ではどこかでつながっているのではないかと。なぜならくらみずからの表現から排斥してゼロにしようとしても、どうしてもゼロにはならないもの、かき消せない事象があるにちがいないからだ。一原はひと一倍その消せないものをもっていたと。

自我装置というものを考えてみるとき、特にそうおもえてくる。一原は、かなりの強い意志をもって、美術作品の中にその〈ポジ〉（陰画部分）をおりこまないようにした。それにかなりこだわった方だ。その鉄のような意志の働き。しかしながら戦時下において国から受けた大きな棘。その棘は、ずっと刺さったままだったにちがいない。その痛みは星霜を重ねても和らぐことはなかったのではないか。身体に刺さった抜けない棘。どうしてもみつめなければならなかったことがあった。硬く閉められていた沈黙の扉からもれてくる怖さと怒りを胚胎したものが深いところでうごめいていたにちがいない。〈ポジ〉とし

226

『裸燈』（共同文化社、1990年）

「裸燈―初年兵記―」
『北方文藝』第7巻第3号・1994年3月

ての一原の自我装置。それに対してリアルなそして悲惨な体験を刻んでいる〈ネガ〉。一原有徳という人間の中では、〈ポジ〉と〈ネガ〉は一つとなってつながっているのだ。

実はその〈ネガ〉がかなり鮮明に立ち現れた作品があるのだ。その作品が〈ネガ〉の実相を解明するてがかりになりそうだ。それは〈ヒロシマ〉をテーマにした「HIR,'45（e）」だ。次のフラグメントではこの作品について論じてみたい。

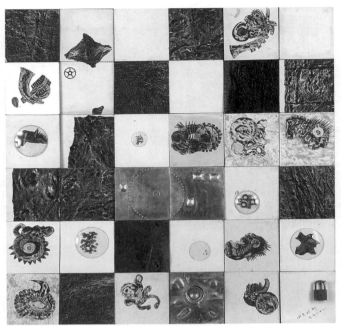

「Ｘ１」（部分）（91.0×91.0、1964年）（＊）

「2185」（90.0×60.5×13.5、1984年）（＊）

XIII
「HIR’45（e）」が語ること

シャガールにオオムラサキの淫ら目に（一九九五）

「鈍」（16.8×13.8、1976年）（＊）

1・ヒロシマの地

世界の各地で、苦しみのうめきの声をあげ身をふるわせて「場」がある。ポーランドのユダヤ人が大量虐殺されたアウシュヴィッツしかり、太平洋戦争時の激戦地となったオキナワしかりだ。ヒロシマの地もまた悲痛の声をいまも全身であげている。

ヒロシマ、私の中では、生身のままで焼き尽された人体そのものだ。いや人体だけではない。樹々も草も、影が深く大地にささりこみ、終わりのないさまよいを続けている。いや人類そのものだ。いまも死の、そして水や風、建物までも死にのみこまれていったのだ。

私は何度も原爆ドームの前に立ったことがある。実際にある平和を考えるグループと共に広島市内に点在する被爆した建物めぐりを行ったことがある。

もちろん学生達と共に数度にわたり原爆資料館で悲惨な展示物も目にやきつけたこともある。凝視できない程の悲惨さ。人間が人間を殺してゆくことの恐ろしさ。

現代史を語り平和を考えるときは、まずこの地の悲惨さに立ち戻るべきだと何度もおもった。被爆した方々の証言も聞いた。〈建物疎開〉の任務を遂行する中、多くの女子学生が亡くなった広島女学院の校長先生の話も聞いた。また彫刻家イサム・ノグチのヒロシマでのプロジェクトの全容を調べるためにこの地を訪れたこともある。平和大橋と西平和大橋、その橋の欄干の造形は実現できたが、他のプロジェクトは未完のままだった。

その中には「原爆慰霊碑」デザインがある。イサム・ノグチは〈広島の死者のためのメモリアル〉を構

想した。造形デザインはできていた。が、突然にイサムに悲劇が襲った。イサム・ノグチの国籍が問題となった。野口米次郎（詩人・英文学者）を父として、レオニー・ギルモアを母として私生児として生まれたイサム・ノグチ。二歳の時に父を訪ねて母と来日した。父はすでに別な女性と家庭をもっていた。一九一八年に単身でアメリカへ戻った。その時に日本の国籍を捨てていたのだった。原爆投下したアメリカ国籍をもったイサム・ノグチが慰霊碑をつくることは認められることはなかった。

この時のイサム・ノグチの心の風景にわけ入ってみたい。イサム・ノグチが最初に広島を訪れたとき、まだ丹下健三が設計した原爆資料館は姿をみせていなかった。

丹下により依頼された慰霊碑の構想を胸に抱きながら、イサム・ノグチは何もない荒涼とした大地の上を歩いた。隣には丹下らもいた。足元からは死臭がただよっていた。墓石が崩れ、白い人骨もみえ隠れしていた。土は怒り苦しみの声をあげていた。

だからこそイサム・ノグチは、この大地も苦しんだことをモニュメントの中に表現したかった。それさえもできないままで終わった。

その無念さは察しても余るものがある。現在は、それにかわって丹下健三が設計した慰霊碑が、イサム・ノグチの構想したものとは異なるものがそこに立っているのだ……。

いまもヒロシマやオキナワは大きな問いを私に課している。その問いは、ひと言でいえば「ヒロシマやオキナワのうめき」をいかにうけとめているのかということ。さらにいえば「ヒロシマやオキナワのうめきを素手でうけとめてくれる美術作品が存するのか」ということだ。

それは、まずヒロシマの平和公園の中に点在するいくつかのモニュメントや

彫刻からうかがい知ることができる。ただそれらはどちらかというと慰霊の性格の方が強いようだ。やはりヒロシマを真正面からみつめて、作品の中にみずからの思想を織りこみながら表現することはかなり難しいことのようだ。強いていえばあの資料館展示品の方が全てを語っているようにおもえてならない。ちぎれたベルトや炭化した弁当箱。やけただれた皮膚。石の上に影としみになってしまった人体。熱線や爆風で歪んだ鉄柱。それ以上の〈表現〉はできないようにもさえみえる。再びみずからに問うてみたい。では〈ヒロシマのうめき〉とは一体何か。それは血を吐き、腹が裂け、脳がくだけ、この地上から全ての生物（存在物）が一瞬にして消滅したときに発せられた最後の〈息〉ではないのか。生あるものが最後に放ったかすかな〈オーラ〉（光）。かすかな〈オーラ〉と〈最後の息〉が今も現存し、大地の下に集積しているにちがいない。

その最後の〈息〉や〈オーラ〉を目撃したものでなければ、〈ヒロシマ〉を語ってはいけないのではないかとさえおもえる。そういい切ってしまうと、被爆した者しか〈ヒロシマ〉を語り、表現してはいけないといわれるかも知れない。いずれにしてもそうしたことを全てふまえつつ、表現者が〈ヒロシマのうめき〉と真摯に向かいあい、二度とこの悲劇がおこらないことを祈り、みずからの肉と心を切りきざむようにして作品をつくり出しているかが問われているのだ。

いやこういいかえてもいい。むしろ悲惨さゆえに眼をそらしたもの、耳をふさぎ拒絶しなければならなかったものとはなんであったかを、〈表現の核〉にしていなければならないのかも知れない。なぜなら死者達の〈沈黙の声〉〈不可視の霊〉、それらはここでおこった悲劇を凝視しつつ、死を悼む心がなければつかめないことなのだから……。

枕言葉が長くなってしまった。

ここでは一九八九年に開催した広島市現代美術館の開館プロジェクトとなった「広島・ヒロシマ・H
IROSHIMA」展への、一原の出品作について論じていきたい。

2・ヒロシマの主題化

広島市は市制一〇〇周年、広島城築城四〇〇年記念事業を立てた。その一環として比治山(ひじさん)公園に広島
現代美術館の建設をすすめた。建物の設計は、建築家黒川紀章が担った。同時に被爆都市ヒロシマとし
て「国際平和文化都市」構想計画を立て、その実現をめざした。荒木武市長（当時）は、この美術館は「現
代に生きるものの喜びと苦しみの表現である美術を通して、市民の創造性を豊かに育」てることをめざ
すと……。平和都市をめざす市長らしいメッセージではある。たしかに大きな視野から発想しており、
それ自身としてまちがいではない。

作品制作の視点から冷厳にこの構想を吟味してみたい。

ここで一番大切なことは表現者がどう〈現代に生きるものの喜びと苦しみの表現〉を〈ヒロシマ〉と結
びつけて作品化できるかどうかではないのか？ただはたしてそれは可能なのであろうか？

ともすればこういう社会的なテーマ展は、かなり深刻な〈アポリア〉（難題・困難）をかかえることが
ある。主催者側と作品制作の委託をうけた者との間にとらえ方のズレが尾を引くことがある。出品作が
依頼者側の企図（願いも含めて）が充分くみとられていないと判断されることもおこりえる。

表現者も自立しており、その内心世界がそこにいかに形象されているか、それを主催者が充分に読みとれるかどうか？それはきわめて難しいことだ。

それらの〈アポリア〉を察してか、美術館側は、こう言葉を加えている。〈制作委託〉を〈原爆の悲惨さを対象とするなど直接的な内容〉に限定せずに〈幅広く人間と自然への愛が生きてゆく人間、平和への希望あるいは未来への希望〉という〈世界共通の課題〉へと広げた。かなりの苦慮があったことが読みとれる。ただどうであろうか。制作の軸幅を〈人間と自然への愛〉〈生きてゆく人間〉〈平和への希求〉と広くすることで、もっとも大事なこと、つまり私のいうところの〈ヒロシマのうめき〉が拡散の中にかき消えていくことを結果として許容することにならなかったであろうか。

一面的にはたしかに表現者は〈表現の幅〉を得たが、〈ヒロシマの心〉〈うめきの息〉、そして〈大地の苦悶〉から離れてゆくことを是認してしまったのではないか。本来、〈狭き門〉であるべきことがより〈広き門〉になったのではないか。それがとても気になった。私は出品作の全容を展覧会図録で確認した。その危惧がより強まる作品も散見した。もちろんこうしたテーマを設定するためにはさまざまな論議もあったと推測できる。〈ただ〉と言葉をはさみたくなるのは、広島市自身が遺族会や建築界の圧をうけて、イサム・ノグチの平和への祈りがみちた「慰霊碑デザイン」を「拒否」した事実があったからだ。

いや私はこうもいいたい。むしろ委託されなかった方々の想いにも心を砕いてみるべきではないのかと。表現者が無名であるか有名であるか、それは全く問題にならないはずだ。なぜならその苦しみには差異はないからだ。私はこうも考えている。むしろここで委託されなかった表現者の方がこの主題を

美術館は、国内外から七八名に制作を委託した。全員がそれに応えた。外国からは一六名。その中にはナム・ジュン・パイク「ヒロシマ・マトリックス」、ディヴィッド・ナッシェ「黒い光・白い影――魂たちの流れ」、ロジャー・アックリング「ヒロシマのための彫刻」などがある。

また韓国から金昌烈、河鐘賢が出品した。国内からは六二名。その内、ヒロシマからは四名が出品した。北海道からは一原と岡部昌生の二名。ちなみに岡部は「STROKE ON ROAD IN HIROSHIMA, AUGUST 1987/1988」を出品した。被爆都市ヒロシマの路上を真夏にフロッタージュした大版の作品である。

*

では出品作に対する評価はどうであったのか。結論を急ぐわけではないが、展覧会図録に載った桑原住雄（美術評論家）の「美術のなかのヒロシマ――制作委託について」をみるにつけても、やはり難しい結果となったようだ。桑原の文を吟味してみる。桑原は〈ヒロシマ〉をテーマにすることの意義は大きいとの前提に立ちつつも、ややハギレの悪い論調をみせた。桑原はどんな作品が出来てくるか分らないから、それは〈一種の賭け〉の部分があったと……。〈冒険〉〈賭け〉とは、ここで使うにはふさわしくない表現ではないだろうか。一方で出品作全体を見渡して桑原は、大半の作品が〈死から生へ〉、つまり、〈再生〉をベースにしているとみた。造形手法では〈象徴〉、つまり理念を借りて何かを物語っていると評した。さらに彼はテーマ展自身の難しさをみつめつつ、こうのべている。「ヒロシマの記憶はみずからの記憶に返ってくるし、そもそも広島が軍都であったことをふり返ってみるべきだ」とものべている。つまり

加害者としての広島のことを忘れてはならないというのだ。

たしかに〈ヒロシマ〉を表現することは〈戦争〉と〈美術〉の間に横たわる大きな〈アポリア〉に必ず抵触してくることになる。それはさけられないこと。だからこそ表現者の〈思想〉が問われるのだ。

ここから本題に入ることにする。では一原の作品はどうであったか。桑原は、先の論考の中では一原作品についての具体的な言及は一言もない。桑原はさらにこうのべている。〈ヒロシマ〉というむずかしいテーマをこなす方途は、くり返すが〈再生願望〉〈永生願望〉しかなくなり、より表現は象徴的、あるいは理念的になると。私からみて一原は、それとは一線を画する作品を制作した。版画家では浜田知明、黒崎彰、加納光於、両角修らが出品したが、彼等とも異なるものになった。

一原は、よりみずからの〈直接的体験〉にねざしつつ、それを高度に抽象化したと私はみている。つまり外国勢だけでなく日本人作家ともちがっていたのだ。つまり〈表現の方法〉〈表現の根〉がちがったのだ。

〈直接的体験〉とは、いうまでもなく一九四五年三月に広島（宇品）の「暁部隊」に属していたことを指している。だから作品名も「HIR'45（e）」とした。この記号のようなタイトル。それは〈HIROSHIMA 1945〉のことだ。つまり原爆投下そのものを図像へと昇華した。一原は心の奥でずっとうずいていた映像、それと向かいあったにちがいない。とすれば一原作品はより深く美術館側が提示したテーマをくみとったともいえる。図像をみる前に図録に添えた一原のメッセージをここに引いてみる。

一九四五年三月、私は広島市の暁部隊に暗号教育を受けていた。毎日午時、運動のために比治山に

登ったり、宇品の海岸を駈足した。四月に運よく小樽の指令部に配属され、初年兵の雑事の中で急がぬ情報暗号の判読が私の任務であった。

そして八月、あの原子爆弾、さらに一四日呉、一五日金沢、一七日小樽にも投下の米軍の警告を知ったのも私の作業からであった。それゆえか、私の広島へのイメージは

蝶光る8月今もネガの街

噴水8月阿鼻叫喚の虹の色

イメージで制作しない私にも広島だけはこれから離れられない。この間広島を訪れて、イメージと打って変わった明るく平和な街をみて、現代の広島も表現してみたいと思ったが、この方は間にあいそうもない。

この文から分かることがある。一原はこの「暁部隊」に属していたとき、毎日午後にはこの比治山に登ったり、宇品の海岸で駆け足をしたりしていた。この山は、実際には七一一メートルの小高い丘である。このことは一原は他の文で語っていなかったことだ。私もはじめて知った。このあと小隊へ転属するので、八月六日の原爆投下によるあの地獄絵を目にすることはなかった。短い期間であったが、毎日みていた風景が死んだことを知った。よく登った比治山。そこにはおびただしい数の被爆者がにげてきた。たどりついたが、いのちがここで尽きた方もいた。いのちを得た方々も、この山に立ち、街全体が壊滅したことを知った。

一原はこの文に句を添えた。そこには〈ネガの街〉という表現があった。つまり〈陰画の街〉のことだ。

まちがってはいけない。これは単なる文学的な修辞ではない。比治山だけでなく、このヒロシマの人が
・・
まなこにやきつけた実景、その死臭ただよう廃墟そのものをあらわしていないだろうか。だからこそ噴
水がふき上げるしぶきがつくり出す虹に〈阿鼻叫喚〉という負性を帯びたコトバを付加しなければなら
なかったのだ。私には一原の創句の中でも、実景を内包した特異な句にみえるのだが……。

もう一つ分かることがある。一原は美術館からの制作依頼を受けてからこのヒロシマを訪れているこ
とだ。一九四五年以後ではこれがはじめてであったかどうか、それは分らない。あまりに重い記憶をヒ
ロシマの地に対してはひきずっていたから、はじめてだったかも知れない。

それはそれとしてもたしかなことがある。それはあまりに眼前のヒロシマという都市は変容（むしろ
・・
変質か）していたことだった。それにかなりとまどったはずだ。

ここに〈明るく平和な街〉と書いたが、そこに一原の複雑な心のゆれがよみとれないだろうか。〈明る
い街〉といういい方。一見してどこか単相な表現におもえてならない。私には一原の心と背反している
ともみえるのだが。みずからが記憶していたものが大きく崩れ、さらに事前にイメージしていた情景と
あまりにズレていたからだ。私には、その〈ズレ〉をどうつかみ返していいか悩んでいる末でのコトバの
ように感じられる。そんな内心の渦をかかえつつも、一原は〈現代のヒロシマ〉を表現してみたいという
のだ。ここにはいかにも一原らしい何事にも律儀さをみせる彼の性格があらわれていないだろうか。

3・「HIR
'45
（e）」

もう一度、作品「HIR'45（e）」に戻ってみたい。律動感のあるダイナミックな図像である。うねりながら上へ上へと伸びてゆく形象。それが八割位の空間を占めている。図の下部は地上（大地）にもみえてくる。全体としてやや不安感や無気味さもひそんでいる。人は、この図像から〈原爆雲〉を表現したものではないかとみるかも知れない。その数はむしろ少ないといえる。川合昭三（美術評論家）は一原の青画廊で、この作品と出会い、それから受けた印象を「腐蝕された戦争体験」（『美術手帖』一九七八年九月号）と題して書いている。

そこから最後の部分を引いてみる。

戦後すでに三〇余年を経過して戦争体験は風化したようだ。だが一原は、ただ黙々と、アルミニウム版を水酸化ナトリウム液で、執拗に、戦争の傷痕をさまざまに腐蝕しつづける。たとえば「VER」を凝視するがよい。そこには、浜田知明の「初年兵哀歌」と深層において通徹する思想が、強く、深く、腐蝕されている。ブルノ・コンサントレの濃淡の微妙な諧調によって表現された彼のイン・スケープは、地球の未来像であり、核拡散に狂奔する人々への警鐘でもあろう。

この川合の論評は、一原の作品に内在するものの一つが〈戦争体験〉であると洞察している数少ない評の一つだ。こうした評はこれまでとても少なく、私にはとても共感するものがあった。ただはたして一原がその内なる風景において〈地球の未来像〉や〈核拡散に狂奔する人々への警鐘〉を発しているかどうか、そういい切ることには逡巡するところがある。

最近、市立小樽美術館は「蝶光る八月いまもネガの街——一原有徳と戦争体験」(二〇二三～二〇二四)展を開催した。会場には一原の戦争体験に対する言葉とそれに重ね合わせられた作品を展示した。これからも一原芸術を深く分析するためには、彼の〈戦争体験〉を再考することが求められるのであろう。いやそうしなければならないのだ。なぜなら〈刑期なき牢獄〉といわれた軍隊生活がくりかえされてはいけないからだ。たしかにタイトルそのものが「HIR '45（e）」とかなり具体性を帯びており限定しているから、そうもいえる。ストレートに解釈すれば〈一九四五年のヒロシマ〉を主題化したとみえてきてもおかしくない。この視点に立脚すれば、図像からみてこれは〈原爆雲〉を描いたと解釈してもまちがいではないかも知れない。私は再びタイトルに戻ってみる。〈HIR〉としているが、〈HIROSHIMA〉とはしていないのだ。

また、〈'45〉とあるが、八月六日という時空を記していない。とすればやはりちがうメッセージをこめているかも知れない。これははたして何を意味しているのであろうか。あえて記号化することで単相的に読まれることを避けていないだろうか。その意志も感じてしまう。俳句の中では具体的事象を入れたが、版画ではそれに束縛されることを避けたにちがいない。あくまで作品とは、見た方が自由に感じることが大事であるとも……。現実のみずからの体験とは一定の距離を保っているようにみえる。ここで私の感慨をのべさせてもらうことにする。私には〈具象〉と〈抽象〉、〈現実〉と〈仮象〉のはざまの中でとどまっているようにさえみえる。まちがっているかも知れないが、それでもやはり他の一原作品にはみられない〈生々しい記憶〉が脈打っているとみえてしようがないのだ。たしかに一原作品の中でも異色作である。この作品を一原ワールドの中にどう位置づけてゆくか、難しい問題をはらんでいる。

「HIR'45(e)」（1988年）

それも否定しない。それがいつわざる心境だ。

ふたたび一原の内心にわけ入ってみたい。制作動機、その心のゆ・れ・に・ついて触れてみたい。人生の中でいろいろな記憶が心の湖に沈潜していた。その中でも一番、重く沈んだ記憶があった。そんな〈消せない記憶〉、いや〈消えてはならない記憶〉がよみがえりこの図像をつくらせたにちがいない。だからこそ一原芸術を語る上で決して忘れてはいけない作品の一つなのだ。

241

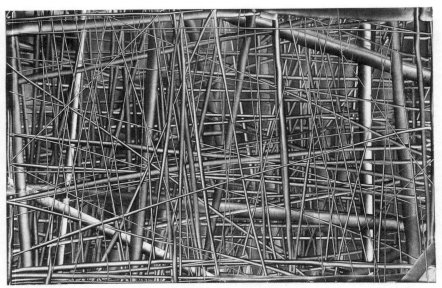

「LEY（B）」（49.7×74.3、1978年）（＊）

『ICHIHARA 一原有徳作品集』（編集・正木基、
現代企画室、1989年）

『一原有徳物語』（市立小樽文學館編、
2001年）

XIV　前衛の旗

らりるれろわが坂みちの雪解水（一九九六）

「Branding(J)」（45.0×45.0、1998年）（＊）

1. 友人としてのオブジェ

〈版画とは何か〉といった問い直しは、他の評者に委せておこう。それよりも大事なことがある。あえていいたい。一原の作品は、〈反版画〉〈脱版画〉の方向へ歩みだしていったと。いや、むしろこういいかえるべきかも知れない。版画という狭いゾーンを遥かにこえ、遠方へと雄々しく闊歩していったと。

ここですこし第二次世界大戦後の版画世界の動向を思い出してみたい。多様な手法や表現が氾濫した。ある人達は写真などの新しいメディアを活用し、またある人達は伝統的な木版画を現代化した。

一方で「もの派」のグループは土、石、木、鉄などを「版」の素材として使った。

ただ一原は、それらとは異なるゾーンに一人ですっくとたっていた。

たとえば手元にある室伏哲郎の『版画辞典』（東京書籍・一九八五年）を紐解いてみる。実に多様、多彩な群像と出会うことになる。室伏は、一三年にわたり『版画芸術』の編集長を務めた方だ。室伏はこの雑誌を通じて、毎号国内外の版画を平均四五〇〇点みてきたという。つまり合計すると二万点程の版画作品と向いあったことになる。

この本は全版画史を踏まえて、版種、技巧、用語、工房、版画展などに分類し、版画に関することを網羅している。それを一四〇〇項目に編集した。さらに驚くのは、ここに版画関係の用語が一四〇〇、国内外の作家が約一〇〇〇人収録されていること。だから大変な編集作業だったことはまちがいない。

その中の一人、それが一原有徳だ。版種、技巧、展覧会などに整理した「一〇の項目」の後に、コメントが添えられている。一原の主な版種・技巧には凹版、平版、版種別作品数には凹版四六二〇種、モノタ

イプ一万二六六〇種、主なモチーフには金属、石とある。この本が編集された一九八五年頃にすでに凹版四六二〇種に対してモノタイプ一万二六六〇種とあるから、凹版と比して三倍の量のモノタイプを生み出していたことになる。室伏が添えたコメントを採ってみる。

「美術をメシのタネにしようと学校に通い、型通り修業したアーティストとは違い、彼は四三年間地方公務員を勤めた野武士である。若い時から熱心なアルピニストで、岩壁にハーケンを打ち込む感触は、石や金属をドリルや刀、さらにはプレス機を通じて"ぶちかまし"、抵抗のある物質から「見えないもの」を引き出して、"画面外"のものを表現しようとする彼の創作姿勢と相似ではないのか。しかも、ハーケンが生命を預ける釘であるように、自らの生存の必然として版画やオブジェに打ち込む彼の物質との対話は傾聴に値する」

ここで眼を引くことがある。〈地方公務員を勤めた野武士〉という視点。またアルピニストとして岩壁にハーケンを打って得る「感触」と、石や金属をドリル、さらにプレス機を通じて〈ぶちかまし〉、抵抗のある物質から「見えないもの」を引き出して表現しようとする創作姿勢とが相似しているとみていること。この視点は、なかなかユニークだ。一原作品は、この評者が指摘するように〈画面外〉のものが宿っているのだ。そこが他の版画家と全くちがう。別世界からやって来た異邦人の如しだ。そんな異質性を誇っている。ただ気になることがある。たしかにアルピニストであることとは間違いないが、マッターホルンの岩壁にハーケンを打ちこむような命がけの厳しい登山ではなかったからだ。

このコメントを読みながらふと気づいたことがある。一原がなぜモノタイプに執心したのか。その訳の一つがこの登山にあったといえないかと。

つねに危険と隣あわせにいるアルピニストにとって、危険度が高ければ高いほど、岩肌などがみせる美は至上のものとなった。これについてはすでに触れてきたが、雪渓の美もしかり。それが映像となって眼に内蔵された。これは眼の感動にとどまらない。心身に刻まれる。それが身体に反芻され、記憶映像として身体に蓄積される。そのオリジナルな原像は、至高のものであり、言葉や絵で表現しようとしても、その原像のアウラ（光）をつかみとることはできないものだった。それを試みればみる程、眼と心身の感動がますます希薄になるだけだった。

こうもいえるかもしれない。私見ではあるが、〈摺る行為〉もまた登山と同質な行為と感じていたにちがいないと。一山ごとの登山、一回ごとのモノタイプの摺り。その一期一会の出会い。どうだろうか、一原にとっては同一の価値があったにちがいなかったのではないだろうか。

先に私が指摘した一原に内在する〈タブラ・ラーサ〉の志向性は、さらにオートマチックに動きはじめた。これまでとは異なる一群のオブジェ作品を世に贈った。そこでは版画、あそび、オブジェの三者がタッグを組み新しい出会いをした。

一原は、かなり前から鋸版や色々の素材となる物質（金属など）を腐蝕させて小さなオブジェ作品を制作してきた。ほとんど実験、ほとんどあそびの業だった。素材として選ばれたのは、アルミニウム、鉄、銅、丸鋸。さらに薬のカプセル、するめの耳、トカゲの皮、時計の歯車や文字板、針、モーターの部品、亜鉛なども加わった。

いやいやこんなモノもある。糸、スイカの種、米、草の実や種。金属だけでなくするめ、トカゲには驚くが、さらに石油缶の注ぎ口も効果的に使われている。すでにのべてきたように、それらが「版」を構成する素材となった。つまり「版」とさまざまな物質やオブジェは手を仲良くつないだのだ。

そしてこう高らかに語りだすのだった。「私の版：其の他──丸鋸、歯車、メタル、網、糸、木の皮、木の葉、ワニ皮、みんな私の友人」と。この驚くべき自由さ。なんという驚くべき頭の柔らかさ。なんという実験的な試行であろうか。

では一原は、どこでオブジェ達（特に金属的な）と出会っていたのであろうか。それはどうも深く小樽とつながっていたようだ。かつての商都小樽には、さまざまな工場があり、職人は丸鋸　歯車、メタルなど、いろんな道具や部品を使っていた。それを一原は若い時からみていて、いつかそれらを使ってみたいと考えていたにちがいない。どんなに廃れていても、いや使われてきたがゆえにそれらはとてもいい顔をしていた。一原はそれに魅せられた。フォルムも表情がありおもしろかった。それらのオブジェ達は一原に語りかけてきた。「私をあなたの作品の中で生かしてくれれば幸せです。よろしく」と。愛する小さなもの達の聲にきき従った。そしてそれらを分け隔てなく〈かけがえのない友人〉として作品の中に迎え入れた。そしてそれらを〈コンパクト・オブジェ〉と命名した。

そんな一原の作業のことを踏まえて、ドイツ文学者種村季弘は、一原という表現者は「こびとの鍛冶屋」であるというのだ。まさにその通りではないか。一原は、〈鍛冶屋〉の職人の如くアトリエでさまざまな道具を自在に使って、手を動かしたのだから……。

では「鍛冶屋」の職人はどんな作品をつくり出していったのであろうか。最初に制作されたのが「82

占Ⅱ」（一九八二年）や「占Ⅱ―Signal」（一九八六年）などだ。たとえば「82占Ⅱ」では、一四の断片に版・オブジェを貼り、それにたくさんのヒモをつけた。そのヒモをひっぱると蓋があく仕組み。それと同時に、ベル、クラクション、ブザーなどのシグナル音が流れた。さらにそれぞれに違うダイオードなどの豆電球が点（とも）った。

つまり〈電気仕掛け〉の〈あそび装置〉をつくったのだ。どうみても美術作品にはみえなかった。どこかの夏祭りの夜店にでも出てきそうなものではないか。タイトルに「占」と付けたように、まさにアートによる「占」でもある。当然にもそこには「吉」も「凶」もない。こんな類いの装置を喜々として公募展会場や画廊などの壁にかけた。自宅の玄関にもおいた。みんながそのヒモをひっぱり、どんな反応をするかいつも脇でニコニコしてみていた。その時の破顔は今でも忘れられない。ほとんど天真爛漫な子供の表情だった。

「占」シリーズはさらに精巧になっていった。「占Ⅱ―Signal」では全体をフォトエッチングで飾った。もう単なる遊戯にはみえなかった。作品然とした風格をみせた。それは私を一気に幻惑へと誘いこみ、めまいがする程、衝撃的だった。先の「82占Ⅱ」について、私は〈電気仕掛け〉といった。少し補足する。

たしかにそこにあったのは小さな豆電球ではあるが、一原にとって、こうした光や音を取り込んだ立体的作品はとてもめずらしい。その意味でも「版画」の境界（ボーダー）をこえており、きわめて特異な位置をしめている。まさに現代美術家としての作品となっていた。この「82占Ⅱ」の重量は四〇キログラムもあった。正面からはみえないが、裏には装置用の配線やトランスがぎっしりとつまっていた。そのためかなり重い作品となった。

一原は、さらに新しいテーマをさがし続けた。〈タブラ・ラーサ〉の志向性は、今度は精神療法にも接近した。ここでは遊戯の要素はより少なくなった。なぜ精神療法に関心がいったか私にはそれを確定できる資料をもっていない。当時、現代社会にはびこった疎外化や孤立感などにより人の心の闇がとりざたされた。精神の病がいろいろと話題になり、その心の闇を溶かす方法として編み出された一つが「箱庭療法」だった。調べてみると、その歴史は古く一九一〇年代までさかのぼることになる。心理療法として確立したのがスイスのドラ・カルフなる医師という。ドラ・カルフはユング派の心理学者であったという。はじめに「砂遊び療法」とよばれていたようだ。医師は、患者に砂や石やオブジェを与えて、それを「箱」の中に配置させた。それをみてそのつくり手の心の奥にひそむものを探ろうというわけだ。

私が一原の「箱庭」作品を最初に見たのはNDA画廊での個展の時だった。これについては、すでに別のフラグメントでのべているので反復をさけたい。が、少々補足しておきたい。その一点を「北海道の美術'85」〈イメージ水〉（北海道立近代美術館）展に出品した。タイトルは〈箱庭〉2185 104」となっていた。どちらかといえば、私は「箱庭」というよりもどこか地形を造成しているようにみえたと記憶している。素材は塩化ビニール、木、砂、塗料などが使われていた。上からの視座から俯瞰して造形していた。

＊

ただ「北海道の美術'85」の作品をみる限り、医学的な精神療法を意識したとはおもえなかった。むしろ情景を喚起する力の方が強い印象をもった。それはこの時のテーマが「水」だからそれに添ったのであろうか。たしかに見方をかえれば、〈水による造山〉を再現しているようにもみえなくもなかった。今ここ

うしてふり返って大きな視点でみれば、美術と医学の関係を探る上でも、とても大切なテーマに挑んでいたことになる。資料を集めてしっかりと考察すべき事柄を含んでいるにちがいない。

2．熱版づくり

さらに一原のやわらかい〈前衛脳〉は激しく作動した。そして「アヴァンギャルドバード」はさらに新天地をめざして飛んだ。「版」としてステンレスを使いはじめたのだ。年齢を加えてゆくにつれて、〈タブラ・ラーサ〉の志向性はさらに強度が増し加わり、前衛志向はより自由に大飛翔した。自分の表現を縛るものは何もなかった。雲上の仙人の如く自在に飛翔し既成概念をガラガラと壊した。やっていけないことがなくなった。ステンレスの鏡面性を活用し歪む効果を作品づくりにもちこんだ。

さらに激しくこれまでの「版」の概念を根元からくつがえした。その姿は、まさにマジカルな〈錬金術師〉の様でもあった。淡々とそれをこなしていった。「版」という型式からはずれ、さらに立体造形づくりへと進んでいった。このステンレスの使用は「アド・ステンレス」という会社と知りあったことも関係しているようだ。

「アヴァンギャルドバード」はまさに、グラン・ジュテ（大飛躍）に挑んだのだった。さらになんと火を使いはじめたのだ。火は、ギリシャ神話ではプロメテウスがゼウスから盗んで人類に与えたもの。それで〈巨大な罰〉を与えられた。ゼウスによって岩山に縛られ、鷲に肝臓を食われつづけたのだった。それほどまでに火は〈聖なるもの〉なのだ。その〈聖なる火〉を使い、一原は、ゼウスによる〈罰〉を何ら恐れ

ることなく大胆に金属の変容を楽しんだ。

それをステンレスを素材にした〈火による版画〉、つまり「熱版」となづけた。手法はこうだ。少し説明してみる。バーナーでステンレスを焼く。それで自動的にその鏡面に歪みがうまれる。全く予想できない歪みが生じる。そこに映った像は不気味にもみえる程だ。まちがいなくこれは、シュルレアリスムの〈自動筆記〉につながっているにちがいない。なぜならそこから火がステンレスの表面を焼くことで生まれるオートマティックな偶発的な美が誕生したからだ。一原はそれに歓喜した。なぜなら作為性を完全否定したアートとなったからだ。そこから「branding」（ブランディング）シリーズが開始された。代表作の一つ「SON」などが誕生した。

こんな試行実験もした。焼抜きしたステンレスを山や野に置き、そこに風景などを写像させた。作品の撮影を朝里岳、潮見台、オタモイ海岸で行った。

少しこの〈歪みの美〉に拘ってみたい。これは美術史でいえば、調和と均整の美を重んじたルネサンスの規範が崩れてくる〈マニエリスムの美〉に属する。とすれば革新的な〈実験的試行〉がマニエリスムとドッキングしたことになるのではないのか。

一原は、作品づくりをする時、これまでも意識的な行為をいつも〈あざとい〉として否定してきた。それゆえ、むしろ偶然に生まれるもの、作為性を排除しオートマティズムによって造られるものを偏愛した美術家だ。この「ブランディング」作品にも、その志向が強く出ている。

＊

この「熱版」は、モニュメンタルな「碑」にも応用されてゆくことになる。

小樽の水天宮に河邨文一郎（詩人・医者）の詩碑が立っている。河邨は、一九七二年に札幌で開催した冬季オリンピックの主題歌「虹と雪のバラード」の作詞者でもある。設置は一九九三年のこと。詩碑を造形したのが、河邨と交友のあった一原。河邨の詩「山上の旗」を書家中野北溟が揮毫した。

詩を記してみる。

「実に久しぶりに、傷だらけの心を　ふるさとの海の紺碧に曝す。水平線を弓なりにたわませ　おれはつがえられた一本の矢、張りつめた弦の痛さに立つ。いま悲しみはその深さだけ深い夢に変る。おれは満ちてゆく、潮騒に　かもめらの叫びに、舩唄に、夕凪に　海のように。しかし満ち足りてはならぬのだ。風よ来い。北斗七星の凍れる座からまっしぐらに　おれの拡げたもろ腕の下に来い。きびしさに引き裂かれる旗におれをしろ。自らを燃やしつくし透明をめざす陽炎、山上の旗におれをしろ」。

〈ふるさとの海の紺碧に曝す〉〈潮騒に　かもめらの叫びに、舩唄に、夕凪に〉とあるように、河邨の詩魂を育んだ小樽への想いが満ちあふれている。このモニュメントは鉄を素材にし、中央の詩文の部分はステンレスとなっている。左下にはスクリューも付いている。一原は雄然と詩碑とはこうあるべきという既成概念を壊したのだ。

いかにも一原らしい前衛的意匠が全的に脈動している作品だ。ただ困ることがある。いま記した詩文がステンレスに刻まれているため、その詩を読もうとすると、必ずそこに周囲の風景が写り込んでくるのだ。どうにも肝心の詩文が読みとりにくいのだ。当然にも一原は、周囲の風景が写り込むことはおりこみなのだ。それを平然と実行したわけだ。

もう一つ大きな句碑「山岸巨狼句碑」がある。

一九八八年六月に「茅名俳句会」が俳句誌『時雨』『茅芽』通巻七百号を記念して建立した。場所は札幌市西区にある盤渓プレイばんけい。スキー場の下にある広場、そこに三メートルの大きなステンレスがドーンと立っている。これもステンレスへの「焼版」である。山岸の代表句(四作)がそこに付されている方。一原とは『石楠』『葦牙』『緋衣』で親交していた友人だ。

余市町生まれの山岸は、俳句誌『葦牙』を主宰し、北海道俳句協会の第二代目会長となった方。一原とは『石楠』『葦牙』『緋衣』で親交していた友人だ。

一原はこの『葦牙』では表紙画やカット、さらに作品、エッセイ(「霧のネガ」)を連載した。

このモニュメントに選ばれた句を二つ記しておきたい。

「山は遠く見るもの枯のはげしさよ」

「ものの芽よ押されて雪の裾しをる」

この句碑も歪みをみせつつ建っている。鏡面となり、そこに雪のないときは盤渓の森の風景や駐車場におかれた車が映しこまれている。私は二〇二四年二月に写真を撮りに行った。下の方は雪に埋もれていた。雪の白さとステンレスの反射により、クリアな映像写真とはならなかった。なんとも不思議な句碑である。

*

「焼版」についてもう少しのべておきたい。この一原の「焼版」づくりに影響を与えた美術家がいた。南

仏ニース生まれの奇才イブ・クライン（一九二八ー一九六二年）だ。美術史では第二次世界大戦後のアートを席巻した「ヌーヴォ・レアリスム」の旗手とみられているが、そのネーミングを超えてスケールの大きなアーティストだ。いくつか、その奇才ぶりを紹介する。彼は「青」を宇宙そのもの、空間そのものとした。つまり至高の色彩とした。そして青を〈聖なる物質〉とした。みずから自分の名のついた「インターナショナル・クライン・ブルー」（IKB）を創った。

一原も「青」を愛した美術家だ。「青」のモノタイプ作品は、特別な価値がある。一原の「青」にもクラインと同質の「聖性」が宿っているからだ。まちがいなくこれまでも一原はいろんな色を使っているが、一原の精神にぴったりと合致するのが「青」といえる。だから私は一原を「青の人」と呼んでもいるのだ。

イブ・クラインに話を戻すことにする。クラインはまた「アントロポメトリー」（人体測定）と呼ばれるパフォーマンスでも物議をかもし出した。クラインは、日本で講道館柔道を学んでいて、日本とも縁のある方だ。「アントロポメトリー」（人体測定）では、女性モデルの身体そのものに「青」をペイントし、それを紙の上におしあて刷りとった。身体そのものが「原版」となったのだ。

このラジカルなパフォーマンスの裸の女性の身体への刻印。そのヒントとなったのが日本でみた相撲の力士の〈手形〉や、被爆地ヒロシマで見た体験が反映している。原爆投下により一瞬にして地上から消失していった一人の女性。その女性が石の上に残された〈人の影〉。原爆の痕跡。偶発の美。反知性の美。そしてなにより、かなり危険な行為を伴うアートづくり。その制作シーンを写真でみたことがある。実際に

クラインは一九六一年頃よりバーナーを用いて「火の絵画」をはじめた。クラインの方法はこうだ。顔料にガスバーナーを吹きつけ、キャンヴァスに焦げ跡を残した。火の痕跡。偶発の美。反知性の美。そし

大きなバーナーを手にしてキャンバスに向い制作する姿は、ほとんど消防士のようにみえたほどだ。クラインのアートプロジェクトに「空気の建築」があるように、クラインはつねに天界（宇宙）の元素たる火、水、空気に強く心をゆり動かされた美術家だった。

一原もまたクラインと〈同族の人〉のようだ。そう断言したい。なぜならこの二人のアーティストはこれまでのアートを〈脱構築〉していったからだ。それだけではない。最も重要なことは眼に見えないものや宇宙的なものに強い関心を抱き、それを終生のテーマとしたからだ。もう一つある。強く「物質の変容」に関心を抱き、それを作品に生かしたからだ。

一原のクラインへの偏愛は続いた。本のタイトルにも反映しているのだ。一原の「山行小説集」のタイトルはそのものずばり『クライン・ブルーの石　一原有徳「山行小説集」』（現代企画室）という。

私にとって前衛美術家というのは、とても魅力的で不思議な存在だ。というのもマネを嫌い、誰にも似ていないことを至上命令とするからだ。私はそれができない芸術家は、〈エセ芸術家〉だと考えている。前衛美術家とは、みんながいいという一原は何かこれまでにないことができると、それを誇りにした。ものや、常識にしばりつけられている事柄に熱く反抗する種族なのだ。それを一生の仕事とする者もいる。ただ前衛的なことをするときはあまり深刻になってはいけないようだ。一原の作品づくりをみているると強くそう感じる。悲観主義の衣裳をぬぎ捨て、むしろアッケラカンとした〈明るい思考〉を燃やしてゆくべきなのだ。否定から創造へ。意味の剥離から無用のあそびを行うためには陽気な、楽天的意識の方が、古いものを壊すことができるようだ。一原の実験的なアートワークをみているとその感は強まるばかりだ。

つまり溢れる〈陽性の感覚〉の感性が必要のようだ。それを発条させて作品に定着させてゆくことが肝要のようだ。一原の「熱版」の連作にはイブ・クラインのとはちがって、あらゆるものを焼き尽くしてゆく〈火の破壊性〉がないわけではないが、むしろその破壊性がうまくコントロールされているように感じる。そこでは、偶然性もからみつつ適度に〈あそび心〉というブレーキがかかり、破壊や破滅の方へ流れずに、イメージと形体がいい具合に紙の上で定着しているのだ。

ここで私なりに、一つの結論を提示しておきたい。それは何かのべておきたい。つまり一原芸術の根源には、〈陽性の性向〉が存するのだ。特に後半の作品にはその傾向が強いようだ。つまり一原の〈タブラ・ラーサ〉は陽性の性向を保つことで、さらに実験的な前衛の方向へ歩き出しているにちがいない。

一原はあるところでこんなことをいう。マン・レイの横長の巨大な絵画〈恋人たち〉がいいというのだ。それはシュールな唇だけの絵。そこに「大きさとカラリとしたエロチズム」を感受したようだ。何事にも湿ってはいけないのだ。

その〈陽性の性向〉が典型的に立ちあらわれてきたのが、先にも紹介した「branding」ではないだろうか。火を媒体とした作品づくり。それについてもう少しのべておきたい。二つの傾向があるようだ。時系列でいえば先に「ステンレス版焼付け」がある。その代表作が「99・S・M・円（A）」（一九八六年）だ。焼付けした方形サイズのものを構成した。火の焦げ跡がアトランダムにつながっている。蛍光塗料がポイントされることで印象は濃くなっている。断片の組み合わせにより表情もおのずと変化してきた。

さらにさまざまな素材をバーナーで焼き、紙の上に直截に押していった。スパナーなどもある。それだけではない。あらゆるものをバーニングし、紙の上にその焦げ跡を刻印した。ふと私はこうも想っ

た！こんな見方も可能ではないだろうかと。つまり〈モノの影〉が刻印されていると！当然にもそこには〈オブジェの死〉が内包しているのだが……。またその制作光景をみていると、先にものべてきたが、ある種の火による〈オートマチズム〉（自動筆記）にもみえてきた。このように「branding」では、クラインから濃度の高い感性度を享受しながら自己消化していった、と。

＊

このフラグメントのテーマは「前衛の旗」である。再度この基軸に立ち戻り、一九八〇年代に入ってからのその「旗」の振り方が変化したこととをのべておきたい。

一九八〇年代に入り、一原は、一九六〇年代のモチーフを新しい手法でアレンジして作品をつくり出した。一九六〇年に制作した版をニュープリントし、「60＋80」と表示した。つまり古い版を摺り直し、それらを構成し大きな作品をつくり出した。実際にみて一九六〇年代のモノトーンの作品は決して古くみえなかった。むしろ時空をこえて現代的な感覚をみせてくれた。

一原有徳はインスタレーション作品にも挑んだ。「版」をみせるのではなく、「新しい空間」を構築しようとした。そこで試行を行った。円筒状に巻かれた作品を制作した。美術館やギャラリーの壁作品を空間に掛けられた大型の作品の前に円筒状作品が立っていた。美術評論家中原佑介は、それに大いに触発されて「アブストラクト・ランドスケープ」と名づけ、同名の展覧会を一九八三年に東京・伊奈ギャラリー2で開催した。〈アブストラクト・ランドスケープ〉、それは〈抽象的な風景〉の意である。まさにこれまでにない、みる者の身体全体、いやその人の「記憶」そのものさえも、まるごとつつみこむような〈1つの風景〉が造り出されたのだ。その〈アブストラクト・ランドスケープ〉の中で私が見た中で印象に残っ

ているのが一九九八年に開催された「一原有徳・版の世界」（北海道立近代美術館）の会場構成だった。その一つの頂点を示しているのが横浜の市民ギャラリーで開催された「第26回今日の作家展190〈トリアス〉」であろうか。この〈トリアス〉は「拡大する版」をテーマに正木基によるプロデュースだった。

大版350枚余によるインタレーションだった。

私は、それらの構成された大作群を目のあたりにして、とても言葉にあらわせない不思議な感慨にとらえられていたことを告白しておきたい。でもなぜ一九六〇年代の作品なのか。一九八〇年代になるまで二〇年の歳月が流れている。その二〇年間にはさまざまな出来事があった。その二〇年をはたしてひとくくりにしていいものだろうか。疑問も感じた。それにしてもタイトルとなっている「60＋80」が、やはり気になってしょうがなかった。それは一九六〇年代の「原版」を一九八〇年代に〈リ・プリント〉したことを示している。

ここからいくつかのことが分かってくる。一九六〇年代の作品は、一九八〇年代に〈リ・プリント〉されても生気を放っていることを示現している。それを一番知っていたのは一原自身ではなかったか。まちがいなく一原はやってみて予想以上の〈手ごたえ〉を感じていたにちがいない。過去の作品であるが決して色あせてしまう作品ではないと。他人の記憶に必ず作用して、そこから見る者の内側に何かを引き起こしてゆくことになると確信したにちがいない。

つまり、こんないい方が許されるならば、一原という美術家は、すでに一九六〇年代の作品がのちに生気を帯びて〈復活〉することを充分に〈予知〉〈予感〉していたのかも知れないのだ。いやこういいかえるべきであると！

つまり一九六〇年の図像作品は、時代の制約を超えるだけの現代的メッセージをは

258

らんでいたのだと……。

今、私は〈ある種の確信〉というようなやや曖昧ないい方をしたが、少しそれを訂正しておきたい。な
ぜなら、この一九六〇年代の図像作品は、〈消去してはいけないもの〉、いや〈消去させてはいけないもの〉
記憶を内在していたからだ。

つまり一原の内心の記憶（闇・暗部も含めて）に抵触してくる何かがそこに宿っていたからだ。
とすれば〈消去してはいけないもの〉、いや〈消去させてはいけないもの〉がそこに生き、今も呼吸し
ていたのだ。こうした古い作品と新作を組み合わせて構成するのは、他の美術家も行っていた。だから
他の現代美術家のアートワークをみて、空間構成の仕方を学んだともいえる。それを独自に消化して応
用したにちがいない。図像全体は無機質にみえるが、それを構成する一つ一つのフラグメントは記憶の
〈襞（ひだ）〉ではないのか。私はこう分析している。それらは戦後の〈廃墟〉に象徴される空間を生きた一原自身
が、〈目の器〉にじわりと収めたものを含んでいたにちがいないと。

こうして「版」が多層的に構成されることで、みる者にどこにもない〈反世界〉を開示することになっ
た。身体をつつみこむ広大な空間。作品の前に立つ者はそこに吸い込まれそうになる。そして〈めまい〉
さえ感じる。いやこうもみえないだろうか。みずからがどこかでみた光景の、〈デ・ジャブ〉ではないの
かと……。もし誰かがそこに何かしら〈なつかしさ〉〈失ったもの〉を感じとったとしても、それもうなず
ける。どういうわけか〈懐かしさ〉や〈郷愁〉さえ感じることができるのだから……。

3. 新しいアートワーク

　一原は、さらに「旗」の振り方だけでなく、「旗」そのものを新しいものに造りかえた。実験的な「版」の仕事と並行して、実は一原は一九六〇年代において、すでに立体作品をも手がけていた。「版」と立体造形はすでに深い絆で結ばれていた。そして、立体造形に使った機械の歯車や部品を、今度は「版」として転用して作品づくりをしているのだ。

　一九八〇年代から、さらに一原はより積極的に、公共空間に設置するモニュメンタルなアートワークにチャレンジした。その数はかなりある。アトランダムに並べてみる。川崎市富士町にある川崎競輪場。ここのマスコットキャラクターは猫『九ちゃん』という。その由来は川崎市出身の歌手坂本九と競輪の九人戦に依るという。その外壁に二点の壁面レリーフ（一九八三年）を設置した。このオブジェ彫刻は、鉄に焼き付け塗装をした。サイズはそれぞれ縦一七〇センチメートル、横三三〇センチメートル。素材は、川崎の金属廃棄場から集めて再利用した。

　続けて、小樽花園公園内に高さ八メートルの「炎」（鉄素材・一九八四年）を制作した。二体で構成、筒状体で緩やかな螺旋形をみせた。外側を赤、内側を黄や黒にしてコントラストをみせた。

　すでにのべてきた「山岸巨狼句碑」（一九八九年）や、これも触れてきたが「河邨文一郎詩碑」（一九九三年）もある。私は二〇〇二年にはじめて「河邨文一郎詩碑」をみたが、全体に破損もあり当時の色彩が退化していたのが気になった。

　虻田郡真狩村が、一九九四年に開基百年を迎えた。真狩村出身者には、「さくら貝の歌」で有名な作曲

家の八洲秀章、さらに歌手の細川たかしがいる。一原は、過ごした期間は短いが、まちがいなく出身者の一人。村は、一原に開基百年記念のモニュメント「翔」の制作を依頼した。筒状のステンレスをリズムカルに重ねた。離れてみるとどこか天に音を奏でるパイプオルガンのようにもみえた。「翔」（素材・ステンレス）は、雄大な羊蹄山を背景にしてスックと立っている。

現代アートを基軸にして各地で文化興しをしているアートディレクターに北川フラムがいる。北川は、「アート・フロント・ギャラリー」や「現代企画室」を開設していた。これまで「ガウディ展」「アパルトヘイト否」「大地の芸術祭 越後妻有アートトリエンナーレ」などのアートイベントを企画運営している。すでに一原は北海道での「アパルトヘイト否」などの開催にもかかわっており周知の仲だった。また「現代企画室」からは本を出している。

＊

北川フラムは、様々な公的空間に一原の立体作品を設置した。一原の新しい地平を広げてくれた北川は、土方定一、長谷川洋行に続く大切な存在となった。また一九八九年には、正木基が一原の大判作品集『ICHIHARA』（現代企画室）を編んだ。この作品集は〈カタログレゾネ〉の性格もある。編集した正木基の一原有徳への〈敬愛〉と〈熱情〉が伝ってくる造りになっている。

一原は、東京の恵比寿ガーデンプレイスに「SYG1〜8」を置いた。鉛を素材にしたレリーフ的作品だ。恵比寿ガーデンプレイスは、サッポロビールの醸造会社であるサッポロホールディングスの本社ビル。その一階エントランスロビーにある壁レリーフ。ここには何人かの美術家によるアート作品も設置・展示されている。一原の「SYG1〜8」には、「アジサイの精・けしの精」という詩的なタイトルが付加

されている。鉛の光沢が不思議なマチエールをみせ、人々を眩惑へと誘ってくれる。

二〇〇〇年に札幌ドームアート計画が立ち上がった。ドームは原広司による建築設計である、楕円形をした〈大きな卵〉のような札幌ドーム。そこに作品二四点のアートワークがある。それを「アートグローブ」と呼んでいる。

この「札幌ドームアート計画」の中心にいたのが、北川フラムだった。一原にも声をかけた。それに応じて一原は「SDM」(ステンレス・焼き付け・二〇〇一年)を置いた。

場所はドーム北ゲートのそば。かなり大きな空間を占めている。ここでも「SDM」はステンレススチールを素材にして、その上部は「焼版」となり歪んでいる。色彩もつけられている。下部には一原の「版」の作品がプリントされており、一見風景のようにもみえ、眼を眩惑させている。作品についてはこんなコメントがある。「表情を見せるマチエールは、その中に無限の広がりを見ることができます。生理的衝動によるマチエールと、自らを律する数字という理性を持ちこんで構成された作品」です。これは一原による文ではないようだ。

誰の手によるか分からないが、少々難解な文ではないか。特に〈自らを律する数字〉の意味が読みとれなかったが、実際に作品をみて〈数字〉のなぞはよみとれた。数字は左より〈1〉+〈50〉=51、次に〈51×25〉=〈1275〉とある。かなり大きなサイズである。これは何を示しているのであろうか。かなりとまどった。単なる計算式ではないことはたしかのようだ。

そもそも作品の中に数字を書き入れる、あまり前例ではないはずだ。戦時中の〈暗号解読〉方法と何らかの関係があるのかとも考えてみたが、断定できなかった。ひとまずこの謎めいた数字のことを解読す

ることをなかばあきらめていた。家に帰り、なにげなく『一原有徳物語』をパラパラとめくって読んでいた。「ガウスの計算」のところで目がとまった。そこに〈50＋1＝51〉〈51×25＝1275〉の数字が記されていたからだ。謎がようやく解けた。これはドイツが生んだ一九世紀の数学者カール・フリードリヒ・ガウスによる、通称〈ガウス理論〉ともいう計算方法だった。ドイツでも日本と同じく1から50までの加算をしていた。日本ではたとえば役所のソロバンのウォーミングアップとして行っていた。ある時、ドイツでもその計算練習をしていたとき、すぐに手を挙げる少年ガウスがいた。この少年はあることを「発見」したのだった。それははじめの数と終わりの数を加えた数に、全体の½を掛けた数が〈答え〉になると……。

　実は、一原は地方貯金局に勤めていた時、このガウス理論に着目し、それを仕事の処理に応用していた。当時、日本は戦費不足のため、国債、貯蓄債券、報国債券などを発行した。そこに利子をつけて〈宝くじ式〉の証券も発行した。それを貯金局で預かることになった。年に一度ある賞金の当選を調べる票をつくることが仕事となった。証券番号は一一万台のものが多く、計算に多くの時間がかかった。家でふとある小冊子を開いた。そこにガウスの計算があった。連続数字の加算を乗算で解くという能率的計算法だった。一原はこのガウス理論を応用して、みごと全部の計算を二五分で終わらせたという。

　ひとつ抜けおちていた。一九九五年にオープンした小樽市民センター、その一階スペースに一原の横長の「OLD　TOWN」というレリーフがある。二〇一二年に実見した。よくみると、七つのパーツで構成されていた。左端には、山、街、埠頭などの風景。左から三つ目のパーツには、スキーを滑る人とゲ

4・ネガの世界

レンデの雪紋を描いた。さらに右から二つ目の下部に、須田三代治や三浦鮮治などの風景画三点がネガ風に小さく添えられている。彼等は一原に絵画を教えてくれた大切な先達。彼らへの感謝と敬愛を示したようだ。またネジなどの部品なども嵌められ、右端のパーツにはステンレスの「焼版」を配した。素材も鉛、ステンレス、金属オブジェなど多様だ。具象や抽象を取り交ぜながら、盛りだくさんの図像を織り込んだ。実験性はないがまさに小樽への熱い想いが籠った作品だと思った。

では、これらの野外やオープンな公共的空間での作品設置。どう評すべきであろうか。結論を先にいえば晩年の一原の作品を評価する上でとても重要である。なぜなら「版画」家のゾーンを離れて現代美術家へとどんどん速度を増して変貌してきているからだ。ただそこにも一原らしい新しい実験と造形思考が生きている。またさまざまな素材を使ってみたいという意欲的な意識には驚くばかりだ。いやむしろ歳を重ねるごとに高まったというべきかも知れない。

と同時にモニュメンタルな立体造形であっても、みずからの感性と観念を貫くという強い意志も感じる。たとえば恵比寿ガーデンプレイスに設置した「アジサイの精・けしの精」などには、題名からして俳句・句的な感性が立ち現れていないだろうか。なんともいかにも俳人らしいネーミングではないか。私なりにこんな風に考えてみた。巨大な魔都東京のド真中でアジサイやけしの精のゆらめきの中に匂いと色彩も含めて喚起させようとしているにちがいないと！

一原の芸術について、これまでかなり自由に私的想念をバネにしていくつかの断片を書き続けてきたが、私の内部でいつも蠢いていたことがある。この「フラグメント」をしめるに当たって、そのことについて少々言及しておきたい。私はそれに付き随いつつ、この文を書きつづけてきたのだった。

ではその脈動した蠢きは一体何んであろうか。それは一原が作品づくりに際してこだわっていた「ネガ」という概念だ。NDA画廊が編集した本のタイトルはそのものずばり『版 一原有徳のネガとポジ』だった。

私はこんな風に考えている。いうまでもなく「ポジ」は陽画、「ネガ」は陰画とも書く。版画は「ネガ」としての「版」があり、それを刷ることで「ポジ」となる。視点をかえて私見をのべてみたい。「ネガ」には、人生そのものが「ネガ」となって映り込んでいると! 一原という存在を「ポジ」とすれば、全ての作品は一原の「ネガ」とならないだろうか。 そしてここがとても大事なことだが、この「ネガ」には、一原の人生における〈陰影の部分〉も刻印されていないだろうかと?

「アヴァンギャルドバード」は一貫して、さまざまな素材を加工、腐蝕させながらその〈物質の変容〉から生起するマチエールをみずからの造形言語とした。その顕現したマチエールは、みずからの生命その(いのち)もの、みずからの体内に〈流れる血〉に等しかったにちがいない。

一方でほとんどオートマチズムにみえる作品にも、空間のとり方、たとえば空間の余白や構成美において、かなり意識的部分が働いていたことも事実だ。そして安易に作為性に走らずバランスを保っているのだ。

さらに加えれば、これまでの人生の回廊で目撃した無数の光景の「ネガ」、そこには一番心に澱みをつ

くり出した戦争により荒廃した都市や自然の情景も内在しているにちがいないと……。もちろん私はただそれだけをとりあげて評してはいない。それが表現の大部を占有していたとはもちろん想っていない。それはそれとしても〈生きること〉と〈表現〉が全く無縁となることはないだろう。無意識のうちに一原の心の渕に沈潜したものは、取り除こうとしても彼の魂にとりついて離れなかったものもあったにちがいないからだ。

　もう少し「ネガ」にこだわって言を重ねてみたい。一原は、下北半島を一巡したことがある。そこで溶岩や地炎を目撃した。また白衣をまとった醜い地蔵もみた。死の湖に迫るもののけが宿ったようなブナ林もみた。群をなす塔婆や巫女のシワガレ声も耳に届いた。そしてこんな句を詠んだ。

「炎天下水子地蔵と唖鴉」
「死者生者おどろおどろの地の息吹」

　このように間違いなく、一原の眼には〈暗い情景〉もしっかりと焼き付いていたのだ。真狩村のつらい開拓生活。さらに加えて、初年兵としての一原の戦争体験も含んでいるにちがいない。不条理きわまりない虐めに怒ったこと。「暁部隊」におけるいのちをかけての暗号解読のことなど。「暁部隊」の任務のため、宇品から小樽に戻っていながら病の床にいる妻のために何もできなかったこと。深い傷として心に刻まれていたことは少なくない。戦後も残存した権威主義と官僚主義にも怒った。かなりの問題作ではないか。またこんな句もある。はじめ一原の句とは到底おもえなかった。

「天皇へ拳開かずホーホケキョ」

この句は、網島龍生の逝去に際して詠まれた。同時代を生きた友人網島龍生への追悼句であるが、〈天皇へ拳開かず〉は、網島だけでなく、一原自身の戦時下の体験が滲みでており、偽りのない信条を含んでいるようだ。〈天皇〉と〈ホーホケキョ〉を句の中に並置する。戦時中なら天皇の神格性を否定し、揶揄しているとみられたにちがいない。戦時中の一九四三年に二男一成が亡くなった、その時の句がある。

「泣くは二人春一番の爆撃下」

春一番が吹く頃、息子の「骸（むくろ）」を前にして茫然とする一原と妻の姿がありありと浮かんでくるではないか。一九四四年に病の床にいた妻喜久枝が逝去した。苦悩する一原の句がある。

「雪女の妻を憎み切れずに火を叩く」

〈火を叩く〉という表現に〈血を吐く〉ような無念さが滲んでいる。戦争が愛する息子と妻を奪ったのだ。一原は身体に巣くった闇、つまり暗河や死の河からどうにかして逃れようとした。が、それは難しかった。いやそう簡単に一朝一夕にできることではなかった。戦争中の奴隷的扱いをうけた暗い時代が去り

戦後の時間を過ごしても、心に巣くった暗河や死の河は生々しく蠢いていた。悶々としながら、それでもみずからを励ましながら、創句に実存を投企し、絵筆をもちキャンヴァスに向かっていったのだ。ふたたび思い出してみたい。すでに紹介した一九五〇年代につくられた初期作品の油彩画「火蛾」「青蛾」には、背景に山と月が描かれ、前面に巨大な蛾が羽搏いていた。「枯死帯」には、上部に蛾、下部に枯野原が描かれていた。三作ともシュールだがかなり荒涼とした図像である。新しくはじめた絵画に、美しいものを題材にしなかった。いかにも暗い虚的な題材を選んだ。そこに一原の〈ある意志〉が反映していないだろうか。たしかにこの三作には、山で見た光景が影響しているのかもしれないが、そこに私は一原の悶々とした足搔きと埋められない暗河が沈潜していると感じているのだが……。

　　　　　*

すでにのべてきたように一九八〇年代からはじまる大型の構成的作品「ZON」「ZOM」「SON」「SOP」と名づけられたすぐれた諸作群がある。これまでのオールオーバー的な作品とは異なり、より空間を意識した。モノタイプだが、「版」がステンレスになった。美術館の空間を強く意識しインスタレーション的な展示に挑んだ。

一九六〇年代に制作した「版」を一九八〇年代に再び生かした。これについてはすでに少々言及してきたが、別な視点から論じておきたい。それはまちがいなく過去の時間に沈潜することでもあったのだ。私はその沈潜の仕方に関心を抱いた。単に図像を継ぐだけでなく、そこには心の深い闇を継いでいくという意志が存在していたのではなかったか。まちがいなくその広大な〈黒調の空間〉は、一原の〈血の声〉を含んでいるにちがいない。

その中の一作「SOP」に注目してみる。縦二一九、横三二三・〇センチメートル。地平線を意識し、かなりの余白が空間を占めている。このパノラマ的図像の前に立つと、身体は〈デ・ジャブ〉のような不思議な感覚に襲われる。ある種の気圧が画面から溢れてきて、私はなぜか胸が苦しくなってくるのだ。人によっては全体として幻視的にみえるので、未来（S・F）的世界を描出しているかにみえるかもしれない。そう評する人もいた。ただ私は、そうは想えない。人は私の見方は偏っているというかもしれない。ただ私はそれにくみしない。なぜならここには一原の記憶の堰が崩れ、つまり心の暗河から溢れてきているものが顕現しているからだ。……さらに言を重ねれば、そこにうごめくものは「虚」でありつつも、リアルな心情と風景をはらみつつ、「虚」をこえてくるものがまちがいなく現存しているからである。私はこの作品の前である幻像を見た。それを言の葉に乗せておきたい。それをひとまず「闇のオペラ」と呼んでおきたい。

「いったいここはどこなのか。まるで時間の感覚もない。昼なのか夜なのかも不明のままだ。不可視の地図に迷い込んだのかもしれない。それにしてもこの〈トポス〉の不分明さ、それが不安な感情へと掻き立てるのだ。いやこの不安な感情は、自由を求める意識とつながっているものかもしれない。そんななかとつぜんに私の身体が重力から解き放たれて宙に浮いた。やはりここに見えないが何か大きな力が支配しているようだ。いや力というよりも、夜の幕を破ろうとする意志が作動しているのもしれない。

この無限に続く不安にあふれた空間。しばらくすると光は闇と溶けあっているようにも感じられた。ふと全身に高潮のように押し寄せてくるものがあった。ざわめきのような声。いや声にならない

ノイズのようなもの。間違いなく人声ではないことはたしかだ。この幻視の夢から私を覚醒させるようにしてノイズはより大きくなった。すると不思議にもノイズは形体を与えられ屹立したオブジェとなった。

このノイズのミステリアスな振動。ここに蠢いている不可視のドラマ。それはまさに一原が幻視した「闇のオペラ」でもあるにちがいない」。

夢のような幻視から覚めた。心を落ち着けて再度この作品の前に立った。

さらにこうも感じてならなかった。これらの作品には、一原が眼から拭おうとしても落ちていかなかったもの、つまり戦争の闇や戦後の荒廃した風景が描かせたのかもしれないと！この反自然の形象。このうごめく黒い空間。この虚性の極みの光景。暗河から流露したものが一原をして造らせたのだ、と自分の心に語りかけていた。一原の内心にうごめいていた闇は、どうしてもこれを造形させねばならなかったにちがいない。

一方、たしかに廃れた光景にみえるが、「SOP」には、ネジや幻花のような形体がニョキニョキと伸びていることにも気づかされる。「虚」の中にエネルギーが生まれているのだ。まちがいなく生命の発芽がみられるとも感じた。

こうしめくくりたい。大きくみれば「ZON」「ZOM」「SON」「SOP」には、自らが生きてきた時代相、そのものの「ネガ」になっていると！　私は確信した。とするならば時代の闇が描かせたという視座は決してまちがいではないと！

ここで少し脇道に入ることにする。時代の深い闇を描いた作品を二、三思い出してみたい。銅版画家浜

田知明に「初年兵哀歌」シリーズがある。浜田は、従軍中に様々な不条理を目撃した。この「初年兵哀歌」は、軍隊生活に耐えることができなくなり、自害を決意した男が銃口を喉元にあてて、いままさに自分の足で引き金を引こうとしている。

苛酷なシベリア抑留体験をもつ香月泰男には「シベリアシリーズ」がある。ただ香月は、すぐにシベリア抑留体験を描くことはなかった。いやできなかったはずだ。ようやく一九六〇年代になりこのシリーズを始めた。内心の嵐は、激しくそれが収まるまで時間がかかったのだ。そこから一気に五七点に及ぶ「黒い絵」が生まれた。

私は「香月泰男のシベリア」という文でこう書いたことがある。

「その黒い絵画とは何か。香月のシベリアシリーズを個性化するのは、圧倒的な黒。この重厚なる黒のマチエール。香月はシベリアの壁をどうみせるかに苦心した。砂、灰、泥、セメントをたっぷりと絵具に混ぜ、さらに雲母もいれた。画家ジョルジュ・ブラックの絵をみて、そこに砂を混ぜていることを知り、それがヒントとなった。また松炭も入れて黒い絵具を作り出した。香月が好んだ、制作の中から習得したといえる言葉がある。「一瞬一生」。この言葉からも分かるように、書でもするように描くとき、ひたすら一瞬を大切にして、そこに生の光喜を込めた」

このように浜田知明と香月泰男、この二人はその時代の闇の描き方が異なっている。でも共通していることがある。ギリギリの極限状態を見つめそれを形象化することは苦しいことであったにちがいない。描きたくなかったかも知れないはずだ。描かなかった方が心が軽くなったかも知れない。でも彼らは沈黙しなかった。描くことで、自分を裏切ることをさけたのだ。いや、死んでいった同胞のことを想う

と描かずにはいられなかったのだ。彼らは自らの精神の傷痕を見つめながら、それでももう一つの内心に押し出されるようにして作品に向かったにちがいない。

気づいてほしいことがある。しっかりとみてほしいのだ。「ZON」「ZOM」「SON」「SOP」などの空間に黒が占有していることを！　香月のように砂、灰、泥、セメントなどは混ぜてはいないが、黒が平面を統括し力を保持していることを！　それらは〈黒い版画シリーズ〉とよんでもいい位だ。

一原の「ZON」「ZOM」「SON」「SOP」は、浜田知明と香月泰男の作品とはいうまでもなく同一ではない。激しい慟哭や苦悩の黒ではないかも知れない。が、時代の闇を目撃した眼が造形した作品にはちがいない。その意味でも、一原にとってどうしても創っておかねばならなかった作品だった。つまりみずからが生きた〈時代を追悼するネガ〉でもあったといえる。

〈ネガの視点〉をさらにかえてみてみたい。俳句世界の「ネガ」としてみたらどうなるであろうか。

一原の次の句を引いてみる。

「蠕動する鉄管の緑の錆の幻想」

この眩惑させる心象風景。先の「版」のネガ作品とぴったりと肩を寄せあわないだろうか。とすればこれまでの俳句世界そのものを否定するような「ネガ」でもあるのだ。というのも一原は、これまで俳句世界、その「五七五」というミニマルな詩的空間の可能性を信じつつ、さまざまなものをそこに負荷してきた。この句はこれまで伝統的俳句が排除してきたものが一原の前衛志向の中で一気に勢いを増してき

かにみえなくもない。どうもここにはミクロからマクロへの拡散があるようだ。〈蠕動する鉄管〉という無機的なオブジェのイマージュを伴奏にしてこの〈緑の錆の幻想〉というマクロの地平へと変幻しているのだ。こうして一原はまさに「版」の境界（ボーダー）をこえつつ、それに加えて「俳句」のゾーンをのりこえ、さらに現代美術において新しい地平を果敢に切り拓いてゆくのだった。

この「前衛の旗」をひとまずしめるにあたって、私なりに「ネガ」論をまとめておきたい。一原のモノクロームの作品に対してどこかなつかしく、そして冷たさの中に、〈生の脈動〉を感じることがある。なぜそう感じさせられるのであろうか。それは私達がそれらの作品に宿した一原の眼の奥にうごめく映像をみせられているからではないのか。素顔とちがって、そんな〈罠（わな）〉を仕組んだ幻視家でもあるのだ。

「ネガ」の世界には、文学的なロマンチシズム、退廃、メランコリーなどは入り込まない。全くそれらと無縁だ。ひたすら無機質のまま。それに代ってひたすらマチエール、物質の肌、色のニュアンス、反復するリズム、そのアンフォルメルな彩りが主役になってゆくことになる。

ピュアかつ直截の美が創り出されていった。だから私はこうもいいきりたいのだ。全てが〈一原有徳の肖像〉を示しているのだと。だからこそ、マチエール、物質の肌、色のニュアンス、反復するリズムの中に一原はいまも生きているにちがいないと。

最後に、「前衛の旗」をふりつづけた一原の心性にも迫ってみたい。作品づくりの上では前衛性と実験性の基柱たる〈陽性の感覚（ベース）〉の方が目立っているが、はたしてそれだけであろうか。彼の心の芯や隠された部分はどうなっているのであろうか。

その心の芯と隠された部分を探るためには格好の素材がある。〈フラグメントXIとXII〉でくわしくのべ

『クライン・ブルーの石　一原有徳「山行小説集」』
（現代企画室、2001年）

てきたように一原が執筆した小説の存在だ。様々な相貌をもつ〈多面体でもある一原〉は、文学の創作においてもなかなかな技をみせた。その片鱗をみせてくれたのがすでに紹介した『クライン・ブルーの石　一原有徳「山行小説集」』だ。いくつかの魅力的な作品もあった。特にその中の「化身」は、私にはどこか渋澤龍彦の作風に近いものがあると想ったほどだ。というのも私をして幻想と怪奇のはざまへとつれ出してくれたからだ……。

XV　螺旋の海あるいは廃墟の鏡

タンポポモドキの自由故郷はアマゾンか（一九九七）

「SOR(d)」（20.5×17.9、1981年）（＊）

二〇二二年三月に、本と資料でぎっしりと埋まった書斎の片隅をかたづけていた。ふとみると雑多な資料をファイルしてあったスクラップブックに、私が立案した「一原有徳展」のプランニングがはさまっていた。書いてあったことをすっかり失念していたのだ。そこに〈未完〉とあるように、計画のままで現実には実施できていない。たしかにリアライズされてはいないが、プランニングのコンセプトは〈生き〉ているはずだ。とすれば、ここでしっかりと一つの〈資料〉として記録しておくことは大事だと考えた。

何より読み直してみて、自分でいうのも変だが興味深いコンセプトを含んでいると……。建築家のプランニングにも、未完で終わったアンビルドのプランニングがある。アンビルドであっても、そこにはその建築家が心血を注いだコンセプトが内在しているはずだ。同じように、私にとってもこのプランニングをアンビルドとして位置づけていきたい。副題は「螺旋の海あるいは廃墟の鏡」という。今ふり返ってみると、かなり詩的イメージュの濃いサブタイトルをつけたものだと感じている。独創的な一原作品に対峙するには、誰もおもいつかなかった独創的発想が必要だとかなり思案してつけた。詩人でもある自分としては、そこに自分の詩想も負託できているとおもっていた。

以下、全文を再録する。

「一原有徳展」プランニング（未完）

………螺旋の海あるいは廃墟の鏡………

276

一・はじめに

　この企画は、未完のままで終了してしまったものである。しかし、私にとっても大変熱意をこめた企画であったので、ここに記録としてのこしておくことにした。この未完のままの企画は、私がプロデュースしていた「抽象の現在」展の最終企画として、一九九三年に立案したものであった。実施は、一九九五年の予定であった。会場は、時計台ギャラリー（札幌）のＡＢＣ全室を使用しての大規模なプランニングであった。それまでの「抽象の現在」展とはことなって、数人によるグループ展ではなく、一人にしぼった斬新なものであった。ギャラリー側からも了解をえていたが、一原より、実際の段階になってから規模の面と実施までの制作時間の両面から難しいといわれ、やむなく中止せざるをえなかった。この時期、一原は、北川フラムの主宰する「アートフロント」から大きなプロジェクトを依頼されていた。恵比寿（東京）にあったサッポロビールの建築物の新装にあわせて大規模なモニュメントを制作したばかりで、彼の体調が十分ではなかったことも一因であった。ただ、当時はまだ北海道の地で、彼の全貌にせまるほどの展覧会は残念ながら開催しておらず、ぜひともこの文案の企画をたてて、傲慢にも彼の躊躇を撤回させようとおもったわけである。以下の文は、その時に懸命なおもいでプランニングしたものである。

二・企画の主旨

　一原は、一九六〇年に東京画廊で版画家として実質的にデビューして、それを基点にしつつ数えても

すでに三四年近くの年数を刻んでいる。当初から彼の精神の骨格となっているすぐれた前衛思考は、衰退するどころかますます開花し、その旺盛な創作意欲は尽きることなくつねに新しい素材との出会いを求めつつ、またイメージの革新を探求する〈錬金術師〉たる風貌を増し加えている。その前衛思考は、一言でいえば、廃物や鉱物への偏愛により支えられ、その特異な物質感覚は、詩的でありつつも極めて即物的な感覚を保っている。一原は、日本のマルセル・デュシャンのごとき位置に座しているともいえる。

前衛の王デュシャンは、「美は網膜の痙攣にすぎない」とさえのべている。そのように一原も、一貫して美の不確定性を問いつづけているのではないか。

〈眼の特権性〉を破る行為は、それは近作にみられるように、積極的にステンレスの鏡面性を使用することにも典型的に現れている。鏡というものは、みるものが抱く既成イメージを断固拒否する。「鏡よ、鏡よ」と叫んでみても、美の在処（ありか）を教えてくれないし、ましてや美の裸身をかいまみせ、眼を楽しませることはない。一原が造るステンレスによる鏡面は、その場の光景や覗きこむ者を映し、また歪んだ風景が縮図となって立ち現れたりする。こうしたマニエリスム的な美は、西欧絵画において散見できる。私はこうも考えているのだ。この〈歪んだ美〉〈変形の美〉はよくよく考えてみれば、美術のみの特権ではなく、むしろ俳句の世界でもみられることである、と。

俳句自体が、非論理性をその特性としてもち、前衛俳句では季語の制約からも解放され、構成要素である一七文字はより独自な世界と空間構成をする。優れた俳句にあっては、句自体が主客転倒しつつ、その言葉の渦に立ってこそ、句にながれる作者の「魂」の匂いさえ嗅ぐことが可能ではないのか。つまり〈マニエリスム〉の祖型は、〈日本の俳句

にもあり〉ともいえるのではないか？　一原は古くから美術と前衛俳句の二刀流を駆使する怪人であり、

それらは双生児のように不離の関係にあり、相互に影響しあっていた。

さて彼の作品行為を、戦後の美術史において位置付けて考察する時、その反伝統（反権威）の姿勢は不

変であり、常に形式化（形骸化）した美をのりこえていく反フォーマル主義者でもある。彼は、〈イズムの

氾濫〉に終始した軽薄な戦後の美術潮流を超えて、むしろ〈前衛の騎士〉としてさまざまな実験に挑んで

きた。一方で、晩年のアートワークでは敗戦直後に目撃した廃墟空間にイメージの源泉をおきつつ、一

面では〈螺旋の渦〉のように時空をこえる思考を燃え上がらせるマニエリストの相貌をみせているのだ。

三．作品のコンセプトについて

展示スタイルについて。この展覧会では、A・B・Cの三つの部屋を別個の思考で構成する。そのた

めに三つの視点を提示し、その現実化をめざして構成する。この三つの部屋は、異なる思考の展開の場

であり、それらは相互に一体化し、その類例のない作品はトータルとして〈龍巻〉へと激しく変幻する。

A室は、「蒼への結晶」である。蒼は、海の色彩であり、「流れ」でもあり、「想念の情景」でもある。また太

古の記憶でありつつも、再生する磁極をもった神秘的力そのものでもある。さらに「蒼の結晶」は「生の

血漿」となり、宇宙の胎内にながれる生命の源泉でもある。蒼に染められたこの部屋は、死と生が臨在す

る渦となり、回生する道となる。みるものは、身体的に新しい知を獲得し、地上から自由となり、永遠の

時間を無言で知覚できる。そして天の磁場から〈宇宙卵〉として下降し、会場全体がひとつの宇宙が発生

する〈河港〉となるのだ。

B室は、「廃墟塔」である。彼の原イメージにひそむ廃墟世界をひとつの〈精神の迷路〉として現出させるもの。「塔」は、天をめざし、また未来と創造のシンボルとなる。いやそれにとどまらない。また生の生成とその終末へとつながってゆく回廊ともなるのだ。ここで感受される予感と生成へのエネルギーは、現代都市そのものの暗喩でありつつ、みる者をある懐かしい心的風景へと誘う装置となるであろう。「塔」は、めまいがするように無数に直立する。深い森のように、そして時には樹海のように……。

C室は、「鉛の部屋」である。鉛は、鈍くそして体内に温もりをもつ物質である。その鉛は光を吸収し、青銅や鉄とはちがって軟らかい物質でもある。一原に鉛だけの作品を創作してもらうのだ。作品は、死そのものを、さらに不合理をみる者に想起させるにちがいない。そこには作品は〈横たわる舟〉や〈死せる棺(ひつぎ)〉のように展示されねばならない。

イメージ・コンセプト提供・企画者　柴橋伴夫(詩人・美術評論家)

＊

いくつかのことを補足しておきたい。当時、私はビエンナーレ形式で北海道で抽象芸術の活性化を企図して「抽象の現代」展を開催してきた。それが実現できたのは、会場を提供してくれた時計台ギャラリー(オーナー・荒巻義雄)の全面協力によることが大きい。それが数回続き、一定の目的を達成してきた。ただ〈何か〉ができていないともひそかに感じていた。

それまではタブロー作家を中心に選んできた。版画家の作品を選んでこなかった。それもあり、版画家の「枠」を大きく広げている一原一人にスポットをあててみることもアリかなと思案した。何よりも、

私の頭の中で渦まいていたのは、一原の青の作品は、まさに抽象美の本源を示しているという想念があったからだ。

はじめは三室とも青一色で埋めようとも考えたが、再考し全体構成にテーマをもたせつつより立体的にした。プランニングでも書いてあるが、一室を〈宇宙が発生する河港〉とし、一室を〈虚的なイマージュ〉をはらませつつ、そこから何か新しいものが〈生成する空間〉をめざした。一室は一原がよくつかう鉛の作品を〈死せる棺〉のように展示することを……。つまり〈河港〉から〈虚〉へ。そして〈棺〉へ……。それらは〈はじまり〉(アルファ)であり〈終わり〉(オメガ)となる。つまり〈生の循環〉となるわけだ。そんな龍のうねりのような、ダイナミズム空間を現出させたかったのだ。

もう一つ。他のところでも触れてあるが一原作品と俳句とのつながりについてここでも少し言及しておきたい。

二〇〇一年に、市立小樽文学館と同美術館で「一原有徳　新世紀へ」展が開催した。文学館と美術館の双方で展覧会をする。文学と美術の双方で創作活動をした一原ならではのことだ。

この展覧会にあわせて一原は「未完成でもコロンブスの卵を」(北海道新聞・夕刊・二〇〇一年七月)を書いた。そこにこんな一文がある。「俳句は二つ以上のモチーフを組み合わせる『二句一章』をかたくなにつづけてきたが、美術は一つのモチーフのみ。それが私の取りえとさえ思っていたのに、初期すでに二つのモチーフでつくった美術作品がいくつかあって考えさせられた」と……。

人はよく俳句をつくる人は俳人、美術作品をつくる人は画家・彫刻家・版画家などと区別する。ただそれはあくまでも便宜的な区分でしかない。世間は、多様なジャンルをわたり歩く多様性を発揮する表

現者を〈なんでも屋〉〈腰が軽い表現者〉としてみることもある。とかく日本人はその傾向が強いようだ。

この一原の文中のコトバから読み取れることがある。俳句と美術の区分を「モチーフ」の側からみているのだ。

またこんな視点を披瀝している。美術は継続で深く掘り下げるものだが、みずからの「版」では、素材をかえたり、拡大したり、熱版ステンレスにしたりという風に横に進み、「横の線」になってきていると。

私はこの〈モチーフ〉論にややとまどいを感じた。実はもっと自由に、俳句と美術のゾーンを往還していると推察していたのだが……。でもここからわかることがある。一原という表現者は私の予想に反してかなり意識しつつ、理知的に文学と美術を区分して線を引いていたことになる。これも律儀に自己省察を行う一原らしいといえばそういえる。それでも表題の〈未完成でもコロンブスの卵を〉には、やはり一・原・一・原節が存分に炸裂しているではないだろうか。自分は自信がないし、豊かな才能もないので、自信をもった時点で〈進歩の停止〉になるという。だから〈未完成のコロンブスの卵〉がいいというのだ。でもしかしである。やはり一原にはこむずかしい区分論は似つかわしくないとおもった。区分やジャンルをこえて〈私ではない私〉がひそんでいればいいのだ。私もまた一原にならって企画展としてまだ誰も産み出していない〈コロンブスの卵〉をめざす姿がいいのだ。それが、この未完の「一原有徳展」であった。それで別のフラグメントと重複するところが多々あるが、特別に一断章をもうけておきたいと考えたわけだ。いつも誰もがやったことのないことに挑み、〈コロンブスの卵〉をつくり出そうとしたわけだ。

XVI 不滅のバード

訛言葉なき阿波衆に鮎うるか（一九九八）

一原有徳のご葬儀の際にお礼として贈
られた「熱板」

私は、最晩年の活動をみていてあくなき創造的精神には言葉を失っていた。そのあくなき制作づくりは国内外に〈日本に一原有徳あり〉を伝えることになった。

特に一九九〇年に横浜市民ギャラリーで開催された「第二六回今日の作家展'90〈トリアス〉」は、「拡"大"する版」をテーマにしたもの。すでに触れてあるが企画プロデュースは正木基（当時、目黒区美術館学芸員）だった。このギャラリーは広大な空間で作家にとってはなかなかやっかいな場である。一原作品は、高さ二五メートル、幅一五メートル。さらに床面にも展示した大型三五〇枚余による圧倒的なインスタレーションだった。〈ZOM yokohama〉（一九九〇年）には湧き上がる雲や巨大な奇怪な生物が立ち上がり、不思議な光景をみせた。横浜っ子のど肝を抜く質と量だった。まさに一原の作品展示の中でも最大級のものとなった。

この年、一原は八〇歳になっていた。次第に老いが襲ってきた。さらに二〇〇六年に妻マツヱが先に旅立っていった。老いを意識しつつも、市立小樽美術館での展覧会や国内各地での個展や美術館の企画展に出品をつづけた。

二〇〇二年一〇月に〈一原有徳死す〉のニュースが飛びこんできた。やはり来るものが来たと感じた。一原は、前衛的思考にねざした見果てぬ夢をいだきつつ死の方へ歩んでいった。死は冷酷にも一原のたぐいまれな創造力を死の沼へ追いやった。一原も不死ではいられなかった。一〇〇歳をこえていた。あとで知ったことだが、二〇〇一年二月に一原は心筋梗塞で入院していた。実は、私自身が二〇〇〇年に頸椎の大手術で半年間、入院してその後も治療につとめていた。そんなことでお見舞いにもいけなかったのだ。

最後のお別れに小樽に足を運んだ。小樽駅前から中央バスに乗った。奥沢口のバス停で降りた。とても寒く身もちぢむような日だった。暗い日だった。心が重たく沈んだ。海雲山龍徳寺（曹洞宗）での葬儀となった。かなりの方がいた。大きな人の群れにかこまれた。後方の席だったので慰霊の写真も全くみえなかった。この寺院は一八五九年に最初の御堂を造り、二回の移転で現在地に本堂（一八七六年上棟）と金比羅殿を築いた。本堂は市内で最古の歴史を刻んでいる。

改めて一番人生において大切なことは何かを考えさせられた。それは表現者にとって何が一番大切かといえば、それは精神が自由であり、一原はどんなときもそれを喪失しないように賢明に努力した人であると感じたことだった。それにまさるものはないと無言の中で教示してくれたアーティストであった。多くの苦しみや病をのみこみながら、それを私達に安易にみせることはなかった方だった。

この弔いの場でいつかはこの自由な精神がいかに形成され身体化されていったか、それを辿る評論を書かねばならないと心にいいきかせていた。それから月日だけが無為に流れてしまった。こんな形での、本格的な評伝には程遠い、やや私情も入った断片的な辿りとなってしまった。それを悔やむばかりである。

一切の弔いの儀礼が終わり、玄関のところで、一原の息子、一原正明が小さな茶封筒を一人一人に渡してくれた。そこに「御礼」と書かれていた。こんな文があった。「一三年前〈ぼくの葬式に来てくれた人に、これをあげてね〉と、ことづかっていた作品があります。丁度この頃夢中になっていた熱版が菓子箱に沢山入っていて、指のあとや、インクや煤のついているものも多く、どうしようかと大分迷ったのですが、やはり、父の気持ちだけでも皆様に受け取っていただきたいと思った次第です」とあった。

帰宅して茶封筒をあけてみた。そこには小さなストロークのような線による茶が刻印され、それはどこかとても〈小さな森〉のようにみえた。〈Ari〉のサインもあった。今も時々出してみている。このように亡くなる前に、会葬者にまで気を配る方だった。遠くの岸辺から、この小品を手にしてみんながどんな顔をしているのか、じっとあのやさしい眼でみつめているともおもえた。このようにどんなときも他人のことに気を配り、小さなことも大事にする方だった。

この「御礼」の辞の最後に俳句三句が記されていた。これも菓子箱に入っていたという。とすれば、どこかで辞世を意識しての句であろうか？

「閻魔に問う壱千壱の馬鈴薯の名を」
「座禅草點り水芭蕉に黒子くる」
「針桐大樹カムイミンタラの終着駅」

　　　　九糸郎

真狩は馬鈴薯の産地で有名だ。少年期には一原はこのイモを掘ったこともあるはずだ。このイモが一家のいのちをつないでくれたかも知れない。地獄のエンマ大王にイモの名を問うという、ユーモアのある句だ。針桐大樹の句は山登りから生まれたものか。最後まで山登りを愛しつづけた一原。未知なものに挑んだ一原。山上の宇宙に最大の愉悦を感受した一原。〈神々の庭〉でもう一度あそぶこと。それが一原の最後の夢だったかも知れない。

私はこれまでどこかで自分の父や叔父のようにみて接してきた。それは私の勝手な思いなのだが……。そのことを口にして一原にいったことはない。それでも何かを察したか無言でいろんなことを返してくれる方だった。私の中の一原。つまり心の風景の中の一原、そのことで最後に触れておきたいことがある。

父というのは、一般的にいってなかなかやっかいな存在だといえる。人はよく母のぬくもりといういい方をする。ただ父のぬくもりといういい方はほとんどしないのではないか。いやできないのだ。父からよほどのことがない限りいだかれることはないからだ。私自身にあてはめてもそういえる。男の子と父との間には、はっきりとした〈へだて〉が在るようだ。男の子は、その〈へだて〉をかかえつつ成長してゆく。〈へだて〉が、ある時は、心の中で重い鎖となって自分をしばることもあった。またある時は、父という存在が、のりこえてゆくべき大きな壁となり立ち塞がることもある。

このことは、私に引き寄せてみればよくわかることだ。男として生きてゆくことは、その壁をのりこえて自立してゆくことに等しいのだ。重い石としてのしかかってくることもある。それをこんないい方をしてみたい。威圧的な〈拒絶の塔〉の如くそそり立つこともあると……。私の厳しい父も私が二〇歳の時に癌で亡くなった。死に際にあうこともできなかった。

今、こうして父という存在について語りはじめたのであるが、そのわけをのべておきたい。はじめは、ここでは再度一原の父である周二のことをのべつつ、一原との関係、つまり父と子はどんな結びつきをしていたか、その風景を再びみてゆくつもりであったが、それからかなりズレてゆくことを許してもら

いたい。なぜズレたか、それは私に原因がある。ズレてゆくことになったのは、ひとえに私の心の内に、一原という男に無意識のうちにぬくもりのある父という存在を求めていたという気分があるからだ。気分というきわめて曖昧ないい方をしてしまうが、それは理詰めではどうしても説明することができないことがそこにあるからだ。私は、すでに別のフラグメントでも語ってきたが、数年間にわたり、その年の終わりに、それもほとんど師走の一番忙しい頃に小樽の潮見台にあった一原邸におじゃましていた。思い出深いのでもう一度語らせてもらいたい。一原邸では、大そうじをして新年を迎える準備をしていた。私にとっては、一年の締めの行事になっていた。奥様は、ビールまで出してもてなしてくれた。いつも黒いラベルのサッポロビールの瓶だった。

一原のアトリエに場を移し会話をした。そこでは、必ずといっていい位に、一原は新しい刷りの作品をみせてくれた。モノタイプの作品は、いつも私に「謎」をかけてきた。その「謎」は、なかなかとけるものではなかった。なぜなら、そこには正解がないからだ。「謎」はとくものであるが、とけない「謎」があってもいいということだ。なによりここで大切なことは「謎」を読みとくことではなく、それから離れて何かを感じとることだった。一原は、私が何を感じとってくれるかを待っていた。つまりこれまでのアートに関する予備知識を一度ゼロにしてみてほしいといっているのだ。それは〈知のゼロ化〉、いいかたを少しかえれば、つまり哲学的にいえば「白紙還元せよ」と迫っていたのだ。哲学でいうところの「タブラ・ラーサ」(tabula rasa) だ。このラテン語は何か新しいものを見出してゆくためには、これまでの知の在り方をゼロにしていかねばならないというたとえであり、元は「磨いた板」の意があるという。要は、西欧

288

の知見のフィールドにおいて、経験や感覚によらない、元の状態へ魂を戻してゆくことを示現している
のだ。

私はその都度自分の眼と感覚をゼロにして、新作とむかいあった。そこには言葉はなかった。長い沈
黙だけが横たわっていた。一原はあたかも長い沈黙をひとり楽しんでいる風でもあった。

それは私にかけた「謎」でありつつ、さらに巧妙に〈仕掛けられた罠〉であると気づくのはずっとあと
のこと。だがそれは、とても〈美しい罠〉であった。そしていつしかその罠にはまることを愉しみはじめ
ていた。

いうまでもなく作品は、完全に沈黙のままだ。しかしその沈黙の彼方からかすかに響いてくる音に耳
を澄ましてみた。すると不思議にも、私の脳内にたちこめていた霞が一気にはれてきた。ようやくある
事に思いが至った。そうだ、紙の上に、その紙の皮膚の上に定着させられたイメージを読みとることを
いくらつづけていてもダメだ！それは徒労の行為だと！いくらイメージを読んでも、それは闇の中で、
めかくしをして黒いカラスを探すようなものだと……。それを止めて、イメージを読むのではなく、未
知なるものにより添ってみること。つまり不可視なものをそのままにして、魂が受けとったものにつき
したがってゆくことだと。

私はこの時、ひとつの学びをした。何か新しいものをみるときは、自分を捨てて、無心の中でつかんだ
ものを迎え入れてゆくことだと……。このようにして、一原は何かに見えることをあえて避けているの
だった。いや、避けているという生やさしいものではない。もっと厳しく〈何かにみえること〉を拒否し
ているのだった。そこには、はっきりとした意志が在ったようだ。それは、私の美意識を鍛えるためで

あったかも知れない。美の見方は、こうすべきだと！余分なものを捨てろと！その新しいものは、どん

な価値があるか、それを思惟しコトバであらわせと！それが君の仕事だと！

口には出さないが、やさしい〈まなざし〉の中に厳父のような一原がそこに居た。だからこそ、その〈罠〉

に仕掛けられることを期待するようにして、年末になると一原邸へ足を運んだ。

このようにして、ある種の手品師のようにして、いつもさらりと「謎」をかける一原だった。

私が手品師というコトバを付したのにはわけがある。かなり意識して使ったのだ。すでに触れたよう

に父・周二は、小樽において名の知れた花火師だった。いうまでもなく花火師というのは、火薬を仕込

み、夜空に花を咲かせる仕事師だった。シュルシュルと昇ってゆき、一瞬にして宙（そら）に花を咲かせる。花火

師は、素材となる火薬をこめた球の打ち上げに全てを賭ける。とても危険な仕事だが、人々にひととき

の夢をみせてくれる職人的仕事でもある。

その一瞬の夢。空を見上げる人々の心。華が咲く時、人々はふと日々の苦しみを忘れる。ほとんどマジカル

な力である。はかないもの、すぐに消えてしまうものに、我を忘れる。それは、きっと私達の心をゼロに

してくれるからだろう。だからこそ、大人も子供も無邪気に「ああ、すごい」「きれいだ、はかない夢のよ

うだ」と喚声をあげるのであろう。一原もまた、まさに父と同じくマジカルな手品師のように、紙の上に

さまざまな「幻景」の花をひらいてみせてくれていたのではないだろうか。このことは、私は生前一原に

一度も語ることはなかった。そういったらどんな反応をするかみたかった。それはもうかなわないこと

だ。でも〈花火師たる一原〉〈マジカルな手品師〉という見方は、決して的はずれではないとひとり合点し

ているのだが……。この本の最初でも一度紹介したが、次の俳句を再び読んでほしい。じっくりとそれ

290

を読んだ一原の心の風景を辿ってみてほしい。なぜならそこに父・周二と一人の男としての一原の関係が象徴的に描かれているからだ。

「焦臭ささ消えて花火師棺に入る」

父の死。それを〈焦臭ささ消えて〉とさらりと表現した。〈臭い〉で父を証し、その〈臭い〉の消失で死の代置とした。それにしてもみごとな句である。なんと一原らしい追悼の句ではないか。父・周二の人生が、この句の中に縮められている。と同時に花火師が咲かせた音・色、においが読む者の体に限りなくひろがってくるのだ。それに酔っていると、突然に次の句、〈棺に入る〉がやってくる。この一気に、読む者の心をひきちぎるようにして、即物的に〈棺〉の中へとさそい込んでゆく。見事な〈省略〉である。なんと見事な一人の男の死の表象ではないか。いや、もう一度冷静になって考えてみれば、父に対して礼を欠く句にもみえる。あまりに客観化しすぎていないか。もう少し〈情〉をこめた句でもよかったのではないかと……。

この句は、『メビウスの丘　九糸郎』(二〇〇一年) の〈慶弔編〉におさめられている。この時のペンネームは九糸郎である。言葉あそびが好きな一原は、〈九糸〉に〈九死〉を隠している。登山家であった一原は、何度も山で遭難し、〈九回〉も死を身近に感じてきた。そして死をのりこえてきた。それをもじっているわけだ。それにしても句集に『メビウスの丘』とつけるあたり、『アヴァンギャルドバード』としての尽きることのない意気を感じる。

*

話を少し戻すことにする。あのにこやかな表情と立ち振る舞いには、〈隠されたこと〉があることを忘れてはならないのだ。なぜそれにこだわるのか。一つに戦中派としての〈体験〉がさまざまな形で影となって化生しているからだ。戦争体験からある信条をもった。それは一言でいえば、戦争をおこした日本人という〈存在〉に対して信をおかないということに尽きるかも知れない。いや否応なくそれをもたされたというべきか。人間という存在に全幅の信をおかないという一つの覚悟へとつながっていった。山が好きなのも、人間嫌いの一つの帰結だったことも考えられるほどだ。そこから新しい心的態度（生き方）を学びとったようだ。眼の前におこっているさまざまな社会現象には、それがどんな動きをみせようとしていても、それには立ち騒ぐことなく、不動の姿勢で坐してゆくこと。そんな鉄のような、諦念にも近いある種の倫理（モラル）や〈エートス〉、つまり心的態度というものが彼を内側でコントロールしていたようだ。〈隠されたこと〉〈語りつくしていないこと〉、そのひとつに私達が知らない私的生活のことがありそうだ。それは『メビウスの丘』にのせられたいくつかの句から知らされた。そこには、一九四四年に病気で亡くなった先妻の橋本貴久枝との生活がふくまれているにちがいない。一九四四年には二男一成も亡くなった。太平洋戦争で愛する身内を二人とも亡くしているのだ。次の句はその時のこと。

「泣くは二人春一番の爆撃下」

これまでも私の知らない私的な事柄があると感じてはいた。ただその〈語られないこと〉や〈隠されたこと〉の〈真実〉。それは基本的にプライバシーに触れることなので、私もそれを脇に置いてきた。生前、このことについて一度も一原に聞くこともなかったし、その気もなかったので、作品と私生活は、全くの別ものとしてみていたからだ。とはいえ、物書きの性分で〈隠されたこと〉に大事なことが含まれていることがあれば、知ってみたいという気もあった。〈語られていないこと〉には初恋の人がどんな女性だったか、それが何歳のときのことか知りたい気もする。ただ一原が亡くなったとき、ご遺族に、一原がつけていた『日記』を拝見したいとは口に出せないでいた。今もその『日記』が現存するならば、読んでみたいと願ってはいるのだが……。いや『日記』をみることよりも、残された作品からしっかり彼の肉声とメッセージを聞くべきなのかも知れない。

最後に一原は〈慶弔編〉に身内についてのことを数多く句にしているので再記しておきたい。〈屋上屋を架す〉といわれるかも知れないが寛恕の心で許してほしい。

一九四〇年　橋本貴久枝と結婚

「わが靴の今朝は磨かれ鳴くつばめ」

一九四一年　長男正明誕生

「ななかまど青し真赤な声上げて」

一九四三年　二男一成誕生

「男の子求む世にザリガニのポテトカレー」

293

一九四四年　二男一成死　　　「泣くは二人春一番の爆撃下」

一九四五年　妻貴久枝死　　　「妻逝きて黍の焼くるを待たれおり」

一九四八年　長男正明小学校入学　「春の泥ひとり渡れるところ教う」

一九四八年　寺中マツエと再婚　　「冬の蛾や過去持つふたりそれに触れず」

　まだ句があるが、ここでとどめておきたい。ここに載せた七つの俳句。一原の人生の縮図にもみえてこないだろうか。このようにみずからの人生での転機における心の動きを記録しているのだ。妻との結婚、子供の誕生と無念の死。それは戦時下のこと。子供の死は物不足、医療体制が充全でないことが基因しているとも考えられる。そして妻の死のあと、四年間は長男をかかえて仕事をしていたことになる。再婚するまでしばらくの間、父子家庭の日々を送っていたわけだ。かなりの苦労があったことは充分に推測できる。人生における重大な〈分岐〉ごとに、淡々と心情を織り込んでいった。それは俳人としては当然の行為かも知れない。それにしても、その〈分岐〉に立っても、日々のささいなことがらにも織り込みつつ句をまとめ上げてゆく力はすごいものがある。〈わが靴の……〉は、まさに結婚生活の変化をありありと示している。一転して〈妻逝きて〉では〈黍の焼くるを待たれおり〉となる。日々の激変、そして愛する妻の磨いてくれた靴をはいて、小樽地方貯金局へ行く一原の、ウキウキした姿がみえてるほどだ。

294

『メビウスの丘　九糸郎』(2001年、造本・櫻井雅章)

死という否定できない現実がつきつけられている一原がそこに佇んでいる。妻を追憶しつつも、無情にも日々は足早に過ぎてゆく。自分の日常にあるもの。リアルにいまあるのは、〈黍の焼〉けるのを待つ自分のみ。なんと寂寥が漂う秀句であることであろうか。私の涙はとまることを知らない。

美術界では世界的版画家ともいわれた一原有徳。たしかに北海道文化賞など様々な賞をいただいている。が、しかしこのアーティストは、どんな肩書や賞も必要なかった。何度もいうが、もっとも私が敬愛するアーティストだ。そしてなにより友や仲間を愛し、家族を愛しつづけた人だ。この断片(フラグメント)を織りあわせたような本書「アヴァンギャルドバード」がこのアーティストの創造的内面世界に少しでも迫ることができたら幸いである。

295

一原有徳年譜――Biography

一九一〇（明治四三）年

八月二三日、徳島県那賀郡平島村（現・阿南市那賀川町）字原村二七番屋敷に、父・周二、母・クニの長男として生まれる。生家は農業を営み、父は冬期農閑期に、近くの那賀川河原で川開きのための花火作りを趣味とする。両親の話では、この年、ハレー彗星が地球に接近して、それが遠ざかってから生まれたという。

一九一三（大正二）年　3歳

父の母方伯父・小田国太郎は一八九七（明治三〇）年、北海道虻田郡真狩村阿波（現・富里）団体に開拓者として入植。この年、伯父を頼って父母に伴われて移住する。掘っ建て小屋に住んだ。

一九二三（大正一二）年　13歳

六月、真狩尋常小学校卒業後、父母、妹とともに小樽に移住する。新聞発行と商況通信の会社「北海道通信社」に給仕として入社する。新聞名は「小樽商業新報」という。この頃、中屋株式店に勤務していた中江吉雄（筆名・良夫。後の劇作家）と出逢い、生涯の友誼を結んだ。小樽高等実修商科学校（夜間）に中江と共に約五年間修学する。書道教諭であった小林露竹に俳句を学び、句作に精進する。同門に版画家・金子誠治の令兄である故角野良雄（新興俳句運動の後、『雲母』同人）がいて、相識ることとなる。

一九二七（昭和二）年　17歳

少年事務員として通信省小樽貯金支局（一九五二年に郵政省小樽地方貯金局と改称）に入局する。以後、四三年間勤務する。この頃、同僚よりマックス・シュティルナーの『唯一者とその所有』などを勧められ、強固な自我

観を学び取る。

一九二九（昭和四）年　19歳
臼田亜浪主宰の俳誌『石楠』に作品を投稿する。一九五〇（昭和二五）年まで所属する。

一九三一（昭和六）年　21歳
小樽地方貯金局の休暇や日曜日などを利用して登山（北海道内に限定）をはじめる。

一九四〇（昭和一五）年　30歳
八月、橋本貴久枝と結婚する。

一九四一（昭和一六）年　31歳
九月、長男正明誕生する。

一九四三（昭和一八）年　33歳
次男一成誕生、同年死去する。

一九四四（昭和一九）年　34歳
太平洋戦争下の六月、札幌市月寒の大砲隊小隊に入隊する。軍事訓練を一ヶ月余受ける。その後、日高・胆振沿岸の築城を担当する「稔部隊」に編成替される。壕掘り、森林伐採、砂利採集、貨車積み降ろし、馬を使っての運搬作業などを行った。この間、日高沿岸には柳蘭、風露草などの亜高山植物が多く、日記を書き、スケッチをして心のなぐさめとした。

「機械部品の蓋」
（最大径20.5、1964年）（＊）

297

一九四五（昭和二〇）年　35歳

三月、広島市宇品の陸軍船舶輸送司令部暗号教育部隊、通称「暁部隊」への転属を命じられる。一ヶ月後、小樽の第五船舶輸送司令部暗号班に配属される。八月、妻貴久枝死去する。九月、除隊となる。世にいう〈ポツダム上等兵〉となる。一九六〇（昭和三五）年まで新田汀花主宰（後、古田冬草）の俳誌『緋衣』に所属する。

一九四八（昭和二三）年　38歳

七月、寺中マツヱと再婚する。

一九五一（昭和二六）年　41歳

画家の須田三代治（小樽地方貯金局勤務）に油絵の道具一切をプレゼントされ、指導を受ける。小樽市展に出品し、入選する。

一九五二（昭和二七）年　42歳

小樽市展に出品し、入選する。北海道新聞社賞を受賞する。

一九五三（昭和二八）年　43歳

小樽市展に出品し、入選する。小樽市文化団体協議会賞を受賞する。

一九五四（昭和二九）年　44歳

小樽市展に出品し、二点入選して市展委員に推される。画家國松登（国画会会員）の指導を受け、全道美術協会展（以下、全道展）に出品し、入選する。以降、引き続き出品する。一九六〇（昭和三五）年に会友、翌年には会

員となる。この頃より石版モノタイプ版画を始める。

一九五八（昭和三三）年　48歳

年賀状にモノタイプ手刷版画を使用した。好評を得る。國松登に公募展「国画会」の出品手続きを依頼し、八点を出品して、二点が入選する。その後、自宅付近に住む木版画家河野薫を知り、プレス機の使用法、インキ、紙など、素材についての基本的なことを教わる。勤務先の小樽地方貯金局の地下室に眠っていた石版機を使用し、本格的制作に取り組む。全道展にモノタイプ版画を出品し、入選する。文房堂の銅版プレス機を購入する。

一九五九（昭和三四）年　49歳

國松登の選定を受け、「国画会」に八点、「日本版画協会展」に七点を出品する。各一点、入選する。「日本版画協会展」への出品作がアメリカのコレクターたるフランク・シャーマン（元・GHQ所属の印刷・出版担当官）に買い上げられる。

一九六〇（昭和三五）年　50歳

「日本版画協会展」の入選作を見た神奈川県立近代美術館長であり、美術評論家の土方定一からの指示で、前年の「国画会展」と、「日本版画協会展」の出品作から一〇点を送る。このうち、土方は一点を「朝日選抜秀作展」に、九点を同館主催のメキシコ、オーストリア、イタリアに於ける「現代日本の版画展」に出品させた。土方の援助で東京画廊の企画で初めての個展を開いた。テキストを土方が書いてくれた。会期中には四八点が売れ、東京国立近代美術館に三点が買上げられる。残り一二〇点が大阪のコレクター大橋嘉一に買い上げられる。（同氏歿後、遺言により大阪の国立国際美術館に寄贈、所蔵となる）。東京国立近代美術館主催の「現代日本の版画展」（同館所蔵）に出品する。

俳誌『緋衣』廃刊を機に俳句づくりを一時やめ、版画制作に専念する。

一九六一（昭和三六）年　51歳
東京国立近代美術館主催の「近代日本の版画展」に出品する。『'61美術年鑑』（美術出版社刊）の表紙にモノタイプ版画が採択される。

一九六二（昭和三七）年　52歳
東京の銀座・美松画廊の「版画新人ジャーナル賞展」に二点を出品する。第三回「東京国際版画ビエンナーレ展」に招待出品する。「胞」「流」「夜」の三点を出品する。「流」がニューヨーク近代美術館に買い上げられる。

一九六三（昭和三八）年　53歳
神奈川県立近代美術館主催の「世界の版画展」に出品する。医用具シャーレの中にオートバイのチェーン、ベアリングなどをはめこんだ〈コンパクト・オブジェ〉を小樽市展、札幌のグループ展に発表する。

一九六四（昭和三九）年　54歳
二月二〇日〜二九日、小樽拓銀画廊の企画により個展を行う。札幌でグループ展を二回開く。第四回「東京国際版画ビエンナーレ展」に招待され、出品する。全道展に版画、コラージュ作品「Ｘ」を出品する。〈コンパクト・オブジェ〉、ステンレス焼きぬき、ニュームプレス・レリーフ、版画などを、各一五センチ角、計六四枚はり合わせ、取り替えられるようにした。私家版版画文集『化身』をつくる。一〇月、菊地日出男（実業家でもある）が企画した「無理性芸術株式会社」の「今日の正常位展」（ＨＢＣ三条ビル）に「自由にお並べ下さい」を出品する。

一九六五（昭和四〇）年　55歳
『美術手帖』（美術出版社刊）五月号に、前年刊行した版画文集『化身』が転載される。「北海道版画協会展」に布

地カーテンを使用した二重版画を出品する。

一九六六（昭和四一）年　56歳
美術出版社主催の「戦後二〇年　日本の版画展」に出品する。私家版詩画集『オイディン・ブース（或いは核のない桃）』（詩・木ノ内洋二）を刊行する。

一九六七（昭和四二）年　57歳
札幌・時計台ギャラリーで札幌山岳会主催の「マッキンレー遠征後援山岳版画展」に参加、小樽ニューギンザ百貨店でも北海道新聞社小樽支社主催により同展を行う。版画とオブジェをコンバインした作品「占」を全道展に出品する。表面版画一〇センチ角、六四枚を区切り、八か所でひもを引き開く仕掛けにした。その箱の中にオブジェを挿入した。

一九六八（昭和四三）年　58歳
版画とオブジェの断片を組み合わせた「殖」を全道展（札幌市民ギャラリー）に出品する。天井、壁、床を利用して展示する。

一九六九（昭和四四）年　59歳
古くからの友人であった劇作家・中江良夫作「赤い空の一かたまりの肉」の舞台装置のための模型（マケット）を製作する。

一九七〇（昭和四五）年　60歳
四三年間勤務した郵政省小樽地方貯金局を定年退職する。文芸同人誌『楡』（堺浩編集）に初の小説「乙部岳」

（一三五枚）を発表する。同年の太宰治賞選考で候補作として最後の四篇に残る。（同年該当作なし）。後に北大教授・中野美代子（中国文学者）のアドバイスを受けつつ、『北方文芸』（小笠原克編集・一九七一年一月号）に再発表する。

一九七一（昭和四六）年　61歳
夕張山脈の一四一六メートルの無名峰を登頂後、下山中にスキーが脱落して転倒する。右大腿骨を骨折し、遭難する。救出されて入院するまで三七時間かかった。手術の失敗で一〇月、再入院となり、再手術となる。後遺症のため三年間に三度の手術を受け、ようやく快復へ向う。

一九七二（昭和四七）年　62歳
札幌・丸善画廊主催の山岳版画展に出品する。北海道立美術館主催「第六回北海道秀作美術展」に初めて選抜され出品する。

一九七四（昭和四九）年　64歳
「第七回北海道秀作美術展」（北海道立美術館）に選抜され。出品する。『北方文芸』に創作「裸燈―初年兵記」を三月から五月まで連載する。創作五篇と登行文集『小さな頂』（東京・茗渓堂刊）を発行する。長谷川洋行主宰の「NDA画廊」（札幌）の企画で北海道初の個展を開く。旧俳句誌『緋衣』の同人山田緑光と再会する。同氏の奨めにより同人誌『粒』に参加、一四年ぶりに俳句づくりをはじめる。この時のペンネームは伊知原孟、その後、旧名九糸にもどる。

一九七五（昭和五〇）年　65歳
「北海道の版画家たち展」（札幌・クラーク画廊企画）に出品する。一〇月、「第八回北海道秀作美術展」（北海道

立美術館）で選抜出品する。「RON15」が優秀賞を受賞する。

一九七六（昭和五一）年　66歳
個展（札幌・NDA画廊企画）を行う。北海道立美術館にて、「山シリーズの版画展」を開く。『みづゑ』（美術出版社刊）一〇月号で画家・評論家谷川晃一氏と対談する。その他、『朝日ジャーナル』『藝術新潮』『いんなあとりっぷ』誌などの取材を受ける。「第九回北海道秀作美術展」（北海道美術館）に選抜され、出品する。

一九七七（昭和五二）年　67歳
現代版画センター企画「現代と声」全国展（靉嘔、磯崎新、小野具定、オノサト・トシノブ、加山又造、関根伸夫、野田哲也、元永定正各氏とともに）に招待され、参加する。「DEY」「HOW」「SEN」の三点を出品する。全国およそ三三ヶ所を巡回する。渋谷の「ヤマハ・エピキュラス」にて「一日だけの展覧会」を行い、パネルディスカッションに参加する。秋田にて個展（大曲画廊）を行う。NDA画廊（札幌）よりオリジナル版画集『霧のネガ』を刊行する。出版記念の個展を同画廊で行う。

一九七八（昭和五三）年　68歳
「第一回北海道現代美術展」（北海道立近代美術館）に選抜され、出品する。東京・青画廊企画の個展を行う。NDA画廊札幌企画展「ミニアチュール展」を行う。

一九七九（昭和五四）年　69歳
「第二回北海道現代美術展」（北海道立近代美術館）に選抜され、出品する。出品作「KIH（a）」が優秀賞を受賞する。個展を仙台・ギャラリー青城、浜松・由美画廊、広島・りべらるアート、大阪・画廊みやざきと、全国

各地で行う。「物質のネガ　物体のポジ展」（NDA画廊）を開く。紙、鉛、アルミ、銅、真鍮板に替えプレス、「熱板〈branding〉」などの試作を発表する。宮城県立美術館開館に合わせて、大版作品六点が買い上げられる。

句集『二人の坂』（一原九糸・社八郎共著）を出版する。

一九八〇（昭和五五）年　70歳

「第三回北海道現代美術展」（北海道立近代美術館主催）に選抜され、出品する。グループ展「北海道現代作家展」（北海道立近代美術館）に参加する。「SON」「ZON」などの五点組を出品する。個展「博物誌的版の実験展」（渋谷・アートフロント）、池袋りゅう画廊企画個展（サンシャイン・アルパ内）を行う。栃木県立美術館主催「現代日本の版画展」に出品する。二点買い上げられる。羊画廊企画個展（新潟）を行う。企画個展「モノタイプ展」（NDA画廊）を行う。小樽市教育文化功労賞を受賞する。

一九八一（昭和五六）年　71歳

企画個展（渋谷・アートフロント）を行う。北海道立近代美術館主催の「第四回北海道現代美術展」選抜され、「SON」「ZON」の円筒と壁面の二点組作品を出品する。道立近代美術館賞を受賞する。企画個展（大阪・画廊みやざき）を行う。「五人展」（金子誠治、高田稔、故角江重一、故中島鉄雄）（市立小樽美術館）に参加する。スペインのガタケュスでの「インターナショナル・ミニプリント展」に出品する。神奈川県立近代美術館による「現代日本版画の流れ展」（朝日生命ギャラリー）に出品する。アジア・アフリカ・ラテンアメリカ文化美術会議主催の「今日の絵馬展」（川崎駅ビル）に出品する。スイスのチューリッヒにて個展を行う。NDA画廊（札幌）、北二条ギャラリー（札幌）で同時企画個展を行う。月刊誌『建築文化』（彰国社刊）で一年間表紙画を担当し、各界で大きな話題となる。

一九八二（昭和五七）年　72歳

「渋谷・アートフロント」よりオリジナル画集『一原有徳の版1』を刊行（大版一〇点組による）する。企画個展「版画とオブジェ展」（渋谷・アートフロント）を行う。グループ展「北海道現代作家展」（北海道立近代美術館）に招待参加をし、ステンレスオブジェ一三点組を出品する。東京国立近代美術館所蔵作品による「近代日本の美術展」に出品する。市立小樽美術館にて小竹義夫と「二人展」を行う。全作品が買い上げとなるが、寄贈する。小樽山岳連盟主催「インド・ヒマラヤ登山支援　山岳版画展」（小樽・画廊みずき）に出品する。「五人展」（金子誠治、高田稔、故角江重一、故中島鉄雄）（市立小樽美術館）に参加する。美術評論家・柴橋伴夫のプロデュースによる「SEVEN DADA'S BABY展」（阿部典英、荒井善則、藤木正則、藤原瞬、山内孝夫・重吉克隆）（札幌・ギャラリー・ユリイカ）に参加する。東京アートセンター企画「年間ベスト5展」に出品する。月刊誌『流行通信』（流通通信社刊）四月号の〈アーチスト訪問（3）〉に、有田泰而撮影による二頁大写真とともに紹介記事が掲載される。

一九八三（昭和五八）年　73歳
NDA画廊（札幌）個展を行う。「北方のイメージ'83展（北海道立近代美術館）に選抜され、出品する。企画個展（東京・画廊おきゅるす）を行う。「同人展」（故角江重一、金子誠治、高田稔）（市立小樽美術館）に参加する。北海道の姉妹州、カナダ・アルバータにて「北海道美術展」が開かれ、出品する。美術評論家・中原佑介による企画個展「アブストラクト・ランドスケープ」（東京・伊奈ギャラリー）に出品する。『年鑑日本の現代版画』（講談社刊）で、美術評論家・川合昭三、乾由明、藤井久栄らに「ベスト5」に選ばれ、「ベスト5展」（東京アートセンター）に出品する。アートフロント企画により、川崎市営競輪場外壁にオブジェ二基をデザインする。「朝日新聞」の「回顧美術年間ベスト5」に、美術評論家酒井忠康により「アートフロント個展」が選ばれる。

一九八四（昭和五九）年　74歳

「版画の今日展」（埼玉県立美術館）に出品する。「三人展」（金子誠治、高田稔）（市立小樽美術館）に参加する。生まれ故郷徳島市の翠峰画廊にて企画個展を行う。小樽花園公園内に、小樽中央ライオンズクラブ寄贈のモニュメント「炎」をデザインする。銭函駅前広場の完成記念にモニュメント「炎2」をデザインする。スペイン・ガタクェスの「インターナショナル・ミニプリント展」に出品する。「グラフィックアート＆デザイン展」（富山県立近代美術館）に大版モノタイプ四点を出品し、一点買い上げられる。東京都美術館に一五点買い上げられる。現代版画センター主催「MODERN PRINTS '85─版画40年展」（同センター所蔵作品、六五作家）が新宿・伊勢丹にて開催され、作品が展示される。後、全国巡回する。上野憲男、坂口登、岡部昌生、保科豊巳らと「眼差しの形象」展（TEMPORARY SPACE bis #02）に出品する。

一九八五（昭和六〇）年　75歳

「イメージ・水　北海道の美術'85」展（北海道立近代美術館）に選抜され、箱庭「2185」を出品する。「現代版画の軌跡─四三作家による戦後の版画のあゆみ展」（福島県立美術館）に出品する。「第一回和歌山版画ビエンナーレ」（和歌山県立近代美術館主催）に出品する。二点入選し、うち一点は佳作賞受賞。東京都美術館に大版モノタイプ作品六点が買い上げられる。「一原有徳のモノタイプ展」（千葉・画廊椿企画）を開催する。「五人展」（金子誠治、高田稔、千葉豪、藤巻陽一）（市立小樽美術館）に参加する。東京・日動画廊企画「版画日動展」に招待され、出品する。「第二回ソウル国際版画交流展」（韓国ソウル市）に招待され、大版五点を出品する。「中華民国第二回国際版画雙年展」（台北市立美術館）に招待され、出品する。

一九八六（昭和六一）年　76歳

「イメージ・群　北海道の美術'86」展（北海道立近代美術館）に出品する。個展（『版・一原有徳のネガとポジ』出版記念）（NDA画廊）を行う。「現代版画の表現と技法展」（練馬区立美術館）に出品する。「プリント・アド出版記念」（NDA画廊）を行う。「版・一原有徳のネガとポジ」

ベンチャー'86」展（北海道立近代美術館）に出品する。全道展に出品する。

一九八七（昭和六二）年　77歳

「徳島県立近代美術館収集作品展プレビュー1」（徳島県郷土文化会館）に出品する。「イメージ・響　北海道の美術'87」展（北海道立近代美術館）に「占II―Signal14」を出品する。個展（「一原有徳展（1）」）（市立小樽美術館）を行う。「現代のイコン」展（埼玉県立近代美術館）に出品する。「'87 SEOUL PRINT ADVENTURE」展（ソウル・国立現代美術館）に出品する。プレス機に左手を巻き込まれ、左中指の先を失う。「美術北海道一〇〇年展」（北海道立近代美術館）に出品する。

一九八八（昭和六三）年　78歳

個展（NDA画廊）を行う。「イメージ・動　北海道の美術'88」展（北海道立近代美術館）に出品する。個展（「現代版画の鬼才　一原有徳の世界」）（神奈川県立近代美術館　別館〈現・鎌倉別館〉）を行う。全道展に出品する。「現代日本の版画展」（神奈川県立近代美術館）に出品する。国内を巡回する「アパルトヘイト否! 国際美術展」の小樽展開催に実行委員長として尽力する。

一九八九（平成元）年　79歳

「徳島県立近代美術館収集作品展」（徳島県郷土文化会館）に出品する。『ICHIHARA 一原有徳作品集』（編者正木基・現代企画室）出版する。「広島・ヒロシマ・HIROSHIMA」展（広島県立現代美術館）にHIR'45（e）を出品する。全道展に出品する。札幌市中央区盤渓に「山岸巨狼句碑」を設置する。個展（「一原有徳　一九五九―一九八九展　《博物誌的版の世界》」）（東京・GALLERY SANYO）に大版モノタイプなど、一一九点を出品する。個展（札幌・NDA画廊）を行う。

一九九〇（平成二）年　80歳

個展（「神奈川県立近代美術館所蔵による」（横須賀市はまゆう会館他）に五七点を出品する。北海道開発局小樽港湾建設事務所に記念レリーフ〈小樽港厩町岸壁改良工事〉を設置する。「現代作家の版画展」（神奈川県立近代美術館）に出品する。個展（フランスのオーベール・シュル・オワーズ、ノール・エスト画廊）を行う。全道展に出品する。「現代版画―拡大する版の表現」（町田市立国際版画美術館）に出品する。「プリント・アドベンチャー'90」展（北海道立近代美術館）に出品する。『脈・脈・脈―山に逢い、人に逢う旅』（現代企画室）を出版する。「裸燈」展（富山県立近代デューラーからホックニーまで」（北海道立近代美術館）に出品する。北海道文化賞を受賞する。「第二六回今日の作家展'90〈トリアス〉」（横浜市民ギャラリー／キュレーター・正木基）にこれまでで最大の大版作品を出品する。「現代美術の流れ〈日本〉」展（富山県立近代美術館）に出品する。「一九九〇日本の版画・写真・立体〈観念の刻印〉」展（栃木県立美術館）に出品する。

一九九一（平成三）年　81歳

個展（北九州・画廊 EL SUR）を行う。個展「一原有徳展 TEMPORARY SPACE #007」（札幌・TEMPORARY SPACE・中森敏夫主宰）を行う。「小樽現代美術交流展―Pacific Rim Art Now,'91」（市立小樽美術館）に出品する。個展（東京・INAXギャラリー2）を行う。

一九九二（平成四）年　82歳

「NICAF YOKOHAMA'92 第一回国際コンテンポラリーアートフェア〈パシフィコ横浜〉」に出品。「コミュニケーションワールド'92 北海道2000（コム博）」（札幌・月寒グリーンドームとその周辺）に出品する。「アーティストとクリティック―批評家・土方定一と戦後美術」展（三重県立美術館）に出品する。個展（NDA画廊）を行う。山田勇男監督作品『アンモナイトのささやきを聞いた』に老人役で出演する。

308

一九九三（平成五）年　83歳

個展（「現代版画の異才——原有徳の世界」）（市立小樽美術館）を行う。個展（カリフォルニア州サンタ・クララ、トライトン美術館）を行う。全道展に「HT1」を出品する。水天宮境内（小樽市）に「河邨文一郎詩碑」を設置する。

一九九四（平成六）年　84歳

「フランク・シャーマンと戦後の日本人画家・文化人たち」展（目黒区美術館）に出品する。恵比寿ガーデンプレイスタワー一階エントランスロビー正面壁に、レリーフ「SYG1—8（あじさいの精・けしの精）」を設置する。全道展に出品。「小樽現代美術交流展——Pacific Rim Art Now '94」（市立小樽美術館）に出品。「アートセッション '94 旭川"風と大地と緑と水と"」展（北海道立旭川美術館）に出品する。真狩川河川公園内に真狩村開基百年記念モニュメント「翔」を設置する。「札幌アヴァンギャルドの潮流展」（北海道立近代美術館）に出品する。

一九九五（平成七）年　85歳

「戦後文化の軌跡　一九四五—一九九五」展（目黒区美術館他）に出品する。小樽市民センター正面玄関壁面にレリーフ「オールドタウン」（七点組）を設置する。「イメージ・北海道—北の風土と美術」展（カナダ、アルバータ州立博物館・グレンボウ博物館）に出品。「ヒロシマ—21世紀へのメッセージ」展（広島市現代美術館他）に「HIR,45（e）」を出品。五〇周年記念全道展に「TDR」を出品する。大腸癌のために入院する。「刻まれた現代史　世界の版画・戦後五〇年展」（神奈川県民ホームギャラリー）に出品する。「第五回姉妹都市絵画交流展　ナホトカ・ダニーデン・小樽」（市立小樽美術館）に出品する。

一九九六（平成八）年　86歳

「日本の美術—よみがえる一九九四」展（東京都現代美術館）に出品する。「現代東京版画事情展—伝統と逸脱」

309

展（町田市国際版画美術館）に出品する。「版画の一九七〇年代展」（渋谷区立松濤美術館）に出品する。全道展に出品する。「地域文化功労者」の文部大臣表彰に選ばれる。柴橋伴夫企画「帰ってきたダダっ子展」（札幌・ギャラリーユリイカ）に出品する。山行記録『羊蹄山 マッカリヌプリ＋小樽赤岩』（発行・クライアント）を出版する。

一九九七（平成九）年　87歳
個展「イチハラ・ステンレス・オブジェ」（市立小樽美術館）を行う。「開館二〇周年記念　国立国際美術館所蔵　大橋コレクション」（大阪国立国際美術館）に出品する。「名古屋コンテンポラリーアートフェアー」（名古屋市民ギャラリー）に出品する。全道展に出品する。「小樽現代美術交流展—Pacific Rim Art Now '97」（市立小樽美術館）に出品する。

一九九八（平成一〇）年　88歳
個展（横須賀・カスヤの森現代美術館）を行う。「土曜美の朝—版にならないモノはない」（NHK札幌放送局制作）に出演する。全道展に出品する。「一原有徳・版の世界　生成するマチエール」展（徳島県立近代美術館、北海道立近代美術館）を行う。山行記録『午後の頂—戦後の山』（発行・クライアント）を出版する。

一九九九（平成一一）年　89歳
全道展に出品する。個展（「版の記憶／行為の痕跡—一原有徳展」）（河口湖美術館）を行う。山行記録『道外の山』（発行・クライアント）を出版する。

二〇〇〇（平成一二）年　90歳
五五周年記念全道展に出品する。個展（「化身1・2」）（札幌・ギャラリーたぴお）を行う。

「小樽現代美術交流展—Pacific Rim Art Now 2000」（市立小樽美術館）に出品。「戦後の〈美術〉一九四五—一九七〇 コレクションへの九の視点」展（神奈川県立近代美術館）に出品する。山行記録『杖の頂—残された山』（発行・クライアント）を出版する。

二〇〇一（平成一三）年　91歳
心筋梗塞のために入院する。個展（「一原有徳／新世界へ」）（市立小樽美術館、市立小樽文学館）を行う。『一原有徳物語』（市立小樽文学館編・北海道出版企画センター）を出版する。『メビウスの丘 九糸郎』（北海道出版企画センター・造本：櫻井雅章・五〇〇部限定）を出版する。札幌ドーム（設計原広司・札幌市豊平区）に大作ステンレス作品「SDM」を設置する。全道展に出品する。第三三回北海道功労賞を受賞する。『クライン・ブルーの石—一原有徳「山行小説集」』（現代企画室）を出版する。

二〇〇二（平成一四）年　92歳
全道展に「FET」を出品する。個展（所蔵作品お披露目展その四・一原有徳展）（武蔵野市立吉祥寺美術館）を行う。個展（「一原有徳の世界　版画モノタイプ展」）（日本大学芸術学部・芸術資料館）を行う。

二〇〇四（平成一六）年　94歳
「小樽貯金局物語　三人だけの美術部　須田三代治・一原有徳・山本茂展」（市立小樽美術館）に出品する。「北海道美術Ⅱ・戦後の展開期　1994—1970」展（市立小樽美術館他）に出品する。

二〇〇六（平成一八）年　96歳
妻・マツヱが死去する。「北海道　海のある風景・山のある風景」展（市立小樽美術館）に「Mt. Muridake」を出品する。「市展・創立からの歩み」展（市立小樽美術館）に出品する。

311

二〇〇七（平成一九）年　97歳
「一原有徳・版の魔力　96歳のドローイングとともに」展（市立小樽美術館）に出品する。
「一原有徳・俳句に遊ぶ」展（市立小樽文学館）に出品する。「小樽版画の十人展」（市立小樽美術館）に出品する。

二〇〇九（平成二一）年　99歳
「詩人・木ノ内洋二展」（市立小樽美術館）に出品する。「北海道版画協会　創立五〇周年記念展」（北海道立近代美術館）に出品する。

二〇一〇（平成二二）年　100歳
一〇月一日、小樽市内の病院で死去する。光岡幸治『一原有徳―版の冒険』（ミュージアム新書・北海道立近代美術館編）が出版される。

二〇一一（平成二三）年
市立小樽美術館内に「一原有徳記念ホール」ができる。さらに潮見台のアトリエが再現された。

二〇一八（平成三〇）年
「没後一年　一原有徳大版モノタイプ」展（市立小樽美術館）が開催される。

二〇二〇（令和二）年
「一原有徳と池田良二展（市立小樽美術館）が開催される。この展覧会は「幻視者・一原有徳の世界13／前衛版画を切り拓いた二人の友情」にスポットをあてた。

「機能美の勝利　小坂秀雄の建築と一原有徳」展（市立小樽美術館）が開催される。

二〇二一（令和三）年
「一原有徳・版のワンダーランド」展（徳島県立近代美術館）が開催される。同館の一原有徳コレクション全一八〇点が展示された。「池田良二と一原有徳」展（市立小樽美術館）が開催される。「没後一〇年・生誕一一〇年再体験・一原有徳」展（市立小樽美術館）が開催される。「一原有徳」展（北海道立近代美術館）が開催される。

二〇二二（令和四）年
「一原有徳」展（ニセコ・有島記念館・有島農場解放一〇〇周年記念事業として）が開催される。

二〇二三（令和五）年
「蝶光る八月いまもネガの街　一原有徳と戦争体験」展（市立小樽美術館）が二〇二四年二月一二日まで開催される。

二〇二四（令和六）年
『七人のアヴァンギャルド―SEVEN DADA'S BABY 再考』（市立小樽美術館・柴橋伴夫監修）に出品する。

※年譜の作成にあたっては、主として『版・一原有徳のネガとポジ』（NDA画廊・一九八六年）所収の「年譜一九一〇～一九八五」（長谷川洋行・木ノ内洋二編）、『一原有徳・版の世界　生成するマチエール』展図録（徳島県立近代美術館、北海道立近代美術館　一九九八年）所収の「年譜」（光岡幸治編）をもとにした。さらに私が調べて判明した事項を加えた。また、一九九九年以降の事項については、星田七重氏（市立小樽美術館）の協力を得た。

313

あとがき　精神の〈熱版〉

一原有徳という芸術家の死。その一つの死、それは私の知らないところで生起していた。病を得ていたとはきかされていたが、ほとんど情報がとだえていた。訃報を聞いたとき、どういうわけか深い悲しみは湧きあがってこなかった。ただただ一原という芸術家といろんなことを語りえたことがおもいだされた。そして魂の安息を祈った。また私が企画した展覧会に二度にわたって出品してくれたこと、それがとてもうれしく感じた。一〇〇歳を迎えていた。人並にいえば、長寿を全うしたというべきかも知れないが……。そんなことは私にはなんの意味もない。もちろん一原も長寿なんてことは意識しなかったはずだ。

まちがいなく自分の芸術行為が、これまでやってきたことが、次の時代にしっかりと息を吐き、人々の心に復活するかどうか、それだけを願っていたにちがいない。芸術家として、時空の地平をこえてゆくもの、それを創りえたかどうかだった。つまり死とは終わりではない。芸術家は、作品のなかに永遠に生きているのだから……。だから肉体の死は、作品にとっては一時の休止にすぎない。残された作品達が、そのアーティストの肉体の死にかわって熱い息を吐き始めるのだ。

たしかにそうだ。肉体の死は、もう一つの始まりとなるのだ。「アヴァンギャルドバード」は、まさに不死鳥となったのだ。二〇一〇（平成二二）年四月に、かつて一原が勤務した場所たる市立小樽美術館三

314

階に「一原有徳記念ホール」がオープンした。それは一原が一番願っていたことかも知れない。

所蔵品の大作も展示され、彼の潮見台にあったアトリエも再現された。「版」づくりを手助けした大きなプレス機もドーンと置かれた。ほとんど主（あるじ）のごとき風情をみせた。ポンチ、タガネ、トタン、アルミニウムなどのさまざまな素材、道具も所狭しと並べられた。

ここに一原が「生きて」いると感じた。その辺の道具をいろいろもち出し、少し腰を曲げながら、なにやら手を楽しそうに動かす姿がそこにはあった。プレス機を押す動作さえみえた。まだ一原の熱い息が聞こえるこの空間にしばらく身を置いた。するとぼんやりとではあるが、一原の一つの映像がうごきはじめた。

それは映画の一シーンだった。すでに少しだけ紹介したが、映画の名は『アンモナイトのささやきを聞いた』（一九九二年公開）という。映像作家山田勇男の作品だ。撮影は麻生和宏、音楽はサイモン・ターナーが担当した。このシネマは、宮沢賢治と妹トシを題材にした。そこに老人役として一原が登場した。他にも木村威夫や漫画家の森雅之・花輪和一らもいた。

スクリーンでは、一原はほとんどセリフを発しなかった。そもそもこのシネマは夢幻性の濃い作品だった。セリフが少なく、全体として一つの映像詩となっていた。老人役の一原は少しうつむきながら朴訥にわずかばかりの台詞を口にした。スクリーンだけでなく、アトリエでも工場の職人の如く手を動かした。無言の振る舞い。淡々とした表情。何かを秘めつつも、それを内側につつみこみながら、いつも新しいものを生み出そうとした。でもその眼はいつも輝いていた。感情のゆれとは縁のない表情を保っていた。私達にはみえない内心に豊かさを持っていた方だった。

映像作画・山田勇男監督「アンモナイトのささやきを聞いた」
（1992年）カタログ表紙とキャスト一覧

なぜか、あのスクリーンでの朴訥とした老人の風貌が長く私の網膜の奥にとどまった。

もちろん唯一の映画出演だった。いや出演というよりも、そこに隠れるようにしてかすかに居たといべきか。それでも一原はこのシネマに出たことをとても喜んでいた。いま〈居た〉といったが、いい直したい。〈そこに佇んでいた〉と……。

そうだ！一原は再現されたこの「旧アトリエ」の中に今も佇んでいるのだ。この旧アトリエ空間は、「一原有徳実験工場」と名づけられている。不可視だが、記憶の彼方に住んでいて、呼べばすぐにあのにこやかな顔をみせてくれる。このスクリーンの一原も、普段着の一原と全く同じだった。アトリエで会話した時の表情そのもの。NDA画廊で出品作について話をした時や、さらに私の企画展のオープニングで挨拶した時と同じ口調。どこでも、誰とあっていても表情は全く不変だった。若い美術家には、わけへだてなくいつも励ましの言葉を投げる方だった。平常心のまま。虚勢をはることなどとは無縁の人だった。

いやそれを最も嫌っていた。

この市立小樽美術館の三階に再現された「一原有徳実験工場」は、まさに一原にとってもさまざまな記憶がつめこまれた〈アンモナイト〉であり、私にとっても〈アンモナイト〉なのだ。朽ちることのない時間。螺旋のような記憶の渦。そのうねりの河を渡ってくるザワザワする音。それだけが妙に私の耳元でリアルに鳴りひびいているのだ。叩く音。グラインダーの音。一原の足音。吐く息の音。紙をめくる音。すれる音。いろいろな音が混じりあい、この空間をより豊潤にしてくれる。その真ん中にややうつむきながら手を動かす男が今も現存するのだ。

この「一原有徳実験工場」に一歩足を踏み入れれば、いつでも素顔の一原と出会い、語り合うことがで

317

きるのだ。こうもいえる。この「一原有徳実験工場」自体が、一原の精神そのもののさまざまな〈境涯〉に刻み込まれた「家」であり、つねに実験にチャレンジした精神の〈熱版〉であると……。いや誰にも似ないことをつねに試みたアーティストの実験工場であると！　まちがいなく、「アヴァンギャルドバード」たる一原有徳という芸術家の精神、その前衛的な思考が深く刻印された〈熱版〉でもあると。

この原稿の入力整理に当っては高山雅信氏の協力を得た。また、写真の借用（転換）については酒井忠康氏、中村惠一氏の海道立近代美術館に多大な協力を得た。心よりお礼申し上げます。

本書は評伝スタイルをとらず、テーマ性をもたせつつ〈フラグメント〉を重ねる方法をとった。各フラグメントの扉には一原有徳の多面性を理解してもらうため、市立小樽美術館の星田七重氏の協力を得て小品を中心に配置し、また一原有徳の句作品からアトランダムにセレクトして構成をしてみた。

本書の発行にあたっては藤田印刷エクセレントブックスの一本として上梓することができた。この労をとってくれた藤田卓也氏には深く感謝申し上げます。

柴橋 伴夫（しばはし・ともお）

1947年岩内生まれ。札幌在住。詩人・美術評論家。北海道美術ペンクラブ同人、「ギャラリー杣人」館長、荒井記念美術館理事、美術批評誌「美術ペン」編集人、文化塾サッポロ・アートラボ代表。［北の聲アート賞］選考委員・事務局長。主たる著作として詩集『冬の透視図』(NU工房) /『狼火 北海道新鋭詩人作品集』(共著 北海道編集センター) / 美術論集『ピエールの沈黙』(白馬書房) /『北海道の現代芸術』(共著 札幌学院大学公開講座) / 美術論集『風の彫刻』・評伝『風の王──砂澤ビッキの世界』・評伝『青のフーガ 難波田龍起』・美術論集『北のコンチェルトI II』・シリーズ小画集『北のアーティスト ドキュメント』(以上 響文社) / 旅行記『イタリア、プロヴァンスへの旅』(北海道出版企画センター) / 評伝『聖なるルネサンス 安田侃』・評伝『夢見る少年 イサム・ノグチ』・評伝『海のアリア 中野北溟』・シリーズ小画集『北の聲』監修・『迷宮の人 砂澤ビッキ』(以上 共同文化社) / 評伝『太陽を摑んだ男 岡本太郎』・『雑文の巨長 草森紳一』・美術評論集成『アウラの方へ』(以上 未知谷) / 評伝『生の岸辺 伊福部昭の風景』・評伝『前衛のランナー 勅使河原蒼風と勅使河原宏』・詩の葉『荒野へ』・評伝『絢爛たる詩魂 沙良峰夫』・『ミクロコスモスI─美のオディッセイ』・『ミクロコスモスII──美の散歩道1』・『ミクロコスモスIII──美の散歩道2』(以上 藤田印刷エクセレントブックス) / 佐藤庫之介書論集『書の宙(そら)へ』(中西出版) 編集委員。

アヴァンギャルドバード　一原有徳

2024年5月10日　第1刷発行

著　者　柴橋 伴夫　SHIBAHASHI Tomoo

発行人　藤田 卓也　Fujita Takuya

発行所　藤田印刷エクセレントブックス
　　　　〒085-0042　北海道釧路市若草町3－1
　　　　　　　　　　TEL 0154-22-4165　FAX 0154-22-2546

印　刷　藤田印刷株式会社
製　本　石田製本株式会社
装　丁　NU工房

©Tomoo Shibahashi 2024, Printed in Japan
ISBN 978-4-86538-170-2 C0070
＊造本には十分注意しておりますが、印刷、製本など製造上の不備がございましたら
　「藤田印刷エクセレントブックス（0154-22-4165）」へご連絡ください
＊本書の一部または全部の無断転載を禁じます　＊定価はカバーに表示してあります